KB138616

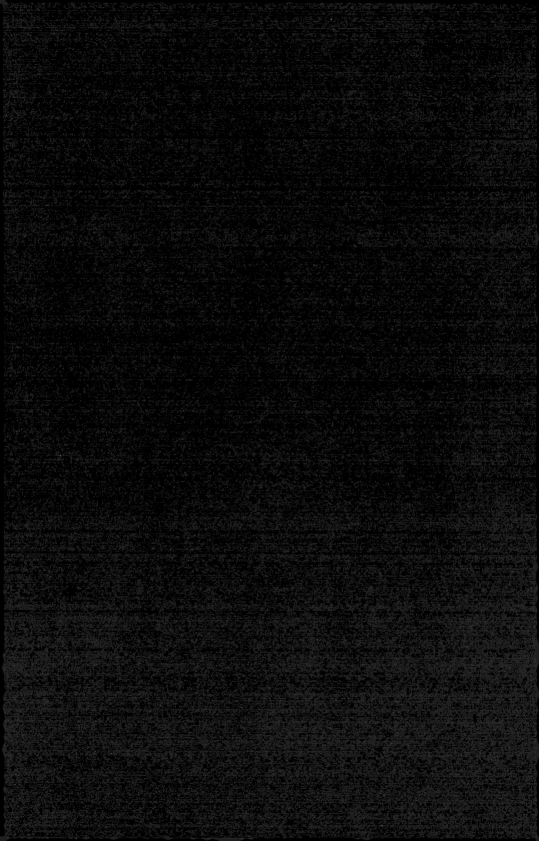

한국미술 다국어 용어사전
Multilingual Dictionary of
Korean Art Terminology
韩国美术多语种术语词典
韓国美術多言語用語辞典

IANN

목차

Contents

머리말

최근 한국미술은 전시, 매매, 출판 등 다방면에서 해외 진출이
증가하고 있다. 이에 따라 이 책은 교육, 전시, 이론, 연구 등
각 방면에서 요구되는 한국미술 용어의 다국어 번역에 대한
정확한 정보제공과 향후 한국미술 담론 활성화를 위한 목적으로
연구·제작되었다. 외국어로 번역된 한국미술 주요 용어조차 복수의
표기법으로 통용되고 있으며 사용자 간의 소통이 어려운 문제는
현재까지 한국미술 담론을 확산하고 발전시키는 데 장애 요소가
되어왔다. 따라서 현재 외국어로 번역된 한국미술 용어의 실제 번역
사례에 일관성을 높이고, 번역 표준화 원칙을 수립한 번역 권고안을
마련하고자 한다. 이러한 한국미술 용어집의 상용화는 미술
전문인뿐만 아니라 관람객을 비롯한 미술 향유층의 미술에 대한
이해도를 향상하고 이를 기반으로 연관 콘텐츠 생산의 활성화에
기여하기 위해서다.

용어사전은 기초조사와 자문, 추진위원 회의를 거쳐 구성 체계를
수립하였으며 넓은 범위의 용어 찾기에 대한 편의성을 위하여
1. 미술 용어, 2. 단체 및 기관 (및 부록), 3. 인명으로 구성되었다.

현재까지 발간된 미술 용어사전의 경우, 미술에 관한 일반
용어가 주를 이루고 한국미술의 역사적 전개 상황이나 특수성에
대한 정보를 얻기에는 표제어의 수가 현저하게 낮았다. 이는
한국 근현대미술사를 정립하는 문제에 있어서 운동, 사조, 인명
등에 대한 용어와 개념에 대한 미술사적 논의와 합의가 부족했기
때문이다. 2017년부터 시작한 『한국미술 다국어 용어사전』연구는
학계 최고의 연구자들을 연구진 및 용어선정위원으로 위촉하여
한국의 근현대미술을 전반적으로 파악할 수 있는 용어사전의
완성을 지향했다. 한국미술의 근대와 현대 시기에 해당하는 모호한
용어와 대상 용어의 시대 범위를 명확히 설정하기 위해 이를
'20세기'로 한정하였으며, 미술 용어뿐만 아니라 해외에서 유입된
미술 사조와 미술운동과 관련된 용어도 함께 다루고 있다.

Foreword

In recent years, Korean art has increasingly made inroads into the international scene, leading to a steady rise in exhibitions, sales, and publications overseas. This book was published to help enhance the accuracy of the multilingual translation of Korean art terms in a variety of contexts, including education, exhibitions, theory, and research, and to promote global conversations about Korean art. The translation of Korean art terms into world languages has been plagued by a severe lack of consistency, concerning even the most basic terms. This has made precise communication difficult and hindered global dialogues about Korean art. The purpose of the *Multilingual Dictionary of Korean Art Terminology* is to standardize the translation of Korean art terms for greater consistency and provide recommended foreign language equivalents for the essential terms. A broad diffusion of such a terminology dictionary can help art audiences, including art professionals and the art-viewing public, better understand Korean art and contribute to the production of art content.

The structure of this terminology dictionary was finalized by bringing together the project team's research results and the input of the advisory panel and the steering committee. To ensure sufficient breadth of search returns, the dictionary was organized into three large sections: *1. Art Terms*, *2. Names of Groups and Organizations (and Appendix)*, *and 3. Names.*

Existing art glossaries and terminology dictionaries contain mostly general art terms and very few entries on Korean art that can provide information about its history or special characteristics. This is in large part due to the lack of discussions on concepts and terms in modern and contemporary Korean art-art movements, trends and styles, and names of artists-from a historical perspective, as well as the absence of scholarly consensus. Research for the *Multilingual Dictionary of Korean Art Terminology* began in 2017. The project was carried out by

또한 한국 현대미술의 다양성과 전개 과정을 이해할 수 있도록
1990년 이후 한국 현대미술사에서 중요한 개념에 초점을 맞추어
동시대의 미술운동 및 단체 정보와 동향을 충실히 제공하였다.

영어, 중국어, 일본어 번역 표준화 원칙과 권고안은 국내 연구자와
해외 시각예술 전문가가 협업하여 완성했으며, 각 언어로 번역된
한국미술 용어의 실제 번역 사례를 사례조사원이 수집한 것을
바탕으로 검토 후 권고안을 확정하였다. 해제는 전문 번역사의
번역 후, 국내 연구자가 해외 시각예술 전문가의 검토, 자문,
감수를 거쳐 번역 표준화 원칙을 확립했다. 그리고 용어사전은
오픈 플랫폼(『한국미술 다국어 용어사전』온라인 플랫폼과 네이버
사전)을 통해 배포되어 누구나 쉽게 접근할 수 있도록 서비스를
제공함으로써, 국공립 미술관과 박물관, 시각예술 현장에 공신력
있는 국문, 영문, 중문, 일문 자료로서 점차 꾸준히 활용되고 있다.

『한국미술 다국어 용어사전』은 세계 미술사를 기반으로 한국
근현대미술에서 사용되는 용어와 개념에 대한 정확한 자료를
제공하는 길잡이 역할을 할 것이다. 앞으로 이 용어사전을
활용하는 독자분들에게 귀중히 쓰여 한국미술 연구의 고도화와
한국미술 대중화 큰 보탬이 되기를 바란다.

a team of leading academics and researchers, and the selection of terms for inclusion was overseen by a terminology selection committee. Its goal was to create a terminology dictionary that could offer a comprehensive overview of modern and contemporary Korean art. In order to set definite temporal boundaries for modern and contemporary Korean art terms, the period covered by the dictionary was limited to the 20th century. In addition to terms that are proper to Korean art, the dictionary also contains those related to foreign art movements and trends that influenced it. Meanwhile, to help the reader's understanding of the diversity of contemporary Korean art and its unfolding, a special focus was placed on key concepts in the history of contemporary art after 1990, and significant space was devoted to describing noteworthy art movements and organizations of the present day.

Standard translation guidelines and recommendations for English, Chinese, and Japanese were developed in collaboration with international visual arts experts. The translation recommendations were elaborated based on the review of examples of translation gathered from published texts. Definitions and explanations were translated by professional linguists and the standardized translation principles were established by domestic researchers through reviews and editions by international visual arts experts. The resulting multilingual dictionary has been made available through open platforms (online platform for the *Multilingual Dictionary of Korean Art Terminology* and Naver Dictionary) for easy public access. As a definitive source of reference, provided in Korean, English, Chinese, and Japanese, the *Multilingual Dictionary of Korean Art Terminology* is used by steadily growing numbers of institutions and individuals, including public art museums as well as museums and visual arts professionals.

The *Multilingual Dictionary of Korean Art Terminology* is expected to serve as a guide to the accurate use of terms and concepts in modern and contemporary Korean art and help with the understand-ing of its place within the world history of art. It is hoped that this dictionary will be a valuable resource for readers and contribute to the advancement of research in Korean art and its popularization.

용어 선정을 위한
기초조사 문헌의 내용 및 범위

『한국미술 다국어 용어사전』은 아래와 같은 문헌 기초조사를
바탕으로 2,000여 건의 용어 풀을 추출한 후, 추진위원회를 거쳐
용어를 선정하는 방식으로 진행했다. 연구 초기에는 1945년을
기점으로 근대와 현대를 나눠 중요도에 따라 용어를 선정하고,
근대와 현대 용어의 비중을 적절히 배정해 나갔다. 장르별, 시대별
전문 연구자를 자문위원으로 보강 구성하여 용어 선정에서
전문성을 강화했다. 이를 통해 1990년대 이후의 한국미술 용어를
정리하고 용어의 기원, 개념, 전개 등을 연구하여 제시했다.

- 본 연구는 〈기초조사 문헌 목록〉에 제시된 대상 자료를
 광범위하게 조사했으며, 연구 순서는 사전, DB 조사에서부터
 단행본과 화집, 신문과 학술논문 순으로 진행하였다.

- 사전류와 DB 조사는 용어집 구성안 수립을 위한 참고 자료이자
 개념어의 추출 및 작가 목록화를 위한 1차 표본자료로써
 활용하기 위해 가장 먼저 진행했다. 특히 한국학중앙연구원의
 한국민족문화대백과사전 및 김달진미술연구소의 DB의 경우,
 해제 집필에도 기본 자료로 활용하였다.

- 단행본과 화집의 경우는 제목과 색인 부분에 대한 목록화
 위주로 진행했으며 인명, 미술단체·기관 및 개념어 추출 시의
 기초자료로 활용하였다.

- 신문과 학술논문의 경우는 빈도수를 파악하는 정량적
 연구조사에 활용하였다. 학술논문의 경우에는 리스포유
 (riss4u.net), 근대기 고(古)신문의 경우 한국언론진흥재단의
 뉴스라이브러리와 동아일보, 조선일보의 지면 검색 사이트를,
 1945년 이후부터 최근의 신문 기사의 검색은 네이버 뉴스
 라이브러리를 주로 활용하였다.

Source Materials for Entry Selection

For the selection of the entries for the *Multilingual Dictionary of Korean Art Terminology*, a pool of close to 2,000 terms was extracted from sources listed below, and the final selection was made through deliberation by the steering committee. The modern and contemporary periods were defined as before and after 1945, respectively, and the candidate terms were retained or rejected based on their relative importance. Attention was paid to achieving an appropriate balance between modern and contemporary art terms. The advisory panel was expanded as necessary by adding specialists of certain genres and periods to ensure expertise in the selection process. A separate list of Korean art terms from the 1990s and later was compiled and research was conducted to establish their origins, define their concept, and analyze their evolution.

- Extensive research was performed using sources detailed in the "List of Source Materials." Research was conducted in the order of dictionaries and databases, books and books of paintings, and newspapers and research papers.

- The research began with dictionaries and databases as they were useful sources of reference for the organization and structure of the terminology dictionary and could be used as preliminary samples for extracting concepts and compiling the list of artists. The *Encyclopedia of Korean Culture* by the Academy of Korean Studies and the database of Kim Daljin Art Research and Consulting were also consulted for the purpose of elaborating definitions and explanations.

- Books and books of paintings were primarily used to build the list of book titles and extract terms from their indices. Otherwise, they also served as sources of names of persons and art organizations, as well as concepts.

- 조사 문헌은 국문 단행본과 영문 단행본에 게재된 색인을 목록화하여 정성 연구와 정량 연구 모두의 자료로 활용하였다.

- 용어의 목록화는 20세기 한국미술을 구성하기 위해 필수적으로 다루어야 하는 미술 문화 용어를 기본적으로 선별하여 취합했으며, 여기에 서구에서 유입되어 한국화 과정을 거치게 된 서구 미술 사조 및 미술운동과 관련된 용어까지를 포함하여 1차 목록을 추출했다.

- 각 미술 분야의 중론을 반영하여, 해당 용어집의 성격에 부합하지 않거나 그 선정의 필요성이 상대적으로 낮은 용어들의 경우 보류하였고, 이 결과로 도출된 미술 용어는 한글, 한자로 정리하되 개념어 가운데 단체 및 기관, 소그룹 미술 단체의 경우 축약어, 혹은 이명 및 별칭으로 통용된 예가 있을 경우, 향후 이를 하나의 항목으로 묶어 제공할 수 있도록 정식명칭과 함께 유사어·관련어도 별도로 내용을 기재했다.

- 미술 사조 및 개념의 경우 상호 관련성이 높은 용어들, 예를 들어 '단색화', '수행성'과 같은 용어 역시 유사 항목으로 묶어 정리했다. 또한 '낙죽(烙竹)', '백자'와 같은 공예 관련 용어 및 '불화' 등의 경우와 같이 한국 근현대 미술 용어로만 특정할 수 없는 용어 또한 전체의 10% 정도를 차지하는데, 이는 한국미술에 대한 사전적 지식이 부족한 외국인 이용자들을 고려하여 선정 용어에 포함하는 것으로 하였다.

- Newspapers and research papers were consulted for the purpose of quantitative research to determine frequencies. Research papers were accessed at http://www.riss4u.net, modern-era newspapers at the News Library of the Korea Press Foundation and the online newspaper archives of the *Dong-A Ilbo* and the *Chosun Ilbo*, and more recent news articles dating from 1945 and later at Naver's News Library.

- The index entries of Korean and English language books were compiled into a list and were used for both quantitative and qualitative research.

- A preliminary list of terms was created by selecting those that are essential for describing 20th-century Korean art and adding those related to Western art movements and trends that influenced it and were readapted for the local art scene.

- By taking into consideration prevailing views in each field of art, certain terms deemed inconsistent with the purpose of this dictionary or of low importance were discarded. The selected terms were listed in Korean and Sino-Korean. For art organizations and small art groups that are also known under their abbreviations or other unofficial names, separate notes were added so that they can be listed along-side the official names in relevant entries.

- Moreover, art styles, trends, and concepts that are highly correlated, such as "dansaekhwa" and "performativity," were cross-referenced as similar entries. Meanwhile, craft-related terms such as "nakjuk" [bamboo pyrography] or "baekja" [white porcelain] and "bulhwa" [Buddhist painting] make up about 10% of all terms. Even though not specific to modern and contemporary art, these terms were included to help non-Korean readers' understanding of Korean art.

기초조사 문헌 목록

- ### 신문(7종)
 독립신문, 매일신보, 경성일보, 동아일보, 조선일보, 중앙일보, 경향신문

- ### 학술논문 및 정기간행물(7종)
 미술사논단, 한국근현대미술사학, 한국미술사학(근대분과), 공간Space, 계간미술/월간미술, 서울아트가이드, 퍼블릭아트

- ### 단행본(총 28건)
 1900년부터 2017년 12월까지 발행된 한국 근현대 미술 분야 단행본

 월간미술 편,『세계미술용어사전』, 2017, 월간미술
 이성미·김정희,『한국 회화사 용어집』, 2015, 다할미디어
 박영택,『한국현대미술의 지형도』, 2014, 휴머니스트
 구레사와 다케미 저, 서지수 역,『현대미술 용어100』, 2012, 안그라픽스
 최열,『한국현대미술비평사』, 2012, 청년사
 김영나,『20세기의 한국미술 2』, 2010, 예경
 최열,『한국근현대미술사학』, 2010, 청년사
 홍선표,『한국 근대미술사』, 2009, 시공아트
 오광수,『시대와 한국미술』, 2007, 미진사
 오광수 선생 고희기념논총 간행위원회, 『한국 현대미술 새로보기』, 2007, 미진사
 최태만,『한국 현대조각사 연구』, 2007, 아트북스
 한국미술교육학회,『미술용어집』, 2006, 학지사
 김이순,『현대 조각의 새로운 지평』, 2005, 혜안
 오광수·서성록,『우리 미술 100년』, 2002, 현암사
 오상길 편,『한국 현대미술 다시 읽기(80년대 소그룹 운동의 비평적 재조명)』, 2000, 청음사
 국립현대미술관,『근대를 보는 눈: 유화』, 1998, 삶과꿈
 국립현대미술관,『근대를 보는 눈: 수묵·채색화』, 1998, 삶과꿈
 국립현대미술관,『근대를 보는 눈: 조소』, 1999, 삶과꿈

List of Source Materials

- **Newspapers (7)**

 Tongnip Sinmun, *Maeil Shinbo*, *Kyongsong Ilbo*, *Dong-A Ilbo*, *Chosun Ilbo*, *Kyunghyang Shinmun*

- **Research Papers and Journals/Periodicals (7)**

 Art History Forum, *Journal of Korean Modern and Contemporary Art History*, *Korean Journal of Art History (Modern Art)*, *Space, Art Quarterly (Gyegan Misul)* / *Monthly Art Magazine (Wolgan Misul)*, *Seoul Art Guide*, *Public Art*

- **Books (28)**

 26 books in the field of modern and contemporary Korean art that were published between 1900 and December 2017.

 Monthly Art Magazine, ed., *Segye misul yongeo sajeon* [World Dictionary of Art Terms] (Seoul: Monthly Art Magazine, 2017).

 Lee Seong-Mi and Kim Jeong-Hui, *Hanguk hoehwasa yongeojip* [History of Korean Painting, Glossary] (Seoul: Dahal Media, 2015).

 Park Young-Taek, *Hanguk hyeondae misul-ui jihyeongdo* [Topography of Contemporary Korean Art] (Seoul: Humanist, 2014).

 Takemi Kuresawa, *Hyeondae misul yonge 100* [Contemporary Art Terms 100] (original title: *Gendai Bijutsu o shiru kuritikaru wazu*), trans. Seoh Ji-Soo (Seoul: Ahn Graphics, 2012).

 Choi Youl, *Hanguk hyeondae misul bipyeongsa* [History of Korean Modern Art Criticism] (Seoul: Cheongnyeonsa, 2012).

 Kim Youngna, *20 segi-ui Hanguk misul 2* [20th Century Korean Art 2] (Seoul: Yekyong Publishing, 2010).

 Choi Youl, *Hanguk geun-hyeondae misulsa-hak* [History of Modern and Contemporary Korean Art] (Seoul: Cheongnyeonsa, 2010).

 Hong Sun Pyo, *Hanguk geundae misulsa* [History of Modern Korean Art] (Seoul: Sigong Art, 2009).

국립현대미술관,『근대를 보는 눈: 공예』, 1999, 얼과알

민철홍 외,『디자인사전』, 1994, 안그라픽스

김영나,『20세기의 한국미술』, 1998, 예경

최공호,『한국 현대 공예사의 이해』, 1996, 재원

한국미술평론가협회,『한국현대미술의 새로운 이해』, 1994,
 시공사

열화당 편,『현대미술용어사전』, 1976, 열화당

Charllotte Horlyck, *Korean Art from the 19th Century to
 the Present*, 2017, Reaktion Books

Joan Kee, *Contemporary Korean Art: Tansaekhwa and
 the Urgency of Method*, 2013, University of Minnesota Press

Youngna Kim, *Modern and Contemporary Art in Korea
 (Korean Culture Series Book 14)*, 2013, The Korea Foundation

Youngna Kim, *20th Century Korean Art*, 2006,
 Laurence King Publishing

한국학중앙연구원, 민족문화대백과

- **화집 및 전시도록(총 85건)**
 1900년부터 2017년 12월까지 발행된 한국 근현대 미술 분야
 화집 및 전시 도록

- **사전류(총 12건)**
 1900년부터 2017년 12월까지 발행된 한국 근현대 미술사전

- **DB(총 5건)**

한국미술연구소	www.casasia.org
한국문화예술위원회 한국예술디지털아카이브(DA-Arts)	
	www.daarts.or.kr/visual/artist
한국민족문화대백과사전	encykorea.aks.ac.kr
김달진미술연구소	http://www.daljin.com /?WS=51&area=4-
SmartK	www.koreanart21.com

Oh Kwang-Su, *Sidae-wa Hanguk misul* [Time and Korean Art] (Seoul: Mijin Publishing, 2007).

Paper Publishing Committee for the Commemoration of Oh Kwang-Su's 70th Birthday, *Hanguk hyeondae misul saero bogi* [Revisiting Contemporary Korean Art] (Seoul: Mijin Publishing, 2007).

Choi Tae-Man, *Hanguk hyeondae jogaksa yeongu* [Study on the History of Contemporary Korean Sculpture] (Seoul: Art Books, 2007).

Korea Art Education Association, *Misul yongeojip* [Art Terms Glossary] (Seoul: Hak Ji Sa, 2006).

Kim Yi-Soon, *Hyeondae jogak-ui saeroun jipyeong* [New Horizons of Contemporary Sculpture] (Seoul: Hyean, 2005).

Oh Kwang-Su and Suh Seong-Rok, *Uri misul 100-nyeon* [100 Years of Korean Art] (Seoul: Hyeonamsa, 2002).

Oh Sang-Gil, ed., *Hanguk hyeondae misul dasi ilkki: 80-nyeondae so-grup undong-ui jaejomyeong* [Revisiting Contemporary Korean Art: Critical Reexamination of the Small Group Movement of the 1980s] (Seoul: Cheongeumsa, 2000).

National Museum of Modern and Contemporary Art, *Geundae-reul boneun nun: yuhwa* [A Look at the Modern Era: Oil Painting] (Seoul: Sam-gwa Kkum, 1998).

National Museum of Modern and Contemporary Art, *Geundae-reul boneun nun: sumuk-chaesaek* [A Look at the Modern Era: Ink Wash and Color] (Seoul: Sam-gwa Kkum, 1998).

National Museum of Modern and Contemporary Art, *Geundae-reul boneun nun: joso* [A Look at the Modern Era: Sculpture] (Seoul: Sam-gwa Kkum, 1999).

National Museum of Modern and Contemporary Art, *Geundae-reul boneun nun: gongye* [A Look at the Modern Era: Craft] (Seoul: Eol-gwa Al, 1999).

Min Chulhong et al., *Design sajeon* [Dictionary of Design] (Seoul: Ahn Graphics, 1999).

▪ Books of Paintings and Exhibition Catalogs (85)

Books of paintings and exhibition catalogs related to modern and contemporary Korean art, published between 1900 and December 2017.

- **Dictionaries and Encyclopedias (12)**

 Dictionaries and encyclopedias on modern and contemporary Korean art published between 1900 and December 2017.

- **Databases (5)**

 Center for Art Studies, Korea
 www.casasia.org
 ARKO DA–Arts www.daarts.or.kr/visual/artist
 Encyclopedia of Korean Culture
 encykorea.aks.ac.kr
 Kimdaljin Art Archives and Museum
 http://www.daljin.com/?WS=51&area=4–
 SmartK www.koreanart21.com

감사의 글

한국미술 다국어 용어사전은 2017년부터 시작하여 한국미술
연구의 일관성과 이해도 향상을 목표로 한 연구와 조사
결과물입니다.

이 용어사전은 한국미술의 근대와 현대 시기에 해당하는
모호한 용어와 대상 용어의 시대 범위를 명확히 하기 위해
'20세기'로 한정하였으며, 미술 용어뿐만 아니라 해외에서 유입된
미술 사조와 미술운동과 관련된 용어도 다루고 있습니다.

이 용어의 선정은 한국민족문화대백과사전 DB, 국공립미술관
전시도록, 그리고 한국 근현대 미술의 중요한 단행본, 학술 논문,
신문 등과 같은 다양한 자료를 기반으로 이루어졌습니다.

미술 용어는 20세기 한국미술을 이해하기 위한 필수적인 미술
문화 용어와 해외에서 유입된 미술사조 및 미술운동과 관련된
용어를 다루며, 재료, 기술, 양식, 유파, 미술운동, 사건, 전시, 미술
단체, 교육기관, 미술관, 박물관, 갤러리 등을 포함하고 있습니다.

단체·기관명은 미술 단체, 학술회, 교육기관, 미술관, 박물관 및
갤러리 등을 포함하고 있으며, 인명 부분에서는 1850년에서
1980년 사이에 출생한 작가들을 중심으로 한글명, 한자명,
아호(이칭), 영문명을 제공하고 있으며 영문 표기는 작가와
관련된 주요 기관을 포함하여 국립현대미술관 홈페이지,
한국문화예술위원회 한국예술디지털아카이브(DA-Arts) 등의
정보를 참고하여 작성되었으며, 한문 표기는 김달진미술연구소
인물 DB를 기반으로 작성되었습니다.

Acknowledgments

The *Multilingual Dictionary of Korean Art Terminology* represents the culmination of extensive research and investigation initiated in 2017. Its primary aim is to enhance consistency and comprehension in Korean art studies.

The dictionary specifically focuses on the modern and contemporary periods of Korean art in the 20th century to clarify ambiguous terms and define the temporal scope of the terms in question. It includes not only art-related terminology but also terms associated with art trends and movements introduced from abroad.

The terminology was selected based on a diverse range of sources, including the Encyclopedia of Korean National Culture database and exhibition catalogs from the national and public museums of art, as well as significant monographs, academic papers, and newspapers related to modern and contemporary Korean art.

The art terminology encompasses indispensable artistic and cultural terminology for comprehending 20th-century Korean art and terms associated with art trends and movements imported from foreign origins, spanning materials, techniques, styles, schools of artists, art movements, events, exhibitions, art associations, educational institutions, museums, galleries, and more.

The names of organizations and institutions include a wide array of entities such as art associations, academic societies, educational establishments, art museums, and galleries. For the artist names, the dictionary provides Korean names, Chinese character names, pseudonyms, and English names, focusing on artists born between 1850 and 1980. The English names are from referencing reliable sources, such as the National Museum of Modern and Contemporary Art's website, the Arts Council

한·영·중·일 등 4개 언어로 제작된 『한국미술 다국어 용어사전』이 한국미술의 대중화를 지원하고 궁극적으로 20세기 한국미술의 역사를 이해하는 데 필요한 기초 자료로 활용되기를 희망합니다.

본 연구 및 출판을 위해 오랜 기간 애써주신 연구진 및 용어선정위원들을 비롯해 국내외 번역 지침 예시와 관련 근거를 분석하고, 번역 지침서에 맞춰 편집 및 자료를 검토하는 데 수고해 주신 출판사 및 번역회사 관계자분들 모두에게 다시 한번 감사의 말을 전합니다.

예술경영지원센터

Korea's Digital Archive of the Arts (DA-Arts), and significant institutions associated with the artists. For Chinese characters, the Kim Daljin Art Research and Consulting's database serves as the foundation.

We aspire that the *Multilingual Dictionary of Korean Art Terminology*, available in four languages (Korean, English, Chinese, and Japanese), will contribute to promoting Korean art to a wider audience and, ultimately, serve as a fundamental resource for comprehending the history of 20th-century Korean art.

We renew our expression of gratitude to the members of the research team and the terminology selection committee for their long and arduous work that made this publication possible and to the staff of the publishing house and the translation company for providing thoughtful analysis of examples from Korean and international translation guidelines and the logic and reasoning behind them and for also patiently reviewing and editing the manuscripts according to the guidelines.

Korean Arts Management Service

미술 용어
Art Terms
美术术语
美術用語

- 영문에서 전시, 단행본 및 잡지는 이탤릭체로 표기한다. (단, 전시명에 'exhibition'이 포함된 경우는 정체로 표기)
- 중어에서 전시, 단행본 및 잡지는 《 》로 표기한다.
- 일어에서 전시는 「 」, 단행본 및 잡지는 『 』로 표기하며, 발음이 필요한 인명과 지명 등의 고유명사는 요미가나(読み仮名)를 괄호 처리한다.
- 각 용어는 12개의 카테고리로 구분한 컬러 인덱스를 제공하며 영문, 중어, 일어의 번역어는 다음과 같다.

Explanatory Notes

- In English, the titles of exhibitions, books, and periodicals are italicized (however, when an exhibition title contains the word "exhibition," it must be written in regular, non-italicized font).
- In Chinese, the titles of exhibitions, books, and periodicals are enclosed in double brackets (《 》).
- In Japanese, exhibition titles are enclosed in single corner brackets (「 」), and book and magazine titles in double corner brackets (『 』). For proper nouns that require pronunciation aids, including people and place names, yomigana is added within parentheses.
- All terms are classified into 12 categories and marked with a color index. The 12 categories are translated into English, Chinese, and Japanese as follows:

간행물 · 웹진	Periodicals · webzines	刊物、网络杂志	刊行物 · ウェブジン
개념어	Conceptual words	概念语	概念語
공예	Crafts	工艺	工芸
북한 미술	North Korean art	朝鲜美术	北朝鮮の美術
비엔날레 · 아트페어	Biennale · art fair	双年展、艺术博览会	ビエンナーレ · アートフェアー
사조 · 운동 · 경향	Trends · movements · tendencies	思潮、运动、倾向	思潮 · 運動 · 傾向
사진	Photography	照片	写真
전시	Exhibition	展览	展覧会
조각	Sculpture	雕刻	彫刻
프로젝트 · 프로그램 · 행사	Project · program · event	项目、节目、活动	プロジェクト · プログラム · イベント
행정 · 제도 · 정책	Administrative · institution · policy	行政、制度、政策	行政 · 制度 · 政策
회화	Painting	绘画	絵画

숫자

한글	영문	한문	중어	일어	구분
10대가	*Ten Masters of Modern Korean Painting*	十大家	十大家	十大家	■ 개념어
1993 휘트니비엔날레 서울	Whitney Biennial in Seoul 1993	–	《1993年惠特尼双年展在首尔》展	1993 ホイットニー・ビエンナーレ・ソウル	■ 비엔날레·아트페어
2005 청계천을 거닐다 Visible or Invisible	*Cheonggyechun Project II: Visible or Invisible*	–	《2005遨游清溪川》	「2005 清渓川を歩く Visible or Invisible」展	■ 전시
2007 대전 FAST: 모자이크 시티	Daejeon FAST: *Mosaic City*	–	2007《大田FAST—马赛克城市》	「2007 大田FAST：モザイク・シティ」展	■ 전시
2인화집	*2-Inhwajip*	二人畵集	《二人画集》	『吳之湖 金周經二人画集』	■ 간행물·웹진
404 Object not found —미디어아트 데이터 아카이빙 프로젝트	*404 Object Not Found—Media Art Data Archiving Project*	–	《404 Object Not Found》展	「404 Object not found—メディアアート・データアーカイビング・プロジェクト」展	■ 프로젝트·프로그램·행사
4대가	*Four Masters of Modern Korean Painting*	四大家	四大家	四大家	■ 개념어
6대가	*Six Masters of Modern Korean Painting*	六大家	六大家	六大家	■ 개념어
88세계현대미술제	Olympiad of Art (88 Segye hyeondae misulje)	–	"88首尔现代美术节"	88ソウル・オリンピック国際現代美術祭	■ 전시

ㄱ

한글	영문	한문	중어	일어	구분
가나아트	*Gana Art*	–	《Gana Art》	『ガナアート』	■ 간행물·웹진
가설의 정원	*Garden of Hypothesis*	–	《假设的庭园》展	「仮説の庭園」展	■ 전시

한글	영문	한문	중어	일어	구분
강원국제비엔날레	Gangwon International Biennale	–	江原国际双年展	江原(カンウォン)国際ビエンナーレ	■ 비엔날레·아트페어
개념미술	Conceptual Art	槪念美術	观念艺术	コンセプチュアル・アート	■ 사조·운동·경향
거리예술	Street Art (*geori yesul*)	–	街头艺术	ストリート・アート	■ 개념어
건축물 미술장식제도	Percent for Art Scheme in Korea	建築物 美術裝飾制度	建筑物 美术装饰制度	建築物 美術裝飾制度	■ 행정·제도·정책
건칠	dry lacquer technique	乾漆	干漆	乾漆	■ 공예
걸개그림	*geolgae* painting (banner painting)	–	壁挂画	コルゲ・クリム (掛け絵)	■ 회화
결전미술전람회	Gyeoljeon Misul Jeonramhoe	決戰美術展	决战美术展览会	決戰美術展覽会	■ 전시
경기세계 도자비엔날레	Gyeonggi International Ceramic Biennale	–	京畿世界陶瓷双年展	京畿(キョンギ)世界陶磁ビエンナーレ	■ 비엔날레·아트페어
경성박람회	Gyeongseong Exposition	京城博覽會	京城博览会	京城博覽会	■ 전시
경향 아티클	*Kyunghyang Article*	–	《月刊展览向导》	『京鄕(キョンヒャン)アーティクル』	■ 간행물·웹진
계간미술	*Art Quarterly* (*Gyegan misul*)	季刊美術	《季刊美术》	『季刊美術』	■ 간행물·웹진
계간조각	*The Sculpture*	季刊彫刻	《季刊雕塑》	『季刊彫刻』	■ 간행물·웹진

한글	영문	한문	중어	일어	구분
고구려 고군벽화	Goguryeo Ancient Tomb Mural	高句麗古墳壁畵	高句丽古坟壁画	高句麗古墳壁畵	■ 개념어
고려 영원한 미(美) 고려불화 특별전	*Masterpieces of Goryeo Buddhist Painting: A Long Lost Look after 700 years*	–	《高丽永恒之美》 高丽佛画特别展	「高麗の永遠なる 美 高麗仏画特別 展」	■ 전시
고사 인물화	figure painting of old stories (*gosa inmunhwa*)	故事人物畵	人物故事图	故事人物画	■ 회화
고서화전람회	Classic Painting and Calligraphic Work Exhibition	古書畵展覽會	古书画展览会	古書画展覧会	■ 전시
골동품	antique	骨董品	古董	骨董品	■ 개념어
공간	*SPACE (Gonggan)*	空間	《空间》	『空間』	■ 간행물·웹진
공간국제 판화비엔날레	The SPACE International Print Biennial	–	首尔空间国际 版画双年展	空間(コンガン) 国際版画ビエン ナーレ	■ 비엔날레·아트페어
공간의 드로잉	drawing in space	–	空间的制图 (drawing)	空間の ドローイング	■ 개념어
공간의 반란 한국의 입체, 설치, 퍼포먼스 1967~1995	*Rebellion of Space, Korean Avant-Garde Art since 1967~1995*	–	《空间的叛乱—韩国的 立体、装置、行为艺术 1967~1995》	「空間の反乱 韓国の 立体、インスタレーシ ョン、パフォーマンス 1967~1995」展	■ 전시
공공미술	public art	公共美術	公共艺术	パブリックアート	■ 개념어
공공미술 포털	Public Art Portal	–	公共艺术门户网站	公共美術ポータル (パブリック・アート・ ポータル)	■ 간행물·웹진
공공조형물	public art	公共造形物	公共造形物	パブリック・ アート	■ 개념어

한글	영문	한문	중어	일어	구분
공동체론 (광자협)	Gongdongche	共同體論	群体论(光州自由 美术人协议会)	共同体論 (光州 自由美術人協会)	■ 사조· 운동· 경향
공동체신명론	Sinmyeong	–	共同体兴致	共同体シンミョン (神明) 論 (トゥロン)	■ 사조· 운동· 경향
공장 미술제	Art Factory Project	工場美術祭	《工厂艺术节》展	工場美術祭	■ 프로젝트· 프로그램· 행사
공훈예술가	Artist of Merit	功勳藝術家	功勋艺术家	【北朝鮮の美術】 功勳芸術家	■ 북한 미술
관계미술	relational art	–	关系艺术	リレーショナル· アート	■ 사조· 운동· 경향
관전	Gwanjeon	官展	官展	官展	■ 전시
관전파	Gwanjeonpa	官展派	官展派	官展派	■ 사조· 운동· 경향
광복 60주년기념 한국미술100년	100 Years of Korean Art	光復 六十周年紀念 韓國美術百年	《光复60周年纪念 韩国美术100年》	「光復60周年記念 韓国美術100年」 展	■ 전시
광주비엔날레	Gwangju Biennale	–	光州双年展	光州 (クァンジュ) ビエンナーレ	■ 비엔날레· 아트페어
광주디자인 비엔날레	Gwangju Design Biennale	–	光州设计双年展	光州デザイン ビエンナーレ	■ 비엔날레· 아트페어
구륵법	fine-line brush technique (gureukbeop)	鉤勒法	钩勒法	鉤勒法	■ 회화
구상미술	figurative art	具象美術	具象美术, 具象艺术	具象美術	■ 개념어

한글	영문	한문	중어	일어	구분
구상조각	figurative sculpture	具象彫刻	具象雕塑	具象彫刻	■ 조각
구성주의	Constructivism / constructivism	構成主義	构成主义	構成主義	■ 회화
국가미술전람회	State Art Exhibition	國家美術展覽會	(朝鮮) 国家美术展览会	【北朝鮮の美術】国家美術展覧会	■ 북한 미술
국제야외조각 심포지엄	International Outdoor Sculpture Symposium	–	国际野外凋塑研讨会	国際野外彫刻シンポジウム	■ 프로젝트·프로그램·행사
국제현대음악제	Seoul International Contemporary Music Festival (Gukje hyeondae eumakje)	–	"首尔国际现代音乐节"	国際現代音楽祭	■ 프로젝트·프로그램·행사
그룹전	group exhibition	–	群展	団体展	■ 개념어
극사실주의	hyperrealism	極寫實主義	超现实主义	ハイパーリアリズム	■ 회화
근대를 보는 눈	*Glimpse into Korean Modern Painting*	–	《回望 "近代" 之眼》展	「近代を見る目ー韓国近代美術」展	■ 전시
근대성	modernity	近代性	近代性	モダニティ	■ 개념어
글로벌라이제이션	globalization	–	全球化 (globalization)	グローバリゼーション	■ 사조·운동·경향
금강자연 미술비엔날레	Geumgang Nature Art Biennale	–	锦江自然美术双年展	錦江 (クムガン) 自然美術ビエンナーレ	■ 비엔날레·아트페어
금호 영아티스트	Kumho Young Artist	–	锦湖青年艺术家	錦湖 (クムホ) ヤング·アーティスト	■ 프로젝트·프로그램·행사

한글	영문	한문	중어	일어	구분
기념비미술	Monument Art	紀念碑美術	纪念碑美术	【北朝鮮の美術】記念碑美術	북한 미술
기념사진전	*Glimpse into Korean Modern Painting*	紀念寫眞展	《纪念摄影展》(韩国文艺振兴院美术会馆)	「記念写真展」(1999)	전시
기념조각	monumental sculpture	紀念彫刻	纪念雕塑	記念彫刻（モニュメント）	조각
기념조형물	monument	紀念造形物	纪念造型物	記念造形物	개념어
기록화	Documentary Painting	記錄畵	记录画	記録画	회화
기명절지화	painting of precious vessels and flowering plants	器皿折枝畵	器皿折枝画	器皿折枝画（キミョンジョルジファ）	회화
길상화	auspicious painting (*gilsanghwa*)	吉祥畵	吉祥画	吉祥画	회화
김정일미술론	Kim Jong-il's Art Theory	金正日美術論	金正日美术论	【北朝鮮の美術】金正日美術論	북한 미술
깃발미술	Flag Art (*gitbal misul*)	-	旗帜艺术	フラッグアート	개념어

한글	영문	한문	중어	일어	구분
나의 집은 너의 집, 너의 집은 나의 집	*My Home is Yours, Your Home is Mine*	-	我家是你家, 你家是我家	「わたしの家はあなたの家、あなたの家はわたしの家」展 (2000~2001)	전시
나전칠기	laquerware inlaid with mother-of-pearl	螺鈿漆器	螺钿漆器	螺鈿漆器	공예

한글	영문	한문	중어	일어	구분
낙관	(artist's) signature and seal	落款	落款	落款	개념어
낙죽	bamboo pyrography	烙竹	烙竹	烙竹	공예
남북미술교류	Inter-Korean Art Exchange	南北美術交流	韩朝艺术交流	南北美術交流	개념어
남종화	*namjonghwa* (Southern School of Painting)	南宗畫	南宗画	南宗画	회화
남화	Korean Southern School	南畫	韩国南画	南画 (ナムファ)	회화
네오다다	Neo-Dada / neo-dada	–	新达达主义 (Neo-Dada)	ネオダダ	사조 · 운동 · 경향
네오룩	*Neolook*	–	来艺录裤 (neolook)	ネオルック	간행물 · 웹진
농인예술전람회	Farmers Art Exhibition	農人藝術展覽會	农人艺术展览会	農人芸術展覧会	전시
누드화	nude painting	–	裸体画	裸体画	회화
뉴장르 공공미술	new genre public art	–	新类型公共艺术	ニュージャンル · パブリック · アート	개념어
능묘조각	tomb sculpture	陵墓彫刻	陵墓雕塑	陵墓彫刻	조각

한글	영문	한문	중어	일어	구분
다다	dada / Dada	-	达达主义 (Dada)	ダダ	■ 사조· 운동· 경향
다문화주의	multiculturalism	多文化主義	多元文化主义	多文化主義	■ 사조· 운동· 경향
다원예술	Interdisciplinary Arts (*dawon yesul*)	多元藝術	多元艺术	多元 (タウォン) 芸術	■ 개념어
다큐먼트	*Document: Records, Art, Attitudes and Photos*	-	《Document—摄影档案馆的地形图》	「ドキュメント (Document)」展	■ 전시
닥	*dak* (paper mulberry)	-	楮皮纸	楮紙 (タクジョンイ)	■ 공예
단색화	Dansaekhwa	單色畵	韩国单色画	単色画 (ダンセッファ)	■ 회화
단청	*dancheong* (painting on traditional Korean architecture)	丹青	丹青	丹青 (タンチョン)	■ 회화 ■ 공예
달항아리	moon jar	白磁壺	月缸	白磁壺 (ダルハンアリ)	■ 공예
당대성	Contemporaneity (*dangdaeseong*)	當代性	当代性	同時代性 (当代性)	■ 개념어
당신은 나의 태양: 한국 현대미술 1960-2004전	*You Are My Sunshine: Korean Contemporary Art 1960-2004*	-	《您是我的太阳—韩国当代艺术展 1960-2004》	「ユー・アー・マイ・サンシャイン:韓国現代美術1960-2004展」 (2004)	■ 전시
당초문	floral scroll / foliage scroll	唐草文	卷草纹	唐草文	■ 공예
대구문화	*Daegu Culture (Daegu Munhwa)*	大邱文化	《大邱文化》	『大邱 (テグ) 文化』	■ 간행물· 웹진

한글	영문	한문	중어	일어	구분
대구사진비엔날레	Daegu Photography Biennale	-	大邱国际摄影双年展	大邱写真ビエンナーレ	■ 비엔날레·아트페어
대구현대미술제	Daegu Contemporary Art Festival (Daegu hyeondae misulje)	-	"大邱现代美术节"	大邱現代美術祭	■ 전시
대동산수	DaeDongSanSu (Daedong Landscape)	大東山水	《大东山水》展	「大東山水 (デドンサンス)」展 (1994)	■ 전시
대목장	master carpenter	大木匠	大木匠	大木匠	■ 공예
대성리미술전	Baggat Daeseongri Exhibition	-	大成里美术展	大成里 (デソンリ) 美術展	■ 전시
대안공간	alternative space	代案空間	替代空间	オルタナティヴ·スペース	■ 전시
대좌	pedestal (daejwa)	臺座	台座	台座	■ 조각
대지미술	land art/ earth art	大地美術	大地艺术	ランド·アート	■ 사조·운동·경향
대한민국미술대전	Grand Art Exhibition of Korea	大韓民國美術大展	大韩民国美术大展	「大韓民国美術大展」	■ 프로젝트·프로그램·행사
대한민국미술전람회	National Art Exhibition	大韓民國美術展覽會	大韩民国美术展览会	大韓民国美術展覧会	■ 전시
대한민국전승공예대전	Korea Annual Traditional Handicraft Art Exhibition	大韓民國傳承工藝大展	大韩民国传承工艺大展	「大韓民国伝承工芸大展」 (1973-)	■ 프로젝트·프로그램·행사
덕수궁 프로젝트	Deoksugung Project	-	德寿宫项目	「徳寿宮 (ドクスグン) プロジェクト」展 (2012-)	■ 전시

한글	영문	한문	중어	일어	구분
데생	dessin	-	素描 (dessin)	デッサン	■ 회화
데스테일	De Stijl	-	荷兰风格派	デ·ステイル	■ 사조·운동·경향
데포르마시옹	déformation, deformation	-	变形 (déformation)	デフォルマシオン (deformation)	■ 개념어
도불전	*Dobuljeon* (exhibition held prior to going to France)	渡佛展	赴法展	渡仏展	■ 전시
도상	icon (*dosang*)	圖像	图像	図像	■ 개념어
도석인물화	figure painting of Taoism and Buddhism (*doseok inmulhwa*)	道釋人物畵	道释画	道釈人物画	■ 회화
도시 대중 문화전	*City Masses Culture*	-	《城市·大众·文化》展	「都市大衆文化」展	■ 전시
도시와 영상—의식주 전	*Seoul in Media—Food, Clothing, Shelter*	-	《城市与影像—衣食住》展	「都市と映像—衣食住」展	■ 전시
도시재생프로젝트	Urban Regeneration Project	-	韩国城市再生项目	都市再生プロジェクト	■ 프로젝트·프로그램·행사
도식주의	Dosikjueui	圖式主義	图式主义	【北朝鮮の美術】図式主義	■ 북한 미술
도안	design (*doan*)	圖案	图案	図案	■ 개념어
도조	ceramic sculpture	陶彫	陶雕	陶彫	■ 공예

한글	영문	한문	중어	일어	구분
도화	*dohwa*	圖畵	图画	図画	■ 개념어
도화임본	Dohwaimbon	圖畵臨本	图画临本	図画臨本	■ 간행물·웹진
독립미술협회전	Independent Art Association Exhibition	獨立美術協會展	独立美术协会展	独立美術協会展	■ 전시
동강국제사진제	*Dong Gang International Photo Festival*	東江國際寫眞祭	东江国际摄影节	東江 (トンガン) 国際写真祭 (2002–2019)	■ 프로젝트·프로그램·행사
동상	statue	銅像	铜像	銅像	■ 조각
동양주의	Easternism	東洋主義	东洋主义	東洋主義	■ 개념어
동양화	Eastern-style painting (*dongyanghwa*)	東洋畵	东洋画	東洋画	■ 회화
동학농민혁명 100주년 기념전	*100th Anniversary Exhibition of Donghak Peasant Movement*	東學農民革命 百周年 紀念展	《纪念东学农民运动100周年美术展》	「東学農民革命 100周年記念展」	■ 전시
등록문화재	registered cultural property	登錄文化財	登录文化遗产	登録文化財	■ 개념어
디자인 \| 텍스트	*Design/Text*	–	《设计·文字》	『デザイン \| テクスト』	■ 간행물·웹진
또 다른 미술사: 여성성의 재현	*Another History of Art: Representation of Femininity*	–	《另一个艺术史: 再现女性》展	「もう一つの 美術史：女性性の 表象」展 (2002)	■ 전시

ㄹ

한글	영문	한문	중어	일어	구분
레디메이드	ready-made	-	现成品艺术 (ready-made)	レディーメイド	■ 개념어
레지던시 프로그램 (창작 스튜디오)	Artist Residency Programs (ARP)	-	艺术驻留项目 (艺术家工作室)	アーティスト・イン・レジデンス (創作スタジオ)	■ 프로젝트・프로그램・행사
르포르타주 회화	reportage painting	-	报道绘画	ルポルタージュ絵画	■ 회화
릴리프	relief	-	浮雕 (relief)	浮彫、レリーフ	■ 조각

ㅁ

한글	영문	한문	중어	일어	구분
마을미술 프로젝트	Maeulmisul Art Project (MAP)	-	韩国乡村艺术项目	マウル美術プロジェクト	■ 프로젝트・프로그램・행사
마이너 인저리	Minor Injury	-	Minor Injury	マイナー・インジュリー	■ 전시
마인드 스페이스	*Mind Space*	-	《Mind Space》展	「マインド・スペース」展 (2003)	■ 전시
마티에르	matière	-	matière	マチエール	■ 회화
막사발	rough bowl (*maksabal*)	-	粗砂碗	マッサバル (井戸茶碗)	■ 공예
만국박람회	world fair or universal exposition	萬國博覽會	万国博览会	万国博覧会	■ 전시
만문만화	*manmoon manhwa* (cartoon with a short essay)	漫文漫畵	漫文漫画	漫文漫画	■ 개념어

한글	영문	한문	중어	일어	구분
만주국미술전람회	Manchukuo Art Exhibition	滿洲國美術展覽會	满洲国美术展览会	満州国美術展覧会	전시
만화	cartoon	漫畫	漫画	漫画	개념어
만화정신	Spirit of the Comic Strip (Manhwa Jeongshin)	漫畫精神	《漫画精神》	『漫画精神』	간행물·웹진
매병	maebyeong	梅瓶	梅瓶	梅瓶	공예
매스	mass	–	块、块面(mass)	マッス	조각
메시지와 미디어ー90년대 미술의 예감	Message & Media—Prospects of Art in the 90s	–	《信息和媒体—90年代美术的预感》展	「メッセージとメディアー90年代美術の予感」展	전시
메이드 인 코리아전	Made In Korea	–	《韩国制造》展	「メイド·イン·コリア」展	전시
메타비평	metacriticism	–	元批评	メタ批評	개념어
멕시코벽화운동	Mexican mural movement / Mexican muralism	–	墨西哥壁画运动	メキシコ壁画運動	사조·운동·경향
명암법	chiaroscuro	明暗法	明暗法	明暗法	회화
모노크롬	monochrome art	–	单色画	モノクローム	회화
모노파	Mono-ha (School of Things)	–	物派	もの派	사조·운동·경향

한글	영문	한문	중어	일어	구분
모더니즘	modernism	–	现代主义 (Modernism)	モダニズム	■ 개념어
모란도	paintings of peonies (*morando*)	牡丹圖	牡丹图	牡丹図	■ 회화
목공예	wood craft	木工藝	木工艺	木工芸	■ 공예
몰골법	boneless brush technique (*molgolbeop*)	沒骨法	没骨法	没骨法	■ 회화
몽롱체	*mōrōtai* (hazy-form style, k. *mongnongche*)	朦朧體	朦胧体	朦朧体	■ 회화
몽타주	montage	–	蒙太奇 (montage)	モンタージュ	■ 개념어
무대미술	Stage Art	舞臺美術	舞台美术	【北朝鮮の美術】舞台美術	■ 북한 미술
무서운 아이들	*Enfants Terribles* (*Terrible Children*)	–	《可怕的孩子们》展	「恐るべき子供たち」展	■ 전시
무위	non-action	無爲	无为	無為	■ 개념어
문인화	literati painting (*muninhwa*)	文人畵	文人画	文人画	■ 회화
문자도	pictorial ideograph (*munjado*)	文字圖	文字图	文字図	■ 회화
문장	*Munjang*	文章	《文章》	「文章」	■ 간행물·웹진

한글	영문	한문	중어	일어	구분
문화예술	*Korean Culture & Arts Journal (Munhwa Yesul)*	文化藝術	《文化艺术》	『文化芸術』	■ 간행물· 웹진
문화예술계 블랙리스트	Blacklist of Cultural Figures and Artists	–	韩国文化艺术界 黑名单	文化芸術界 ブラックリスト	■ 개념어
문화예술진흥기금	Culture and Arts Promotion Fund	文化藝術振興基金	韩国文化艺术振兴 基金	文化芸術振興基金	■ 행정· 제도· 정책
문화예술진흥법	Culture and Arts Promotion Act (CAPA)	文化藝術振興法	韩国文化艺术振兴 法	文化芸術振興法	■ 행정· 제도· 정책
문화와 나	*Culture and I (Munhwawana)*	–	《文化和我》(三星 美术文化财团)	『文化とわたし』	■ 간행물· 웹진
문화자유회의의 초대전	Congress for Cultural Freedom Invitational Exhibition	文化自由會議 招待展	文化自由会议 招待展	文化自由会議 招待展	■ 전시
문화재	cultural heritage	文化財	文化遗产、文物	文化財	■ 개념어
물성	materiality	物性	物性	物性	■ 개념어
미국 현대 회화조각 8인 작가전	*Eight American Contemporary Artists*	美國現代繪畫彫刻 8人作家展	《美国现代绘画雕 刻八人艺术家展》	「アメリカ現代 絵画彫刻8人の 作家」展	■ 전시
미니멀리즘	minimalism	–	极少主义、 极简主义	ミニマリズム	■ 사조· 운동· 경향
미디어스페시픽	medium-specificity	–	特定媒介 (medium specificity)	メディウム· スペシフィック	■ 개념어
미디어아트	media art	–	媒体艺术	メディア·アート	■ 개념어

한글	영문	한문	중어	일어	구분
미래주의	futurism/ Futurism	未來主義	未来主义	未来派	▨ 사조· 운동· 경향
미메시스의 정원— 생명에 관한 테크놀로지 아트	*Garden of Mimesis: A Note on the Life Written by Technology Artists*	–	《模仿的庭院— 关于生命的科技艺 术》展	「ミメーシスの庭園— 生命に関するテクノ ロジー・アート」展 (1999)	▨ 전시
미술	*misul* (art)	美術	美术	美術	▨ 개념어
미술과 담론	*Art & Discourse (Misulgua Damron)*	–	《美术与话语》	『美術と談論』	▨ 간행물· 웹진
미술과 비평	*Art & Criticism*	–	《艺术和批评》	『美術と批評』	▨ 간행물· 웹진
미술과 사진	*Art & Photography*	–	《美术与摄影》展 (Hangaram 美术馆)	「美術と写真」展 (1992)	▨ 전시
미술과 생활	*Misulgwa Saenghwal (Art and Life)*	–	《美术和生活》	『美術と生活』	▨ 간행물· 웹진
미술관	art museum	美術館	美术馆	美術館	▨ 개념어
미술사	art history	美術史	美术史	美術史	▨ 개념어
미술세계	*Misulsegae (The World of Art)*	美術世界	《美术世界》	『美術世界』	▨ 간행물· 웹진
미술시대	*Misoolsidae (The Age of Art)*	美術時代	《美术时代》	『美術時代』	▨ 간행물· 웹진
미술시장	art market	美術市場	艺术市场	美術市場	▨ 개념어

한글	영문	한문	중어	일어	구분
미술은행	Art Bank	美術銀行	韩国艺术银行 (政府艺术银行、南道艺术银行、仁川艺术银行)	アートバンク (美術銀行)	■ 행정·제도·정책
미술평단	*Korean Art Critics Review*	美術評壇	《美术平坛》	『美術評壇』	■ 간행물·웹진
미술평론	art criticism	美術評論	美术评论	美術評論	■ 개념어
미인화	paintings of a beauty (*miinhwa*)	美人畫	美人画	美人画	■ 회화
미학	aesthetics	美學	美学	美学	■ 개념어
민예미	*minyemi* (beauty of folk craft)	民藝美	民艺之美	民芸美	■ 개념어
민예운동	Minye (Folk Craft) Movement	民藝運動	民艺运动	民芸運動	■ 사조·운동·경향
민전	*minjeon* (non-government Juried Exhibition)	民展	民展	民展	■ 전시
민족기록화	Korean people's documentary paintings	民族記錄畵	民族记录画	民族記錄画	■ 회화
민족미술	*minjok misul* (national art)	民族美術	民族美术	民族美術	■ 개념어
민중미술	Minjung Art	民衆美術	韩国民众美术	民衆美術 (ミンジュン·アート)	■ 사조·운동·경향
민중미술: 한국의 새로운 문화운동전	*Min joong Art: a new cultural movement from Korea*	–	《民众美术：韩国的新文化运动》展	「民衆美術：韓国の新しい文化運動」展	■ 전시

한글	영문	한문	중어	일어	구분
민중미술 15년전	*Korean Minjoong Arts*	–	《韩国民众美术十五年：1980–1994》展	「民衆美術15年」展	■ 전시
민중의 고동: 한국미술의 리얼리즘 1945–2005	*Art toward the Society: Realism in Korean Art 1945–2005*	–	《民众的鼓动—韩国现实主义美术展：1945–2005》	「民衆の鼓動：韓国美術のリアリズム 1945–2005」展	■ 전시
민중판화운동	People Print Movement	民衆版畫運動	韩国民众版画运动	民衆版画運動	■ 사조·운동·경향
민화	Korean folk painting (*minhwa*)	民畵	韩国民画	民画 (ミンファ)	■ 회화

한글	영문	한문	중어	일어	구분
바다미술제	Sea Art Festival	–	海洋美术节	バダ (海) 美術祭	■ 프로젝트·프로그램·행사
박람회	exposition	博覽會	博览会	博覽会	■ 개념어
박물관	museum	博物館	博物馆	博物館	■ 개념어
박물관 및 미술관 진흥법	Act on the Promotion of Museums and Art Museums	–	韩国博物馆及美术馆振兴法	博物館及び美術館振興法	■ 행정·제도·정책
박하사탕(한국 현대미술 중남미 순회교류전)	*Peppermint Candy*	薄荷沙糖 (韓國現代美術 中南美 巡廻交流展)	薄荷糖 (韩国当代艺术 中南美巡回展)	「ペパーミント・キャンディー：韓国現代美術」展 (韓国現代美術中南米巡回交流展)	■ 전시
반국전 선언	Anti-"National Art Exhibition" Manifesto (Bangukjeon seoneon)	–	反国展宣言	反国展宣言	■ 사조·운동·경향
반조각	anti-sculpture	反彫刻	反雕塑	反彫刻	■ 사조·운동·경향

한글	영문	한문	중어	일어	구분
반차도	court painting of royal processions (*banchado*)	班次圖	班次图	班次図	■ 회화
반추상	Semi-abstract	半抽象	半抽象	半抽象	■ 개념어
백묘화	line drawing	白描畵	白描画	白描画	■ 회화
백자	white porcelain	白磁	白瓷	白磁	■ 공예
베니스비엔날레 한국관	The Korean Pavilion, Venice Biennale	-	威尼斯双年展 韩国馆	ヴェネツィア・ビエンナーレ 韓国館	■ 비엔날레・아트페어
벽화	mural painting	壁畵	壁画	壁画	■ 회화
병풍	*byeongpung* (folding screen)	屛風	屛风	屛風	■ 회화
보고서 \ 보고서 0.1세기 새 선언	*Manifesto for 0.1. Century*	-	《报告/报告0.1世 纪新宣言》展	「報告書 \ 報告書 0.1世紀の新宣言」 展	■ 전시
복장	*bokjang*	腹藏	佛腹藏	腹藏	■ 개념어
볼(BOL)	*Journal BOL*	-	《BOL》	『ボル (BOL) 』	■ 간행물・웹진
볼탕스키; 겨울여행	*Boltanski—Voyage d' Hiver*	-	《克里斯蒂安・波坦斯基—冬季 旅行》展	「ボルタンスキー: 冬の旅」展	■ 전시
부드러운 조각	soft sculpture	-	软凋塑	柔らかい彫刻	■ 조각

한글	영문	한문	중어	일어	구분
부벽화	paintings fixed on walls (*bubyeokwa*)	付壁畵	付壁画	付壁画	■ 회화
부산비엔날레	Busan Biennale	–	釜山双年展	釜山 (プサン) ビエンナーレ	■ 비엔날레· 아트페어
북녘의 문화유산 –평양에서 온 국보들	*Treasures from Pyeongyang*	–	《朝鮮的文化遺产—来自平壤的国宝》展	「北方の文化遺産—平壤から来た国宝」展	■ 전시
북종화	*bukjonghwa* (Northern School of Painting)	北宗畵	北宗画	北宗画	■ 회화
북한미술– 그리운 산하	*North Korean Art: Nostalgia for Mountains and Streams*	–	《朝鮮美术—令人怀念的山河》展	「北朝鮮美術—恋しい山河」展	■ 전시
분청사기	*buncheong*ware	粉靑沙器	粉青沙器	粉青沙器	■ 공예
불상	Buddhist statue	佛像	佛像	仏像	■ 조각
불화	Buddhist painting	佛畵	佛画	仏画	■ 회화
브나로드운동	V Narod Movement/ Narodnik Movement	–	到民众中去运动	ヴナロード運動、ブナロード運動	■ 사조· 운동· 경향
비구상미술	non-figurative art	非具象美術	非具象艺术	ノン·フィギュラティフ (非具象)	■ 개념어
비균제	asymmetry	非均齊	非均齐	非均斉 (アシンメトリー)	■ 개념어
비디오아트	video art	–	录像艺术	ビデオ·アート	■ 개념어

한글	영문	한문	중어	일어	구분
비영리전시공간	Non-profit Exhibition Space	非營利展示空間	非营利艺术空间	非営利展示空間	■ 개념어
뼈-아메리칸 스탠다드	Bbyeo (Bone: American Standard)	-	《骨头—美标》展	「骨—アメリカン・スタンダード」展	■ 전시

Ⓢ

한글	영문	한문	중어	일어	구분
사경산수화	landscape painting from life (sakyeong sansuhwa)	寫景山水畫	写景山水画	写景山水画	■ 회화
사군자	Four gracious plants/four gentlemen	四君子	四君子	四君子	■ 회화
사녀도	Sanyeodo	仕女圖	仕女图	仕女図	■ 회화
사물화	reification	事物化	事物化	物象化 (Versachlichung, reification)	■ 개념어
사생	sketching (sasaeng)	寫生	写生	写生	■ 회화
사신도	paintings of animals of the four cardinal directions (sasindo)	四神圖	四神图	四神図	■ 회화
사실주의	realism	寫實主義	写实主义	写実主義	■ 사조·운동·경향
사운드아트	sound art	-	声音艺术	サウンド・アート	■ 개념어
사의	saui	寫意	写意	写意	■ 회화

한글	영문	한문	중어	일어	구분
사이버네틱 아트	cybernetic art	-	控制论艺术	サイバネティック・アート	■ 사조·운동·경향
사이트스페시픽	site-specific	-	特定场域、特定场地(site-specific)	サイト・スペシフィック	■ 개념어
사인전	*Four Artists Show*	四人展	《四人展》	「4人展」	■ 전시
사진―새로운 시각	*Photography: New Vision*	-	《摄影―新视角》展	「写真―新たな視角」展	■ 전시
사진비평	*Photography Criticism Quarterly (Sajin Bipyung)*	寫眞批評	《摄影批评》	『写真批評』	■ 간행물·웹진
사진 새 시좌전	*New Wave of the Photography*	-	《摄影, 新视座》展	「写真―新たな視座」展	■ 전시
사진예술	*Photo Art (Sajin Yesul)*	寫眞藝術	《摄影与艺术》	『写真芸術』	■ 간행물·웹진
산수인물화	landscape painting with figures (*sansu inmulhwa*)	山水人物畵	山水人物画	山水人物画	■ 회화
산업미술	Industrial Art	産業美術	产业美术	【北朝鮮の美術】産業美術	▦ 북한 미술
삼절	*samjeol* (three perfections)	三絶	三绝	三絶	▦ 개념어
삽화	illustration (*sapwa*)	插畵	插图	挿絵	▦ 개념어
상감	inlay	象嵌	镶嵌	象嵌	▦ 공예

한글	영문	한문	중어	일어	구분
상파울루 비엔날레	São Paulo Biennale	-	圣保罗双年展	サンパウロ・ビエンナーレ	■ 비엔날레·아트페어
상황주의	situationalism	狀況主義	情境主义	シチュアシオニスム	■ 사조·운동·경향
새로운 미술운동	New Art Movement (Saeroun misurundong)	-	新的美术运动	新たな美術運動	■ 사조·운동·경향
생명주의	vitalism	生命主義	生命主义	生命主義、大正生命主義、生気論	■ 사조·운동·경향
생태미술	Ecological Art (Eco-Art)	生態美術	生态艺术	生態美術	■ 개념어
생활미술	lifestyle art (*saenghwal misul*)	-	生活美术	生活美術	■ 개념어
생활주의 리얼리즘	Everyday life realism (Saenghwaljuui rieollijeum)	-	生活主义现实主义 (生活主义 Realism)	生活主義リアリズム	■ 사진
서구명화 복제전람회	Exhibition of Reproductions of Western Masterpieces	西歐名畵復製展覽會	西欧名画复制展览会	西欧名画複製展覧会	■ 전시
서양식 공간예절	*Western Style Courtesy of Space*	西洋式 空間禮節	《西式空间礼节》展	「西洋式の空間礼節」展	■ 전시
서양화	Western-style painting	西洋畵	西洋画	西洋画	■ 회화
서울미디어시티 비엔날레	Seoul Mediacity Biennale	-	首尔媒体艺术双年展	ソウル・メディアシティ・ビエンナーレ	■ 비엔날레·아트페어
서울바벨	*Seoul Babel*	-	《首尔巴别》展	「ソウルバベル」展	■ 전시

한글	영문	한문	중어	일어	구분
서울사진대전–사진은 우리를 바라본다	99' Seoul Grand Photography Exhibition: The Photograph Looks Us	–	《99首尔摄影大展–摄影看着我们》	「ソウル写真大展–写真は私たちを見つめる」展	■ 전시
서울시립미술관(SeMA) 비엔날레 '미디어시티서울'	Seoul Metropolitan Biennale: Media City Seoul	–	首尔媒体城市双年展	ソウル国際メディア・アート・ビエンナーレ「メディアシティ・ソウル」	■ 비엔날레·아트페어
서울아트가이드	Seoul Art Guide	–	《首尔艺术指南》	『ソウルアートガイド』	■ 간행물·웹진
서체식 추상	calligraphic abstraction	–	书体式抽象、书法抽象画	書体的抽象絵画（カリグラフィック・アブストラクション）	■ 회화
서화	seohwa (calligraphy and painting)	書畫	书画	書画	■ 개념어
서화합벽	Seohwa-habbyeok	書畫合璧	书画合璧	書画合璧 (ソファ・ハッピョク)	■ 개념어
서화협회전	Exhibition of the Society of Painters and Calligraphers	書畫協會展	书画协会展	書画協会展	■ 전시
석인	seokin (stone statue)	石人	石人	石人 (ソギン)	■ 조각
석파란	Seokparan	石坡蘭	石坡兰	石坡蘭	■ 회화
선군미술	Songun Art	先軍美術	先军美术	【北朝鮮の美術】先軍美術	■ 북한 미술
선면화	fan painting	扇面畫	扇面画	扇面画	■ 회화
선미술	SUN Art Quarterly	選美術	《选美术》	『選美術』	■ 간행물·웹진

한글	영문	한문	중어	일어	구분
선염법	*seonyeombeop* (ink diffusion technique)	渲染法	渲染法	渲染法	■ 개념어
선전화	Propaganda Poster (Seonjeonhwa)	宣傳畵	宣传画	【北朝鮮の美術】 宣伝画	■ 북한 미술
선종화	Seon buddhist painting (*seonjonghwa*)	禪宗畵	禅画	禅宗画	■ 회화
설치	installation	設置	装置	インスタレーション	■ 개념어
성형의 봄	*Plastic Spring*	-	《整容之春》展	「成形の春」展	■ 전시
세화	New Year's painting (*sehwa*)	歲畵	年画	歳画	■ 회화
소그룹운동	small group movement	-	小集团运动	小グループ運動	■ 사조· 운동· 경향
소반	*soban* (portable dining table)	小盤	韩式小矮桌	小盤 (ソバン)	■ 공예
소상팔경도	Eight Views of the Xiao and Xiang Rivers (sosang palgyeongdo)	瀟湘八景圖	潇湘八景图	瀟湘八景図	■ 회화
소정양식	sojeong style (*sojeong yangsik*)	小亭樣式	小亭样式	小亭 (ソジョン) 様式	■ 회화
소조	*sojo* (modeling)	塑造	塑造	塑造	■ 조각
소통	*sotong* (dialogue)	-	疏通	疎通	■ 개념어

한글	영문	한문	중어	일어	구분
소호란	Sohoran	小湖蘭	小湖兰	小湖蘭	■ 회화
수묵담채	Ink and Light-colored Painting (*sumuk damchae*)	水墨淡彩	水墨淡彩	水墨淡彩	■ 회화
수묵운동	ink painting movement	水墨運動	水墨运动	水墨運動	■ 사조· 운동· 경향
수묵추상	Ink-wash Abstraction	水墨抽象	水墨抽象	水墨抽象	■ 회화
수묵화	ink and wash painting / ink painting	水墨畵	水墨画	水墨画	■ 회화
수예	Handicrafts	手藝	北韩刺绣	【北朝鮮の美術】 繡芸	■ 북한 미술
수정주의	Revisionism	修正主義	修正主义	【北朝鮮の美術】 修正主義	■ 북한 미술
수채화	watercolor	水彩畵	水彩画	水彩画	■ 회화
수행성	performativity	遂行性	修行性	遂行性	■ 개념어
순지	thin mulberry paper	純紙	韩国纯纸	純紙	■ 공예
쉬르파스	surface	–	画表面 (surface)	シュルファス	■ 회화
스마트K	*Smart K*	–	SMART K (韩国艺术信息开发院)	スマートK	■ 간행물· 웹진

한글	영문	한문	중어	일어	구분
스페이스스터디	*Space Study*	-	《Space Study》展	「スペーススタディ」展	■ 전시
시각문화	visual culture	視覺文化	视觉文化	視覚文化	■ 개념어
시각문화—세기의 전환	*Visual Culture: The Turn of The Century*	-	《视觉文化—世纪转换》展	「視覚文化—世紀の転換」展	■ 전시
시각예술	visual art	視覺藝術	视觉艺术	視覚芸術	■ 개념어
시국미술	*sigukmisul* (war propaganda art)	-	时局美术	時局美術	■ 개념어
시월모임 반(半)에서 하나로	*From the Half to the Whole*	-	"十月聚会" 的第二届展 《合半为一》	「10月の集い (シウォルモイム)—半分から一つに (パネソハナロ)」展	■ 전시
시의도	*siuido* (paintings depicting poems or paintings of poetic ideas)	詩意圖	诗意图	詩意図	■ 회화
시점時點·시점視點—1980년대 소집단 미술운동 아카이브	*Locus and Focus: Into the 1980s through Art Group Archives*	-	《时点·视点—1980年代美术小组运动档案》展	「時点·視点—1980年代の小集団美術運動アーカイブ」展	■ 전시
시화일률	*sihwaillyul* ("poetry and painting embody the same rules")	詩畵一律	诗画一律	詩画一律	■ 개념어
신구상회화	nouvelle figurative painting	新具象繪畵	新具象绘画	新具象絵画	■ 사조·운동·경향
신남화	new Japanese Southern Style painting	新南畵	新南画	新南画	■ 회화
신문만화	*shinmun manhwa* (newspaper cartoons)	新聞漫畵	报纸漫画	新聞漫画	■ 개념어

한글	영문	한문	중어	일어	구분
신문인화론	new literati painting theory (*sinmunin-hwaron*)	新文人畵論	新文人画论	新文人画論	■ 개념어
신미술	New Art (*Sin misul*)	-	《新美术》	『新美術』	■ 간행물·웹진
신미술사학	New Art History	新美術史學	新艺术史学	ニュー・アート・ヒストリー	■ 개념어
신사실주의	Nouveau Réalisme	新寫實主義	新写实主义	ヌーヴォー・レアリスム	■ 사조·운동·경향
신선도	Taoist immortals paintings (*sinseondo*)	神仙圖	神仙图	神仙図	■ 회화
신세대 미술	new generation art (*sinsedae misul*)	-	新一代美术	新世代美術	■ 사조·운동·경향
신여성	New Woman	-	新女性	新女性	■ 개념어
신제작파협회전	Shinseisaku Exhibition	新制作派協會展	新制作派协会展	新制作派協会展	■ 전시
신체미술	body art	身體美術	身体美术	ボディ・アート	■ 개념어
신표현주의	neo-expression-ism / Neo-Expressionism	新表現主義	新表现主义	新表現主義	■ 사조·운동·경향
신형상회화	neo-figurative painting	-	新具象绘画	新形象絵画	■ 회화
신호탄	*Beginning of New Era*	信號彈	《信号弹》展	「信号弾」展	■ 전시

한글	영문	한문	중어	일어	구분
신흥미술	newly rising art (*sinheung misul*)	新興美術	新兴美术	新興美術	■ 사조·운동·경향
실경산수화	real scenery landscape painting (*silkyeong sansuhwa*)	實景山水畵	实景山水画	実景山水画	■ 회화
실험미술	experimental art	實驗美術	实验艺术	実験アート	■ 사조·운동·경향
십장생도	painting of the ten symbols of longevity (*sipjangsaengdo*)	十長生圖	十长生图	十長生図	■ 회화
싹전	*Ssack (Sprout)*	-	《Ssak(芽)》展	「サク（芽）」展	■ 전시
쌈지스페이스 개관 10주년 자료展	*Ssamzie Space 1998–2008*	-	《SSamzie空间1998–2008－开馆十周年资料展》	「サムジ・スペース開館10周年資料展」	■ 전시
쑈쑈쑈	*Show Show Show*	-	《Show Show Show》展	「ショー・ショー・ショー」展	■ 전시

◉

아! 대한민국	*Ah! Korea*	-	《啊！大韩民国》展	「ああ！大韓民国」展	■ 전시
아르떼365	*Arte365*	-	arte[365] (韩国文化艺术教育进兴院)	アルテ365	■ 간행물·웹진
아르테포베라	Arte Povera	-	贫穷艺术	アルテ・ポーヴェラ	■ 사조·운동·경향
아방가르드	avant-garde	-	先锋派、前卫 (Avant-garde)	アヴァンギャルド	■ 사조·운동·경향

한글	영문	한문	중어	일어	구분
아방궁 종묘점거 프로젝트	*Abang-gung Jongmyo Occupying Project (Abang-gung Project)*	–	阿房宮宗庙占领项目	阿房宮宗廟 (アバング ン・ジョンミョ) 占拠プロジェクト	■ 프로젝트・프로그램・행사
아상블라주	assemblage	–	集合艺术	アッサンブラージュ	■ 개념어
아시아프 (ASYAAF)	ASYAAF (Asian Students and Young Artists Art Festival)	–	"ASYAAF" (亚洲学生及年轻艺术家艺术节)	アシアフ (ASYAAF)	■ 프로젝트・프로그램・행사
아카데미즘	academism	–	学院派 (academism)	アカデミズム	■ 개념어
아트스펙트럼	*Art Spectrum*	–	《ART SPECTRUM》	「アート・スペクトラム」展	■ 전시
아트인시티	Art in City	–	Art in City项目	アート・イン・シティ	■ 프로젝트・프로그램・행사
아트인컬처	*Art in Culture*	–	《Art in Culture》	『アート・イン・カルチャー』	■ 간행물・웹진
아트프라이스	*Art Price*	–	《Art Price》	『アートプライス』	■ 간행물・웹진
안데판당전	Independent Exhibition	–	《韩国独立艺术家协会 (indépendants) 展》	「アンデパンダン展」 (朝鮮アンデパンダン 美術協会主催)	■ 전시
안양 공공 예술 프로젝트	Anyang Public Art Project	–	安养公共艺术项目	安養 (アニャン) パブリックアート・プロジェクト (APAP)	■ 프로젝트・프로그램・행사
압구정동 유토피아 디스토피아전	*Apgujeong-dong: Utopia/dystopia*	–	《狎鸥亭洞：乌托邦/反乌托邦》展	「狎鴎亭洞 (アックジョンドン) ユートピア・ディストピア」展	■ 전시
애국선열조상 건립위원회	Committee for Patriotic Ancestors' Statues (Aeguk seonyeol josang geollip wiwonhoe)	愛國先烈彫像 建立委員會	爱国先烈铜像 建立委员会	愛国先烈彫像 建立委員会	■ 조각

한글	영문	한문	중어	일어	구분
액션 페인팅	action painting	-	行动绘画	アクション・ペインティング	■ 회화
앵포르멜	Art Informel	-	不定形艺术	アンフォルメル	■ 회화
야수파	fauvism/ Fauvism	野獸派	野兽主义	フォーヴィスム	■ 회화
어진	king's portrait (*eojin*)	御眞	御真	御影	■ 회화
어해도	fish-and-crab painting (*eohaedo*)	魚蟹圖	鱼蟹图	魚蟹図	■ 회화
언니가 돌아왔다ー 경기여성미술전	Eonni is Backー Gyeonggi Women's Art Exhibition	-	《姐姐回来了ー京畿女性美术展》	「姉さんが帰ってきたー京畿女性美術展」	■ 전시
에쁘끄	*Époque*	-	《Epoque》	『エポック』	■ 간행물・웹진
엑조티시즘	exoticism	-	异国情调 (exoticism)	異国趣味、エキゾチシズム	■ 개념어
엘비스 궁중반점ー 서울전	*Elvis Koongjoong-panjom*	-	《埃尔维斯宫廷饭店ー首尔展》	「エルヴィス宮中飯店ーソウル」展	■ 전시
여류화가 5인전	Exhibition of the Five Female Artists	女流畫家 五人展	《女流画家5人展》	「女流画家五人展」	■ 전시
여성, 그 다름과 힘ー그리고 10년	*Woman, the Difference and the Power: After 10 years*	-	《女性, 其差异和力量ー此十年》展	「女性、その差異とパワー、そして10年」展	■ 전시
여성과 현실전	Women and Reality Exhibition	-	《女性与现实展》	「女性と現実展」	■ 전시

한글	영문	한문	중어	일어	구분
여성 그 다름과 힘전	*Woman, the Difference and the Power*	-	《女性, 其区別和她们的力量》展	「女性、その差異とパワー」展	■ 전시
역사화	history painting	-	历史画	歴史画	■ 회화
연필화	pencil drawing	鉛筆畫	铅笔画	鉛筆画	■ 회화
영모화	painting of birds and animals (*yeongmohwa*)	翎毛畫	翎毛画	翎毛画	■ 회화
영상	*yeongsang* (projected image)	映像	映像	映像	■ 개념어
예술과 자본	*Art and Capital: Spiritual Odyssey*	-	《艺术与资本》展	「芸術と資本」展	■ 전시
예술사진	fine-art photography (*yesul sajiin*)	藝術寫眞	艺术摄影	芸術写真	■ 사진
예술연감	Yesul Yeongam	藝術年鑑	艺术年鉴	芸術年鑑	■ 간행물·웹진
예술지상주의	art for art's sake	藝術至上主義	为艺术而艺术	芸術至上主義	■ 개념어
오리엔탈리즘	orientalism	-	东方主义 (orientalism)	オリエンタリズム	■ 개념어
오브제	objet	-	客体、物体、对象 (object)	オブジェ	■ 개념어
오 친구들이여, 친구는 없구나	*O philoi, oudeis philos*	-	《噢, 朋友们, 没有朋友》展	「おお友よ、友はいない」展	■ 전시

한글	영문	한문	중어	일어	구분
오큘로	*Okulo*	-	《OKULO》	『オキュロ』	■ 간행물·웹진
올림픽조각공원	Olympic Sculpture Park	-	首尔奥林匹克凋塑公园	オリンピック彫刻公園	■ 조각
옵아트	op art/Op art	-	奥普艺术、光效应艺术 (Op Art)	オプ・アート	■ 개념어
왜색	*waesaek* (Japanese painting style)	倭色	日式风格 (倭色)	倭色	■ 회화
외광파	plein air painting	外光派	外光派	外光派	■ 회화
요미우리앙데팡당	Yomiuri Independent	-	"Yomiuri Indépendant" 展	「読売アンデパンダン」展	■ 전시
용기화	Instrumental Drawing	用器畵	用器画	用器画	■ 개념어
용접조각	welded sculpture	-	焊接雕塑	溶接彫刻	■ 조각
우리식 유화	Urisik Yuhwa	-	北韩油画	【北朝鮮の美術】ウリ式油絵	■ 북한 미술
운미란	Unmiran	芸楣蘭	芸楣兰	芸楣蘭	■ 회화
월간 갤러리가이드	*Gallery Guide*	-	月刊《展览向导》	月刊『ギャラリーガイド』	■ 간행물·웹진
월간공예	*Wolgan Gongye (Monthly Crafts)*	月刊工藝	《月刊工艺》	『月刊工芸(コンイェ)』	■ 간행물·웹진

한글	영문	한문	중어	일어	구분
월간도예	*Wolgan Doye (Monthly Ceramic Art)*	月刊陶藝	《月刊陶艺》	『月刊陶芸（ドイェ）』	■ 간행물·웹진
월간미술	*Wolgan Misul (Monthly Art Magazine)*	月刊美術	《月刊美术》	『月刊美術』	■ 간행물·웹진
월간민화	*Wolgan Minhwa (Monthly Folk Painting)*	月刊民畫	《月刊民画》	『月刊民画（ミンファ）』	■ 간행물·웹진
월간예향	*Wolgan Yehyang (Culture and Arts Magazine)*	月刊藝鄕	《月刊艺乡》	『月刊芸郷（イェヒャン）』	■ 간행물·웹진
월간포토넷	*Photonet*	-	月刊《PHOTONET》	月刊『フォトネット』	■ 간행물·웹진
월간포토닷	*Photodot*	-	月刊《PHOTOdotb》	月刊『フォトドット』	■ 간행물·웹진
유화	oil painting	油畫	油画	油絵	■ 회화
은지화	drawings on silver foil paper (*eunjihwa*)	銀紙畫	银纸画	銀紙画	■ 회화
이과회전	Igwahoe Exhibition	二科會展	二科会展	二科会展	■ 전시
이동미술전람회	Touring Art Exhibition	移動美術展覽會	移动美术展览会	移動美術展覧会	■ 전시
이민 가지 마세요	*Do Not Immigrate*	-	《不要移民!》展	「移民、やめて!」展	■ 전시
이발소그림	Barbershop Paintings	-	理发店画	理髪店絵画	■ 개념어

한글	영문	한문	중어	일어	구분
이적표현물	Anti-State Expression	利敵表現物	利敌表现物	利敵表現物	개념어
인간 가족전	*The Family of Man*	-	"人类大家庭" 摄影展	「ザ・ファミリー・オブ・マン (人間家族) 」展	전시
인간과 기계: 테크놀로지 아트	*Man & Machine: Technology Art*	-	《人与机器-科技艺术》展	「人間と機械: テクノロジー・アート」展	전시
인물화	figure painting (*inmulhwa*)	人物畵	人物画	人物画	회화
인민예술가	People's Artist	人民藝術家	人民艺术家	【北朝鮮の美術】人民芸術家	북한 미술
인사동	Insadong	仁寺洞	仁寺洞	仁寺洞 (インサドン)	개념어
인상주의	impressionism / Impressionism	印象主義	印象主义	印象主義	회화
인생사용법	*Life, a User's Manual*	人生使用法	《人生使用方法》展	「ライフーマニュアル (人生使用法) 」展	전시
인장	seal (*injang*)	印章	印章	印章	조각
인천여성미술비엔날레	Incheon Women Artist's Biennale	-	仁川女性艺术双年展	仁川 (インチョン) 女性美術ビエンナーレ	비엔날레·아트페어
인터렉티브아트	interactive art	-	互动艺术	インタラクティブ・アート、インタラクティブアート	개념어
일과 놀이	*Il Gwa Nol Ei (Work and Play)*	-	工作与游戏 (美术社团)	『イル・グァ・ノリ (仕事と遊び) 』	간행물·웹진

한글	영문	한문	중어	일어	구분
일본화	Ilbonhwa (Nihonga)	日本畵	日本画	日本画	■ 회화
일월오봉도	*Sun, Moon, and Five Peaks (Ilwolobongdo)*	日月五峯圖	日月五峰图	日月五峰図	■ 회화
입체파	cubism/Cubism	立體派	立体派	キュビスム	■ 회화

ⓩ

한글	영문	한문	중어	일어	구분
자각상	*jagaksang* (sculptural self-portrait)	自刻像	自刻像	自刻像	■ 조각
장소의 재탄생: 한국 근대건축의 충돌과 확장	*Rebirth of Place: Expansion & Conflict of the Korean Modern Architecture*	–	《场所的重生—韩国近代建筑的冲突和扩张》展	「場の再生：韓国近代建築の衝突と拡張」展	■ 전시
장식미술	decorative art	裝飾美術	装饰美术	装飾美術	▨ 공예
장황	*janghwang* (mounting)	粧潢/粧繡/裝潢	装裱	装潢	▨ 개념어
재한일본인미술가	Jaehan Ilbonin Misulga	在韓日本人美術家	在韩日本人美术家	在韓日本人美術家	▨ 개념어
재현의 재현전	*The Representation of Representation*	–	《再现的再现》展	「再現の再現」展	■ 전시
적묵	layered ink technique	積墨	积墨	積墨	■ 회화
전각	Seal Engraving (*jeongak*)	篆刻	篆刻	篆刻	▨ 개념어

한글	영문	한문	중어	일어	구분
전신	*jeonsin* (transmission of spirit)	傳神	传神	伝神	■ 회화
전위사진	avant-garde photography	前衛寫眞	前卫摄影	前衛写真	■ 사진
전쟁기념물	war memorial	戰爭紀念物	战争纪念物	戦争記念物	■ 개념어
전쟁기록화	war painting	戰爭記錄畵	战争记录画	戦争記録画	■ 개념어
전통미술	traditional art (*jeontong misul*)	傳統美術	韩国传统美术	伝統美術	■ 개념어
전형성	Jeonhyeong-seong	典型性	典型性	【北朝鮮の美術】 典型性	■ 북한 미술
젊은 모색	*Young Korean Artists*	–	年轻的摸索项目	「若い模索」展	■ 프로젝트·프로그램·행사
정물화	still painting	靜物畵	静物画	静物画	■ 회화
정치미술	political art	政治美術	政治艺术	ポリティカル·アート	■ 개념어
제10회 대한민국미술대전: 한국화·양화·판화·조각	The 10th Grand Art Exhibition of Korea: Korean Painting·Western-style painting·Print·Sculpture	第十回 大韓民國美術大展: 韓國畫·洋畫·版畫·彫刻	《第十届大韩民国美术大展》	「第10回大韓民国美術大展：韓国画·洋画·版画·彫刻」展	■ 전시
제1회 광주비엔날레 한국현대미술의 오늘	The First Kwangju International Biennale Korea Contemporary Art	–	第1届光州艺术双年展－韩国当代艺术	第1回光州ビエンナーレ「韓国現代美術の今日」展	■ 비엔날레·아트페어
제1회 광주비엔날레 현대미술전－경계를 넘어	The 1st Gwangju Biennale: *Beyond the Borders*	–	第1届光州艺术双年展－超越界限	第1回光州ビエンナーレ「境界を越えて」展	■ 비엔날레·아트페어

한글	영문	한문	중어	일어	구분
제3회 여성미술제: 판타스틱 아시아	The 3rd Women's Art Festival: *Fantastic Asia*	–	《第三届女性艺术节：奇幻亚洲》	第3回女性美術祭「ファンタスティック・アジア」展	■ 프로젝트·프로그램·행사
제국미술전람회	Imperial Academy of Fine Arts Exhibition (Teikoku Bijutsu Tenrankai)	帝國美術展覽會	帝国美术展览会	帝国美術展覧会	■ 전시
제주비엔날레	Jeju Biennale	–	济州双年展	済州 (チェジュ) ビエンナーレ	■ 비엔날레·아트페어
조각	sculpture (*jogak*)	彫刻	雕塑	彫刻	■ 조각
조사도	paintings of prestigious monks (*josado*)	祖師圖	祖师图	祖師図	■ 회화
조선문예	*Joseon Literature*	–	《朝鲜文艺》	『朝鮮文芸』	■ 간행물·웹진
조선물산공진회	Korean Industrial Exposition (Joseon mulsan gongjinhoe)	朝鮮物産共進會	朝鲜物产共进会	朝鮮物産共進会	■ 전시
조선미술	Joseon Misul	朝鮮美術	朝鲜美术	【北朝鮮の美術】朝鮮美術	■ 북한 미술 ■ 간행물·웹진
조선미술전람회	Joseon Art Exhibition	朝鮮美術展覽會	朝鲜美术展览会	朝鮮美術展覧会	■ 전시
조선미술전람회 공예부	Joseon Art Exhibition Craftwork Division	–	朝鲜美术展览会工艺部	朝鮮美術展覧会工芸部	■ 전시
조선박람회	Joseon Exposition	朝鮮博覽會	朝鲜博览会	朝鮮博覧会	■ 전시
조선예술	Joseon Yesul	朝鮮藝術	朝鲜艺术	【北朝鮮の美術】朝鮮芸術	■ 북한 미술

한글	영문	한문	중어	일어	구분
조선화	Korean painting (*Joseonhwa*)	朝鮮畫	朝鮮画	朝鮮画	■ 회화
조소	modeling and sculpture (*joso*)	彫塑	雕塑	彫塑	■ 조각
족자	*jokja* (hanging scroll)	簇子	卷轴画	掛軸	▥ 개념어
종교화	religious painting	宗教畫	宗教画	宗教画	■ 회화
종군사진사	War Photographer	–	随军摄影师	從軍写真師	▥ 개념어
종이와 콘크리트: 한국 현대건축 운동 1987–1997	*Papers and Concrete: Modern Architecture in Korea 1987–1997*	–	《纸张和混凝土– 韩国现代建筑运动 1987-1997》展	「紙とコンクリート: 韓国現代建築運動 1987-1997」展	■ 전시
좌상	*jwasang* (seated sculpture)	坐像	坐像	坐像	■ 조각
주례비평	Praiseful Criticism (*jurye bipyeong*)	主禮批評	吹捧式批评	主礼 (チュレ) 批評	▥ 개념어
주체미술	Juche Art	主體美術	主体美术	【北朝鮮の美術】 主体美術	▦ 북한 미술
주체사실주의	Juche Realism	主體寫實主義	主体写实主义	【北朝鮮の美術】 主体写実主義	▦ 북한 미술
지역미술	Regional Art (*jiyeok misul*)	地域美術	地域美术 (地方美术)	地域美術	▥ 개념어
진경산수화	"true-view" landscape painting (*jingyeong sansuhwa*)	眞景山水畫	真景山水画	真景山水画	■ 회화

63　　미술 용어 ⓧ

한글	영문	한문	중어	일어	구분
집의 숨, 집의 결	*The Breath of House*	-	《家之气息、家之纹儿》展	「家の息、家の木目」展	■ 전시
집체창작	Collaborative Creation	集體創作	集体创作	【北朝鮮の美術】集体創作	■ 북한 미술

한글	영문	한문	중어	일어	구분
참여미술	participatory art	-	参与式艺术	参加型アート	■ 개념어
창원조각비엔날레	Changwon Sculpture Biennale	-	昌原雕塑双年展	昌原（チャンウォン）彫刻ビエンナーレ	■ 비엔날레·아트페어
찾아가는 미술관	Traveling Art Museum	-	送上门的美术馆 (traveling art museum)	アウトリーチする美術館	■ 프로젝트·프로그램·행사
채묵화	ink and color painting	彩墨畵	彩墨画	彩墨画	■ 회화
책가도	*chaekgado* (painting of books and scholar's implements)	冊架圖	册架图	冊架図 （チェッカド）	■ 회화
천연당사진관	Cheonyeondang Photo Studio	天然堂寫眞館	天然堂照相馆	天然堂写真館	■ 사진
청년작가연립전	Young Artists Coalition Exhibition	-	《青年画家联展》	「青年作家連立展」	■ 전시
청년작가전	*The Korean Young Artist Biennial*	靑年作家展	青年作家展 (国立现代美术馆)	「青年作家展」	■ 전시
청록산수화	blue-green landscape painting	靑綠山水畵	青绿山水	青緑山水図	■ 회화

한글	영문	한문	중어	일어	구분
청자	Celadon (*cheongja*)	靑瓷	青瓷	青磁	▨ 공예
청주공예 비엔날레	Cheongju Craft Biennale	–	清州工艺双年展	清州 (チョンジュ) 工芸ビエンナーレ	▨ 비엔날레· 아트페어
청화백자	Blue and White Porcelain (*chunghwa baekja*)	靑華白磁	青花白瓷	青華白磁	▨ 공예
체본	*chebon*	體本	字帖	手本	■ 회화
초상사진	Portrait Photography	肖像寫眞	肖像摄影	肖像写真	■ 사진
초상화	portrait painting	肖像畵	肖像画	肖像画	■ 회화
초충도	painting of plants and insects (*chochungdo*)	草蟲圖	草虫图	草蟲図	■ 회화
초현실주의	Surrealism	超現實主義	超现实主义	シュルレアリスム	■ 회화
촬영국	Chwaryeongguk (Photo Studio)	–	撮影局	撮影局	▨ 개념어
추상미술	abstract art	抽象美術	抽象艺术	抽象美術	▨ 개념어
추상조각	abstract sculpture	抽象彫刻	抽象雕塑	抽象彫刻	■ 조각
추상표현주의	abstract expressionism/ Abstract Expressionism	抽象表現主義	抽象表现主义	抽象表現主義	▨ 사조· 운동· 경향

한글	영문	한문	중어	일어	구분
춘화	erotic painting (*chunhwa*)	春畵	春画	春画	■ 회화
출판미술	*chulpan misul* (publication art)	出版美術	出版美术	出版美術	■ 개념어
출판미술	Publication Art	出版美術	出版美术	【北朝鮮の美術】 出版美術	■ 북한 미술
충혼탑	Memorial Tower (Chunghontap Tower)	忠魂塔	忠灵塔	顕忠 (ヒョンチュン) 施設 / 顕忠 (ヒョンチュン) 碑	■ 개념어
칠기	lacquerware	漆器	漆器	漆器	■ 공예
칠보	cloisonné	七寶	七宝烧	七宝	■ 공예

한글	영문	한문	중어	일어	구분
커뮤니티아트	community art	–	社区艺术、共同体艺术	コミュニティー・アート	■ 개념어
컨템퍼러리 아트 저널	*Contemporary Art Journal*	–	《Contempopary Art Journal》 (当代艺术期刊)	『コンテンポラリー アート ジャーナル』	■ 간행물 · 웹진
코리아메리카 코리아	*Koreamerica-korea*	–	《KOREAMERI-CAKOREA》展	「コリアメリカ コリア」展	■ 전시
코리아통일미술전	Korea Unification Art Exhibition	–	《韩国统一美术展》	「コリア統一美術展」	■ 전시
코리안 랩소디— 역사와 기억의 몽타주	*Korean Rhapsody: A Montage of History and Memory*	–	《韩国狂想曲—历史和记忆的蒙太奇》展	「コリアン・ラプソディー—歴史と記憶のモンタージュ」展	■ 전시

한글	영문	한문	중어	일어	구분
콜라주	collage	-	拼贴画 (collage)	コラージュ	▧ 개념어
콜렉티브	Collective	-	集体/集合 (Collective)	コレクティブ	▧ 사조·운동·경향
큐레이터	curator	-	策展人 (curator)	キュレーター、学芸員	▧ 개념어
크리틱-칼	*Critic-al*	-	《CRITIC-AL》	『クリティッ-カル』	▧ 간행물·웹진
키네틱아트	kinetic art/ Kinetic Art	-	动态艺术 (kinetic Art)	キネティック·アート	▧ 개념어
키치	kitsch	-	刻奇 (Kitsch)	キッチュ	▧ 개념어

ⓔ

타시즘	tachisme/ Tachisme	-	塔希主义 (Tachisme)	タシスム	▧ 회화
탈모더니즘	tal modernism	-	脱-现代主义	脱モダニズム	▧ 개념어
탈속의 코메디: 박이소 유작전	*Divine Comedy: A Retrospective of Bahc Yiso*	-	《脱俗的喜剧—朴异素遗作展》	「脱俗のコメディ: 朴異素 (パク·イソ) 遺作展」	▧ 전시
탈장르	genre deconstruction	-	脱-体裁	脱ジャンル	▧ 개념어
태서화	*Taeseohwa*	泰西畵	泰西之画 (泰西画)	泰西画	▧ 개념어

한글	영문	한문	중어	일어	구분
태평양을 건너서전	*Across the Pacific: Contemporary Korean and Korean-American Art*	–	《渡过太平洋: 当今的韩国艺术》展	「アクロス・ザ・パシフィック」展	■ 전시
태화강국제 설치미술제	Taehwa River International Installation Art Festival	–	太和江国际设置美术节	太和江国際設置美術祭	■ 프로젝트・프로그램・행사
탱화	Buddhist altar painting (*taenghwa*)	幀畵	幀画	幀画	■ 회화
테크놀로지 아트	technology art	–	科技艺术 (Technological Art)	テクノロジー・アート	■ 개념어
토르소	torso	–	躯干雕像 (Torso)	トルソー、トルソ	■ 조각
퇴폐예술	degenerate art	–	堕落艺术	退廃芸術	■ 개념어

한글	영문	한문	중어	일어	구분
파리비엔날레	Paris Biennale	–	巴黎双年展	パリ・ビエンナーレ	■ 비엔날레・아트페어
파리청년비엔날레	Biennale de Paris / Biennale des jeunes artistes	–	巴黎青年双年展	パリ青年ビエンナーレ	■ 비엔날레・아트페어
판화	print	版畵	版画	版画	■ 개념어
팝아트	pop art / Pop Art	–	波普艺术 (Pop art)	ポップアート	■ 사조・운동・경향
팥쥐들의 행진전	*Women's Art Festival 99: Patjis on Parade*	–	《红豆女们的游行》展	「パッチュイたちの行進」展	■ 전시

한글	영문	한문	중어	일어	구분
퍼블릭아트	*Public Art*	-	《PUBLIC ART》	『PUBLIC ART』	▨ 간행물·웹진
퍼포먼스	performance	-	行为艺术	パフォーマンス	▨ 개념어
페미니즘	feminism	-	女性主义	フェミニズム	▨ 사조·운동·경향
평론가	critic	評論家	评论家	評論家	▨ 개념어
평생도	*pyeongsaengdo* (paintings depicting a person's life)	平生圖	平生图	平生図	▨ 회화
포스트모더니즘	postmodernism / Postmodernism	-	后现代主义	ポストモダニズム	▨ 개념어
포스트모더니즘 논쟁	Postmodern Debate	-	后现代主义论争	ポストモダニズム論争	▨ 사조·운동·경향
포스트민중미술	post-minjung art	-	后期韩国民众美术	ポスト民衆美術(ポストミンジュン·アート)	▨ 사조·운동·경향
표구	*pyogu* (mounting)	表具	裱画	表具	▨ 개념어
표지화	cover art	表紙畫	封面画	表紙画	▨ 회화
표현주의	expressionism / Expressionism	表現主義	表现主义	表現主義	▨ 사조·운동·경향
풍경화	*punggyeonghwa* (landscape painting)	風景畫	风景画	風景画	▨ 회화

한글	영문	한문	중어	일어	구분
풍속화	*pungsokhwa*	風俗畵	风俗画	風俗画	■ 회화
프로 미술	proletarian art/ Proletarian Art	–	普罗艺术	プロレタリア芸術/ プロレタリア美術	■ 사조·운동·경향
프로젝트8 (한국과 독일의 만남: 선사와 돌과 미디어쇼)	Project 8 (Meeting Korea-Germany: Prehistoric Stone and Media Show)	–	《PROJECT 8》 (韩德相会：禅寺、石头 及媒体展)	「プロジェクト8」展 (韓国とドイツの出会い： 先史の石とメディア ショー)	■ 전시
프롤레타리아 미술전람회	Proletariat Art Exhibition	–	普罗美术展览会	プロレタリア 美術展覧会	■ 전시
플라잉시티 〈청계천 프로젝트〉	Flying City: Cheonggyecheon Stream Project	–	飞行城市 (清溪川项目)	フライング· シティの「清渓川 プロジェクト」	■ 프로젝트·프로그램·행사
플랫폼 서울 2007	*Platform Seoul 2007: Tomorrow*	–	PLATFORM首尔 2007	プラットフォーム ·ソウル 2007	■ 프로젝트·프로그램·행사
플럭서스	fluxus/Fluxus	–	激浪派 (Fluxus)	フルクサス	■ 사조·운동·경향
필묵	brush and ink	筆墨	笔墨	筆墨	■ 회화
필법	brushwork/ brushstroke	筆法	笔法	筆法	■ 회화
하모니즘	Harmonism	–	和谐主义	ハーモニズム	■ 개념어
학예사자격증제도	Curatorial Certification System (*hakyesa jedo*)	學藝士資格證制度	韩国策展人资格证机制	学芸員資格制度	■ 행정·제도·정책

한글	영문	한문	중어	일어	구분
한국 5인의 작가 —다섯 가지의 흰색전	*Five Korean Artists, Five Kinds of White*	–	《韩国五人艺术家, 五个Hinsek·白》展	「韓国·五人の作家：五つのヒンセク『白』」展	■ 전시
한국국제아트페어 (키아프)	Korea International Art Fair (KIAF)	–	韩国国际艺术博览会 (KIAF)	KIAF (韓国の国際アートフェア)	■ 비엔날레· 아트페어
한국근대미술 60년전	Modern Korean Art Exhibition for the Past Sixty Years	韓國近代美術60年展	《韩国近代美术60年展》	「韓国近代美術60年展」	■ 전시
한국드로잉 백년: 1870–1970	*Drawing from Korea: 1870–1970*	–	《韩国素描100年—1870–1970》展	「韓国ドローイング百年：1870–1970」展	■ 전시
한국 모더니즘의 전개 1970–1990: 근대의 초극	*Development of Korean Modernism: Conquest of Modern*	–	《韩国现代主义美术的开展1970-1990：超越近代》展	「韓国モダニズムの展開1970–1990：近代の超克」展	■ 전시
한국미술 2001; 회화의 복권	*Korean Art 2001: The Reinstatement of Painting*	–	《韩国艺术2001—绘画的复兴》展	「韓国美術2001：絵画の復権」展	■ 전시
한국미술 20대의 힘전	Power of Korean Artists in Their 20s Exhibition	–	《韩国美术20几岁的力量》展	「韓国美術 20代の力」展	■ 전시
한국미술 50년: 1950–1999	*Korean Art of 50 Years: 1950-1999*	–	《韩国美术50年：1950–1999》展	「韓国美術50年：1950–1999」展	■ 전시
한국미술대상전 (한국일보)	The Korean Art Grand Award Exhibition (Hanguk misul daesangjeon)	韓國美術大賞展	韩国美术大奖展	韓国美術大賞展	■ 전시
한국미술 여백의 발견	*Void in Korean Art*	–	《韩国美术—发现留白》展	「韓国美術 余白の発見」展	■ 전시
한국사진역사전	*History of Korean Photography*	韓國寫眞歷史展	《韩国摄影历史》展	「韓国写真の歴史」展	■ 전시
한국사진의 수평전	*Horizon of Korean Photography*	–	《韩国摄影的水平》展	「韓国写真の水平」展	■ 전시

한글	영문	한문	중어	일어	구분
한국 여성미술 그 변속의 양상— 여성의 표현, 표현 속의 여성성	The Variant Aspects of Korean Women's Art: Women's Expression, Femininity in Expression	–	《韩国女性美术,其变化及进程—女性的表现、表现中的女性》展	「韓国女性美術 その変速の様相—女性の表現、表現の中の女性性」展	■ 전시
한국의 행위미술 1967–2007	Performance Art of Korea 1967–2007	–	《韩国的行为艺术1967–2007》展	「韓国の行為美術(パフォーマンス・アート) 1967–2007」展	■ 전시
한국인체조각전— 옛날과오늘	The Exhibition of Human Figure Sculpture: The Past and Present	–	《韩国人体雕塑》展	「韓国人体彫刻展—昔と今日」	■ 전시
한국작가 10인— 호랑이의 눈	In the Eye of the Tiger	–	《韩国艺术家十人展—"老虎眼"》展	「韓国の作家10人—虎の目」展	■ 전시
한국전쟁 기념물	Korean War Memorial Monument	韓國戰爭紀念物	韩国战争纪念物	韓国戦争記念物	■ 개넘어
한국추상회화; 1958–2008	Korean Abstract Painting: 1958–2008	–	《韩国抽象绘画1958–2008》展	「韓国抽象絵画:1958–2008」展	■ 전시
한국추상회화의 정신	Spirit of Korean Abstract Painting	–	《韩国抽象绘画的精神》展	「韓国抽象絵画の精神」展	■ 전시
한국현대미술 20년의 동향전	Tendencies in 20 Years of Korean Contemporary Art	–	《韩国现代美术20年动向展》	「韓国現代美術20年の動向」展	■ 전시
한국현대미술 다시 읽기	Re-reading Contemporary Korean Art	–	《重读韩国现代艺术》展	「韓国現代美術を読み直す」展	■ 전시
한국현대미술의 시원— 1950년대에서 1960년대를 중심으로	An Aspect of Korean Contemporary Art in the 1950s to the 1960s	–	《韩国现代艺术的起源—以上世纪五六十年代为主》展	「韓国現代美術の始原—1950年代から1960年代を中心に」展	■ 전시
한국현대미술의 전개: 전환과 역동의 시대 (1960년대 중반–1970년대 중반)	Korean Contemporary Art from Mid-1960s to Mid-1970s: A Decade of Transition and Dynamics	–	《韩国现代美术的展开:转换与激荡的时代(60年代中期–70年代中期)》展	「韓国現代美術の展開:転換と躍動の時代(1960年代半ば–1970年代半ば)」展	■ 전시
한국현대미술전	Korean Contemporary Art Festival	韓國現代美術展	《韩国现代美术展》(纪念88首尔奥运会韩国当代艺术展)	「韓国現代美術展」	■ 전시

한글	영문	한문	중어	일어	구분
한국현대사진 60년	*Contemporary Korean Photographs: 1948–2008*	韓國現代寫眞 六十年	《韩国现代摄影 60年– 1948-2008》展	「韓国現代写真 60年」展	■ 전시
한국현대사진의 흐름	*50 Years of Korean Photography, 1945–1994*	–	《韩国现代摄影 艺术的历程– 1945-1994》展	「韓国現代写真の 流れ」展	■ 전시
한국현대실경 산수화	Contemporary Korean Silgyeong Sansuhwa	–	韩国现代实景 山水画	韓国現代実景 山水画	■ 회화
한국현대회화전 (1958 뉴욕 월드하우스)	*Contemporary Korean Paintings*	–	《韩国现代绘画展》 (纽约)	「韓国現代絵画 展」	■ 전시
한국현대회화전 (도쿄)	*Contemporary Korean Painting*	–	《韩国现代绘画展》 (东京)	「韓国現代絵画 展」	■ 전시
한국화	Korean painting (*hangukhwa*)	韓國畵	韩国画	韓国画	■ 회화
한국화 오늘과 내일 91	*Korean Painting Today and Tomorrow 1991*	–	《韩国画的今日与 来日91》展	「韓国画 今日と明 日 91」展	■ 전시
한지회화	hanji painting (*hanji hoehwa*)	韓紙繪畵	韩纸绘画	韓紙絵画	■ 회화
항일혁명미술	Korean Independence Art	抗日革命美術	抗日革命美术	【北朝鮮の美術】 抗日革命美術	■■ 북한 미술
해강죽	Haegangjuk	海岡竹	海冈竹	海岡竹	■ 회화
해방공간	liberation period/ liberation space (haebang gonggan)	–	解放空间	解放空間	■ 사조· 운동· 경향
해방기념전	Independance Exhibition	解放記念展	《解放纪念展》	「解放記念展」	■ 전시

한글	영문	한문	중어	일어	구분
해프닝	Happening/ happening	-	偶发艺术 (happenning)	ハプニング	■ 사조·운동·경향
행동주의 미술	Activist Art (haengdongjuyi misul)	行動主義 美術	行动主义艺术	行動主義美術	■ 사조·운동·경향
행위미술	Performance Art (haengyu yesul)	行爲美術	行为美术(近义词: 行为艺术、performance)	行為美術	■ 개념어
향토색	local color	鄕土色	乡土色彩	郷土色	■ 개념어
혁필화	leather brush paintings (hyeokpilhwa)	革筆畵	革笔画	革筆画	■ 회화
현대공예	contemporary crafts	-	现代工艺美术	現代工芸	■ 공예
현대미술 40년전― 한국화·양화·조각·공예·서예	The 40 Years of Modern Art Exhibition	現代美術 四十年展: 韓國畵·洋畵·彫刻·工藝·書藝	《现代美术四十年展―韩国画、西洋画、雕塑、工艺、书法》	「現代美術40年展―韓国画·洋画·彫刻·工芸·書芸」展	■ 전시
현대미술관연구	Art & Museum Studies (Currently, MMCA Studies)	現代美術館研究	《现代美术研究》(国立现代美术馆)	『現代美術館研究』	■ 간행물·웹진
현대사진	contemporary photography	-	现代摄影	現代写真	■ 사진
현대성	modernity/ contemporaneity/ synchrony (hyeondaeseong)	-	现代性	モダニティ	■ 개념어
현대수묵화	modern ink painting	-	现代水墨画	現代水墨画	■ 회화
현대작가초대전 (조선일보)	Invitational Exhibition of Contemporary Artists	現代作家招待展	《韩国作家邀请展》	「現代作家招待展」	■ 전시

한글	영문	한문	중어	일어	구분
현대조각	modern and contemporary sculpture	-	現代雕塑	現代彫刻	▦ 조각
현실주의 [비판적 현실주의, 민중적 현실주의, 당파적 (진보적) 현실주의]	realism (*hyeonsiljuui*): critical realism, Minjung realism, factional realism	-	现实主义 (批判现实主义、民众现实主义、党派现实主义 / 进步现实主义)	進歩的現実主義、党派的現実主義	▦ 사조· 운동· 경향
형상미술	figurative art	-	形象美术	フィギュラティヴ・アート	▦ 사조· 운동· 경향
형식주의	formalism	形式主義	形式主义	形式主義	▦ 사조· 운동· 경향
호당가격제	Art Pricing System Based on Unit of Area (*hodang gagyekje*)	號當價格制	尺寸价格	号当たり価格制	▦ 행정· 제도· 정책
호피도	paintings depicting a skin of tiger or leopard (*hopido*)	虎皮圖	虎皮图	虎皮図	▦ 회화
화가	*hwaga* (painter)	畫家	画家	画家	▦ 개념어
화구	*hwagu* (art supplies)	畫具	画具	画材	▦ 개념어
화랑	*hwarang* (gallery)	畫廊	画廊	画廊	▦ 개념어
화랑	*Hwarang*	畫廊	《画廊》	『画廊 (ファラン)』	▦ 간행물· 웹진
화론	*hwaron* (art theory)	畫論	画论	画論	▦ 회화
화선지	painting and calligraphy paper	畫宣紙	宣纸	画仙紙	▦ 회화

한글	영문	한문	중어	일어	구분
화제	*hwaje* (poem for paintings)	畵題	画题	題跋	■ 회화
화조화	flower-and-bird painting	花鳥畵	花鸟画	花鳥図	■ 회화
화첩	album of paintings	畵帖	画册	画帖	■ 회화
화파	*hwapa* (school)	畵派	画派	画派	■ 회화
환경미술	environment art	環境美術	环境艺术	環境芸術	■ 사조·운동·경향
환경조각	environmental art	環境彫刻	环境凋塑	環境彫刻	■ 조각
환구단	round hill altar (*hwangudan*)	圜丘壇	圜丘坛	圜丘壇	■ 개념어
환원과 확산	reduction and diffusion	-	还原与扩散	還元と拡散	■ 개념어
회화	*hoehwa* (painting)	繪畵	绘画	絵画	■ 개념어
효자도	paintings depicting filial piety (*hyojado*)	孝子圖	孝子图、孝子故事图	孝子図	■ 회화
후기 인상주의	post-impress-ionism / Post-Impressionism	後期印象主義	后印象主义	後期印象主義	■ 사조·운동·경향
휘호회	*hwihohoe* (event of spontaneous calligraphy and painting)	揮毫會	挥毫会	揮毫会	■ 비엔날레·아트페어

한글	영문	한문	중어	일어	구분
흐름식입체무대	Flowing Dynamic Stage	-	流动式立体舞台	【北朝鮮の美術】流れ式立体舞台	▦ 북한 미술
흑색양화전	Gokushiki-yogaten	黑色洋畵展	黑色洋画会	黑色洋画展	▦ 사조·운동·경향

알파벳

DMZ, 2005 국제현대미술전	DMZ_2005	-	《DMZ, 2005国际当代艺术展》	「DMZ_2005 国際現代美術展」	▦ 전시
NOW JUMP	NOW JUMP	-	"Now Jump"	NOW JUMP	▦ 프로젝트·프로그램·행사
Remediating TV-우리시대 TV 다시보기	Remediating TV	-	《重新观看我们时代的电视》展	「Remediating TV—我々の時代のテレビを見直す」展	▦ 전시
UMWANDLUNGEN: 테크놀로지의 예술적 전환	UMWANDLUNGEN: The Artistic Conversion of Technology	-	《技术的艺术性转换——UMWADLUNGEN》	「UMWANDLUNGEN: テクノロジーの芸術的転換」展	▦ 전시

단체·기관명
Names of groups and organizations
团体与机构名称
団体·機関名

일러두기

- 단체 및 기관명은 미술단체, 학술회, 교육기관, 미술관·박물관 및 갤러리 등을 포함한다.
- 단체 및 기관명은 알파벳, 가나다순, 숫자 순서로 수록하며 한글명, 영문명, 한문명, 중어명, 일어명을 제공한다.
- 일어에서 발음이 필요한 인명과 지명 등의 고유명사는 요미가나(読み仮名)를 괄호 처리한다.

Explanatory Notes

- The names of organizations and institutions include those of art organizations, academic societies, educational institutions, art museums, museums, and galleries.
- The names of organizations and institutions are listed in alphabetical and numerical order and are provided in Korean, English, Sino-Korean, Chinese, and Japanese.
- For Japanese proper nouns, including people and place names, that require a reading aid, yomigana is added within parentheses.

숫자

한글	영문	한문	중어	일어
1960년 미술가협회	1960s Artists Association	-	1960年美术家协会	1960年美術家協会
2.9동인회	2·9 Associates	-	二·九同仁会	2·9同人会
50년 미술협회	1950s Art Association (Osimnyeon misul hyeopoe)	-	50年美术协会	50年美術協会
82현대회화	82 Contemporary Painting (82 Hyeondai hoehwa)	82現代繪畵	82现代绘画	82現代絵画

ㄱ

한글	영문	한문	중어	일어
가나아트갤러리	Gana Art	-	Gana Art	ガナアートセンター
가는패	Ganeunpae	-	Ganeunpae	カヌンペ
가슴시각개발연구소	Gasum Visual Development Laboratory	-	心窗视觉开发研究所	カスム (胸) 視覚開発研究所
간송미술관	Gansong Museum	澗松美術館	涧松美术馆	澗松 (カンソン) 美術館
개성박물관	Kaesong Museum	開城博物館	开城博物馆	国立博物館 開城 (ケソン) 分館
갤러리 반지하	Vanziha	-	半地下画廊 (GALLERY半地下)	ギャラリー半地下 (バンジハ)
갤러리분도	Gallery Bundo	-	Bundo画廊	ギャラリー・ブンド

한글	영문	한문	중어	일어
갤러리 시몬	Gallery Simon	-	画廊SIMON	ギャラリー・シモン
갤러리현대	Gallery Hyundai	-	现代画廊	ギャラリー現代
갯꽃	Gaetkkot	-	Gaetkkot	ケッコッ (干潟の花)
겨레미술연구소	Gyeore Art Research Group (Gyeoremisul yeonguso)	-	Gyeore美术研究所	キョレ美術研究所
겸재정선미술관	Gyeomjae Jeongseon Art Museum	謙齋鄭敾美術館	谦斋郑敾美术馆	謙齋 (キョムジェ)・鄭敾 (チョン・ソン) 美術館
경기도미술관	Gyeonggi Museum of Modern Art	京畿道美術館	京畿道美术馆	京畿道 (キョンギド) 美術館
경남도립미술관	Gyongnam Art Museum	慶南道立美術館	庆南道立美术馆	慶南 (キョンナム) 道立美術館
경묵당	Gyeongmukdang	耕墨堂	耕墨堂	耕墨堂 (キョンムクタン)
경복궁미술관	Gyeongbokgung Palace Museum	景福宮美術館	景福宫美术馆	現・国立現代美術館
경북예술가협회	Gyeongbuk Artists Association	慶北藝術家協會	庆北艺术家协会	慶北芸術家協会
경성미술가협회	Gyeongseong Artists Association (Gyeongseong misulga hyeopoe)	京城美術家協會	京城美术家协会	京城美術家協會
경성미술구락부	Gyeongseong Art Club (Gyeongseong misul gurakbu)	京城美術俱樂部	京城美术俱乐部	京城美術俱楽部

한글	영문	한문	중어	일어
경성서화미술원	Gyeongseong School of Painting and Calligraphy	京城書畫美術院	京城书画美术院	京城書画美術院
경성여자 미술연구회	Gyeongseong Women's Art Institute	京城女子美術研究會	京城女子美术研究会	京城女子美術研究会
경성일보 내청각	Gyeongseong Ilbo Naecheonggak Pavilion	京城日報 來青閣	京城日报社来青阁	京城日報来青閣
경주고적보존회	Gyeongju Historical Site Conservation Society	慶州古蹟保存會	庆州古迹保存会	慶州 (キョンジュ) 古跡保存会
경주문화협회	Gyeongju Culture Association	慶州文化協會	庆州文化协会	慶州文化協会
경주박물관	Gyeongju National Museum	國立慶州博物館	国立庆州博物馆	国立慶州博物館
경주예술학교	Gyeongju Arts School	慶州藝術學校	庆州艺术学校	慶州芸術学校
경주예술협회	Gyeongju Art Association	慶州藝術協會	庆州艺术协会	慶州芸術協会
고고미술동인회	Ancient Art Associates	考古美術同人會	考古美术同人会	考古美術同人会
고금서화관	Gogeum Calligraphy and Painting Gallery (Gogeum seohwagwan)	古今書畫館	古今书画馆	古今書画館
고려미술회	Goryeo Art Institute	高麗美術會	高丽美术会	高麗美術会
고려자기연구소	Goryeo Celadon Research Institute	高麗磁器研究所	高丽瓷器研究所	高麗磁器研究所

한글	영문	한문	중어	일어
고려청자연구소	Goryeo Celadon Institute	高麗靑磁研究所	高丽青瓷研究所	高麗青磁研究所
고려화회	Goryeo Hwahoe	高麗畵會	高丽画会	高麗畵會
고양아람누리 아람미술관	Goyang Aram Nuri	-	高阳Aram Nuri 艺术中心 Aram美术馆	高陽 (コヤン) アラムヌリ・ アラム美術館
고은사진미술관	GoEun Museum of Photography	古隱寫眞美術館	古隐摄影美术馆	古隠 (コウン) 写真美術館
고적조사위원회	Committee of Relic Research	古蹟調査委員會	古迹调查委员会	古蹟調査委員会
공간화랑	Space Group	空間畵廊	空间画廊	空間画廊
공군미술대	Air Force Misuldae	空軍美術隊	空军美术队	空軍美術隊
공군종군화가단	Air Force Jonggunhwagadan	空軍從軍畵家團	空军从军画家团	空軍從軍画家団
공업전문학교	Technical Professional School	工業專門學校	工业专门学校	京城工業專門学校
공작학교	Craft School	工作學校	工作学校	工作学校
공전자영단	Technology and Engineering Community (Gongjeonjayeongdan)	工傳自營團	工传自营团	工業伝習 (工伝) 自営団
공주박물관	Gongju National Museum	國立公州博物館	国立公州博物馆	国立公州博物館

한글	영문	한문	중어	일어
관고미술회	Gwango Art Exhibition	觀古美術會	观古美术会	観古美術会
관립공업전습소	Seoul Technical School	官立工業傳習所	官立工业传习所	官立工業伝習所
관훈갤러리	KwanHoon Gallery	-	宽勋画廊	寬勳 (クァンフン) ギャラリー
광고미술사	Advertisement and Art Company (Gwanggo Misulsa)	-	广告美术社	広告美術社
광주미술문화 연구소	Gwangju Art Center	光州美術文化研究所	光州美术文化研究所	光州 (クァンジュ) 美術文化研究所
광주시립미술관	Gwangju Museum of Art	光州市立美術館	光州市立美术馆	光州市立美術館
광주자유 미술인협회	Gwangju Free Artists Association (Gwangju jayumisurin hyeopoe)	光州自由美術人協會	光州自由美术人协会	光州自由美術人協會
광주청년 미술작가회	Gwangju Young Artist Association	光州靑年美術作家會	光州青年美术作家会	光州青年美術作家会
교남서화연구회	Kyonam Association for Research on Painting and Calligraphy	-	峤南书画研究会	嶠南書画研究会
구신회	Gushinhoe	-	九晨会	九晨會
국립민족박물관	National Museum of Anthropology	國立民族博物館	国立民族博物馆	国立民族博物館
국립박물관	National Museum of Korea	國立博物館	国立博物馆	現·国立中央博物館

한글	영문	한문	중어	일어
국립아시아문화전당(ACC)	Asia Culture Center (ACC)	-	国立亚洲文化殿堂	国立アジア文化の殿堂 (ACC)
국립중앙박물관	National Museum of Korea	國立中央博物館	国立中央博物馆	国立中央博物館
국립현대미술관	National Museum of Modern and Contemporary Art, Korea	國立現代美術館	国立现代美术馆	国立現代美術館
국민보도연맹 미술동맹	National Guidance League Art Alliance (Gungmin bodo yeonmaeng misul dongmaeng)	國民保導聯盟 美術同盟	国民保导联盟 美术同盟	国民保導連盟 美術同盟
국민정신총동원 조선연맹	National Spiritual Mobilization Movement Joseon Alliance	國民精神總動員 朝鮮聯盟	国民精神总动员 朝鲜联盟	国民精神総動員 朝鮮連盟
국방부 정훈국 미술대	Ministry of National Defense Troop Information and Education Bureau Misuldae	國防部 政訓局 美術隊	国防部政训局美术队	国防部政訓局美術隊
국제갤러리	KUKJE GALLERY	-	Kukje画廊	国際ギャラリー
규수서화연구회	Young Women's Calligraphy and Painting Institute (Gyusu seohwa yeonguhoe)	閨秀書畫研究會	闺秀书画研究会	閨秀書画研究会
그림마당 민	Geurim Madang Min	-	Geurim Madang Min	グリムマダン・ミン (絵画の場・ミン)
그림패 둥지	Dungji	-	Dungji画会	クリムペ (絵の集団)・トゥンジ (巣)
극현사	Geukhyeonsa	極現社	极现社	極現社
금호갤러리	Kumho Gallery	-	锦湖美术馆	錦湖 (クムホ) 美術館

한글	영문	한문	중어	일어
기성서화미술회	Giseong Art Institute	箕城書畵美術會	箕城书画美术会	箕城書画美術会
기조동인	Gijo Associates	其潮同人	其潮同人	其潮同人
김달진미술연구소	Kimdaljin Art Institute	金達鎭美術研究所	金达镇美术研究所	金達鎭 (キム・ダルジン) 美術研究所
김복진미술연구소	Kim Bok-jin Art Institute	金復鎭美術研究所	金复镇美术研究所	金復鎭 (キム・ボクジン) 美術研究所
김영갑갤러리 두모악	Kimyounggap Gallery Dumoak	-	金永甲画廊头毛岳	金永甲 (キム・ヨンガプ) ギャラリー 頭毛岳 (ドゥモアク)

ㄴ

한글	영문	한문	중어	일어
나전실업소	Mother-of-pearl Craft Training Center	-	螺钿实业所	螺鈿実業所
나전칠기기술원 양성소	Lacquerware Inlaid with Mother-of-Pearl Training Center	螺鈿漆器技術員養成所	螺钿漆器技术员养成所	螺鈿漆器技術者養成所
낙우회	Nakwoo Sculptors Society	駱友會	骆友会	駱友会
낙청헌	Nakgcheongheon	絡靑軒	络靑轩	絡靑軒
난지도	Nanjido (Nanji Island)	蘭芝島	兰芝岛	蘭芝島 (ナンジド)
남산미술연구소	Namsan Art Institute	南山美術研究所	南山美术研究所	南山美術研究所

한글	영문	한문	중어	일어
남화회	Namhwahoe	南畵會	南画会	南画会
내륙창작미술협회	The Inland Creative Art Association	內陸創作美術協會	韩国内陆美术创作协会 (忠北)	内陸創作美術協会
녹과회	Noggwahoe	綠果會	绿果会	綠果会
녹미회	Nokmihoe	綠美會	绿美会	綠美會
녹향회	Nokhyanghoe (Green Country Association)	綠鄕會	绿乡会	綠鄉会
논꼴	Nonkkol	-	NON COL	ノンコル

한글	영문	한문	중어	일어
단광회	Dangwanghoe	丹光會	丹光会	丹光会
단구미술원	Dangu Art Academy	檀丘美術院	檀丘美术院	檀丘美術院
단청동호회	Dancheong Club	丹靑同好會	丹靑同好会	丹靑同好会
대구미술관	Daegu Art Museum	大邱美術館	大邱美术馆	大邱 (テグ) 美術館
대구예술발전소	Daegu Art Factory	大邱藝術發電所	大邱艺术发电所 (大邱艺术工厂)	大邱芸術発電所

한글	영문	한문	중어	일어
대림미술관	Daelim Museum	大林美術館	大林美术馆	大林 (デリム) 美術館
대백프라자갤러리	Debec Plaza Gallery	-	DEBEC Plaza画廊	大百 (デベク) プラザギャラリー
대안공간 루프	Alternative Space LOOP	-	Alternative Space LOOP	オルタナティヴ・スペース・ルーフ
대안공간 반디	Space Bandee	-	非盈利空间Bandi	代案空間 (デアンゴンガン) バンディ
대양화랑	Daeyang Gallery	大洋畫廊	大洋画廊	大洋画廊
대외전람총국	Overseas Exhibition Bureau	-	(北韩) 对外展览总局	【北朝鮮の美術】対外展覧総局
대원화랑	Daewon Gallery	大元畫廊	大元画廊	大元画廊
대전시립미술관	Daejon Museum of Art	大田市立美術館	大田市立美术馆	大田 (テジョン) 市立美術館
대학미술협의회	Korea College Art Association	大學美術協議會	韩国大学美术协会	大学美術協議会
대한미술협회	Daehan Art Association	大韓美術協會	大韩美术协会	大韓美術協会
대한민국예술원	The National Academy of Arts, Republic of Korea	大韓民國藝術院	大韩民国艺术院	大韓民国芸術院
덕수궁미술관	Deoksugung Museum	德壽宮美術館	德寿宫美术馆	德寿宮美術館

한글	영문	한문	중어	일어
도쿄미술학교	Tokyo School of Fine Arts	東京美術學校	东京美术学校	東京美術学校 (現在、東京藝術大学 美術学部)
도쿄여자미술 전문학교	Women's School of Fine Arts	東京女子美術 專門學校	东京女子美术 专门学校	東京女子美術 專門学校 (現在、 女子美術大學)
독립미술협회	Independent Artists Association	獨立美術協會	独立美术协会	獨立美術協會
동대문디자인 플라자(DDP)	Dongdaemun Design Plaza (DDP)	–	东大门设计广场 (DDP)	東大門 (トンデムン) デザインプラザ (DDP)
동미회	Dongmihoe	東美會	东美会	東美会
동방연서회	Oriental Calligraphy Institute	東方研書會	东方研书会	東方研書会
동산방화랑	Dongsanbang Gallery	–	东山房画廊	東山房画廊
동아갤러리	Dong-A Gallery	–	韩国东亚画廊	東亜 (トンア) ギャラリー
동연사	Dongyeonsa	同研社	同研社	同研社
두렁	Dureong Group	–	Dureong	トゥロン
두산아트센터	Doosan Art Center	–	斗山艺术中心	斗山 (トゥサン) アートセンター
또 하나의 문화 (또문)	Alternative Culture (Tomoon)	–	另一个文化	ト・ハナエ・ムンファ (もう一つの文化、 略称:トムン)

한글	영문	한문	중어	일어
레알리떼 서울	Réalité Seoul	-	Réalité首尔	レアリテ・ソウル
로고스와 파토스	Logos and Pathos	-	Logos & Pathos	ロゴスとパトス
리슨투더시티	Listen to the City Group	-	Listen to the City	リッスン・トゥー・ザ・シティ

한글	영문	한문	중어	일어
마루조각회	Maru Sculpture Society	-	Maru雕刻会	マル (言葉) 彫刻会
만수대창작사	Mansudae Art Studio	萬壽臺創作社	万寿台创作社	【北朝鮮の美術】万寿台創作社
만주민예조사단	Manchurian Folk Art Research Committee	滿洲民藝調査團	満洲民艺调查团	満州民芸調査団
메타복스	Meta-Vox	-	Meta-VOX	メタヴォックス
명동화랑	Myeongdong Gallery	明洞畫廊	明洞画廊	明洞画廊
모던아트협회	Modern Art Society	-	Modern Art Society	モダンアート協会
모란미술관	Moran Museum of Art	牡丹美術館	牡丹美术馆	牡丹 (モラン) 美術館
목우회	Mokwoohoe Fine Artist Association	木友會	木友会	木友会

한글	영문	한문	중어	일어
목일회	Mogilhoe	牧日會	牧日会	牧日会
목판모임 나무	The Woodcut Art Group NAMU	-	木刻小组NAMU	木版の会·ナム(木)
목포미술동맹	Mokpo Art Alliance	木浦美術同盟	木浦美术同盟	木浦 (モクポ) 美術同盟
목포미술원	Mokpo Art Institute	木浦美術院	木浦美术院	木浦美術院
무동인	Zero Group	無同人	无同人	無同人
묵림회	Ink Forest Group (Mungnimhoe)	墨林會	墨林会	墨林会
문총구국대	Munchong Gugukdae	文總救國隊	文总救国队	文総救国隊
문화역서울284	Culture Station Seoul 284	-	文化站首尔284	文化駅ソウル284
문화예술진흥위원회	Arts Council Korea (ARKO)	文化藝術振興委員會	韩国文化艺术振兴委员会	文化芸術振興委員会
문화학원	Bunka Gakuin	文化學院	文化学院	文化学院
뮤지엄	Museum	-	MUSEUM	ミュージアム
뮤지엄 산	Museum SAN (Space Art Nature)	-	博物馆SAN	ミュージアム·SAN

한글	영문	한문	중어	일어
뮤지엄한미	MUSEUM HANMI	-	首尔摄影美术馆	韓美 (ハンミ) 写真美術館
미국공보원	United States Information Service (USIS)	美國公報院	美国公报院	アメリカ公報院
미도파백화점 화랑	Midopa Department Store Art Gallery	-	美都波百货商店画廊	美都波百貨店画廊
미메시스 그룹	Mimesis Group	-	MIMESIS小组	集団「ミメーシス」
미술강습소	Art Education Center	美術講習所	美术讲习所	美術講習所
미술 동인 새벽	The Art Group Saebyeok	-	美术同仁Saebyeok	美術同人·セビョク (夜明け)
미술동인 혁	The Art Group Hyuk	美術同人 爀	爀(同仁会)	美術同人·爀 (ヒョク)
미술문화협회	Art and Culture Association	美術文化協會	美术文化协会	美術文化協會
미술비평연구회	Research Society for Art Criticism (RSAC)	-	美术批评研究会	美術批評研究会
미술작품 국가심의위원회	State Artwork Review Committee	美術作品 國家審議委員會	(北韩) 美术作品国家审议委员会	【北朝鮮の美術】美術作品国家審議委員会
미술품감정위원회	The Committee of Art Appraisal and Authentication	美術品鑑定委員會	韩国艺术品鉴定委员会	美術品鑑定委員会
미츠코시 백화점	Mitsukoshi Department Store	-	三越百货店	三越百貨店

한글	영문	한문	중어	일어
민족미술협의회	Korean People's Artists Association	民族美術協議會	民族美术协议会	民族美術協議会
민족민중미술운동전국연합	National Federation of Associations for Minjung Art (Minjok minjung misul undong jeonguk yeonhap)	–	民族美术运动全国联合	民族民衆美術運動全国連合
밀양제도소	Miryang Pottery Design Center	密陽製陶所	密阳制陶所	密陽製陶所

한글	영문	한문	중어	일어
바깥미술회	Baggat Art Group	–	Baggat 美术会	パカッ美術会
박노수미술관	Jongno Pak No-soo Art Museum	朴魯壽美術館	朴鲁寿美术馆	朴魯壽 (パク・ノス) 美術館
반도화랑	Bando Gallery	–	半岛画廊	半島画廊
백남준아트센터	Nam June Paik Art Center	–	白南准艺术中心	白南準 (ペク・ナムジュン/ ナムジュン・パイク) アートセンター
백만양화회	Baekman Western Painting Association (Baekmanyanghwahoe)	白蠻洋畫會	百蛮洋画会	白蛮洋画会
백만회	White Savages Group	白蠻會	白蛮会	白蛮会
백양회	Baegyanghoe (White Poplar Association of Eastern Painters)	白陽會	白阳会	白陽会
백영수회화연구소	Baek Yeong-su Painting Institute	白榮洙繪畫研究所	白荣洙绘画研究所	白営洙 (ペク・ヨンス) 絵画研究所

한글	영문	한문	중어	일어
백우회	White Ox Society	白牛會/白友會	白牛会	白牛会
벽동인	Wall Art Group	壁同人	壁同人	壁同人
부산미술동맹	Busan Art Alliance	釜山美術同盟	釜山美术同盟	釜山 (プサン) 美術同盟
부산시립미술관	Busan Museum of Art	釜山市立美術館	釜山市立美术馆	釜山私立美術館
부산 청맥동인	Busan Cheongmaek Group	-	靑脉(同仁会)	釜山青脈同人
부산현대미술관	Museum of Contemporary Art Busan	釜山現代美術館	釜山现代美术馆	釜山現代美術館
부여박물관	Buyeo National Museum	夫餘博物館	国立扶余博物馆	国立扶余 (プヨ) 博物館
비영리 전시공간협의회	Nonprofit Art Space Network (Formerly, Alternative Space Network)	非營利展示空間協議會	韩国非营利展览空间协议会 (旧称 替代性空间网络)	非営利展示空間協議会 (旧称空間 [オルタナティブスペース] ネットワーク)

ⓢ

사비나미술관	Savina Museum	-	Savina美术馆	サヴィナ美術館
사실과 현실	Fact and Reality (Fait et Réalité)	-	FAIT ET RÉALITÉ	写実と現実
사진아카이브 연구소	The Research Institute of Photographic Archives	-	韩国摄影档案馆研究所	写真アーカイブ研究所

한글	영문	한문	중어	일어
사회사진연구소	Photo Collective for Social Movement (Sahoesajin yeonguso)	-	社会摄影研究所	社会写真研究所
삭성회	Sakseonghoe (Northern Star Society)	朔星會	朔星会	朔星会
삼성미술관 리움	Leeum Samsung Museum of Art	-	三星美术馆Leeum	三星美術館リウム (Leeum)
삼십캐럿	The 30 Carat	-	30Carat	三十キャラット
삼화고려소	Samhwa Goryeo Celadon Center	三和高麗燒	三和高丽烧	三和高麗燒
샘터화랑	Wellside Gallery (formerly Gallery Samtuh)	-	泉水边画廊 (Wellside gallery)	セムト画廊
서로문화연구회	SEORO Korean Cultural Network	-	互相文化研究会	ソロ (相互) 文化研究会
서브 클럽	Sub Club	-	SUB CLUB	サブクラブ
서울80	Seoul '80	-	首尔80	ソウル80
서울문화재단	Seoul Foundation for Arts and Culture	-	首尔文化财团	ソウル文化財団
서울미술공동체	Seoul Art Community (Seoulmisul gondongche)	-	首尔美术共同体	ソウル美術共同体
서울미술관	Seoul Art Museum	-	首尔美术馆	ソウル美術館

한글	영문	한문	중어	일어
서울시립미술관	Seoul Museum of Art (SeMA)	-	首尔市立美术馆	ソウル市立美術館
서울옥션	Seoul Auction	-	首尔拍卖	ソウルオークション
서울올림픽미술관	Seoul Olympic Museum of Art (SOMA)	-	Soma美术馆	ソマ美術館 (SOMA)
서울조각회	Seoul Sculpture Society	-	首尔雕塑协会	ソウル彫刻会
서화미술회	Association of Calligraphy and Painting (Seohwa Misulhoe)	書畵美術會	书画美术会	書画美術会
서화연구회	Research Association of Calligraphy and Painting (Seohwa Yeonguhoe)	書畵研究會	书画研究会	書画研究会
서화협회	Society of Painters and Calligraphers (Seohwa Hyeophoe)	書畵協會	书画协会	書画協会
선화랑	Sun Gallery	選畵廊	选画廊	選 (ソン) 画廊
설치그룹 마감뉴스	Installation Group Magamnews	-	Installation Group Magamnews	インスタレーショングループ Magamnews
성곡미술관	Sungkok Art Museum	省谷美術館	省谷美术馆	省谷 (ソンゴク) 美術館
성남아트센터	Seongnam Arts Center	-	城南艺术中心	城南 (ソンナム) アートセンター
성남프로젝트	Seongnam Project	-	城南项目	城南プロジェクト

한글	영문	한문	중어	일어
성북구립미술관	Seongbuk Museum of Art	城北區立美術館	首尔城北区立美术馆	城北 (ソンブク) 区立美術館
성북동회화연구소	Seongbuk-dong Painting Institute	城北洞繪畫研究所	城北洞绘画研究所	城北洞絵画研究所
세종문화회관 미술관	Sejong Museum of Art	世宗文化會館 美術館	世宗文化会馆美术馆 (世宗美术馆)	世宗 (セジョン) 文化会館美術館
소나무갤러리	Pinetree Gallery	–	Sonahmoo画廊	ソナムギャラリー
송암미술관	Songam Art Museum	松巖美術館	松岩美术馆	松岩 (ソンアム) 美術館
수암서화관	Suam Calligraphy and Painting Gallery (Suam seohwagwan)	守岩書畵館	守岩书画馆	守巌 (スアム) 書画館
수원시립미술관	Suwon Museum of Art	–	水原市立美术馆	水原 (スウォン) 市立美術館
시각매체 연구소	Visual Media Research Group (Sigak maeche yeonguso)	–	视觉媒体研究所	視覚媒体研究所
시각의 메시지	Message of Sight	–	Message of Sight	視覚のメッセージ
시공회	Si-Gong	時空會	韩国时空会	時空会 (シゴンホェ)
시대정신	Sidaejeongsin (Zeitgeist)	時代精神	时代精神	時代精神
시청각	Audio Visual Pavilion (The AVP Lab)	視聽覺	视听觉 (Audio Visual Pavilion)	視聴覚 (シチョンガク)

98　　　　　**단체·기관명** ⊙

한글	영문	한문	중어	일어
신묵회	Sin-Mook Group	新墨會	韩国新墨会	新墨会 (韓国新墨会、 シンムクェ)
신미술가협회	New Artists Association	新美術家協會	新美术家协会	新美術家協会
신미술회	Shinmisool Artists Group	新美術會	韩国新美术会	新美術会
신사실파	New Realism Group	新寫實派	新写实派	新写実派
신상회	Shinsanghoe	新象會	新象会	新象会 (シンサンフェ)
신선회	Shinseonhoe	新線會	新线会	新線会
신세계미술관	Shinsegae Art Gallery	-	新世界美术馆	新世界 (シンセゲ) 美術館
신수회	Sinsuhoe	新樹會	新树会	新樹会 (シンスフェ)
신전동인	New Exhibition Group (Sinjeon dongin)	新展同人	新展同人	新展同人 (シンジョンドンイン)
신조형파	Neo-Plasticism Group	新造型派	新造型派	新造型派
실존미술가협회	Existential Artists Association	實存美術家協會	实存美术家协会	実存美術家協会
실천그룹	Silcheon Group	-	实践小组	実践グループ

한글	영문	한문	중어	일어
싸롱아루스 (기존: 살롱아루스)	Salon Ars	-	沙龙艺术 (Salon Ars)	サロン・アルス
쌈지스페이스	Ssamzie Space	-	Ssamzie空間 SSamzie空间	サムジー・スペース

한글	영문	한문	중어	일어
아르코미술관	ARKO Art Center	-	Arko美术馆	アルコ美術館
아모레퍼시픽 미술관	AmorePacific Museum of Art (APMA)	-	爱茉莉太平洋美术 馆 (Amorepacific Museum of Art)	アモーレパシフィッ ク美術館
아방가르드 양화연구소	Avant-Garde Western Art Institute	-	前卫派洋画研究所	アヴァンギャルド 洋画研究所
아트선재센터	Art Sonje Center	-	Art Sonje Center	アート・ソンジェ・ センター
아트센터 나비	Art Center Nabi	-	Nabi艺术中心	アートセンター・ ナビ
아트스페이스 풀	Art Space Pool	-	Art Space Pool	アートスペース・ プール (Pool)
아뜰리에 에르메스	Atelier Hermès	-	爱马仕工作室 (Atelier Hermès)	アトリエ・エルメス
악뛰엘/악튜엘회	Actuel	-	Actuel	Actuel
안상철미술관	Ahn Sang Chul Museum	安相喆美術館	安相喆美术馆	安相喆 (アン・サン チョル) 美術館

한글	영문	한문	중어	일어
앙가주망 동인회	Engagement Associates	–	L'engagement 同人会	アンガージュマン 同人会
양구군립 박수근미술관	Park Soo Keun Museum	楊口郡立 朴壽根美術館	朴寿根美术馆	楊口 (ヤング) 郡立 朴寿根 (パク・スグン) 美術館
양주시립 장욱진미술관	Chang Ucchin Museum of Art Yangju City	楊州市立 張旭鎭美術館	杨州市立 张旭镇美术馆	楊州 (ヤンジュ) 市立張旭鎭 (チャン・ウクチン) 美術館
양평군립미술관	Yangpyeong Art Museum	楊平郡立美術館	杨平郡立美术馆	楊平 (ヤンピョン) 郡立美術館
에꼴드서울	Ecole de Seoul	–	首尔画派	エコール・ド・ソウル
에스쁘리	Esprit Group	–	Esprit	エスプリ
에스파 동인	S-pa group	에스波	S波同人	S波 (エスパ) 同人
여성미술가그룹 입김	Feminist Artist Group IPGIM	–	女性艺术家小组 Ipkim	イプキム (息吹)
여성미술연구회	Women's Art Research Association (Yomiyon or Yeoseongmisul yeonguhoe)	女性美術研究會	女性美术研究会	女性美術研究会
여운사	Yeowoonsa	如雲社	如云社	如雲社
여자미술학사	Women's Art Institute	女子美術學舍	女子美术学舍	女子美術學舍
연진회	Yeonjinhoe	鍊眞會	炼真会	鍊眞會

한글	영문	한문	중어	일어
염군사	Yeomgunsa	焰群社	焰群社	焰群社
영과회	Yeonggwahoe	0科會	零科会	0科会
영은미술관	Youngeun Museum of Contemporary Art	永殷美術館	永殷美术馆	永殷 (ヨンウン) 美術館
예술경영지원센터	Korea Arts Management Service	-	韩国艺术经营支援中心	芸術経営支援 センター
예술의전당 (한가람미술관, 한가람디자인미술관, 서울서예박물관)	Seoul Arts Center (Hangaram Design Museum, Hangaram Art Museum, Seoul Calligraphy Art Museum)	-	首尔艺术殿堂 (Hangaram美术馆, Hangaram设计美术馆, 首尔书艺博物馆)	芸術の殿堂 (ハンガラム美術館、 ハンガラムデザイン美術館、 ソウル書芸博物館)
오리진	Origin Society	-	Origin	オリジン
오픈스페이스 배	Open Space Bae	-	Openspace Bae	オープンスペース・ベ
옥천당	Okcheondang	玉川堂	玉川堂	玉川堂
왈종미술관	Walart Museum	曰鐘美術館	曰钟美术馆	曰鐘 (ワルジョン) 美術館
우양미술관	Wooyang Museum (Formerly, Sonje Art Museum)	宇洋美術館	宇洋美术馆	宇洋 (ウヤン) 美術館 (旧慶州善載 美術館)
운림산방	Unrimsanbang	雲林山房	云林山房	雲林山房
운성회화연구소	Unsung Painting Institute	雲成繪畵研究所	云成美术研究所	雲成絵画研究所

단체·기관명 ◉

한글	영문	한문	중어	일어
워커힐미술관	Walker Hill Art Center	-	华克山庄美术馆	ウォーカーヒル美術館
원형회	Wonhyung Club (Wonhyeonghoe)	原形會	原形会	原形会
월남미술인회	Wolnam Artists Association	越南美術人會	越南美术人会	越南美術人会
의재미술관	Uijae Museum of Korean Art	毅齋美術館	毅斋美术馆	毅齋 (ウィジェ) 美術館
이봉상미술연구소	Lee Bong-sang Fine Art Institute	李鳳商美術研究所	李凤商美术研究所	李鳳商 (イ・ボンサン) 美術研究所
이왕가미술관	Yi Royal Family Art Museum	李王家美術館	李王家美术馆	李王家美術館
이왕가박물관	Yi Royal Family Museum	李王家博物館	李王家博物馆	李王家博物館
이왕직 미술품제작소	Yi Royal Family Art Factory (Yi wangjik misulpum jejakso)	李王職美術品製作所	李王职美术品制作所	李王職美術品製作所
이응노미술관	Leeungno Museum	李應魯美術館	李应鲁美术馆	李應魯 (イ・ウンノ) 美術館
이중섭미술관	Lee Jungseop Art Museum	李仲燮美術館	李仲燮美术馆	李仲燮 (イ・ジュンソプ) 美術館
이천시립 월전미술관	Woljeon Museum of Art	利川市立月田美術館	利川市立月田美术馆	利川 (イチョン) 市立 月田 (ウォルジョン) 美術館
인공갤러리	Gallery Inkong	-	Ingong画廊	インゴン・ギャラリー

한글	영문	한문	중어	일어
인천시립박물관	Incheon Metropolitan City Museum	-	仁川市立博物馆	仁川 (インチョン) 市立博物館
인천아트플랫폼	Incheon Art Platform (IAP)	-	仁川艺术平台	仁川アートプラットフォーム
일민미술관	Ilmin Museum of Art	一民美術館	一民美术馆	一民 (イルミン) 美術館
임술년	Imsullyeon (The Year Imsul)	-	壬戌年	壬戌年グループ

한글	영문	한문	중어	일어
자유미술가협회	Free Artists Association (Jiyū bijutsuka kyōkai)	自由美術家協會	自由美术家协会	自由美術家協会
자유미술동인회	Free Art Associates	自由美術同人會	自由美术同人会	自由美術同人会
자하문미술관	Jahamoon Art Gallery	紫霞門美術館	紫霞门美术馆	紫霞門 (ジャハムン) 美術館
재동경미술협회	Association of Artists in Tokyo	在東京美術協會	在东京美术协会	在東京美術協会
전국문화단체 총연합회	National Cultural Groups Association (Jeongungmunhwadanchechongyeonhapoe)	全國文化團體 總聯合會	全国文化团体 总联合会	全国文化団体 総連合会
전국문화단체 총연합회 비상국민선전대	Federation of Artistic & Cultural Organization Citizens Emergency Propaganda Division	全國文化團體 總聯合會 非常國民宣傳隊	全国文化团体 总联合会 紧急国民宣传队	全国文化団体 総連合会 非常国民宣伝隊
전북도립미술관	Jeonbuk Museum of Art	全北道立美術館	全北道立美术馆	全羅北道 (ジョンラブクド) 道立美術館

한글	영문	한문	중어	일어
전조선문필가협회	Association of Joseon Writers	全朝鮮文筆家協會	全朝鮮文笔家协会	全朝鮮文筆家協會
전혁림미술관	Jeonhyucklim Art Museum	全赫林美術館	全爀林美术馆	全赫林 (チョン・ヒョンニム) 美術館
제3조형회	The Third Sculpture Society	第三造形會	第三造型会	第三造形会
제4집단	The Fourth Group	-	第四集团	第四集団
제국미술학교	Teikoku Art School	帝國美術學校	帝国美术学校	帝国美術学校
제실박물관	Jesil Museum	帝室博物館	帝室博物馆	李王家博物館
제주도립김창열미술관	Kim Tschang-yeul Art Museum Jeju	濟州道立金昌烈美術館	济州道立金昌烈美术馆	済州 (チェジュ) 道立キム・チャンヨル美術館
제주도립미술관	Jeju Museum of Art	濟州道立美術館	济州道立美术馆	済州道立美術館
조선건축회	Joseon Architecture Society	朝鮮建築會	朝鮮建筑会	朝鮮建築会
조선공예가협회	Joseon Craftsmen Association	朝鮮工藝家協會	朝鮮工艺家协会	朝鮮工藝家協會
조선남화연맹	Society of Nanga Painters (Joseon namhwa yeonmaeng)	朝鮮南畵聯盟	朝鮮南画联盟	朝鮮南画連盟
조선남화협회	Society of Nanga Painters	朝鮮南畵協會	朝鮮南画协会	朝鮮南畵協會

한글	영문	한문	중어	일어
조선동양화가협회	Joseon Eastern-style Artists Association	朝鮮東洋畵家協會	朝鮮东洋画家协会	朝鮮東洋畵家協會
조선만화가구락부	Joseon Comic Artist Club	朝鮮漫畵家俱樂部	朝鮮漫画家俱乐部	朝鮮漫画家俱楽部
조선문학건설본부	Joseon Literature Construction Division	朝鮮文學建設本部	朝鮮文学建设本部	朝鮮文学建設本部
조선문학예술 총동맹	Joseon Literature and Art Federation	朝鮮文學藝術總同盟	朝鮮文学艺术总同盟	【北朝鮮の美術】 朝鮮文学芸術総同盟
조선문화건설 중앙협의회	Joseon Culture Building Central Association	朝鮮文化建設 中央協議會	朝鮮文化建设 中央协议会	朝鮮文化建設 中央協議会
조선문화단체 총연맹	Joseon Culture Organizations Federation	朝鮮文化團體總聯盟	朝鮮文化团体总联盟	朝鮮文化団体総連盟
조선물질문화 유물보존위원회	Joseon Material Culture and Relics Conservation Committee	朝鮮物質文化遺物 保存委員會	朝鮮物质文化遗物 保存委员会	【北朝鮮の美術】 朝鮮物質文化遺物 保存委員会
조선미술가동맹	Korean Artists Alliance (Joseon misulga dongmaeng)	朝鮮美術家同盟	朝鮮美术家同盟	朝鮮美術家同盟
조선미술가협회	1. Joseon Artists Association (Joseon misulga hyeopoe, former Kyungseong Artists Association, renamed in 1943) 2. Korean Artists Association (Joseon misulga hyeopoe, established in 1945)	朝鮮美術家協會	朝鮮美术家协会	朝鮮美術家協会
조선미술건설본부	Headquarters for Construction of Korean Art (Joseon misul geonseol bonbu)	朝鮮美術建設本部	朝鮮美术建设本部	朝鮮美術建設本部
조선미술관	Joseon Art Museum	朝鮮美術館	朝鮮美术馆	朝鮮美術館

한글	영문	한문	중어	일어
조선미술동맹	Korean Art Alliance (Joseon misul dongmaeng)	朝鮮美術同盟	朝鮮美术同盟	朝鮮美術同盟
조선미술문화협회	Joseon Art and Culture Association	朝鮮美術文化協會	朝鮮美术文化协会	朝鮮美術文化協會
조선미술박물관	Joseon Art Museum	朝鮮美術博物館	朝鮮美术博物馆	【北朝鮮の美術】朝鮮美術博物館
조선미술보존회	Joseon Art Conservation Society	朝鮮美術保存會	朝鮮美术保存会	朝鮮美術保存会
조선미술원	Joseon Misulwon	朝鮮美術院	朝鮮美术院	朝鮮美術院
조선미술작품보급사	North Korean Art Distribution Company	朝鮮美術作品普及社	朝鮮美术作品普及社	【北朝鮮の美術】朝鮮美術作品普及社
조선민족미술관	Fork Art Museum of Korea	朝鮮民族美術館	朝鮮民族美术馆	朝鮮民族美術館
조선사진예술연구회	Joseon Art Photography Association	朝鮮寫眞藝術硏究會	朝鮮写真艺术研究会	朝鮮写真芸術研究会(現·大韓写真芸術家協会)
조선상업미술가협회(1936)	Joseon Commercial Artists Association (1936)	朝鮮商業美術家協會	朝鮮商业美术家协会	朝鮮商業美術家協會
조선상업미술가협회(1946)	Joseon Commercial Artists Association (1946)	朝鮮商業美術家協會	朝鮮商业美术家协会	朝鮮商業美術家協會
조선서도보국회	Joseon Painters and Calligraphers Patriotic Association	朝鮮書道報國會	朝鮮书道报国会	朝鮮書道報國會
조선서화동연회	Joseon Painters and Calligraphers Society	朝鮮書畵同硏會	朝鮮书画同研会	朝鮮書畵同硏會

한글	영문	한문	중어	일어
조선양화동지회	Fellowship of Western-style Artists of Korea (Joseon Yanghwa Dongjihoe)	朝鮮洋畵同志會	朝鮮洋画同志会	朝鮮洋画同志会
조선예술원	Joseon University of Arts	朝鮮藝術院	朝鮮艺术院	朝鮮芸術院
조선조각가협회	Joseon Sculptors Association	朝鮮彫刻家協會	朝鮮雕塑家协会	朝鮮彫刻家協會
조선조형예술동맹	Korean Visual Art Alliance (Joseon johyeong yesul dongmaeng)	朝鮮造形藝術同盟	朝鮮造型艺术同盟	朝鮮造形芸術同盟
조선창작판화회	Joseon Creative Printmaking Association	朝鮮創作版畵會	朝鮮创作版画会	朝鮮創作版畵会
조선총독부미술관	Art Museum of Japanese Government-General of Korea	朝鮮總督府美術館	朝鮮总督府美术馆	朝鮮総督府美術館
조선총독부박물관	Museum of Japanese Government-General of Korea	朝鮮總督府博物館	朝鮮总督府博物馆	朝鮮総督府博物館
조선프롤레타리아 미술동맹	Korean Proletarian Art Federation (Joseon peurolletaria misul dongmaeng)	朝鮮프롤레타리아 美術同盟	朝鮮无产阶级美术同、朝鮮普罗列塔利亚美术同盟	朝鮮プロレタリア美術同盟
조선프롤레타리아 예술가동맹	Korean Proletarian Artist Federation (KPAF)	朝鮮프롤레타리아 藝術家同盟	朝鮮无产阶级艺术家同盟	朝鮮プロレタリア芸術家同盟
조선화랑	Joseon Gallery	朝鮮畵廊	朝鮮画廊	朝鮮画廊
조현화랑	Johyun Gallery	趙鉉畵廊	赵铉画廊	趙鉉 (チョ・ヒョン) 画廊
종군화가단	*jonggunhwagadan* (artists documenting the Korean War for the government)	–	随军画家团	従軍画家団

한글	영문	한문	중어	일어
주식회사 조선미술품제작소	Joseon Art Work Studio Co., Ltd.	株式會社 朝鮮美術品製作所	株式会社 朝鮮美术品制作所	株式会社 朝鮮美術品製作所
주호회	Juhohoe	珠壺會	珠壶会	珠壺會
중앙공보관 화랑	Korean Information Service Gallery	–	中央公报馆画廊	中央公報館画廊
중앙문화협회	Central Culture Association	中央文化協會	中央文化协会	中央文化協会
중앙시험소	Central Testing Laboratory	中央試驗所	中央试验所	朝鮮総督府 中央試驗所
진달래 그룹	Jindalrae	–	Jindallae小组	チンダルレ (つつじ) グループ

㊀

창광회	Changgwanghoe	蒼光會	苍光会	蒼光會
창원시립 마산문신미술관	Changwon City Masan Moonshin Museum of Art	昌原市立馬山 文信美術館	昌原市立马山 文信美术馆	昌原 (チャンウォン) 市立馬山 (マサン) 文信 (ムン・シン) 美術館
창작미술가협회	Creative Art Association	創作美術家協會	创作美术协会	創作美術家協会
천일화랑	Cheonil Gallery (Cheonil hwarang)	–	天一画廊	天一画廊
청구회	Cheongguhoe	靑邱會	青邱会	靑邱会

한글	영문	한문	중어	일어
청전화숙	Lee Sang-beom Art School	靑田畵塾	靑田画塾	靑田画塾
청주시립미술관	Cheongju Museum of Art	淸州市立美術館	淸州市立美术馆	淸州 (チョンジュ) 市立美術館
청토회	Cheongtohoe	靑土會	靑土会	靑土会
춘추회	Choon Choo Fine Arts Association (Chunchuhoe)	春秋會	春秋会	春秋会

ㅋ

한글	영문	한문	중어	일어
커먼센터	Common Center	-	首尔Common Center	コモン・センター
컴아트그룹	Com-Art Group	-	Com-Art Group	コム・アート グループ
케이옥션	K Auction	-	韩国K拍卖	Kオークション
코리아나미술관	Coreana Museum of Art	-	高丽雅娜美术馆 Space*C	コリアナ美術館
클레이아크 김해미술관	Clayarch Gimhae Museum	-	ClayArch金海美术馆	クレイアーク金海 (キムヘ) 美術館

한글	영문	한문	중어	일어
타라	Tara	-	TA·RA	タラ
태평양미술학교	Pacific Art School	太平洋美術學校	太平洋美术学校	太平洋美術学校
터 그룹	Group TER	-	Teo Group	「トー (場)」グループ
토벽 동인	Tobyeok Associates	-	土壁同人	土壁同人 (トビョクトンイン)
토월미술회	Towol Art Institute	土月美術會	土月美术会	トウォル美術会
토탈미술관	Total Museum of Contemporary Art	-	Total美术馆	トータル美術館

한글	영문	한문	중어	일어
통영문화협회	Tongyeong Culture Association	統營文化協會	统营文化协会	統営文化協会
파스동인	P.A.S. Associates	PAS同人	P.A.S	P.A.S
파스큐라	PASKYULA	-	PASKYULA	パスキュラ
평양미술대학	Pyongyang University of Fine Arts	平壤美術大學	平壤美术大学	平壤美術大学
포럼 A	Forum A (group)/ *Forum A* (Journal)	-	Forum A	フォーラムA

한글	영문	한문	중어	일어
포스코미술관	Posco Art Museum	-	Posco美术馆	ポスコ美術館
포항시립미술관	Pohang Museum of Steel Art	浦港市立美術館	浦项制铁美术馆	浦項 (ポハン) 市立美術館
프로젝트 스페이스 사루비아 다방	Project Space SARUBIA	-	Project Space SARUBIA	プロジェクトスペース・サルビア茶房

한글	영문	한문	중어	일어
플라토	PLATEAU (Formerly, Rodin Gallery)	-	罗丹画廊 / 三星美术馆PLATEAU	サムソン美術館プラトー (旧ロダンギャラリー)
학고재	Hakgojae Gallery	學古齋	学古斋画廊	学古斎、ギャラリー・ハッコジェ (学古斎)
한강미술관	Hangang Gallery	-	汉江美术馆	漢江美術館
한국공예시범소	Korean Handicraft Demonstration Center (Hanguk gongye sibeomso)	韓國工藝示範所	韩国工艺示范所	韓国工芸示範所、韓国工芸示範研究所
한국구상조각회	The Korean Figurative Sculpture Association	韓國具象彫刻會	韩国具象雕塑协会	韓国具象 (グサン) 彫刻会
한국근현대 미술사학회	Association of Korea Modern & Contemporary Art History	韓國近現代美術史學會	韩国近现代美术史学会	韓国近現代美術史学会
한국대학박물관협회	The Korean Association of University Museums	韓國大學博物館協會	韩国大学博物馆协会	韓国大学博物館協会
한국디자인포장센터	Korea Packaging Design Center	-	韩国设计包装中心	韓国デザイン包装センター

한글	영문	한문	중어	일어
한국문화예술교육진흥원	Korea Arts & Culture Education Service (KACES)	韓國文化藝術教育進興院	韩国文化艺术教育振兴院	韓国文化芸術教育振興院
한국미술가협회	Korean Artists association (Hanguk misulga hyeopoe)	-	韩国美术家协会	韓国美術家協会
한국미술관	Hankuk Art Museum	韓國美術館	韩国美术馆 (龙仁市)	韓国 (ハングク) 美術館
한국미술사학회	Art History Association of Korea	韓國美術史學會	韩国美术史学会	韓国美術史学会
한국미술평론가협회	Korea Art Critic Association	-	韩国美术评论家协会	韓国美術評論家協会
한국미술협회	Korean Fine Arts Association	韓國美術協會	韩国美术协会	韓国美術協会
한국민족예술단체총연합	The Korean People's Artist Federation (Minyechong)	韓國民族藝術團體總聯合	韩国民族艺术人总联合 (旧 韩国民族艺术人总联合)	韓国民族芸術団体総連合 (旧 韓国民族芸術人総連合)
한국사립미술관협회	Korea Private Art Museums Association (currently, The Korean Art Museum Association)	韓國私立美術館協會	韩国私立美术馆协会	韓国私立美術館協会
한국사진작가협회	The Photo Artist Society of Korea	韓國寫眞作家協會	韩国摄影家协会	韓国写真作家協会
한국실험예술정신 (KoPAS)	Korea Performance Art Spirit (KoPAS)	韓國實驗藝術精神	韩国实验艺术精神 (KoPAS)	韓国実験芸術精神 (KoPAS)
한국아방가르드협회	A.G. (Korean Avant Garde Association)	韓國아방가르드協會	韩国Avant Garde 协会 (A.G)	韓国アヴァンギャルド協会
한국여류조각가회	Korea Women's Sculpture Association	韓國女流彫刻家會	韩国女流彫塑家会	韓国女流彫刻家会

한글	영문	한문	중어	일어
한국장애인미술협회	Korea Disabilities Art Association	韓國障礙人美術協會	韩国残疾人美术协会	韓国障害人美術協会
한국조각가협회	KOSA (Korean Sculptor's Association)	韓國彫刻家協會	韩国雕塑家协会	韓国彫刻家協会
한국큐레이터협회	Korean Curators' Association	-	韩国策展人协会	韓国キュレーター協会
한국판화협회	Korean Printing Association (Hanguk panhwa hyeopoe)	韓國版畵協會	韩国版画协会	韓国版画協会
한국현대조각회	Korean Contemporary Sculpture Society (Hanguk hyeondae jogakoe)	韓國現代彫刻會	韩国现代雕刻会	韓国現代彫刻会
한국현대판화가협회	Korean Contemporary Printmaker Association	-	韩国现代版画家协会	韓国現代版画家協会
한국화랑협회	Galleries Association of Korea	韓國畵廊協會	韩国画廊协会	韓国画廊協会
한국화여성작가회	The Women's Association Korean Painting	韓國畵女性作家會議	韩国画女性作家协会	韓国画女性作家会
한국화회	Korean Painting Society (Hangukwahoe)	-	韩国画会	韓国画会
한묵사	Hanmuksa	翰墨社	翰墨社	翰墨社 (ハンムクシャ)
한성미술품제작소	Hanseong Craftwork Manufactory	漢城美術品製作所	汉城美术品制造所	漢城美術品製作所
한성서화관	Hanseong Seohwagwan	漢城書畵館	汉城书画馆	漢城書画館

한글	영문	한문	중어	일어
한양고려소	Hanyang Goryeo Celadon Center	漢陽高麗燒	汉阳高丽烧	漢陽高麗燒
한창서화관	Hanchang Painting and Calligraphy Art House	韓昌書畵館	韩昌书画馆	韓昌 (ハンチャン) 書画館
해군종군화가단	Navy Jonggunhwagadan	海軍從軍畵家團	海军从军画家团	海軍従軍画家団
향토회	Hyangtohoe	鄕土會	乡土会	郷土会
혁토사	Hyeoktosa	爀土社	爀土社	爀土社 (ヒョクトサ)
현대공간회	Modern Space Club (Hyeondae gongganhoe)	-	韩国现代空间会	現代空間会
현대미술가협회	Contemporary Artists Association (Hyeondae misulga hyeopoe)	現代美術家協會	韩国现代美术家协会	現代美術家協会
현대미술관회	Membership Society for the National Museum of Modern and Contemporary Art, Korea	現代美術館會	国立现代美术馆会	現代美術館会 (国立現代美術館友の会)
현대사진연구회	Modern Photography Association	現代寫眞研究會	现代写真研究会	現代写真研究会
현대한국화협회 (사)	Contemporary Korean Painters Association	現代韓國畵協會	现代韩国画协会	社団法人現代韓国画協会
현실과 발언	Reality and Utterance	-	现实与发言	現実と発言 (ヒョンシルグァバロン)
현실동인	Reality Group	-	现实同人	現実同人 (ヒョンシルトンイン)

한글	영문	한문	중어	일어
현실문화연구	Hyeonsil Munhwa Yeongu (Hyeonsil Cultural Studies)	現實文化研究	现实文化研究	現実文化研究
호암갤러리	Ho-Am Gallery (Formerly, JoongAng Gallery)	–	湖岩画廊 (旧中央画廊)	湖巖 (ホアム) ギャラリー (旧中央ギャラリー)
호암미술관	Ho-am Art Museum	湖巖美術館	湖岩美术馆	湖巖 (ホアム) 美術館
홍익조각회	Hongik Sculpture Association	弘益彫刻會	弘益雕刻会	弘益彫刻会
화신백화점	Hwasin Department Store	和信百貨店	和信百货店	和信 (フゥシン) 百貨店
환기미술관	Whanki Museum	煥基美術館	焕基美术馆	煥基 (ファンギ) 美術館
황금사과	Golden apple (Hwanggeum-sagwa)	–	黄金苹果	フゥングム・サグヮ (黄金の林檎)
황성기독교청년회 사진과	Hwangseong Young Men's Christian Association, Photography Division	皇城基督敎青年會寫眞科	黄城基督教青年会写真科	皇城基督教青年会写真科
회화68	Painting 68	繪畵68	绘画68	絵画68
후기미술작가협회	Hugi Artist Association	後期美術作家協會	后期美术作家协会	後期美術作家協会
후반기동인	Hubangi Coterie	–	后半期同人	後半期同人 (フバンキドンイン)
후소회	Husohoe	後素會	后素会	後素会 (フソフェ)

한글	영문	한문	중어	일어
흑마회	Heukmahoe	黑馬會	黑马会	黑馬会

알파벳

한글	영문	한문	중어	일어
OCI 미술관	OCI Museum of Art	-	OCI美术馆	OCI美術館
S.T. (Space and Time)	S.T. (Space and Time Group)	-	S.T. (Space and Time Group))	S.T. (Space and Time Group)

단체·기관명
Names of groups and organizations
团体与机构名称
団体·機関名

부록
Appendix

일러두기

- 단체·기관명 부록은 단어 선정에서 보류한 단어를 수록한다.
- 한글명을 알파벳, 가나다순, 숫자 순서로 수록하며 이에 따라 영문명, 한문명을 부분적으로 제공한다.

Explanatory Notes

- The appendix list of organizations and institutions contains the names of organizations and institutions that were considered for inclusion, but were ultimately omitted.
- Their Korean names are entered in alphabetical and numerical order, and some of them are provided with an English or Sino-Korean name.

숫자

한글	영문	한문
2448 문파인아츠	2448 MOON FINE ARTS	-
3월의 서울	-	-

ㄱ

한글	영문	한문
가람화랑	GARAM GALLERY	-
개성부립박물관	-	開城府立博物館
갤러리고도	GALLERY GODO	-
갤러리나우	GALLERY NOW	-
갤러리도올	GALLERY DOLL	-
갤러리룩스	GALLERY LUX	-
갤러리마노	GALLERY MANO	-
갤러리목금토	GALLERY MOKKUMTO	-
갤러리미고	GALLERY MIGO	-
갤러리베아르떼	GALLERY BELLARTE	-
갤러리서림	GALLERY SEORIM	-
갤러리세줄	GALLERY SEJUL	-
갤러리스클로	GALLERY SKLO	-
갤러리잔다리	GALLERY ZANDARI	-
갤러리조선	GALLERY CHOSUN	-
갤러리진선	GALLERY JINSUN	-
갤러리포커스	GALLERY FOCUS	-
갤러리PICI	GALERIE PICI	-
갤러리S.P	GALLERY S.P	-
경남공예기술원양성소	-	-
경남미술가협회	-	-
경남미술교육연구회	-	-
경남미술연구회	-	-
경북문화단체협의회	-	-
경북미술대	-	慶北美術隊
경북미술연구협회	-	-

한글	영문	한문
경북미술협회	-	慶北美術協會
경북화우회	-	慶北畫友會
경성고등공업학교	-	京城高等工業學校
경성공업전문학교	-	京城工業專門學校
경주예술가협회	-	慶州藝術家協會
계성학교	-	啓聖學校
고려대학교 박물관	Korea University Museum	高麗大學校博物館
고려미술원	-	高麗美術院
고적보존위원회	-	-
공군본부미술대	-	-
공예시범소	-	工藝示範所
공예작가동인회	-	-
공예학원	-	-
관립여자고등보통학교	-	官立女子高等普通學校
광주 미국공보원	-	-
광주미술연구회	-	-
광주종군화가단	-	-
광통관	-	廣通館
교육서화관	-	敎育書畫館
국립근대미술관	-	國立近代美術館
국립미술제작소	-	-
국립미술학교	-	-
국립박물관남산분관	-	國立博物館南山分館
국방부 정훈국 종군화가단	-	-
국제조형예술협회	IAA. The International Association of Art	國際造形藝術協會
권업박물관	-	勸業博物館
금란묵회	-	-
금산갤러리	KEUMSAN GALLERY	-
기성사진관	-	箕城寫眞館
김영섭사진화랑	KIM YOUNG SEOB PHOTOGALLERY	-
김종하 회화연구소	-	-

한글	영문	한문
김환 회화연구도장	-	-

ㄴ

한글	영문	한문
난려회	-	蘭儷會
난정회	-	-
남조선문화단체총연맹	-	-
남조선미술동맹	-	南朝鮮美術同盟
노화랑	RHO GALLERY	-
녹광회	-	綠光會
녹묵회	-	-
녹영회	-	-
녹청회	-	-
농상공학교	-	農商工學校

ㄷ

한글	영문	한문
단청회	-	丹靑會
대구 국방부정훈국 미술대	-	-
대구미술가협회	-	-
대구종군화가단	-	大邱從軍畵家團
대구화우회	-	大邱畵友會
대동학회	-	大同學會
대성서예원	-	大成書藝院
대동한묵회	-	大同翰墨會
대한고미술협회	-	-
대한공예가협회	-	-
대한공예협회	KOREA CRAFT LICENSE ASSOCIATION	大韓工藝協會
대한국민교육회	-	大韓國民敎育會
대한미술가협회	-	-
대한미술교육연구회	-	-

한글	영문	한문
대한미술교육협회	-	-
대한산업미술가협회	-	大韓産業美術家協會
대화숙	-	大和塾
도사학교	-	圖寫學校
독립미술가협회	-	-
독립미술단체	-	-
동경여자미술전문학교 동창회	-	東京女子美術專門学校 同窓會
동광미술연구소	-	-
동방문화회관	-	-
동산미술연구소	-	-
동서미술문화학회	East-West Art and Culture Studies Association	-
동숭갤러리	DONGSOONG GALLERY	-
동아대학교 석당박물관	SEOKDANG MUSEUM OF DONG-A UNIVERSITY	東亞大學校 石堂博物館
동양화동인	-	-
동양화연구소	-	-
동현박물관	-	銅峴博物館
동화화랑	-	-
디자인센터	-	-

ㄹ

리안갤러리	LEEAHN GALLERY	-

ㅁ

마산 흑마회	-	馬山 黑馬會
맥향화랑	GALLERY MAEK HYANG	-
명갤러리	MYUNG GALLERY	-
명동미술연구원	-	-
모인화랑	MOIN GALLERY	-
목포미술협회	-	-

한글	영문	한문
묵조회	-	-
문교부 예술위원회	-	-
문아당	-	文雅堂
문예구락부	-	文藝俱樂部
문인보국회	-	文人報國會
문인서화연구회	-	文人書畵研究會
문화공작대	-	文化工作隊
문화재보존위원회	-	-
물질문화유물 보존회	-	-
미광화랑	MIKWANG GALLERY	-
미국문화연구소	-	-
미술구락부	-	-
미술사연구회	The Association of Art History	-
미술사와 시각문화학회	Association of Art History and Visual Culture	
미술사학연구회	The Korean Society of Art History	美術史學研究會
미술인부역자심사위원회	-	美術人附逆者審査委員會
미화당화랑	-	-
민족회화연구소	-	-

(ㅂ)

한글	영문	한문
박여숙화랑	PARK RYU SOOK GALLERY	-
박영덕화랑	GALERIE BHAK	-
배성관 만물상	-	-
백색파	-	-
백송갤러리	BAIKSONG GALLERY	-
보성사	-	普成社
봉성갤러리	BONGSUNG GALLERY	-
부산 미국공보원	-	-
부산 전국문화단체총연합회 구국대	-	-

한글	영문	한문
부산 혁토사	-	-
부산경남미술가협회	-	-
부산공간화랑	BUSAN KONGKAN GALLERY	-
부산미술운동연구소	-	釜山美術運動硏究所
부산미술협회	-	釜山美術協會
부산상업미술자동맹	-	-
부산종군화가단	-	-
북조선미술동맹	-	-
불교미술사학회	BULKYOMISULSAHAKHOE	佛敎美術史學會

ⓢ

한글	영문	한문
사인회	-	-
삽화가동인회	-	-
상두회	-	上杜會
서라벌미술가협회	-	-
서라벌예술대학	-	-
서북학회	-	西北學會
서신갤러리	SEOSHIN GALLERY	-
서양미술사학회	ASSOCIATION OF WESTERN ART HISTORY	西洋美術史學會
서우학회	-	西友學會
서울미술원	-	-
서울미술학교	-	-
서울시 예술위원회	-	-
서울시립미술연구원	-	-
서울예술고등학교	Seoul Arts High School	-
서울화회	-	-
서화 미술원	-	-
서화 협회	-	-
서화미술시회	-	書畵美術詩會
서화지남소	-	書畵指南所

한글	영문	한문
서화학원	-	書畵學院
세오갤러리	SEO GALLERY	-
세종화랑	SEJONG GALLERY	-
소성회	-	-
소울아트스페이스	SOUL ART SPACE	-
송헌규지전	-	宋憲奎紙廛
숭공학교	-	崇工學校
숭의학교	-	崇義學校
숭현여학교	-	崇賢女學校
스미스소니언박물관 한국관	-	-
신미화랑	SINMI GALLERY	-
신인회	-	-
신자유미술협회	-	-
신제작파동인	-	-
신조형화	-	-
신해음사	-	申亥吟社
신회화예술협회	-	新繪畵藝術協會
심여화랑	SIMYO GALLERY	-
심우회	-	-

아라리오갤러리	ARARIO GALLERY	-
아세아미술작가국제연합	-	-
아트사이드갤러리	ARTSIDE GALLERY	-
아트스페이스H	ART SPACE H	-
아트파크	ART PARK	-
아트포럼뉴게이트	ART FORUM NEW GATE	-
아트프로젝트앤드파트너스 (갤러리신라)	GALLERY SHILLA (ART PROJECT AND PARTNERS)	-
어반아트	URBANART	-

한글	영문	한문
여자미술학교	-	女子美術學校
연세대학교 박물관	YONSEI UNIVERSITY MUSEUM	延世大學校 博物館
영난회	-	-
영선사	-	領選使
영상예술학회	ASSOCIATION OF IMAGE&FILM STUDIES	映像藝術學會
예맥화랑	YEMAC GALLERY	藝脈畫廊
예성회	-	藝星會
예술과미디어학회	The Korean Society of Art and Media	-
예술과연맹	-	-
예술도서관	-	-
예원화랑	YEWON GALLERY	-
예지회	-	屬知會
예화랑	GALLERY YEH	-
오산학교	-	五山學校
오원화랑	GALLERY O-WON	-
오월회	-	五月會
오음회	-	梧音會
오인전동인	-	-
오카야마 공예학교	-	岡山工藝學校
우손갤러리	WOOSON GALLERY	-
원석연 회화연구소	-	-
위경식지전	-	魏敬植紙廛
육교시사	-	六橋詩社
육인전동인	-	-
이상아트(주)	LEESANG ART	-
이왕직박물관	-	李王職博物館
이화여자대학교 박물관	Ehwa Womans University Museum	梨花女子大學校 博物館
이화익갤러리	LEEHWAIK GALLERY	-
인민군 전선사령부 문화훈련국	-	-
인사갤러리	INSA GALLERY	-
인천미술동인회	-	-

한글	영문	한문
인천미술협회	INCHEON METROPOLITAN CITY ART ASSOCIATION (IMAA)	仁川美術協會
인천박물관	-	-
인천시립미술관	Incheon Metropolitan City Museum	-
인천시립우리예술관	-	-
일본문화학원	-	-
일본미술학교	-	日本美術學校
일신동인회	-	-
일신미협	-	-
일한도서인쇄회사	-	日韓圖書印刷會社

ㅈ

자유미술연구소	-	-
장계현지전	-	張繼賢紙廛
장규환자기점	-	-
재일본조선문학예술가동맹	-	-
재일조선미술가협회	-	-
재일조선미술인회	-	-
재일조선미술회	-	-
전국문화단체총연합회 구국대	-	-
전남현대미술가협회	-	-
전주 녹광회	-	-
전주 신상회	-	-
제작동인	-	-
제작양화협회	-	-
제주미술협회	-	-
조선고미술협회	-	-
조선공예연구회	-	朝鮮工藝研究會
조선금은미술관	-	-
조선나전칠기공예조합	-	-

한글	영문	한문
조선도화교육 연구회	-	-
조선무산예술가동맹	-	-
조선문단건설본부	-	-
조선문예사	-	朝鮮文藝社
조선문필가협회	-	-
조선문화학관	-	-
조선문화협회	-	-
조선미술공예품진열관	-	-
조선미술연구소	-	朝鮮美術研究所
조선미술연구원	-	-
조선미술협회	-	朝鮮美術協會
조선민족박물관	-	-
조선사편수회	-	朝鮮史編修會
조선서도협회	-	朝鮮書道協會
조선서화미술원	-	朝鮮書畵美術院
조선예술대학	-	-
조선조형문화연구소	-	-
조선조형미술동맹	-	朝鮮造形美術同盟
조선칠공회	-	朝鮮漆工會
조선프롤레타리아예술연맹	-	-
조선혁명박물관	-	-
조형미술가협회	-	-
조형미술연구소	-	造形美術研究所
중국미술연구회	-	-
중앙갤러리	JOONGANG GALLERY	-
중앙백화점 화랑	-	-
중앙회화연구소	-	-
진화랑	JEAN GALLERY	-

한글	영문	한문
창덕궁박물관	-	昌德宮博物館
창림미술연구소	-	-
창림회	-	-
창신서화회	-	創新書畵會
창용사	-	-
천단화학교	-	川端畵學校
천일백화점 미술상설전시장	-	-
청맥동인	-	靑脈同人
청아회	-	-
청작화랑	CHUNG JARK GALLERY	-
총독부박물관	-	總督府博物館
충남미술협회	-	忠南美術協會
충북제도사	-	-

카이스갤러리	CAIS GALLERY	-

태백화랑	-	-
태천칠공예소	-	泰川漆工藝所
토월미술연구회	-	土月美術硏究會
토월회	-	土月會

파예술파	-	破藝術派
평양박물관	-	-
평양양화협회	-	平壤洋畵協會
평양종합예술학교	-	-

한글	영문	한문
표갤러리	PYO GALLERY	-
프롤레타리아문화연맹	KOPF	-
프롤레타리아미술연구소	-	-
필립강갤러리	PHILIPKANG GALLERY	-

한글	영문	한문
한국고미술협회	-	韓國古美術協會
한국공간디자인학회	Korea Intitute of the spatial design (KISD)	-
한국공예가협회	KOREAN CRAFTS COUNCIL (KCC)	韓國工藝家協會
한국공예디자인연구소	-	-
한국국제미술교육학회	Korean Society for Education through Art (KoSEA)	韓國國際美術教育學會
한국기초조형학회	Korean Society of Basic Design&Art (KSBDA)	韓國基礎造形學會
한국도자학회	Korea Society of Ceramic Art	韓國陶磁學會
한국동양예술학회	THE KOREAN SOCIETY OF EASTERN ART STUDIES	韓國東洋藝術學會
한국디자인문화학회	The Korean Society of Design Culture (KSDC)	-
한국디자인트렌드학회	Korea Society of Design Trend (KSDT)	-
한국만화애니메이션학회	The Korean Society of Cartoon & Animation Studies	-
한국문화연구소	-	-
한국미술가연합	-	-
한국미술가협회	-	韓國美術家協會
한국미술교육학회	Korea Art Education Association (KAEA)	韓國美術教育學會
한국미술사교육학회	KOREAN ASSOCIATION OF ART HISTORY EDUCATION	韓國美術史教育學會
한국미술연구소	CENTER FOR ART STUDIES	韓國美術研究所
한국미술이론학회	The Korean Society of Art Theories	韓國美術理論學會
한국미술평론인협회	-	-
한국미술품연구소	-	-
한국미술협회	-	-

한글	영문	한문
한국미학예술학회	The Korean Society of Aesthetics and Science of Art (KSASA)	韓國美學藝術學會
한국불교미술사학회	-	-
한국 사실화가회	-	-
한국색채학회	Korea Society of Color Studies (KSCS)	韓國色彩學會
한국서예원	-	-
한국서예학회	-	韓國書藝學會
한국수채화협회	Korea Watercolor Association	韓國水彩畫協會
한국영상학회	The Korean Society of Media and Arts	韓國映像學會
한국예술종합학교 한국예술연구소	The Korean National Research Center for Arts (KRECA)	韓國藝術綜合學校 韓國藝術研究所
한국인더스트리얼디자인학회	KOREA SOCIETY OF INDUSTRIAL DESIGN	-
한국일러스아트학회	Society of Korea Illusart	-
한국조형교육학회	Society for Art Education of Korea (SAEK)	韓國造形教育學會
한국조형디자인협회	The Korea Association of Art&Design	-
한국조형문화연구소	-	韓國造形文化研究所
한국청년도예협회	-	-
한국현대미술교육협회	-	-
한국 현대 조각가회	-	
한묵회	-	翰墨會
한성도서주식회사	-	漢城圖書株式會社
한성사범학교	-	漢城師範學校
한홍택 도안연구소	-	韓弘澤圖案研究所
행남사	-	-
행동파	-	-
현대미술가연합	-	-
현대미술사학회	The Korea Association for History of Modern Art (KAHOMA)	現代美術史學會
현대미술연구소	-	-
현대미술학회	Society Of Contemporary Art Science (SOCAS)	現代美術學會
현대판화가협회	Korean Contemporary Printmakers Association	現代版畫家協會

한글	영문	한문
현대판화동인	-	-
현대화랑	-	-
홍엽회	-	紅葉會
화신화랑	-	-
화우다화회	-	畵友茶話會
황우회	-	-

알파벳

한글	영문	한문
KK디자인연구소	-	-
PKM갤러리	PKM GALLERY	-
SPA양화연구소	-	SPA洋畵研究所
UM갤러리	UM GALLERY	-

인명
Names

일러두기

- 인명은 1850년에서 1980년대까지 출생한 인물 및 해당 인물을 포함한 그룹명의 한글명, 한문명, 영문명, 활동 분야를 가나다순으로 제공한다.
- 동명이인은 출생 연도순으로 표기한다.

Explanatory Notes

- The names of persons born between 1850 and the 1980s and groups to which they belonged or belong are provided in Korean, Hanja, and English, in alphabetical order, along with their field of activity.
- If several people have the same last and first names, those with an earlier date of birth are listed first.

한글	출생 연도	한문	영문	활동 분야
가국현	1959–	賈局鉉	–	작가(서양화)
갈영	1959–	葛玲	–	작가(서양화)
감윤조	1962–	甘允祚	–	전시기획
강 흐리스토포르	1934–	–	KAN Khristofor (Кан Христофор)	작가(회화)
강건호	1945–2011	姜建鎬	KANG Keonho	작가(서양화)
강경구	1952–	姜敬求	KANG Kyungkoo	작가(한국화)
강경규	1954–	姜景奎	–	작가(서양화)
강경숙	1940–	姜敬淑	–	도자사
강관식	1957–	姜寬植	–	미술사
강관욱	1946–	姜寬旭	KANG Kwanwook	작가(조소)
강광	1940–	姜光	KANG Kwang	작가(서양화)
강광식	1939–	姜光植	–	작가(서양화)
강구원	1956–	姜求遠	–	작가(서양화)
강구철	1958–	姜求鐵	KANG Gucheul	작가(한국화)
강국진	1939–1992	姜國鎭	Kang Kukjin	작가(서양화, 판화)
강규성	1965–	姜圭星	KANG Kyu Seong	작가(한국화)
강근창	1937–	姜槿昌	–	작가(서양화)
강기융	1947–	姜基隆	–	작가(서양화)
강길원	1939–	姜吉源	KANG Khilwon	작가(서양화)
강남미	1951–	康南美	KANG Nammi	작가(한국화)
강대규	1936–1998	姜大奎	–	작가(목칠공예)
강대규	1960–	姜大奎	–	미술사
강대성	1941–	姜大成	–	작가(서양화)
강대운	1933–	姜大運	KANG Daewoon	작가(서양화)
강대일	1957–	姜大一	–	보존과학
강대철	1947–	姜大喆	KANG Daechul	작가(조소)
강덕성	1954–	姜德聲	–	작가(서양화)
강동언	1947–	康東彦	–	작가(한국화)
강동철	1959–	姜同喆	–	작가(조소)
강록사	1934–	姜鹿史	–	작가(서양화)
강명구	1917–2000	姜明求	–	건축가

한글	출생 연도	한문	영문	활동 분야
강명구	1937–	–	–	작가(한국화)
강명순	1940–	姜明徇	–	작가(서양화)
강명순	1948–	姜明淳	–	작가(서양화)
강명순	1953–	姜明洵	–	작가(서양화)
강명자	1942–	姜明子	–	작가(조소)
강명희	1947–	姜明嬉	–	작가(서양화)
강문철	1953–	康文哲	–	작가(서양화)
강미덕	1959–	康美德	–	작가(한국화)
강민기	1964–	姜玟奇	KANG Mingi	미술사
강민석	1970–	–	KANG Min Seok	작가(조소)
강민정	1949–	–	–	작가(서양화)
강바램	1953–	–	KANG Ba Raem	작가(한국화)
강병완	1958–	姜秉完	–	작가(서양화)
강병희	1956–	康炳喜	–	미술사
강부평	1941–	姜富平	–	작가(한국화)
강사랑	1941–	姜四郞	–	작가(서양화)
강상규	1936–	姜相圭	KANG Sang Gyu	작가(사진)
강상복	1957–	姜相福	–	작가(한국화)
강상우	1977–	–	KANG Sang Woo	작가(조소, 설치)
강상중	1959–	姜相中	–	작가(서양화, 판화)
강상택	1959–	姜相澤	–	작가(한국화)
강서경	1977–	–	KANG Suki Seokyeong	작가(회화, 설치)
강석영	1949–	姜錫永	KANG Suk Young	작가(도자공예)
강석진	1939–	姜錫珍	–	작가(서양화)
강석호	1971–	–	KANG Seok Ho	작가(서양화)
강선구	1951–2014	姜善求	–	작가(한국화)
강선보	1934–	姜善輔	–	작가(서양화)
강선학	1953–	姜善學	–	미술비평
강성열	1944–2005	姜聲烈	–	작가(서양화)
강성원	1955–	姜成遠	KANG Seongwon	미학
강성원	1956–2015	姜聖苑	–	작가(서양화)

한글	출생 연도	한문	영문	활동 분야
강수미	1969–	姜秀美	–	미술비평
강수정	1969–	姜秀靜	KANG Soojung	전시기획
강수화	1935–1991	姜壽華	–	작가(도자공예)
강숙자	1941–	姜淑子	–	작가(서양화)
강숙자	1953–	姜淑子	–	작가(한국화)
강순복	1953–	–	–	작가(한국화)
강순천	1960–	姜順天	–	미술사
강순형	1955–	姜舜馨	–	미술사
강승애	1948–	–	–	작가(서양화)
강승완	1961–	姜承完	–	전시기획
강승희	1960–	姜丞熹	KANG Seunghee	작가(서양화, 판화)
강신덕	1952–	姜信德	–	작가(조소)
강신동	1956–	姜信同	–	작가(서양화)
강신영	1959–	姜信永	–	작가(조각)
강신자	1954–	–	Kang Sin Ja	작가(조소)
강신철	1934–1993	姜信哲	–	작가(한국화)
강신호	1904–1927	姜信鎬	–	작가(서양화)
강애란	1960–	姜愛蘭	KANG Airan	작가(판화, 설치)
강연균	1941–	姜連均	KANG Yeongyun	작가(서양화)
강연미	1968–	–	KANG Yeonmi	작가(금속공예)
강영	1932–	姜榮	–	작가(서양화)
강영구	1959–	姜榮求	–	작가(한국화)
강영란	1953–	姜榮蘭	–	작가(서양화)
강영민	1969–	–	KANG Young Min	작가(회화)
강영봉	1934–2003	姜榮奉	–	작가(한국화)
강영순	1956–	姜英順	–	작가(서양화)
강영순	1959–	姜英順	–	작가(서양화)
강영호	1928–1989	姜榮浩	–	작가(사진)
강영호	1943–	康榮浩	–	작가(서양화)
강영희	1937–1993	姜英熙	–	작가(한국화)
강옥경	1957–	姜玉京	–	작가(조소)

한글	출생 연도	한문	영문	활동 분야
강옥철	1943-	姜玉喆	-	작가(서양화)
강완주	1956-2001	姜完周	-	작가(도자공예)
강요배	1952-	姜堯培	KANG Yobae	작가(서양화)
강용길	1952-	姜龍吉	-	작가(서양화)
강용대	1953-1997	姜龍大	-	작가(서양화, 퍼포먼스)
강용면	1957-	姜用冕	KANG Yongmeon	작가(조소)
강용석	1959-	-	KANG Yong Suk	작가(사진)
강용운	1921-2006	姜龍雲	Kang Yong-Un	작가(서양화)
강용택	1931-	姜瑢澤	-	작가(한국화)
강우문	1923-2015	姜遇文	KANG Woomoon	작가(서양화)
강우방	1941-	姜友邦	-	미술사
강우석	1948-	-	-	작가(서양화)
강운	1966-	姜雲	KANG Un	작가(서양화)
강운구	1941-	姜運求	KANG Woon Goo	작가(사진)
강운섭	1921-2016	-	KANG Unseob	작가(서양화)
강위원	1949-	姜衛遠	KANG Wi Won	작가(사진, 저술)
강유진	1977-	-	KANG Yu Jin	작가(회화)
강은성	1958-	姜銀星	-	작가(서양화)
강은엽	1938-	姜恩葉	KANG Eunyup	작가(조소)
강익중	1960-	姜益中	KANG Ikjoong	작가(서양화, 설치)
강인구	1937-	姜仁求	-	고고학
강인흥	1940-	姜仁興	-	작가(한국화)
강일진	1948-	姜一眞	-	작가(서양화)
강장원	1945-2015	姜張遠	-	작가(한국화)
강재구	1977-	-	KANG Jaegu	작가(사진)
강재현	1972-	姜在鉉	KANG Jae Hyun	전시기획
강재화	1954-1998	姜在和	-	작가(서양화)
강정식	1938-	姜貞植	-	보존과학
강정영	1947-2003	姜丁永	-	작가(서양화)
강정옥	1956-	-	-	작가(서양화)
강정완	1933-	姜正浣	KANG Jeongwan	작가(서양화)

한글	출생 연도	한문	영문	활동 분야
강정주	1949–	–	–	작가(서양화)
강정진	1956–	姜正鎭	–	작가(서양화)
강정헌	1958–	姜貞憲	–	작가(서양화)
강정희	1949–	姜貞姬	KANG Jung-Hee	작가(서양화)
강종금	1959–	–	–	작가(서양화)
강종래	1947–	姜鍾來	–	작가(한국화)
강종열	1951–	姜宗烈	–	작가(서양화)
강준	1963–	姜俊	–	작가(서양화, 판화)
강지주	1936–	姜智周	KANG Jijoo	작가(한국화)
강진구	미상	姜振九	–	작가(한국화)
강진모	1956–	姜振模	KANG Jinmo	작가(조소)
강진옥	1948–	姜鎭玉	–	작가(서양화)
강진희	1851–1919	姜璡熙	Kang Jin-hui	작가(서화)
강찬균	1938–	姜燦均	KANG Chankyun	작가(금속공예)
강찬모	1949–	姜讚模	Kang chan mo	작가(한국화)
강창구	1942–	–	–	작가(서양화)
강창규	–	姜昌奎	Kang Changgyu (Kang Changwon)	작가(공예)
강창렬	1949–	姜昌烈	KANG Changryul	작가(서양화)
강창열	1949–	姜昌烈	KANG Changryul	작가(서양화)
강창원(본명 강창규)	1906–1977	姜菖園(姜昌奎)	KANG Changwon	작가(목칠공예)
강철	1972–	–	KANG Chull	사진기획
강철기	1965–	姜喆基	KANG Choul Gee	작가(회화)
강철수	1951–2014	–	–	작가(서양화)
강태석	1938–1976	姜泰碩	–	작가(서양화)
강태성	1927–	姜泰成	Kang Taisung	작가(조소)
강태성	1965–	姜泰聖	–	미술이론
강태웅	1962–	姜太雄	KANG Tai Woong	작가(서양화)
강태호	1945–	姜太豪	–	작가(서양화)
강태훈	1975–	–	KANG Tae Hun	작가(조소)
강태희	1947–	姜太姬	–	미술사
강필상	1903–?	康弼祥	–	작가(서양화)

한글	출생 연도	한문	영문	활동 분야
강필주	1860–1923 이후	姜弼周	KANG Piljoo	작가(한국화)
강하진	1943–	姜夏鎭	–	작가(서양화)
강행복	1952–	姜幸福	–	작가(판화)
강행원	1947–	姜幸遠	KANG Haengwon	작가(한국화)
강혁	1972–	–	KANG Hyuk	작가(회화, 사진)
강현서	1933–	姜賢舒	–	작가(서양화)
강현숙	1951–	姜賢淑	–	작가(한국화)
강현식	1945–	姜鉉植	–	작가(한국화)
강현주	1948–	姜顯珠	–	작가(서양화)
강현주	1953–	–	–	작가(서양화)
강현주	1965–	姜賢珠	–	디자인사
강형구	1954–	姜亨九	KANG Hyung Koo	작가(서양화)
강호	1908–1984	姜湖	–	작가(서양화, 무대미술)
강호문	1933–2004	姜鎬文	–	작가(한국화)
강홍구	1956–	姜洪求	KANG Hong-Goo	작가(사진, 저술)
강홍순	1954–	–	–	작가(서양화)
강홍윤	1936–	姜洪允	–	작가(서양화)
강홍철	1918–2012	姜弘哲	–	작가(서양화)
강환섭	1927–2011	康煥燮	KANG Whansup	작가(서양화, 판화)
강효연	1975–	姜效延	KANG Hyoyeun	전시기획
강희덕	1948–	姜熙德	KANG Heeduk	작가(조소)
경달표	1957–	景達杓	–	작가(서양화)
계낙영	1948–	桂洛永	KYE Nak-Yeong	작가(조소)
계삼정	1910–1993	桂三正	–	작가(서양화)
계영희	1935–	–	–	작가(서양화)
고경숙	1944–	高庚淑	–	작가(조소)
고경한	1959–	高京翰	–	작가(서양화)
고경호	1960–	高卿豪	–	작가(조소)
고경훈	1956–	高敬勳	–	작가(서양화)
고관호	1967–	高寬晧	KO Kwan Ho	작가(조소)
고광국	1952–	高光國	–	작가(조소)

한글	출생 연도	한문	영문	활동 분야
고기범	1957-	高基範	-	작가(서양화)
고기호	1957-	高基昊	-	작가(한국화)
고길천	1956-	高吉千	-	작가(서양화, 판화)
고낙범	1960-	高樂範	KHO Nak Beom	작가(서양화)
고남술	1908-1981	高南述	-	작가(서화)
고동연	1970-	高東延	KOH Dong-Yeon	미술사
고동주	1922-1988	高銅柱	-	작가(서예)
고명근	1964-	高明根	KOH Myung Keun	작가(조소, 사진)
고보형	1962-	-	KOH Bohyung	작가(금속공예)
고봉수	1966-	高鳳秀	KOH Bong Soo	작가(조소)
고봉주	1906-1993	高鳳柱	-	작가(서예, 전각)
고산금	1966-	-	KOH San Keum	작가(회화)
고삼권	1939-2015	-	GO Samgwon	작가(서양화)
고상준	1953-	高祥俊	-	작가(서양화)
고석산	1955-	-	-	작가(조소)
고석원	1970-	-	KO Suk Won	작가(서양화)
고선희	1956-	高善姬	-	작가(회화)
고성만	1958-	高聖萬	KO Seng-Man	작가(서양화)
고성종	1948-	高聲鍾	KHO Sungjong	작가(도자공예)
고성진	1922-?	-	-	작가(서양화)
고수길	1942-	高秀吉	-	작가(서양화)
고승욱	1968-	-	KOH Seung Wook	작가(설치, 영상)
고승현	1956-	-	Ko Seunghyun	작가(조소, 설치)
고여송(본명 고복순)	1966-2008	-	-	미술자료
고연정	1959-	高蓮貞	-	작가(한국화)
고연희	1965-	高蓮姬	-	미술사
고영란	1953-	高英蘭	-	디자인학
고영만	1936-	高永萬	-	작가(서양화)
고영우	1943-	高英羽	-	작가(서양화)
고영을	1957-	高永乙	-	작가(한국화)
고영일	1926-2009	高瀛一	-	작가(사진)

한글	출생 연도	한문	영문	활동 분야
고영재	1977–	–	–	전시기획
고영준	1951–	高永俊	–	작가(서양화)
고영진	1950–	高寧辰	–	작가(조소)
고영환	1958–	高榮煥	–	작가(조소)
고영훈	1952–	高榮勳	KO Young-Hoon	작가(서양화)
고완석	1960–	高莞錫	–	작가(한국화)
고우영	1938–2005	高羽榮	–	작가(만화)
고웅곤	1956–	高雄坤	KOH Woong Kon	작가(조소)
고원석	1973–	高元碩	KOH Wonseok	전시기획
고유섭	1905–1944	高裕燮	Koh Yu-seop	미술사
고윤	1944–	高潤	–	작가(서양화)
고은강	1974–	高銀江	KOH Eun Kang	작가(설치)
고자영	1971–	高子永	Koh Ja-Young	작가(서양화, 판화)
고재군	1972–	高在君	KO Jae-Goon	작가(회화)
고재권	1957–	–	–	작가(서양화)
고재만	1945–	高在萬	–	작가(서양화)
고재휴	1933–	–	–	작가(한국화)
고정수	1947–	高正守	KOH Jeongsoo	작가(조소)
고정흠	1903–1985	高廷欽	–	작가(서예)
고정희	1937–	高貞姬	Ko Chŏng-hǔi	작가(서양화)
고종희	1961–	高鐘姬	–	미술사
고진아	1944–	高珍我	–	작가(서양화)
고진한	1964–2015	高鎭漢	KO Jinhan	작가(회화)
고찬규	1963–	高燦圭	KOH Chan Gyu	작가(한국화)
고찬용	1950–	高贊龍	–	작가(서양화)
고창선	1970–	–	KOH Changsun	작가(설치, 영상)
고충환	1961–	高忠煥	–	미술비평
고향란	1959–	高香蘭	–	작가(서양화)
고현미	1958–	–	–	작가(한국화)
고혜련	1950–	高惠蓮	–	작가(서양화)
고혜림	1960–	高惠林	–	작가(한국화)

146

한글	출생 연도	한문	영문	활동 분야
고혜숙	1954-	-	-	작가(서양화)
고혜숙	1955-	高惠淑	-	작가(조소)
고화흠	1923-1999	高和欽	KO Whahum	작가(서양화)
고희동	1886-1965	高羲東	Ko Huidong	작가(서양화, 한국화)
고희승	1967-	-	KOH Heeseung	작가(금속공예)
공광식	1962-	孔光植	-	전시기획
공근혜	1971-	-	KONG Grace K.H.	갤러리스트
공기평	1958-	孔基枰	-	작가(서양화)
공미숙	1957-	孔美淑	-	작가(서양화)
공병연	1958-	孔炳連	-	작가(조소)
공성훈	1965-	孔成勳	KONG Sung-Hun	작가(서양화)
공순곤	1938-	公順坤	-	작가(서양화)
공영석	1934-	孔泳晳	KONG Youngseok	작가(한국화)
공주형	1971-	孔周馨	KONG Ju Hyung	미술이론
공진형	1900-1988	孔鎭衡	-	작가(서양화)
공창호	1948-	孔暢鎬	-	갤러리스트
곽권옥	1933-	郭權玉	-	작가(한국화)
곽남배	1929-2004	郭楠培	-	작가(한국화)
곽남신	1953-	郭南信	KWAK Namsin	작가(서양화, 판화)
곽노정	1932-	-	-	작가(서양화)
곽노훈	1958-	郭魯勳	GUAC Roh Hoon	작가(도자공예)
곽대웅	1941-	郭大雄	KWAK Dae Woong	작가(목칠공예)
곽덕준	1937-	郭德俊	KWAK Duckjun	작가(서양화, 판화)
곽동석	1957-	郭東錫	-	미술사
곽동해	1959-	郭東海	-	미술사
곽동효	1952-	郭東孝	-	작가(서양화)
곽봉수	1950-	郭鳳洙	-	작가(한국화)
곽석손	1948-	郭錫孫	KWAK Sukson	작가(한국화)
곽선경	1966-	-	KWAK Sun Kyung	작가(드로잉)
곽성동	1954-	郭成東	-	작가(서양화)
곽성수	1941-	郭成洙	-	작가(서양화)

한글	출생 연도	한문	영문	활동 분야
곽성원	1927-	-	Kwak Sungwon	작가(서양화)
곽수	1949-	郭修	KWAK Su	작가(서양화)
곽수돈	1922-1994	郭壽敦	-	작가(사진)
곽수영	1954-	郭洙泳	-	작가(서양화)
곽연	1943-	郭蓮	-	작가(서양화)
곽영빈	1973-	-	Yung Bin Kwak	미술비평
곽인식	1919-1989	郭仁植	QUAC Insik	작가(서양화, 설치)
곽정명	1955-	郭正明	KWACK Jungmyung	작가(한국화)
곽준영	1977-	郭埈瑛	KWAK June Young	전시기획
곽창주	1953-	郭昌周	-	작가(한국화)
곽충심	1950-	郭忠心	-	작가(서양화)
곽형수	1950-	郭亨洙	-	미술관경영
곽훈	1941-	郭薰	KWAK Hoon	작가(서양화)
관조	1943-2006	觀照	-	작가(사진)
구나연	1976-	-	Ku Na-Yeun	미술이론
구남진	1964-	具男辰	KU Nam-Jin	작가(한국화)
구동희	1974-	-	KOO Donghee	작가(영상)
구명본	1960-	-	-	작가(서양화)
구민자	1977-	-	Minja Gu	작가(설치, 영상)
구병규	1944-	-	-	작가(서양화)
구보경	1966-	具保冏	GOO Bokyung	작가(서양화)
구보희	1958-	具寶姬	-	작가(서양화)
구본웅	1906-1953	具本雄	Gu Bonung	작가(서양화)
구본주	1967-2003	具本柱	KU Bonju	작가(조각)
구본준	1969-2014	-	-	미술저술
구본창	1953-	具本昌	Koo Bohnchang	작가(사진)
구서칠	1921-2004	具書七	-	작가(서예)
구성균	1964-	丘成均	GOO Seong-Kyun	작가(서양화)
구성수	1970-	-	KOO Sung Soo	작가(사진)
구성연	1970-	-	KOO Seoung Yeon	작가(사진)
구여혜	1955-	丘如惠	-	작가(한국화)

한글	출생 연도	한문	영문	활동 분야
구연주	1952-	具延柱	-	작가(서양화)
구영모	1960-	具泳謨	-	작가(서양화)
구영주	1949-	具映住	-	작가(한국화)
구왕삼	1909-1977	具王三	-	작가(사진, 사진평론)
구원선	1957-	-	-	작가(서양화)
구윤옥	1942-	具允鈺	-	작가(한국화)
구은인	1936-	具銀寅	-	작가(서양화)
구인성	1976-	丘寅成	KU Ihn Seong	작가(한국화)
구자승	1941-	具滋勝	KOO Chasoong	작가(서양화)
구자현	1955-	具滋賢	KOO Jahyun	작가(판화)
구정아	1967-	-	KOO Jeonga	작가(미디어)
구정원	1975-	-	JW Stella	전시기획
구지연	1952-	丘知娟	-	작가(한국화)
구지회	1956-	具池會	-	작가(한국화)
구창서	1919-?	具昶書	-	작가(한국화)
구철우	1905-1989	具哲祐	-	작가(문인화)
구태희	1942-	具泰希	-	작가(한국화)
구현모	1974-	-	KOO Hyunmo	작가(조각, 영상)
구희숙	1958-	-	-	작가(서양화)
국대호	1967-	鞠大鎬	GUK Daeho	작가(서양화)
국명숙	1954-	鞠明淑	-	작가(서양화)
국승선	1951-	鞠承善	-	작가(서양화)
국용현	1930-1991	鞠龍鉉	-	작가(서양화)
국중효	1947-	鞠重孝	-	작가(서양화)
권갑석	1924-2008	權甲石	-	작가(서예)
권경승	1931-2010	權景昇	-	작가(한국화)
권경애	1952-	權慶愛	-	작가(서양화)
권경자	1945-	權景子	-	작가(서양화)
권경환	1977-	-	KWON Kyunghwan	작가(회화, 설치)
권광칠	1954-	權廣七	-	작가(한국화)
권근영	1977-	權槿榮	KWON Keun Young	미술언론

한글	출생 연도	한문	영문	활동 분야
권기범	1972-	權起範	KWON Ki Beom	작가(한국화)
권기수	1974-	權奇秀	KWON Kisoo	작가(회화)
권기옥	1932-	權琦玉	-	작가(한국화)
권기윤	1954-	權奇允	KWON Kiyoon	작가(한국화)
권달술	1943-	權達述	KWON Dalsul	작가(조소)
권대하	1960-	權大河	Kwon Dae-ha	작가(서양화)
권대훈	1972-	-	KWON Dae Hun	작가(조소)
권두현	1969-	-	KWON Doo Hyoun	작가(사진)
권병렬	1924-	權炳烈	-	작가(한국화)
권부문	1955-	權富問	BOOMOON	작가(사진)
권상인	1955-	權相仁	-	작가(도자공예)
권석만	1965-	權錫晩	KWON Suk Man	작가(조소)
권석봉	1955-	權錫峰	-	작가(조소)
권성아	1972-	權成雅	KWON Sung-A	전시기획
권숙자	1953-	權淑子	-	작가(서양화)
권숙희	1939-	權淑姬	-	작가(한국화)
권순관	1973-	-	KWON Soon Kwan	작가(사진)
권순교	1956-	權淳敎	-	작가(서양화)
권순영	1975-	權順英	Kwon Soon-young	작가(한국화)
권순왕	1968-	權純旺	QWON Soon Wang	작가(판화)
권순철	1944-	權純哲	KWUN Sun-Cheol	작가(서양화)
권순평	1965-2010	權純平	KWON Soonpyeong	작가(사진)
권순형	1929-2017	權純亨	KWON Soonhyung	작가(도자공예)
권승갑	1960-	權承甲	-	작가(서양화)
권승연	1940-	權升淵	KWON Sengyun	작가(서양화)
권여현	1961-	權汝鉉	KWON Yeo-Hyun	작가(서양화)
권영도	1916-2004	權寧燾	-	작가(서예)
권영로	1959-	-	-	작가(서양화)
권영범	1968-	-	Kweon Young-Bum	작가(서양화)
권영수	1938-	權寧淑	KWON Nyeong Suk	작가(서양화, 판화)
권영술	1920-1997	權寧述	-	작가(서양화)

한글	출생 연도	한문	영문	활동 분야
권영식	1947-	權永植	KWON Young-Shick	작가(도자공예)
권영우	1926-2013	權寧禹	KWON Youngwoo	작가(한국화)
권영우	1941-	權寧佑	-	작가(서양화)
권영주	1960-	權永珠	-	작가(한국화)
권영진	1967-	權永珍	-	미술사
권영필	1941-	權寧弼	-	미술사
권영호	1936-2012	權永鎬	KWON Youngho	작가(서양화)
권영호	1955-	權寧鎬	KWON Nyung Ho	작가(서양화)
권영휴	1912-1968 이후	權寧麻	-	작가(디자인)
권영희	1958-	-	-	작가(서양화)
권오봉	1954-	權五峯	-	작가(서양화)
권오상	1974-	權五祥	Osang Gwon	작가(조소, 설치)
권오열	1968-	-	KWON O-Yeol	작가(사진)
권오훈	1947-	權五勳	KWON Oh-Hoon	작가(도자공예)
권옥연	1923-2011	權玉淵	KWON Okyon	작가(서양화)
권용래	1963-	權容來	KWON Yongrae	작가(서양화)
권용주	1977-	-	KWON Yongju	작가(조소, 설치)
권용태	1945-2003	權容泰	-	작가(디자인)
권용택	1953-	權容澤	-	작가(서양화)
권용호	1943-	權容浩	-	작가(서양화)
권용훈	1950-	權容勳	-	작가(서양화)
권우택	1911-?	權雨澤	-	작가(서양화)
권원순	1940-	權沅純	-	미술비평
권윤경	1967-	權倫慶	-	미술사
권은희	1958-	權銀嬉	-	작가(한국화)
권의철	1945-	權義鐵	-	작가(한국화)
권이나	1954-	權伊那	-	작가(서양화)
권정식	1943-2008	權貞植	-	작가(한국화)
권정임	1960-	權貞任	KWON Jeong-Im	미학
권정찬	1954-	權正粲	-	작가(한국화)
권정호	1944-	權正浩	KWON Jungho	작가(서양화)

한글	출생 연도	한문	영문	활동 분야
권정희	1956-	-	-	작가(서양화)
권종남	1961-2003	權鐘湳	-	건축사
권준	1955-	權準	-	작가(서양화)
권준호	1977-	權俊浩	KWON Jun Ho	작가(조소)
권진규	1922-1973	權鎭圭	KWON Jinkyu	작가(조소)
권진호	1915-1951	權鎭浩	KWON Jinho	작가(서양화)
권창륜	1943-	權昌倫	-	작가(서예)
권창회	1942-	權昌會	-	작가(한국화)
권청자	1943-	-	-	작가(한국화)
권치규	1966-	-	KWON Chigyu	작가(조소)
권탁원	1938-	權卓遠	-	작가(한국화)
권태균	1955-2015	權泰鈞	KWON Tae-Gyun	작가(사진)
권행가	1965-	權幸佳	KWON Haeng Ga	미술사
권혁	1966-	-	KWON Hyuk	작가(섬유공예)
권혜원	1975-	權慧元	Hyewon Kwon	작가(영상, 설치)
권훈철	1948-2004	權勳七	KWON Hoonchil	작가(서양화)
권희경	1941-	權熹耕	-	미술사
금경(본명 김경)	1960-	-	Geum Gyeong	작가(서양화)
금경연	1915-1948	琴經淵	-	작가(서양화)
금기풍	1925-2008	琴基豊	-	작가(서예)
금누리	1951-	-	GUM Nuri	작가(조소)
금동원	1927-	琴東媛	KUEM Dongwon	작가(한국화)
금동원	1960-	琴東媛	-	작가(서양화)
금민정	1977-	-	GEUM Min Jeong	작가(영상, 설치)
금인석	1921-1992	琴仁錫	-	작가(서예)
금중기	1964-	琴中琦	GEUM Joong Ki	작가(조소)
기노철	1936-	奇老哲	-	작가(한국화)
기명진	1960-	寄明珍	-	작가(판화)
기수(본명 김기수)	1953-	基洙	-	작가(서양화)
기영미	1962-	奇英美	-	미술사
기영숙	1955-	-	-	작가(한국화)

한글	출생 연도	한문	영문	활동 분야
기웅	1912-1977	奇雄	-	작가(서양화)
기혜경	1964-	奇惠卿	-	전시기획
길진섭	1907-1975	吉鎭燮	Gil Jin-seop	작가(서양화)
길초실	1975-	-	KIL Chosil	작가(설치)
김갑수	1948-	-	-	작가(한국화)
김갑수	1956-	金甲洙	-	미술관경영
김갑식	1953-	金甲植	-	작가(서양화)
김강석	1932-1975	金剛石	-	미술비평
김강용	1950-	金康容	KIM Kangyong	작가(서양화)
김건규	1937-	金鍵圭	-	작가(서양화)
김건주	1964-	金鍵柱	KIM Kunju	작가(조소, 설치)
김건희	1969-	金建希	KIM Gun-Hee	작가(서양화)
김건희	1973-	金建熙	KIM Kun Hee	작가(한국화)
김결수	1965-	金結洙	KIM Kyul-Soo	작가(서양화)
김겸	1968-	金謙	-	보존과학
김경(본명 김만두)	1922-1965	金耕(金萬斗)	Kim Gyeong	작가(서양화)
김경렬	1956-	金敬烈	-	작가(서양화)
김경미	1960-	金瓊美	-	작가(서양화)
김경미	1962-	金耕美	-	미술사
김경복	1946-	金慶福	-	작가(서양화)
김경상	1946-	金慶相	-	작가(서양화)
김경서	1958-	金慶瑞	-	미술비평
김경순	1957-	-	-	작가(서양화)
김경승	1915-1992	金景承	Kim Kyongseung	작가(조소)
김경식	1951-	金敬植	-	작가(한국화)
김경애	1957-	金慶愛	-	작가(서양화)
김경연	1965-	金京姸	KIM Keong-Yeon	미술사
김경옥	1943-	金炅玉	KIM Kyongok	작가(조소)
김경옥	1974-	金京玉	KIM Kyeong Ok	작가(서양화)
김경원	1901-1967	金景源	KIM Kyoungwon	작가(한국화)
김경인	1941-	金京仁	KIM Kyoungin	작가(서양화)

한글	출생 연도	한문	영문	활동 분야
김경임	1948-	金瓊任	-	미술저술
김경자	1945-	金慶子	KIM Kyung-Ja	작가(서양화)
김경자	1958-	金敬子	-	작가(한국화)
김경주	1957-	金京株	-	작가(한국화)
김경택	1964-	金庚擇	-	고고학
김경혜	1950-	金敬惠	-	작가(서양화)
김경화	1947-	金敬華	KIM Kyonghwa	작가(조소)
김경환	1964-	-	KIM Kyoungwhan	작가(공예)
김경희	1960-	金庚姬	-	작가(서양화)
김계옥	1977-	-	KIM Kye-Ok	작가(금속공예)
김계환	1960-	-	-	작가(서양화)
김관수	1953-	金琯洙	KIM Kwansoo	작가(서양화)
김관호	1890-1959	金觀鎬	Kim Kwan-ho	작가(서양화)
김관호	1945-	金琯鎬	-	작가(서양화)
김광남	1940-	-	-	작가(서양화)
김광명	1950-	金光明	-	미학
김광문	1954-	金廣門	-	작가(서양화)
김광배	1898-1978	金光培	-	작가(사진)
김광석	1921-1990	金光錫	KIM Kwang-Seok	작가(사진)
김광섭	1954-	金光燮	-	보존과학
김광수	1924-2002	金光秀	-	작가(서양화)
김광수	1957-	金光洙	KIM Kwang Soo	작가(사진)
김광숙	1949-	金光淑	-	작가(서양화, 판화)
김광업	1906-1976	金廣業	-	작가(서예)
김광옥	1958-	金光玉	KIM Kwang-ok	작가(한국화)
김광우	1941-	金光宇	KIM Kwangwoo	작가(조소)
김광우	1949-	金光宇	-	미술저술
김광일	1957-	金光一	-	작가(한국화)
김광재	1953-	金侊載	-	작가(조소)
김광진	1946-2001	金光振	-	작가(조소)
김광추	1905-1983	金光秋	-	작가(서양화)

한글	출생 연도	한문	영문	활동 분야
김광헌	1947–	金光憲	–	작가(한국화)
김광현	1951–	金珖顯	–	작가(서양화)
김교만	1928–1998	金敎滿	KIM Kyoman	작가(공예, 디자인)
김교만	1950–	金敎滿	–	작가(서양화)
김교선	1947–	金敎善	KIM Kyo-sun	작가(서양화)
김구림	1936–	金丘林	KIM Kulim	작가(서양화, 설치)
김구해	1949–	金龜海	–	작가(서예)
김국일	1948–	金菊日	KIM Guk Il	작가(서양화)
김귀복	1958–	金貴福	–	작가(조소)
김귀인	1949–	金貴仁	–	작가(한국화)
김규봉	1936–2002	金圭丰	–	작가(서양화)
김규진	1868–1933	金圭鎭	Kim Kyujin	작가(서화, 사진)
김규창	1948–	金奎昌	–	작가(서양화)
김근배	1969–	–	KIM Geun Bae	작가(조소)
김근원	1922–2000	金槿原	–	작가(사진)
김근중	1955–	金謹中	KIM Keunjoong	작가(회화)
김근태	1953–	金根泰	–	작가(서양화)
김금수	1948–	金錦壽	–	작가(서양화)
김금출	1935–1999	金今出	KIM Kumchul	작가(한국화)
김기남	1941–	金奇南	–	작가(서양화)
김기동	1937–	金基東	–	작가(서양화)
김기라	1974–	金基羅	KIM Ki Ra	작가(회화, 설치)
김기련	1923–1983	金琦連	–	작가(금속공예)
김기룡	1957–	金起龍	–	작가(서양화)
김기린	1936–	金麒麟	KIM Gui-line	작가(서양화)
김기만	1929–2004	金基萬	–	작가(한국화)
김기수	1940–	–	–	작가(서양화)
김기수	1968–	–	KIM Gi-Soo	작가(서양화)
김기승	1909–2000	金基昇	KIM Kiseung	작가(서예)
김기웅	1923–1996	金基雄	–	미술사
김기정	1939–	金基正	–	작가(서양화)

한글	출생 연도	한문	영문	활동 분야
김기주	1946-	金基珠	-	미술사
김기주	1960-	-	-	작가(조소)
김기찬	1938-2005	金基贊	KIM Kichan	작가(사진)
김기창	1913-2001	金基昶	Kim Ki-chang	작가(한국화)
김기창	1956-	金基昶	-	작가(서양화)
김기철	1935-	金基哲	KIM Kichul	작가(도자공예)
김기철	1948-2008	金沂喆	KIM Kichul	작가(한국화)
김기철	1969-	-	KIM Kichul	작가(조소, 설치)
김기택	1958-	金基澤	-	작가(서양화)
김기현	1963-	金祺玹	-	건축학
김기호	1941-	金基浩	-	작가(조소)
김기홍	1957-	-	-	작가(서양화)
김기훈	1968-	-	KIM Ki-Hoon	작가(조각, 설치)
김길남	1955-	金吉男	-	작가(조소)
김길상	1943-	金吉相	-	작가(서양화)
김길석	1951-1990	金吉錫	-	작가(조소)
김길성	1936-	金吉星	-	작가(서양화)
김길식	1962-	金吉植	-	미술사
김길웅	1945-	金吉雄	-	미술사
김길홍	1940-2002	金吉弘	-	작가(산업디자인)
김길후	1961-	金佶煦	KIM Gil-Hu	작가(회화)
김나라	1956-	-	Kim Na-Ra	작가(한국화)
김나리	1967-	-	KIM Nari	작가(도자공예)
김나영&그레고리 마스	2005-	-	Gregory Maass&Nayoungim	작가(조소, 설치)
김낙일	1960-	-	Kim Nakil	작가(서양화)
김난옥	1946-	-	-	작가(한국화)
김남기	1956-	金南基	-	작가(한국화)
김남배	1904-1991	金南培	-	작가(서양화)
김남숙	1952-	-	-	작가(서양화)
김남용	1960-	金南龍	-	작가(서양화)
김남진	1941-	金南珍	-	작가(서양화)

한글	출생 연도	한문	영문	활동 분야
김남진	1958-	金南鎭	-	작가(사진, 기획)
김남진	1959-	金南瑨	-	작가(서양화)
김남표	1970-	金南杓	KIM Nam-Pyo	작가(회화)
김녕만	1949-	金寧万	KIM Nyungman	작가(사진)
김노암(본명 김기용)	1968-	-	KIM No-Am	전시기획, 미학
김달진	1955-	金達鎭	-	미술자료
김대길	1955-	金大吉	-	작가(조소)
김대륜	1934-1988	金大倫	-	작가(서양화)
김대성	1946-	金大成	-	작가(서양화)
김대수	1955-	金大洙	KIM Dae Soo	작가(사진)
김대양	1938-	金大楊	-	작가(한국화)
김대열	1951-	金大烈	KIM Daeyoul	작가(조소)
김대열	1952-	金大烈	-	작가(한국화)
김대영	1959-	金大榮	-	작가(서양화)
김대원	1949-	金大原	-	작가(한국화)
김대원	1955-	金大原	-	작가(한국화)
김대제	1955-	金大濟	-	작가(조소)
김대환	1929-	金大煥	-	작가(한국화)
김대희	1976-	金大熙	KIM Dae-Hee	작가(회화, 비디오아트)
김덕겸	1941-	金德謙	KIM Tuk-kyum	작가(목칠공예)
김덕기	1933-	金德基	-	작가(서양화)
김덕기	1969-	金悳冀	KIM Duk-Ki	작가(회화)
김덕길	1953-	金德吉	-	작가(서양화)
김덕남	1952-1992	金德南	-	작가(한국화)
김덕수	1928-	金德守	-	작가(서양화)
김덕용	1961-	金德龍	KIM Duckyong	작가(한국화)
김도경	1967-2016	金度慶	-	건축사
김도균	1973-	-	KIM Do Kyun	작가(사진, 설치)
김도영	1956-	-	-	작가(조소)
김도환	1950-	金道煥	-	작가(서양화)
김도희	1979-	-	KIM Dohee	작가(설치)

한글	출생 연도	한문	영문	활동 분야
김돈한	1963–	金燉漢	–	디자인학
김돈희	1871–1936	金敦熙	–	작가(서예)
김동광	1958–2018	金東光	–	작가(한국화)
김동규	1939–	金東奎	KIM Dongkyu	작가(서양화)
김동길	1933–	金東吉	–	작가(서양화)
김동선	1955–	金東宣	–	작가(한국화)
김동수	1935–2011	金東洙	KIM Dongsoo	작가(한국화)
김동애	1958–	金東愛	–	작가(한국화, 서예)
김동연	1960–	–	KIM Dong Yun	작가(조소, 설치)
김동영	1950–	金東瑛	–	작가(서양화)
김동영	1960–	–	–	작가(서양화)
김동우	1950–	金東羽	–	작가(조소)
김동욱	1947–	金東旭	–	건축사
김동원	1958–	金東園	–	작가(서양화)
김동유	1965–	–	KIM Dong Yoo	작가(서양화)
김동일	1969–	–	KIM Dong-Il	미술이론
김동조	1959–	金東調	–	작가(서양화)
김동주	1956–	金東珠	–	작가(한국화)
김동준	1947–	金東駿	–	작가(서양화)
김동진	1968–	金東鎭	KIM Dong Jin	작가(서양화)
김동창	1953–2015	金東昌	–	작가(서양화)
김동하	1960–2005	金東河	–	작가(서양화)
김동현	1937–	金東賢	–	건축사
김동협	1940–	金東俠	–	작가(한국화)
김동호	1946–	金東浩	–	작가(조소)
김동화	1969–	–	–	미술저술
김동환	1949–	金童煥	–	작가(조소)
김동휘	1918–2011	金東輝	–	박물관경영
김동희	1944–	金東姬	–	작가(서양화)
김두례	1957–	金斗禮	–	작가(서양화)
김두진	1973–	–	KIM Du Jin	작가(미디어)

한글	출생 연도	한문	영문	활동 분야
김두해	1954-	金斗海	-	작가(서양화)
김두환	1913-1994	金斗煥	KIM Duwhan	작가(서양화)
김령	1947-	金鈴	KIM Lyoung	작가(서양화)
김리나	1942-	金理那	-	미술사
김만근	1955-	-	-	작가(서양화)
김만수	1953-	金萬壽	-	작가(서양화)
김만술	1911-1996	金萬述	Kim Man-sul	작가(조소)
김만형	1916-1984	金晩炯	Kim Man-hyeong	작가(서양화)
김만호	1908-1992	金萬湖	-	작가(서예)
김맹길	1947-	金孟吉	KIM Maeng-Gil	작가(나전칠기)
김맹희	1960-	金孟姬	-	작가(한국화)
김면유	1960-	-	-	작가(서양화)
김명규	1970-	-	KIM Myong Kyu	작가(회화)
김명란	1953-	金明蘭	KIM Myung-Ran	작가(도자공예)
김명수	1946-	金明洙	-	작가(서양화)
김명숙	1931-	金明淑	-	작가(서양화)
김명숙	1945-	金明淑	-	작가(서양화)
김명숙	1948-	金明淑	-	작가(서양화)
김명숙	1952-	金明淑	-	작가(조소)
김명숙	1953-	金明淑	-	작가(한국화)
김명숙	1955-	金明淑	KIM Myungsook	작가(서양화)
김명숙	1965-	金明淑	-	미술사
김명순	1952-	-	-	작가(서양화)
김명순	1959-	-	-	작가(서양화)
김명식	1949-	金明植	-	작가(서양화)
김명실	1936-2007	金明實	-	작가(서예)
김명제	1922-1992	金明濟	KIM Myeongje	작가(한국화)
김명진	1971-	金明辰	Myoung Jin Kim	작가(한국화)
김명태	1951-	金明泰	KIM Myeong Tae	작가(목칠공예)
김명하	1956-	-	-	작가(서양화)
김명혜	1953-	金明惠	-	작가(조소, 설치)

한글	출생 연도	한문	영문	활동 분야
김명화	–	金明嬅	–	작가(서양화)
김명희	1949–	金明姬	KIM Myunghee	작가(서양화)
김명희	1949–	金明喜	KIM Myonghi	작가(서양화)
김무기	1963–	金武起	KIM Mukee	작가(조소)
김무언	1942–	金武彦	–	작가(서양화)
김무영	1946–	金武泳	–	작가(서양화)
김문규	1959–	金文奎	–	작가(조소)
김문기	1951–	金文基	–	작가(서양화)
김문기	1958–	金文基	–	작가(조소)
김문수	1936–	金文洙	–	작가(서양화)
김문숙	1960–	金文淑	–	작가(판화)
김문식	1951–	金文植	KIM Moonsik	작가(한국화)
김문철	1948–	金汶喆	–	작가(한국화)
김문호	1930–1982	金文浩	–	갤러리스트
김문환	1944–2018	金文煥	–	미학
김문회	1951–2010	金文會	–	작가(서양화)
김미경	1958–2016	金美卿	–	미술사
김미경	1961–	金美京	KIM Mikyoung	작가(서양화)
김미남	1958–	金美男	–	작가(서양화)
김미라	1968–	金美羅	–	전시기획
김미령	1972–	–	KIM Mi Ryoung	전시기획
김미로	1975–	金美路	KIM Miro	작가(판화)
김미순	1959–	金美順	–	작가(한국화)
김미아	1958–	金美雅	–	작가(한국화)
김미옥	1946–	金美玉	–	작가(도자공예)
김미자	1942–1992	金美子	–	작가(서양화)
김미자	1947–	–	–	작가(서양화)
김미정	1964–	金美廷	–	미술사
김미정	1973–	金美貞	KIM Mi-Jung	작가(회화, 미술품보존)
김미진	1959–	金美辰	–	전시기획
김미향	1952–	金美香	–	작가(서양화)

한글	출생 연도	한문	영문	활동 분야
김미현	1962–	金美賢	KIM Mi-Hyun	작가(사진)
김미희	1947–	–	–	작가(서양화)
김민기	1937–	金玟基	KIM Minki	작가(서양화)
김민기	1971–	金敏基	KIM Min-Ki	미술행정
김민성	1970–	–	KIM Min Seong	전시기획
김민수	1961–	金玟秀	–	디자인학
김민숙	1948–	金玟淑	KIM Minsook	작가(사진)
김민정	1962–	–	KIM Minjung	작가(회화)
김민호	1975–	金珉豪	KIM Minho	작가(한국화, 사진)
김민회	1937–	金玟會	–	작가(서양화)
김밝은터	1956–	–	–	작가(서양화)
김방희	1955–	金昉熙	–	작가(조소)
김배정	1958–	金培正	–	작가(서양화)
김배현	1960–	金培鉉	–	작가(조소)
김배히	1939–	金培熙	–	작가(서양화)
김백균	1968–	–	–	미술사, 미술비평
김번	1942–	金繁	Kim Bern	작가(조소)
김범	1963–	金範	KIM Beom	작가(설치, 영상)
김범렬	1949–1979	金凡烈	–	작가(조소)
김범석	1963–	金範錫	KIM Beomseok	작가(한국화)
김범수	1965–	金範洙	KIM Beom-Soo	작가(조소, 사진)
김범열	1949–1979	金凡烈	KIM Beom-lyoul	작가(조소)
김범철	1968–	金範哲	–	미술사
김병걸	1957–	金柄杰	KIM Byung Kul	작가(조소, 설치)
김병고	1937–	金炳庫	–	작가(서양화)
김병기	1916–	金秉騏	KIM Byung Ki	작가(서양화)
김병기	1954–	金炳基	–	서예사
김병모	1940–	金秉模	–	고고학
김병모	1949–	金炳模	–	작가(서양화)
김병수	1963–	金炳秀	–	미술비평
김병억	1943–	金炳億	KIM Byung Ouk	작가(도자공예)

한글	출생 연도	한문	영문	활동 분야
김병윤	1936-	金炳允	-	작가(서양화)
김병율	1959-	金炳律	KIM Byung Yeoul	작가(도자공예)
김병종	1953-	金炳宗	KIM Byung Jong	작가(한국화)
김병준	1962-	金秉駿	-	미술사
김병직	1967-	-	KIM Byoung Jig	작가(영상, 설치)
김병찬	1956-	金昞燦	-	작가(서양화)
김병철	1966-	金昺澈	KIM Byung Chul	작가(조소)
김병태	1929-	金炳泰	-	작가(한국화)
김병헌	1973-	-	-	미술이론
김병호	1974-	-	KIM Byoung Ho	작가(조소, 설치)
김병화	1948-	金炳和	-	작가(조소)
김병화	1948-1994	金柄化	-	작가(서양화)
김병훈	1974-	-	KIM Byung Hoon	작가(사진)
김보라	1972-	-	KIM Bo Ra	미술이론
김보라	1974-	-	KIM Bora	미술관학
김보연	1957-	金補淵	-	작가(서양화)
김보중	1953-	金甫重	-	작가(서양화)
김보현	1917-2014	金寶鉉	KIM Po	작가(서양화)
김보희	1952-	金寶喜	KIM Bohie	작가(한국화)
김복기	1960-	金福基	-	미술사, 미술언론
김복만	1936-	金福萬	KIM Bok Man	작가(사진)
김복영	1942-	金福榮	-	미술비평
김복진	1901-1940	金萬述	Kim Bokjin	작가(조소, 미술평론)
김봉구	1939-2014	金鳳九	KIM Bong-Goo	작가(조소)
김봉권	1941-	金鳳權	-	작가(한국화)
김봉근	1924-1994	金鳳根	-	작가(서예)
김봉길	1948-	金奉佶	-	작가(한국화)
김봉렬	1958-	金奉烈	-	건축
김봉룡	1902-1994	金奉龍	-	작가(나전칠기)
김봉빈	1956-	-	-	작가(한국화)
김봉석	1959-	金鳳石	-	작가(서양화)

한글	출생 연도	한문	영문	활동 분야
김봉준	1954–	金鳳駿	KIM Bogjun	작가(서양화)
김봉진	1926–2018	金奉鎭	–	작가(서양화)
김봉천	1959–	金奉千	–	작가(한국화)
김봉태	1937–	金鳳台	KIM Bongtae	작가(서양화, 판화)
김부강	1943–	金富江	–	작가(서양화)
김부견	1954–	金夫堅	–	작가(서양화)
김부자	1943–	金富子	–	작가(서양화)
김 블라디미르	1964–	–	KIM Vladimir (Ким Владимир)	작가(회화)
김비함	1929–	金毘含	–	작가(서양화)
김사달	1928–1984	金思達	–	작가(서예)
김사환	1966–	金士煥	KIM Sa-Whan	작가(회화)
김산하	1955–	金山河	–	작가(서양화)
김삼랑	1941–	金三郎	–	미술교육
김삼학	1951–1999	金三鶴	–	작가(서양화)
김상경	1969–	金尙景	KIM Sang Kyung	작가(서양화, 판화)
김상구	1945–	金相九	–	작가(판화)
김상균	1967–	金相均	KIM Sang Gyun	작가(조소, 설치)
김상길	1974–	金相吉	KIM Sanggil	작가(사진)
김상돈	1973–	–	KIM Sang Don	작가(설치, 영상)
김상문	1953–	金相汶	–	작가(한국화)
김상숙	1954–	金尙淑	–	작가(서양화, 설치)
김상순	1936–	金相淳	–	작가(한국화)
김상열	1966–	–	KIM Sang Yeoul	작가(서양화)
김상엽	1963–	金相燁	–	미술사
김상용	1959–	金尙容	–	작가(서양화)
김상우	1972–	–	KEEM Sangwoo	작가(회화)
김상유	1926–2002	金相遊	KIM Sangyu	작가(서양화, 판화)
김상준	1953–	金相俊	–	작가(서양화)
김상진	1953–	金相眞	–	작가(서양화)
김상채	1962–	金相彩	–	미술사
김상철	1958–	金相澈	KIM Sangcheol	미술비평

한글	출생 연도	한문	영문	활동 분야
김상필	1914–1995	金相筆	–	작가(서예)
김상호	1976–	金相澔	KIM Sangho	미술사
김생수	1945–	金生洙	–	작가(사진)
김서봉	1930–2005	金瑞鳳	KIM Seobong	작가(서양화, 서예)
김석	1963–	金錫	KIM Suk	작가(조소)
김석기	1947–	金奭基	–	작가(한국화)
김서모	1976–	–	KIM Sukmo	미술이론
김석순	1952–	金石順	KIM Seok-Soon	작가(서양화)
김석영	1902–1968	金奭永	–	작가(서양화)
김석우	1955–	金錫宇	–	작가(조소)
김석원	1966–	金錫原	–	사진학
김석은	1957–	金石恩	–	작가(서양화)
김석중	1942–	金石中	–	작가(한국화)
김석출	1949–	金石出	–	작가(서양화)
김석환	1932–2012	金碩煥	KIM Sukwhan	작가(도자공예)
김석환	1956–	金錫煥	–	작가(서양화, 판화)
김석환	1957–	金錫煥	–	작가(서양화, 퍼포먼스)
김선	1949–2016	金鮮	KIM Sun	작가(서양화)
김선구	1959–	金善球	–	작가(조소)
김선두	1958–	金善斗	KIM Sundoo	작가(한국화)
김선아	1970–	金善雅	–	미술교육
김선영	1953–	金善永	–	작가(서양화)
김선영	1965–	–	KIM Sun Young	작가(조소)
김선영	1967–	金善榮	KIM Sun-Young	작가(한국화)
김선옥	1958–	金善玉	–	작가(서양화)
김선우	1960–	–	–	작가(서양화)
김선원	1947–	金善媛	–	작가(서양화)
김선자	1958–	金善子	–	작가(한국화)
김선정	1965–	金宣廷	–	전시기획
김선주	1959–	金善珠	–	작가(서양화)
김선태	1960–	金善泰	–	작가(한국화)

한글	출생 연도	한문	영문	활동 분야
김선태	1960–	金善太	–	미술사
김선태	1976–	–	KIM Sun Tei	작가(한국화)
김선혜	1956–	金善惠	–	작가(서양화)
김선회	1940–	金鮮會	KIM Sunwhoe	작가(서양화)
김선희	1959–	金善姬	KIM Seon Hee	전시기획
김섭	1956–	金燮	–	작가(서양화)
김성근	1960–	金成根	–	작가(서양화)
김성기	1959–	金成機	–	작가(서양화)
김성남	1969–	–	KIM Sung Nam	작가(서양화)
김성란	1957–	金城鸞	–	작가(서양화)
김성로	1957–	金聖魯	–	작가(서양화)
김성룡	1962–	–	KIM Sung Ryong	작가(서양화)
김성배	1954–	–	KIM Sung Bae	작가(설치)
김성복	1964–	金成馥	KIM Sung Bok	작가(조소)
김성빈	1958–	金成玭	–	작가(서양화)
김성수	1958–	金星洙	–	작가(조소)
김성수	1960–	金成秀	–	작가(서양화)
김성수	1969–	金成洙	KIM Sung Soo	작가(서양화)
김성식	1938–	金成植	–	작가(서양화)
김성식	1960–	金成植	KIM Seongshik	작가(조소)
김성실	1949–	金成實	–	작가(서양화)
김성연	1964–	–	Kim Seongyoun	전시기획
김성용	1969–	金星容	–	작가(조소)
김성은	1958–	金成恩	–	작가(한국화)
김성일	1977–	金聖日	KIM Sung Il	작가(조소)
김성재	1923–1986	金星在	–	작가(서양화)
김성준	1960–	金成俊	–	작가(서양화)
김성진	1973–	–	KIM Sung Jin	작가(회화)
김성찬	1959–	–	–	작가(서양화)
김성철	1975–	金成哲	KIM Sung-Chul	작가(평면, 설치)
김성태	1956–	金成泰	–	작가(한국화)

한글	출생 연도	한문	영문	활동 분야
김성택	1917–1978	金性澤	–	작가(서예)
김성향	1955–	金成香	–	작가(서양화)
김성호	1954–	金聖浩	–	작가(한국화)
김성호	1960–	–	–	작가(조소)
김성호	1966–	金聖鎬	–	미술비평
김성환	1932–	金星煥	KIM Songhwan	작가(한국화, 만화)
김성환	1975–	–	KIM Sung Hwan	작가(설치, 영상)
김성회	1955–	金成會	–	작가(조소)
김성희	1950–	金星姬	–	작가(서양화)
김성희	1958–	金成喜	–	전시기획
김성희	1963–	–	KIM Seongheui	작가(한국화)
김세길	1947–1995	金世吉	–	작가(서예)
김세영	1933–2007	金世榮	KIM Seyoung	작가(서양화)
김세용	1922–1992	金世湧	KIM Seyong	작가(서양화)
김세원	1940–	金世源	KIM Sewon	작가(한국화)
김세일	1958–	金世鎰	KIM Seil	작가(조소)
김세정	1950–	金世貞	–	작가(서양화)
김세중	1928–1986	金世中	KIM Sechoong	작가(조소)
김세진	1971–	–	KIM Sejin	작가(영상)
김세호	1938–	金世浩	–	작가(한국화)
김세환	1930–	金世煥	–	작가(서양화)
김소라	1965–	–	KIM Sora	작가(설치, 영상)
김소문	1946–	金紹文	KIM Somoon	작가(서양화)
김소연	1971–	–	KIM So Yeon	작가(회화, 드로잉)
김소영(김정)	1961–	–	KIM Soyoung (a.k.a Jeong Kim)	영화평론, 영화감독
김소하	1957–	–	Kim Sso Ha	작가(한국화)
김송근	1958–	金松根	–	작가(한국화)
김송열	1955–	金松烈	–	작가(한국화)
김수강	1970–	–	KIM Soo kang	작가(사진)
김수군	1939–	金洙君	KIM Sugun	작가(사진)
김수근	1931–1986	金壽根	KIM Sooguen	건축가

한글	출생 연도	한문	영문	활동 분야
김수기	1960–	金洙基	–	미학, 미술출판
김수길	1943–	金秀吉	KIM Soogil	작가(한국화)
김수남	1949–2006	金秀男	–	작가(사진)
김수명	1919–1983	金壽命	–	작가(서양화)
김수석	1933–2008	金守錫	–	작가(디자인, 판화)
김수열	1938–1983	金洙烈	–	작가(사진)
김수영	1948–	金秀英	–	작가(서양화)
김수영	1971–	–	KIM Suyoung	작가(서양화)
김수익	1941–	金守益	–	작가(서양화)
김수자	1950–	金壽慈	–	작가(서양화)
김수자	1957–	金守子	KIM Sooja	작가(설치)
김수정	1943–	金壽正	–	작가(도자공예)
김수정	1949–	金洙貞	–	작가(서양화)
김수철	1966–	金壽哲	KIM Su-Chul	작가(회화)
김수학	1965–	金洙學	KIM Soo Hac	작가(조소)
김수현	1938–	金水鉉	KIM Soohyun	작가(조소)
김수현	1958–	金秀鉉	–	미학
김수호	1926–1990	金壽鎬	–	작가(서양화)
김숙	1962–	金淑	–	미술저술
김숙경	1961–	金淑璟	–	미술사
김숙자	1957–	–	–	작가(한국화)
김숙진	1931–	金叔鎭	KIM Souckchin	작가(서양화)
김순겸	1959–	金淳謙	–	작가(서양화)
김순관	1955–	金淳官	–	작가(서양화)
김순기	1946–	–	Kim Soun Gui	작가(회화, 설치)
김순남	1950–	金順南	–	작가(서양화)
김순남	1956–2012	–	KIM Sun-Nam	작가(도자공예)
김순덕	1945–	金順德	–	작가(서양화)
김순례	1955–	金順禮	–	작가(서양화)
김순석	1953–	金順石	–	작가(한국화)
김순연	1927–	金順連	–	작가(서양화)

한글	출생 연도	한문	영문	활동 분야
김순응	1953–	金燹應	–	예술경영
김순임	1975–	金順任	KIM Soonim	작가(조소)
김순자	1938–	–	–	작가(서양화)
김순자	1943–	金順子	–	작가(서양화)
김순지	1949–	金淳知	–	작가(한국화)
김순한	1939–	金順漢	–	작가(한국화)
김순호	1960–	金順鎬	–	작가(한국화)
김순희	1960–	金順姬	–	작가(서양화)
김승곤	1940–	金升坤	–	사진비평
김승국	1959–	金承國	–	작가(조소)
김승근	1958–	金承根	–	작가(한국화)
김승덕	1954–	金昇德	KIM Seungduk	전시기획
김승연	1955–	金承淵	KIM Seungyeon	작가(판화)
김승영	1963–	金承永	KIM Seung Young	작가(설치, 영상)
김승욱	1963–	金承郁	KIM Seung Woog	작가(도자공예)
김승진	1951–	金承珍	–	작가(조소)
김승학	1948–	金承學	–	작가(한국화)
김승현	1968–	金昇賢	–	예술학
김승호	1962–	金勝昊	KIM Seung Ho	미술사
김승환	1962–	金承煥	–	미술사
김승희	1940–	金承姬	–	작가(한국화)
김승희	1947–	–	KIM Seunghee	작가(금속공예)
김승희	1960–	金承熙	–	미술사
김시영	1958–	–	KIM Sy Young	작가(도자공예)
김식	1952–	金植	–	작가(한국화)
김신	1968–	金信	KIM Shin	디자인 저술
김신석	1938–	金信錫	–	작가(서양화)
김신일	1971–	–	KIM Shinil	작가(드로잉, 설치)
김신자	1942–	–	–	작가(한국화)
김신자	1952–	金信子	–	작가(서양화)
김신현	1939–	金新顯	–	작가(한국화)

한글	출생 연도	한문	영문	활동 분야
김신혜	1977-	金信惠	KIM Shinhye	작가(한국화)
김아영	1953-	金雅暎	KIM Ahyoung	작가(한국화)
김아영	1979-	–	KIM Ayoung	작가(영상, 설치)
김아타	1956-	金我他	KIM Atta	작가(사진)
김안영	1938-	金安永	–	작가(한국화)
김암기	1932-2013	金岩基	KIM Amki	작가(서양화)
김애영	1944-	金愛榮	KIM Aieyung	작가(서양화)
김애자	1956-	金愛子	–	작가(서양화)
김양동	1943-	金洋東	KIM Yangdong	작가(서예사, 서예)
김양묵	1946-	金亮默	–	작가(서양화)
김양수	1963-	金洋洙	–	디자인학
김양순	1957-	金良順	–	작가(서양화)
김양자	1945-	金洋子	–	작가(한국화)
김억(본명 김종억)	1956-	金億(金鍾億)	(KIM Jong-Eok)	작가(한국화, 판화)
김언정	1971-	金彦呈	KIM Eun Jung	전시기획
김여성	1946-	金如星	–	작가(서양화)
김여옥	1945-	金如玉	KIM Yeo-Ok	작가(금속공예)
김연	1967-	–	KIM Yeon	작가(조소)
김연권	1934-	金演權	–	작가(서양화)
김연규	1964-	金淵奎	–	작가(서양화, 판화)
김연주	1938-	金硯舟	–	작가(서양화)
김연진	1967-	金延眞	–	전시기획
김연화	1958-	金淵樺	KIM Youn-Hwa	작가(도자공예)
김연희	1963-	金姸希	–	미학
김영갑	1957-2005	金永甲	–	작가(사진)
김영교	1916-1997	金聆敎	–	작가(서양화)
김영규	1949-	金英圭	–	작가(서양화)
김영규	1952-2007	金英圭	–	작가(서양화)
김영규	1958-	金榮圭	–	작가(서양화)
김영규	1960-	金泳槻	–	작가(서양화)
김영근	1947-	金榮根	–	작가(서양화)

한글	출생 연도	한문	영문	활동 분야
김영기	1911–2003	金永基	KIM Youngki	작가(한국화)
김영길	1940–	金永吉	–	작가(한국화)
김영길	1942–	金玲吉	–	작가(서양화)
김영길	1957–	金泳吉	KIM Yeong-Gill	작가(서양화)
김영길	1961–	金永吉	–	미술교육
김영나	1951–	金英那	–	미술사
김영나	1979–	–	Na KIM	작가(디자인)
김영대	1949–	金榮大	KIM Youngdae	작가(조소)
김영덕	1931–	金永悳	KIM Yeongduk	작가(서양화)
김영동	1956–	金永東	–	미술비평
김영란	1956–	金英蘭	–	작가(조소)
김영렬	1923–2003	金英烈	–	작가(서양화)
김영만	1949–	金永晩	–	작가(판화)
김영미	1961–	金英美	KIM Young Mi	작가(서양화)
김영민	1913–1992	金榮敏	–	작가(사진)
김영민	1941–	金榮敏	–	작가(한국화)
김영배	1940–	金寧培	–	작가(서양화)
김영배	1942–	金榮培	KIM Youngbai	작가(서양화)
김영배	1946–1999	金榮培	–	작가(서양화)
김영빈	1956–	金榮彬	–	작가(서양화)
김영삼	1957–	金永三	–	작가(한국화)
김영선	1955–	金榮善	–	작가(한국화)
김영섭	1951–	金榮涉	–	작가(조소)
김영섭	1971–	金英燮	KIM Young Sup	작가(설치)
김영성	1937–	金永性	–	작가(서양화)
김영성	1973–	金暎性	KIM Young-Sung	작가(서양화, 조소)
김영세	1952–	金永世	–	작가(서양화)
김영수	1946–2011	金泳守	KIM Youngsoo	작가(사진)
김영수	1953–2001	金榮秀	–	작가(서양화)
김영수	1958–	–	–	작가(서양화)
김영숙	1964–	金榮淑	–	미술저술

한글	출생 연도	한문	영문	활동 분야
김영순	1952-	金煐順	-	미술비평
김영애	1953-2013	金英愛	-	작가(서양화)
김영애	1954-	-	-	작가(한국화)
김영애	1974-	金英愛	-	미술교육, 예술경영
김영욱	1944-	金榮昱	-	작가(조소)
김영원	1947-	金永元	KIM Youngwon	작가(조소)
김영원	1953-	金英媛	-	도자사
김영일	1937-	金鍈一	-	작가(서양화)
김영자	1922-2015	金英子	-	작가(서양화)
김영자	1940-	金英子	-	작가(서양화)
김영자	1942-	金榮子	KIM Youngja	작가(섬유공예)
김영재	1929-	金榮栽	KIM Yungzai	작가(서양화)
김영재	1948-	金永材	-	미술비평
김영주	1920~1995	金永周	Kim Youngjoo	작가(서양화)
김영주	1946-	金玲珠	-	미술사
김영주	1948-	金榮珠	-	작가(서양화)
김영주	1949-	金永株	-	작가(서양화)
김영준	1958-	金榮俊	-	작가(서양화)
김영중	1926-2005	金泳仲	KIM Youngjung	작가(조소)
김영중	1955-	金永中	-	작가(서양화)
김영중	1957-	金英中	-	작가(서양화)
김영진	1936-1991	金永進	-	작가(한국화)
김영진	1946-	-	KIM Youngjin	작가(설치)
김영진	1957-	金榮鎭	-	작가(서양화)
김영진	1976-	金英眞	KIM Young-Jin	작가(판화)
김영창	1910-1988	金永昌	-	작가(서양화)
김영천	1948-	金榮天	-	작가(서양화)
김영철	1942-	金永哲	-	작가(한국화)
김영철	1946-	金永哲	-	작가(서양화, 판화)
김영철	1948-2015	金瑛哲	-	작가(서양화)
김영철	1958-	金永喆	-	작가(한국화)

한글	출생 연도	한문	영문	활동 분야
김영태	1927–	金永太	–	작가(서양화)
김영태	1938–	金永泰	–	작가(서양화)
김영태	1940–	金榮泰	KIM Young Tae	작가(도자공예)
김영태	1967–	金泳兌	KIM Young Tae	사진이론
김영학	1926–2006	金永學	KIM Younghak	작가(조소)
김영헌	1964–	金永憲	KIM Young Hun	작가(서양화)
김영호	1931–	金永鎬	–	작가(서양화)
김영호	1958–	金榮浩	–	작가(서양화)
김영호	1958–	金榮浩	–	미술비평
김영화	1958–	金永和	–	작가(서양화)
김영환	1928–2011	金永煥	–	작가(서양화)
김영훈	1970–	金榮勳	KIM Young-Hoon	작가(판화)
김영희	1930–	金英姬	–	작가(서양화)
김영희	1944–	金永喜	KIM Younghee	작가(조소)
김오성	1946–	金五聖	–	작가(조소)
김옥렬	1964–	金玉烈	KIM Ok-Real	전시기획
김옥선	1967–	金玉善	KIM Oksun	작가(사진)
김옥순	1931–	金玉順	–	작가(서양화)
김옥인	1957–	金沃仁	–	작가(한국화)
김옥조	1964–	–	–	미술언론
김옥진	1927–2017	金玉振	KIM Okjin	작가(한국화)
김완수	1957–	金完洙	Kim Wan Soo	작가(서양화)
김왕현	1951–	金旺炫	–	작가(조소)
김외식	1952–	金外植	–	작가(서양화)
김용관	1960–	金容寬	–	작가(서양화)
김용구	1907–1982	金容九	–	작가(서예)
김용구	1933–	金容九	–	작가(서양화)
김용권	1958–	金容權	–	작가(서양화)
김용근	1936–	金龍根	–	작가(서양화)
김용기	1926–	金龍基	KIM Yongki	작가(서양화)
김용달	1941–	金容達	–	작가(서양화)

한글	출생 연도	한문	영문	활동 분야
김용대	1955-	金容代	-	전시기획
김용민	1942-	金容民	-	작가(서양화)
김용복	1935-	金容福	-	작가(서양화)
김용봉	1912-1995	金用鳳	-	작가(서양화)
김용선	1934-	金容善	-	작가(서양화)
김용선	1952-	金容善	KIM Yong-Sun	작가(서양화)
김용성	1916-1969	金龍城	-	작가(서양화)
김용수	1901-1934	金龍洙	-	작가(한국화)
김용수	1962-2001	-	-	작가(서양화)
김용식	1954-	金龍植	KIM Yongsik	작가(서양화, 판화)
김용욱	1955-	金用旭	-	작가(한국화)
김용원	1842-?	金復鎭	Kim Yong-won	작가(조소)
김용원	1941-2014	金容源	-	작가(서양화)
김용익	1947-	金容翼	KIM Yongik	작가(서양화)
김용조	1916-1944	金龍祚	-	작가(서양화)
김용주	1911-1958	金容朱	KIM Yongjoo	작가(서양화)
김용주	1958-	金庸柱	-	작가(서양화)
김용준	1904-1967	-	Kim Yongjun	작가(미술사, 한국화)
김용중	1950-	金龍中	-	작가(서양화)
김용진	1878-1968	金容鎭	Kim Yongjin	작가(서화)
김용진	1955-1980	金容鎭	-	작가(서양화)
김용진	1960-	金勇鎭	-	작가(조소)
김용철	1949-	金容哲	KIM YongChul	작가(서양화)
김용철	1964-	金容澈	-	미술사
김용호	1957-	金勇虎	KIM YONG HO	작가(서양화)
김용호	1957-	-	KIM Yong Ho	작가(사진)
김용환	1912-1998	金龍煥	-	작가(만화)
김용환	1956-	金容煥	-	작가(서양화)
김용훈	1972-	-	Kim Yong-hoon	작가(사진)
김용희	1948-	金容姬	-	작가(서양화)
김우식	1946-	金右植	-	작가(서양화)

한글	출생 연도	한문	영문	활동 분야
김우조	1923-2010	金禹祚	-	작가(서양화)
김우한	1955-	金宇漢	-	작가(서양화)
김욱규	1915-1990	金旭奎	-	작가(서양화)
김울림	1967-	-		미술사
김웅	1944-	金雄	KIM Woong	작가(서양화)
김웅	1965-	金雄	Kim Woong	작가(회화)
김원	1924-2009	金原	-	작가(서양화)
김원	1932-2002	金垣	-	작가(한국화)
김원	1943-	金洹	-	건축학
김원(본명 김원진)	1912-1994	金源	KIM Won	작가(서양화)
김원갑	1921-1988	金元甲	-	작가(서양화)
김원경	1950-	金元瓊	KIM Won-Kyung	작가(한국화)
김원기	1955-	金源基	-	작가(서양화)
김원동	1939-	金元東	-	미술사
김원룡	1922-1993	金元龍	-	미술사
김원명	1924-1994	金原明	-	작가(서양화)
김원민	1943-	金元玫	-	작가(서양화)
김원방(본명 김홍중)	1958-	金沅邦	-	미술이론
김원세	1939-	金元世	-	작가(한국화)
김원숙	1953-	金元淑	KIM Wonsook	작가(서양화)
김원영	1916-1984	金元榮	-	작가(사진)
김원영	1972-	金沅英	KIM Won-young	전시기획
김원중	1960-	金元中	-	작가(서양화)
김원호	1929-	金元鎬	-	작가(서양화)
김원희	1960-	金元熙	-	작가(서양화)
김월식	1969-	-	KIM Wol Sik	작가(설치, 영상)
김유선	1955-	金裕善	KIM Yousun	작가(조소)
김유선	1967-	金柚旋	KIM You Sun	작가(서양화, 설치)
김유섭	1959-	-	Kim Yu Sob	작가(서양화)
김유연	1956-	-	KIM Yu Yeon	큐레이터
김유정	1961-	金唯正	-	미술저술

한글	출생 연도	한문	영문	활동 분야
김유정	1974-	金維政	KIM U Jung	작가(서양화)
김유준	1957-	金裕俊	-	작가(서양화)
김유철	1963-2005	金裕澈	-	작가(서양화)
김유택	1875-?	金有鐸	-	작가(서예)
김윤	1959-	金潤	-	작가(조소)
김윤경	1970-	金潤卿	KIM Yun Kyung	작가(설치, 조소)
김윤기	1904-1979	金允基	-	건축가
김윤민	1919-1999	金潤珉	-	작가(서양화)
김윤보	1865-1936	金允輔	-	작가(한국화)
김윤섭	1969-	金允燮	-	예술경영
김윤수	1936-2018	金潤洙	-	미술비평
김윤수	1954-	金允洙	KIM Yun Soo	작가(도자공예)
김윤수	1975-	-	KIM Yun Soo	작가(설치, 조소)
김윤순	1931-2017	金允順	-	미술관경영
김윤식	1927-2008	金潤湜	-	작가(서양화)
김윤신	1935-	金允信	KIM Yunshin	작가(조소)
김윤종	1960-	金潤鍾	-	작가(서양화)
김윤중	1907-1967	金允重	-	작가(서예)
김윤진	1956-	-	-	작가(서양화)
김윤철	1970-	-	KIM Yunchul	작가(복합)
김윤호	1971-	金潤鎬	KIM Yunho	작가(사진)
김윤화	1954-	金潤華	KIM Yoonhwa	작가(조소)
김융기	1941-	金隆基	-	작가(서양화)
김융희	1965-	金隆希	-	미학
김은숙	1959-	金銀淑	-	작가(서양화)
김은영	1961-	金恩永	-	전시기획
김은정	1958-	-	-	작가(서양화)
김은조	1951-	金銀條	-	작가(서양화)
김은진	1960-	金垠辰	KIM Eunjin	미술사
김은진	1968-	-	KIM Eun Jin	작가(회화)
김은택	1943-	金恩擇	-	작가(서양화)

한글	출생 연도	한문	영문	활동 분야
김은형	1977–	–	KIM EunHyung	작가(회화)
김은호	1892–1979	金瑢俊	Kim Eunho	작가(한국화)
김은희	1951–	金垠希	–	작가(한국화)
김은희	1971–	金恩姬	KIM Eun-Hee	미술평론
김을	1954–	金乙	KIM Eull	작가(회화, 설치)
김응곤	1937–	金膺坤	–	작가(서양화)
김응기	1952–	金應基	–	작가(서양화)
김응섭	1917–1989	金應燮	KIM Eungsup	작가(서예)
김응원	1855–1921	金應元	Kim Eungwon	작가(서화)
김응진	1907–1977	金應璡	KIM Eungjin	작가(서양화)
김응현	1927–2007	金應顯	–	작가(서예)
김의관	1939–	金義冠	Kim Ŭi-gwan	작가(서양화, 조선화)
김의웅	1942–2005	金義雄	–	작가(조소)
김이삭(본명 김효정)	1974–	(金孝庭)	KIM Ysaac	미술관경영
김이순	1957–	金伊順	–	미술사
김이진	1974–	–	KIM Yi Jin	작가(판화)
김이천	1959–	金利千	–	미술비평
김익란	1932–	金益蘭	–	작가(서양화)
김익모	1956–	金益模	KIM Ikmo	작가(서양화, 판화)
김익수	1938–	金益洙	KIM Iksoo	작가(조소)
김익영	1935–	金益寧	KIM Yik-Yung	작가(도자공예)
김익태	1952–	金翊泰	–	작가(조소)
김인겸	1945–2018	金仁謙	KIM Inkyum	작가(조소)
김인경	1953–	金仁卿	KIM In-Kyung	작가(조소)
김인곤	1919–?	金仁坤	–	작가(한국화)
김인근	1936–2008	金仁根	–	작가(서양화)
김인선	1945–	金仁善	–	작가(서양화)
김인선	1953–	金寅仙	KIM Insun	작가(한국화)
김인선	1959–	–	–	작가(한국화)
김인선	1971–	金仁宣	KIM Inseon	큐레이터
김인수	1930–1991	金仁洙	–	작가(서양화)

한글	출생 연도	한문	영문	활동 분야
김인수	1946-	金仁洙	-	작가(서양화)
김인숙	1942-	-	-	작가(서양화)
김인숙	1949-	-	-	작가(서양화)
김인숙	1952-	金仁淑	KIM Insook	작가(한국화)
김인숙	1955-	-	-	작가(서양화)
김인숙	1959-	金仁淑	-	작가(한국화)
김인숙	1969-	-	KIM In Sook	작가(사진)
김인순	1941-	金仁順	KIM Insoon	작가(서양화)
김인승	1911-2001	金仁承	Kim Inseung	작가(서양화)
김인아	1973-	金仁雅	KIM Inah	미술감정, 미술사
김인옥	1955-	金仁玉	-	작가(한국화)
김인윤	1944-	金仁允	-	작가(서양화)
김인자	1953-	-	-	작가(한국화)
김인중	1940-	金寅中	KIM Enjoong	작가(서양화)
김인지	1907-1967	-	-	작가(서양화)
김인철	1964-	金仁哲	KIM In Cheol	작가(서양화)
김인태	1977-	-	KIM In Tae	작가(조소)
김인택	1954-	金仁澤	-	작가(서양화)
김인하	1954-	金鱗河	-	작가(서양화)
김인형	1958-	-	-	작가(서양화)
김인혜	1974-	-	KIM Inhye	미술사, 전시기획
김인화	1943-	金寅化	KIM Inhwa	작가(서양화)
김인환	1937-2011	金仁煥	-	미술비평
김인환	1941-	金仁煥	KIM Inwhan	작가(서양화)
김일권	1962-	金一權	KIM Eel Kwon	작가(서양화)
김일랑	1934-	金一郎	-	작가(서양화)
김일영	1954-	金日榮	-	작가(조소)
김일용	1959-	金一龍	-	작가(조소)
김일창	1940-	-	KIM Ilchang	작가(사진)
김일해	1954-	金一海	-	작가(서양화)
김일환	1950-	金日煥	-	작가(서양화)

한글	출생 연도	한문	영문	활동 분야
김임수	1952–	金壬洙	–	미학
김임숙	1952–	金任淑	–	작가(서양화)
김자연(본명 김진곤)	1955–	金自然	–	작가(서양화)
김장석	1967–	金壯錫	–	고고학
김장섭	1953–	金壯燮	KIM Jang Sup	작가(설치, 사진)
김장언	1975–	金壯彦	KIM Jang Un	전시기획
김장연호	1974–	–	KIM Jen Yannho	예술기획
김장용	1958–	金將龍	KIM Jang Ryong	작가(도자공예)
김장현	1933–	金長鉉	–	작가(서양화)
김장희	1944–	金章喜	KIM Janghee	작가(서양화)
김재경	1956–	金載璟	–	작가(서양화)
김재관	1947–	金在寬	–	작가(서양화)
김재광	1956–	金在光	–	작가(서양화)
김재권	1945–	金在權	–	작가(서양화)
김재규	1931–	金宰奎	–	작가(서양화)
김재균	1952–2015	金載均	–	작가(서양화)
김재남	1971–	金在南	Kim Jae-Nam	작가(회화, 설치)
김재배	1919–1994	金裁培	KIM Jaibai	작가(한국화)
김재복	1954–	–	–	작가(서양화)
김재석	1916–1987	金在奭	–	작가(도자공예)
김재선	1918–1948	金在善	–	작가(서양화)
김재수	1950–	金在秀	–	작가(서양화)
김재식	1957–	金在植	–	작가(한국화)
김재열	1947–	金在烈	–	작가(서양화)
김재열	1954–	金載悅	–	미술사
김재영	1946–	金載瑛	KIM Jaeyoung	작가(금속공예)
김재옥	1973–	金在玉	Kim Jae Ok	작가(서양화)
김재용	1973–	–	Kim Jaeyong	작가(도자공예)
김재웅	1960–	金在雄	–	작가(서양화, 설치)
김재원	1909–1990	金載元	–	미술사
김재원	1950–	金在源	–	미술사

한글	출생 연도	한문	영문	활동 분야
김재위	1930-	金在偉	-	작가(한국화)
김재인	1913-2005	金齋仁		작가(서예, 전각)
김재일	1947-	金在一	-	작가(한국화)
김재임	1937-	金載姙	-	작가(서양화)
김재준	1960-	金在駿		미술저술
김재학	1952-	金在鶴	-	작가(서양화)
김재현	1962-	金宰賢		미술사
김재형	1939-	金載衡	KIM Jaehyung	작가(서양화)
김재호	1941-	金在浩	-	작가(한국화)
김재홍	1958-	金宰弘	KIM Jaehong	작가(서양화)
김재환	1973-	金宰煥	KIM Jae Hwan	미술이론
김전	1947-	金栴	-	작가(한국화)
김점선	1946-2009	金點善	KIM Jomson	작가(서양화)
김정	1940-	金正	-	작가(서양화)
김정걸	1959-	-	-	작가(서양화)
김정곤	1944-1999	金正坤		작가(한국화)
김정국	1956-	金政國		작가(한국화)
김정기	1930-2015	金正基	-	건축사
김정동	1948-	金晶東	-	건축사
김정락	1965-	金庭洛	-	미술비평
김정례	1929-	金正禮	-	작가(서양화)
김정명	1945-	金正明	Kim jung myung	작가(조소)
김정묵	1939-	金貞默	KIM Jungmook	작가(한국화)
김정미	1946-	-	-	작가(서양화)
김정복	1967-	金貞卜	KIM Jeong-Bok	미술이론
김정삼	1964-	-	-	전시기획
김정석	1967-	金正錫	KIM Jungsuk	작가(유리공예)
김정선	1972-	-	KIM Jung Sun	작가(회화)
김정섭	1899-1988	金鼎燮	-	작가(금속공예)
김정수	1945-	金貞洙	-	작가(서양화)
김정수	1955-	金正洙	-	작가(서양화)

한글	출생 연도	한문	영문	활동 분야
김정숙	1917-1991	金貞淑	Kim Chungsook	작가(조소)
김정숙	1935-	金貞淑	KIM Jeongsook	작가(한국화)
김정숙	1937-2012	金正淑	-	작가(서양화)
김정숙	1953-	金正淑	-	작가(서양화)
김정숙	1962-	金貞淑	-	한국미술사
김정애	1958-	金正愛	-	작가(서양화)
김정연	1943-	金貞堧	-	작가(서양화)
김정연	1970-	金靜延	-	전시기획
김정연	1976-	金貞妍	KIM Jung-Yeon	예술기획
김정옥	1951-	-	-	작가(서양화)
김정욱	1970-	-	KIM Jungwook	작가(한국화)
김정임	1955-	金靜任	KIM Jeong Im	작가(서양화, 판화)
김정자	1929-	金靜子	KIM Choungza	작가(서양화, 판화)
김정자	1934-	金貞子	-	작가(한국화)
김정자	1943-	-	-	작가(서양화)
김정자	1958-	金正子	-	작가(한국화)
김정태	1947-1985	金正泰	-	작가(조소)
김정한	1971-	-	KIM Jung Han	작가(미디어)
김정한	1977-	金廷翰	KIM Jung-Han	작가(서양화)
김정향	1955-	金禎香	-	작가(서양화)
김정헌	1946-	金正憲	KIM Jung-Heun	작가(서양화)
김정현	1915-1976	金正炫	KIM Junghyun	작가(한국화)
김정현	1957-	金廷鉉	-	작가(한국화)
김정혜	1956-	金貞惠	-	작가(조소)
김정호	1950-	金正鎬	-	작가(서양화)
김정화	1956-	金貞和	-	미술관학
김정환	1911-1973	金貞桓	-	작가(무대미술)
김정환	1969-	金政煥	-	서예평론
김정회	1903-1970	金正會	-	작가(서예)
김정희	1932-	金正熹	-	작가(서양화)
김정희	1935-	金貞姬	-	작가(한국화)

한글	출생 연도	한문	영문	활동 분야
김정희	1954-	金貞姬	-	작가(조소)
김정희	1957-	金貞姬	-	서양미술사
김정희	1957-	金廷姬	-	한국미술사
김정희	1958-	-	-	작가(서양화)
김정희	1959-	-	-	작가(서양화)
김제민	1972-	金濟珉	KIM Jeimin	작가(서양화, 판화)
김종구	1950-1994	-	-	작가(사진)
김종구	1963-	金鍾九	KIM Jong Ku	작가(조소)
김종국	1940-	金鍾國	-	작가(한국화)
김종규	1939-	金宗圭	-	박물관경영
김종규	1960-	-	-	작가(서양화)
김종근	1933-	金鍾根	Kim Jong-gun	작가(서양화)
김종근	1957-	金鐘根	-	미술비평
김종길	1968-	金鐘吉	KIM Jong-Gil	전시기획
김종대	1959-	金鐘大	-	작가(서양화)
김종렬	1956-	金鍾烈	KIM Chongryol	작가(금속공예)
김종례	1947-	金鍾禮	-	작가(서양화)
김종복	1930-	金宗福	-	작가(서양화)
김종상	1941-	金鍾相	-	작가(서양화)
김종석	1953-	金鍾碩	-	작가(서양화)
김종수	1940-	金鍾洙	-	작가(서양화)
김종수	1948-	金鐘洙	-	작가(서양화)
김종수	1958-	金鍾受	-	작가(서양화)
김종숙	1968-	-	KIM Jong Sook	작가(서양화)
김종식	1918-1988	金鍾植	KIM Zongsik	작가(서양화)
김종영	1915-1982	金鍾瑛	Kim Chongyung	작가(조소)
김종욱	1932-	金鐘旭	-	작가(한국화)
김종인	1957-	-	KIM Jongin	작가(도자공예)
김종일	1941-	金鍾一	KIM Jongil	작가(서양화)
김종태	1906-1935	金鍾泰	KIM Chongtai	작가(서양화)
김종태	1937-1999	金鐘太	-	미술사

한글	출생 연도	한문	영문	활동 분야
김종필	1970-	金鍾弼	KIM Jong Pil	작가(조소)
김종하	1918-2011	金鍾夏	KIM Chongha	작가(서양화)
김종학	1937-	金宗學	KIM Chong Hak	작가(서양화)
김종학	1954-	金鍾鶴	KIM Jonak	작가(서양화)
김종한	1948-	金鍾漢	-	작가(서양화)
김종헌	1957-	金鍾憲	-	작가(조소)
김종현	1912-1999	金鍾賢	KIM Chonghyeon	작가(한국화)
김종현	1954-	金鍾鉉	-	작가(도자공예)
김종호	1947-	金鍾浩	-	작가(조소)
김종호	1966-	金鐘昊	-	전시기획
김종휘	1928-2001	金鍾輝	KIM Jonghwi	작가(서양화)
김종희	1956-	金種希	-	작가(조소)
김주경	1902-1981	金周經	Kim Jukyung	작가(서양화)
김주삼	1960-	金柱三	-	보존과학
김주성	1928-	金周聲	-	작가(서양화)
김주성	1950-	金柱成	-	작가(서양화)
김주연	1964-	-	KIM Ju Yeon	작가(설치)
김주연	1967-	-	Kim Jooyeon	미술사
김주영	1946-	金周榮	-	작가(서양화)
김주영	1948-	金珠映	-	작가(서양화, 퍼포먼스)
김주원	1967-	金珠嫄	-	전시기획
김주현	1965-	金株賢	KIM Joo Hyun	작가(설치)
김주현	1967-	金珠玹	-	미학
김주호	1949-	金周鎬	KIM Jooho	작가(조소)
김주환	1964-	金周煥	-	문화비평
김준	1960-	金焌	-	작가(조소)
김준	1966-	金俊	KIM Joon	작가(사진, 설치)
김준교	1955-	金俊敎	-	디자인학
김준권	1956-	金俊權	KIM Joonkwon	작가(판화)
김준근	미상	金俊根	Kim Jungeun	작가(한국화)
김준근	1956-	金俊根	-	작가(한국화)

한글	출생 연도	한문	영문	활동 분야
김준기	1937-	金俊基	-	작가(서양화)
김준기	1968-	金俊起	-	전시기획
김준식	1923-1992	金埈植	-	작가(서양화)
김준용	1972-	-	KIM Joonyong	작가(유리공예)
김준호	1940-	金俊鎬	-	작가(서양화)
김중	1957-	金中	-	작가(서양화)
김중걸	1958-	金重杰	-	작가(판화)
김중만	1954-	金重晩	KIM Jung Man	작가(사진)
김중업	1922-1988	金重業	Kim Chung-Up	건축가
김중현	1901-1953	金重鉉	Kim Junghyun	작가(서양화)
김지명	1950-	金志明	-	작가(서양화)
김지민	1975-	金志旻	KIM Jimin	작가(조소, 설치)
김지연	1948-	-	KIM Jee Youn	작가(사진)
김지연	1973-	金志姸	KIM Jiyon	전시기획
김지열	1936-	金芝烈	-	작가(서양화)
김지영	1970-	金智英	-	전시기획
김지옥	1953-	-	-	작가(서양화)
김지원	1943-	金志元	-	작가(서양화)
김지원	1961-	金智源	KIM Jiwon	작가(서양화)
김지윤	1948-1998	金知允	-	작가(서양화)
김지은	1945-	-	-	작가(서양화)
김지은	1977-	-	KIM Jieun	작가(회화, 설치)
김지택	1944-	金知澤	-	작가(조소)
김지평(본명 김지혜)	1976-	-	Kim Jipyeong	작가(한국화, 설치)
김지현	1951-	金知鉉	-	작가(한국화)
김지혜	1968-	金芝彗	KIM Jihye	작가(도자공예)
김지환	1954-	金知煥	-	작가(서양화)
김지희	1939-	金芝希	KIM Jihee	작가(섬유공예)
김진	1941-	金鎭	-	작가(서양화)
김진	1974-	-	KIM Jin	작가(서양화)
김진갑	1900-1972	金鎭甲	-	작가(나전칠기)

한글	출생 연도	한문	영문	활동 분야
김진관	1954–	金鎭冠	Kim Jin-kwan	작가(한국화)
김진국	1959–	金辰國	–	작가(한국화)
김진두	1957–	金珍斗	–	작가(서양화)
김진만	1876–1933	金鎭萬	–	작가(서예)
김진명	1916–2011	金鎭明	KIM Jinmyung	작가(서양화)
김진민	1912–1991	金瑱珉	–	작가(서예)
김진부	1931–	–	–	작가(서양화)
김진석	1946–2004	金鎭石	KIM Jinsuk	작가(서양화)
김진석	1962–	金眞石	–	작가(조소)
김진성	1952–1991	金眞聖	KIM Jinseung	작가(조소)
김진송	1959–	金振松	–	미술사, 목수
김진수	1950–	金鎭洙	KIM Jinsoo	작가(조소)
김진수	1958–	金震洙	–	작가(조소)
김진숙	1946–	金珍淑	–	작가(서양화)
김진숙	1948–	金珍淑	–	미술치료
김진숙	1960–	金眞淑	–	미술사
김진아	1967–	–	KIM Jin Ah	작가(서양화)
김진아	1969–	金眞雅	–	전시기획
김진열	1940–	金鎭烈	–	작가(서양화)
김진열	1952–	金振烈	–	작가(서양화)
김진엽	1963–	金鎭曄	–	미학
김진엽	1963–	金眞燁	–	전시기획
김진영	1954–	金鎭英	KIM Jinyoung	작가(조소)
김진우	1883–1950	金振宇	–	작가(서예)
김진우	1969–	–	KIM Jinwoo	작가(회화, 조소)
김진태	1934–	金鎭泰	–	작가(서양화)
김진평	1949–1998	金眞平	–	작가(시각디자인, 타이포그래피)
김진하	1961–	金鎭夏	–	전시기획
김진황	1917–1978	金振璜	–	작가(한국화)
김차섭	1940–	金次燮	KIM Tchahsup	작가(서양화)
김찬동	1957–	金賛東	–	전시기획

한글	출생 연도	한문	영문	활동 분야
김찬식	1926-1997	金燦植	Kim Chan-shik	작가(조소)
김찬영	1893-1960	金瓚永	Kim Chan-yong	작가(서양화)
김찬옥	1955-	-	-	작가(서양화)
김찬일	1961-	金燦一	KIM Chanil	작가(서양화)
김찬중	1968-	-	KIM Chanjoong	건축가
김찬희	1916-1977	金燦熙	-	작가(서양화)
김창갑	1932-	金昌甲	-	작가(서양화)
김창겸	1961-	金昌謙	KIM Chang Kyum	작가(설치, 영상)
김창곤	1955-	金昌坤	KIM Chang-Gon	작가(조소)
김창권	1909-1981	金昌權	-	작가(사진)
김창규	1959-	金昌圭	-	작가(조소)
김창균	1954-	金昶均	-	불교미술사
김창락	1924-1989	金昌洛	KIM Changrak	작가(서양화)
김창래	1959-	金彰來	-	작가(한국화)
김창선	1946-1998	金昌宣	-	작가(서양화)
김창섭	미상	金昌燮	-	작가(서양화)
김창세	1954-	金昌世	Kim chang se	작가(조소)
김창수	1937-2006	金昌洙	-	작가(금속공예)
김창수	1969-	金昶洙	KIM Chang-Soo	작가(판화)
김창실	1935-2011	金昌實	-	갤러리스트
김창억	1920-1997	金昌億	KIM Changeuk	작가(서양화)
김창열	1929-	金昌烈	Kim Tschang-yeul	작가(서양화)
김창영	1957-	金昌永	KIM Changyoung	작가(서양화)
김창웅	1945-	金昌雄	-	작가(한국화)
김창일	1951-	金昌一	KIM Ci	예술경영
김창태	1958-	金昌泰	-	작가(서양화)
김창해	1935-	金昌海	-	작가(서양화)
김창환	1895-1927이후	金彰桓	-	작가(한국화)
김창희	1934-1989	金昌熙	KIM Changhee	작가(조소)
김창희	1938-	金昌熙	-	작가(조소)
김창희	1945-	金昌姬	-	작가(서양화)

한글	출생 연도	한문	영문	활동 분야
김천두	1928–2017	金千斗	–	작가(한국화)
김천영	1953–	金天榮	–	작가(한국화)
김천일	1951–	金千一	KIM Chun-Il	작가(한국화)
김천정(본명 김용선)	1961–	金千丁	KIM Chun-Jung	작가(회화)
김천호	1941–	–	–	작가(한국화)
김철겸	1955–	金哲謙	–	작가(서양화)
김철성	1941–	金徹性	–	작가(한국화)
김철수	1953–	金鐵秀	–	작가(서양화)
김철우	1955–	金哲宇	–	작가(서양화)
김철호	1925–2011	金哲鎬	–	작가(서양화)
김철효	1945–	金喆孝	–	미술사, 미술관경영
김청정	1941–	金晴正	KIM Chungjung	작가(조소)
김최은영	1972–	金崔恩英	GIMCHOE Eun Yeong	미학
김춘	1941–	金春	–	작가(한국화)
김춘란	1932–	金春蘭	–	작가(서양화)
김춘배	1956–	金春培	–	작가(서양화)
김춘수	1957–	金春洙	KIM Tschoonsu	작가(서양화)
김춘식	1947–	金春植	–	작가(서양화)
김춘실	1953–	金春實	–	미술사
김춘옥	1946–	金春玉	KIM Chun-Ok	작가(한국화)
김춘일	1942–	金春一	–	미술교육
김춘자	1957–	金春子	–	작가(서양화)
김춘진	1942–	金春鎭	–	작가(서양화)
김춘홍	1957–	–	–	작가(서양화)
김춘환	1968–	–	KIM Chun Hwan	작가(회화, 설치)
김충곤	1942–	金忠坤	–	작가(서양화)
김충선	1925–1994	金忠善	KIM Choongsun	작가(서양화)
김충식	1954–	金忠植	–	작가(한국화)
김충현	1921–2006	金忠顯	KIM Choonghyun	작가(서예)
김치중	1947–2012	金致中	–	작가(서양화)
김치현	1950–2009	–	–	작가(서양화)

한글	출생 연도	한문	영문	활동 분야
김태	1931-	金泰	KIM Tai	작가(서양화)
김태곤	1968-	-	KIM Tae Gon	작가(조소)
김태권	1970-	金泰權	KIM Tae	작가(회화, 조각)
김태균	1964-	金泰均	KIM TAE Gyun	작가(서양화)
김태동	1978-	-	KIM Taedong	작가(사진)
김태령	1963-	金兌昤	-	전시기획
김태석	1875-1953	金台錫	-	작가(서예)
김태수	1929-1997	金泰洙	-	작가(서양화)
김태숙	1915-1997	金泰淑	KIM Taesook	작가(공예, 자수)
김태신	1922-2014	金泰伸	KIM Taeshin	작가(한국화)
김태영	1940-	金台永	-	작가(서양화)
김태용	1949-	金台龍	-	작가(서양화)
김태은	1971-	金泰恩	KIM Tae Eun	작가(영상)
김태정	1938-	金兌庭	KIM Taejung	작가(서예, 한국화)
김태정	1948-2018	金泰政	-	작가(한국화)
김태즙	1907-1978	金泰楫	-	작가(서예)
김태한	1928-	金泰漢	-	작가(사진)
김태헌	1965-	金泰憲	KIM Tae Heon	작가(서양화)
김태호	1948-	金泰浩	KIM Tae-Ho	작가(서양화, 판화)
김태호	1952-	金台鎬	KIM Taiho	작가(서양화)
김태홍	1946-	-	-	작가(서양화)
김태화	1946-	金台禾	-	작가(서양화)
김태희	1916-1994	金泰熙	-	작가(나전칠기)
김태희	1947-	-	-	작가(서양화)
김택상	1958-	金澤相	KIM Taeksang	작가(서양화)
김택화	1940-2006	金澤和	-	작가(서양화)
김테레사(본명 김인숙)	1943-	(金仁淑)	Kim Theresa	작가(서양화)
김평준	1946-	金平俊	-	작가(서양화)
김하균	1960-	-	-	작가(한국화)
김학곤	1959-	金學坤	-	작가(한국화)
김학기	1917-1981	金鶴基	-	작가(공예, 자수)

한글	출생 연도	한문	영문	활동 분야
김학대	1960-	金學大	-	작가(서양화)
김학두	1924-	金學斗	Kim Hak Doo	작가(서양화)
김학량	1964-	金學亮	-	전시기획
김학민	1960-	金學民	-	작가(서양화)
김학배	1950-	金學培	-	작가(한국화)
김학수	1919-2009	金學洙	KIM Haksoo	작가(한국화)
김학제	1957-	金學濟	-	작가(조소)
김한	1931-2013	金漢	KIM Han	작가(서양화)
김한	1938-2008	金漢	KIM Han	작가(서양화)
김한국	1954-	金漢國	-	작가(서양화)
김한선	1952-	金漢宣	-	작가(서양화)
김한영	1913-1988	金漢永	-	작가(한국화)
김한오	1949-	金漢五	-	작가(서양화)
김한용	1924-2016	金漢鏞	KIM Hanyong	작가(사진)
김해곤	1965-	-	KIM Hae Gon	작가(설치)
김해동	1961-	金海東	KIM Haedong	작가(서양화)
김해선	1944-	金海宣	-	작가(한국화)
김해성	1940-	金海成	-	미술비평
김해성	1960-	金海星		작가(서양화)
김행규	1947-	金幸奎	-	작가(서양화)
김행신	1942-	金行信	KIM Haengshin	작가(조소)
김향렬	1952-	金香烈	-	작가(서양화)
김향자	1955-	-	-	작가(한국화)
김혁수	1955-	金赫洙	KIM Hyeog Soo	작가(도자공예)
김현권	1968-	金鉉權	-	미술사
김현도	1957-	金賢道	-	미술비평
김현수	1976-	金鉉洙	KIM Hyunsoo	작가(설치)
김현숙	1958-	金賢淑	-	작가(한국화)
김현숙	1958-	金炫淑	-	미술사
김현식	1965-	-	KIM Hyunsik	작가(서양화)
김현실	1947-	金賢實	-	작가(판화)

한글	출생 연도	한문	영문	활동 분야
김현옥	1947–	金玄玉	–	작가(서양화)
김현우	1939–	–	–	작가(서양화)
김현자	1960–	–	–	작가(한국화)
김현정	1970–	金泫廷	–	전시기획
김현주	1958–	金賢珠	–	미술사
김현주	1969–	金賢珠	Kim Hyun Ju	작가(판화)
김현진	1975–	金炫辰	KIM Hyunjin	전시기획
김현철	1924–1980	金顯鐵	–	작가(서양화)
김현철	1958–	金賢哲	–	작가(한국화)
김현태	1955–	金玄太	KIM Hyeontae	작가(섬유공예)
김현화	1961–	金賢華	–	서양미술사
김형걸	1962–	金炯杰	Kim Hyung-Gul	미술시장정책
김형관	1970–	–	KIM Hyung Kwan	작가(서양화)
김형구	1922–2015	金亨球	KIM Hyungkoo	작가(서양화)
김형권	1953–	金炯權	–	작가(서양화)
김형규	1949–	金炯奎	–	작가(한국화)
김형근	1930–	金炯菫	KIM Hyung-gun	작가(서양화)
김형기	1960–	金亨基	–	작가(조소, 설치)
김형대	1936–	金炯大	KIM Hyung Dae	작가(서양화, 판화)
김형동	1958–	金炯東		작가(서양화)
김형득	1949–	金炯得	–	작가(조소)
김형률	1958–	金炯律	–	작가(한국화)
김형석	1943–	金亨石	–	작가(한국화)
김형섭	1958–	金炯燮	–	작가(조소)
김형수	1929–	金亨洙	KIM Hyungsu	작가(한국화)
김형숙	1967–	金亨俶	–	미술교육
김형종	1963–	金亨宗	KIM Hyung Jong	작가(유리공예)
김형주	1947–	金炯紬	–	작가(서양화)
김형준	1957–	金亨俊	–	작가(조소)
김형진	1937–	金炯辰	–	작가(한국화)
김형창	1971–2006	–	–	작가(조소)

한글	출생 연도	한문	영문	활동 분야
김형현	1965–	-	KIM Hyunghyun	작가(한국화)
김혜경	1958–	金惠敬	-	디자인학
김혜경	1959–	金惠卿	-	작가(조소)
김혜경	1960–	金惠卿	-	작가(서양화)
김혜경	1961–	金惠璟	-	전시기획
김혜경	1970–	金惠敬	KIM Hae Kyung	갤러리스트
김혜련	1958–	-	KIM Heryun	작가(서양화)
김혜련	1964–	金惠蓮	KIM Heryun	작가(서양화)
김혜배	1925–1997	金蕙培	-	작가(서예)
김혜숙	1946–	金惠淑	-	작가(한국화)
김혜숙	1957–	金惠淑	-	작가(한국화)
김혜숙	1957–	金惠淑	-	미술교육
김혜신	1958–	金惠信	-	미술사
김혜연	1976–	金惠演	KIM Hye Yeon	작가(한국화)
김혜영	1959–	金惠瑛	-	작가(한국화)
김혜옥	1946–	-	-	작가(한국화)
김혜원	1941–	金惠媛	KIM Haewon	작가(조소)
김혜정	1961–	金惠貞	KIM Hyejeong	작가(도자공예)
김혜주	1957–	金慧珠	-	서양미술사
김혜진	1949–	金慧珍	-	작가(서양화)
김혜진	1953–	-	-	작가(한국화)
김호	1922–1988	金灝	-	작가(서예)
김호걸	1934–	金虎杰	-	작가(서양화)
김호득	1950–	金浩得	KIM Ho Deuk	작가(한국화)
김호룡	1904–1957	金浩龍	-	작가(서양화)
김호룡	1955–2006	金浩龍	Kim Horyong	작가(조소)
김호석	1957–	金鎬祏	KIM Hoseok	작가(한국화)
김호성	1945–	金浩性	-	작가(한국화)
김호연	1957–	金浩淵	-	작가(서양화)
김호용	1955–	金浩龍	KIM Horyong	작가(조소)
김홍곤	1958–	金洪坤	-	작가(조소)

한글	출생 연도	한문	영문	활동 분야
김홍규	1938-1971	金洪奎	-	작가(서양화)
김홍남	1948-	金紅男	-	미술사
김홍년	1959-	金洪年	-	작가(서양화, 설치)
김홍미	1952-	金洪美	-	작가(서양화)
김홍석	1935-1993	金洪錫	KIM Hongseuk	작가(서양화)
김홍석	1964-	金泓錫	KIM Hong Sok	작가(설치, 영상)
김홍석	1972-	-	KIM Hong Seok	작가(조소)
김홍식	1897-1966	金鴻植	KIM Hongsik	작가(서양화)
김홍식	1962-	金洪式	KIM Hong Shik	작가(판화, 미디어)
김홍용	1974-	金烘用	KIM Hong Yong	작가(금속공예)
김홍자	1939-	金弘子	KIM Komelia Hongja	작가(금속공예)
김홍자	1950-	金洪子	-	작가(서양화)
김홍주	1945-	金洪疇	KIM Hongjoo	작가(서양화)
김홍진	1961-	-	KIM Hong-Jin	작가(조소)
김홍태	1946-	-	-	작가(서양화)
김홍희	1948-	金弘姬	-	미술비평
김화경	1922-1979	金華慶	KIM Hwakyung	작가(한국화)
김화자	1953-	-	-	작가(서양화)
김화태	1949-	金樺太	-	작가(한국화)
김환기	1913-1974	金煥基	Kim Whanki	작가(서양화)
김활경	1957-	金活京	-	작가(조소)
김황록	1961-	-	KIM Hwang Rok	작가(조소)
김회직	1944-	金會直	-	작가(서양화)
김효숙	1945-	金孝淑	KIM Hyosook	작가(조소)
김효숙	1955-	金孝淑	-	작가(조소)
김효열	1941-1991	金孝烈	-	작가(사진)
김효정	1952-	金孝貞	-	작가(서양화)
김효제	1962-1996	金孝濟	-	작가(판화)
김훈	1924-2013	金壎	KIM Foon	작가(서양화)
김훈곤	1960-	金勳坤	-	작가(서양화)
김휘진	1955-	-	-	작가(서양화)

한글	출생 연도	한문	영문	활동 분야
김흥남	1927-2010	金興南	KIM Heungnam	작가(서양화)
김흥모	1957-	金興模	KIM Heungmo	작가(서양화)
김흥수	1919-2014	金興洙	Kim Heung-sou	작가(서양화)
김흥수	1941-	金興洙	-	작가(서양화)
김흥종	1928-	金興鍾	KIM Heungjong	작가(한국화)
김희경	1956-	金姬卿	KIM Heekyung	작가(조소)
김희경	1960-	-		작가(한국화)
김희규	1943-	金喜圭	-	작가(서양화)
김희대	1958-1999	金熙大	-	한국미술사
김희선	1966-	金希宣	KIM Hee Seon	작가(설치, 영상)
김희성	1952-	金熙成	KIM Heeseung	작가(조소)
김희수	1961-	金喜洙	Kim Hee Soo	작가(서양화)
김희수	1968-	-	KIM Hee Soo	작가(서양화)
김희수	1977-	-	KIM Hee Soo	작가(사진, 회화)
김희숙	1960-	金熹淑	-	작가(서양화)
김희순	1886-1968	金熙舜	-	작가(서화)
김희영	1955-	金嬉瑛	-	작가(한국화)
김희영	1965-	金嬉英	-	미술사
김희자	1948-	金姬子	-	작가(서양화)
김희재	1949-	金希哉	-	작가(서양화)
김희진	1947-	金希珍	-	작가(한국화)
김희진	1969-	金希珍	KIM Heejin	전시기획
김희춘	1915-1993	金熙春	-	건축가

나강	1961-	羅江	NA Gang	작가(회화)
나건파	1923-2009	羅健波	RAH Geunpah	작가(서양화)
나경문	1936-	羅景文	-	작가(서양화)
나기환	1952-	羅基煥	NA Kiwhan	작가(한국화)
나부곤	1948-	羅釜坤	-	작가(한국화)

한글	출생 연도	한문	영문	활동 분야
나부영	1930-	羅富營	–	작가(한국화)
나상목	1924-1999	羅相沐		작가(한국화)
나상진	1923-1973	羅相振	–	건축가
나선화	1949-	羅善華	–	미술사
나수연	1861-1926	羅壽淵	–	작가(서화)
나영주	1940-	羅永柱	–	작가(한국화)
나원찬	1955-	羅元燦	–	작가(서양화)
나재수	1923-1976	羅在洙	–	작가(서양화)
나점수	1969-	–	NA Jeom Soo	작가(조소)
나정태	1952-	羅正泰	–	작가(한국화)
나종표	1937-	羅鍾杓	–	작가(서양화)
나지강	1899-1989	羅智綱	–	작가(서예)
나진숙	1961-	–	RAH Jean Sook	작가(조소, 회화)
나현	1970-	–	NA Hyun	작가(사진, 설치)
나형민	1972-	羅亨敏	NA Hyoungmin	작가(한국화)
나혜석	1896-1948	羅蕙錫	Na Haesuck	작가(서양화)
나희균	1932-	羅喜均	NA Heekyune	작가(서양화)
난다(본명 김영란)	1969-	–	Nanda	작가(설치, 사진)
남경민	1969-	南炅珉	NAM Kyung Min	작가(서양화)
남경숙	1930-	南慶淑	–	작가(서양화)
남관	1911-1990	南寬	Nam Kwan	작가(서양화)
남궁산	1961-	南宮山	NAMKUNG San	작가(판화)
남궁원	1947-	南宮沅	–	작가(서양화)
남궁정	1946-	南宮晶	–	작가(한국화)
남궁정화	1960-	南宮正和	–	작가(서양화, 판화)
남궁훈	1929-1984	南宮勳	–	작가(한국화)
남기창	1952-	南基昌	–	작가(서양화)
남대웅	1974-	南大雄	NAM Daewoong	작가(회화)
남부희	1954-	南富熙	–	작가(서양화)
남상재	1955-2011	–	NAM Sangjae	작가(섬유공예)
남상준	1920-1997	南相俊	–	작가(사진)

한글	출생 연도	한문	영문	활동 분야
남석우	1960-	-	-	작가(서양화)
남순추	1950-	南純錘		작가(서양화, 퍼포먼스)
남영철	1939-1991	南英哲	-	작가(서양화)
남영희	1943-	南英姬	-	작가(서양화)
남운섭	1953-	南雲燮	-	작가(한국화)
남진숙	1969-	南振淑	Nam Jin-Sook	작가(회화)
남철	1936-2017	南徹	NAM Cheol	작가(조소)
남춘모	1961-	-	NAM Tchun Mo	작가(서양화, 설치)
남충모	1947-	南忠模	-	작가(서양화)
남학호	1959-	南鶴浩	-	작가(한국화)
남호현	1962-	南虎鉉	-	건축학
남화연	1979-	-	NAM Hwayeon	작가(미디어, 퍼포먼스)
노경상	1948-	魯卿相	-	작가(한국화)
노경자	1953-	-	-	작가(서양화)
노경조	1951-	盧慶祚	ROE Kyung Jo	작가(도자공예)
노광	1949-	盧桄	RO Kwang	작가(서양화)
노등자	1942-2003	盧登子	-	작가(서양화)
노부자	1941-2012	魯富子	-	미술교육
노상균	1958-	盧尙均	NOH Sangkyoon	작가(서양화)
노상동	1954-	盧相東	NOH Sang Dong	작가(서예)
노상준	1976-	-	ROH Sang Jun	작가(서양화)
노상철	1940-	盧相喆	-	작가(서양화)
노석미	1971-	-	NOH Seok-Mee	작가(서양화)
노성두	1959-	盧晟斗	-	서양미술사, 미술저술
노소영	1961-	盧素英	-	미술관경영
노수현	1899-1978	盧壽鉉	No Sooheyon	작가(한국화)
노숙자	1943-	盧淑子	-	작가(한국화)
노순택	1971-	-	NOH Suntag	작가(사진)
노신경	1977-	盧信更	RO Shin Kyoung	작가(한국화)
노영실	1935-	盧英實	RHO Youngsil	작가(서양화)
노영애	1945-	盧榮愛	-	작가(서양화)

한글	출생 연도	한문	영문	활동 분야
노영천	1943-	盧泳川	-	작가(서양화)
노영훈	1971-	盧永勳	NO Yang Houn	작가(조소)
노용래	1952-	盧龍來	NO Yongrai	작가(조소)
노원상	1871-1928	盧元相	-	작가(서화)
노원희	1948-	盧瑗喜	NOH Wonhee	작가(서양화)
노은님	1946-	盧恩任	RO Eun-Nim	작가(서양화)
노의웅	1944-	盧義雄	-	작가(서양화)
노재령	1963-	盧在玲	-	전시기획
노재순	1950-	盧載淳	ROH Jaesoon	작가(서양화)
노재승	1945-	盧載昇	NOH Jaeseung	작가(조소)
노재운	1971-	-	RHO Jae Oon	작가(설치, 영상)
노재헌	1957-	盧載憲	-	작가(한국화)
노재황	1938-	盧在愰	RO Jaewhoang	작가(판화)
노정란	1948-	盧貞蘭	NOH Jungran	작가(서양화)
노정하	1966-	-	NOH Jeongha	작가(사진)
노정화	1946-	盧貞和	-	작가(서양화)
노주환	1960-	盧主煥	-	작가(조소)
노준	1969-	盧濬	NOH Jun	작가(조소)
노준의	1946-	盧俊義	-	미술관경영
노중기	1953-	-	RO Jung-Ki	작가(서양화)
노진아	1975-	盧眞娥	ROH JIN AH	작가(조소)
노춘석	1963-	盧春錫	RHO Choon Seok	작가(서양화)
노충현	1960-	盧忠賢	-	작가(서양화)
노충현	1970-	-	ROH Choonghyun	작가(회화)
노치욱	1974-	-	NHO Chiwook	작가(미디어)
노태범	1962-2008	盧泰範	-	작가(한국화)
노태웅	1955-	魯泰雄	-	작가(서양화)
노학봉	1957-	盧學奉	-	작가(서양화)
노형석	1968-	盧亨碩	-	미술언론
노홍이	1955-	-	-	작가(서양화)
노희숙	1940-	盧熙淑	-	작가(서양화)

한글	출생 연도	한문	영문	활동 분야
노희정	1940–	盧熙政	–	작가(서양화)
니키 리(본명 이승희)	1970–	–	Nikki S. LEE	작가(사진, 영상)

ⓓ

한글	출생 연도	한문	영문	활동 분야
다발 킴(본명 김지영)	1975–	–	KIM Dabal	작가(회화, 설치)
데비 한	1969–	–	HAN Debbie	작가(사진, 조소)
도계희	1944–	都啓熙	–	작가(서양화)
도금옥	1960–	都琴玉	–	작가(서양화)
도로시 엠 윤 (본명 윤미연)	1976–	–	YOON Dorothy M.	작가(사진)
도문희	1938–	都文姬	–	작가(서양화)
도병락	1958–	都秉洛	–	작가(서양화)
도병재	1955–	都秉宰	–	작가(한국화)
도병훈	1959–	都秉勳	–	작가(서양화)
도상봉	1902–1977	都相鳳	To Sang Bong	작가(서양화)
도윤희	1961–	都允熙	TOH Yunhee	작가(서양화)
도지성	1958–	都址成	–	작가(서양화)
도팔양	1945–1985	都八洋	–	작가(서양화)
도학회	1961–	都學會	DO Hak-Hoe	작가(조소)
도흥록	1956–	都興祿	DOH Heungrok	작가(조소)
두시영	1949–	杜始榮	–	작가(서양화)

ⓡ

한글	출생 연도	한문	영문	활동 분야
류경애	1958–	柳京愛	–	작가(한국화)
류경원	1957–	柳坰沅	–	작가(조소)
류경채	1920–1995	柳景埰	Ryu Kyungchai	작가(서양화)
류근홍	1939–1998	柳根泓	–	작가(서양화)
류동현	1973–	柳東賢	YU Tong-Hyun	미술출판
류명렬	1923–	柳明烈	–	작가(한국화)
류명렬	1964–	–	RYOO Myeong Ryeol	작가(회화)

한글	출생 연도	한문	영문	활동 분야
류무수	1945-	柳茂樹	-	작가(서양화)
류민자	1942-	柳敏子	RYU Minja	작가(한국화)
류병엽	1937-2013	柳鉼燁	RYOO Byungyup	작가(서양화)
류병학	1960-	柳秉學	-	미술비평
류봉현	1954-	柳鋒鉉	-	작가(서양화)
류삼규	1923-1992	柳三圭	-	작가(한국화)
류수현	1968-	柳秀鉉	LYU Soohyun	작가(금속공예)
류승환	1961-	-	RYU Seunghwan	작가(회화, 설치)
류시숙	1960-	柳時淑	-	작가(서양화)
류시원	1928-2010	柳時原	-	작가(서양화)
류연복	1958-	柳然福	YOO Yeunbok	작가(서양화, 판화)
류영신	1957-	-	-	작가(서양화)
류영재	1959-	柳泳在	-	작가(서양화)
류영필	1921-2002	柳榮苾	LYU Youngpil	작가(서양화)
류윤형	1946-2014	柳胤馨	-	작가(서양화)
류인	1956-1999	柳仁	RYU In	작가(조소)
류일선	1960-	柳逸善	-	작가(한국화)
류임상	1975-	柳任相	RYUH Imsang	전시기획
류장복	1957-	柳張馥	-	작가(서양화)
류재성	1955-	柳在成	-	작가(서양화)
류재우	1943-	柳在雨	-	작가(서양화, 수채화)
류재하	1960-	柳宰夏	LYU Jaeha	작가(서양화)
류재학	1955-	柳在學	-	작가(서예)
류제봉	1958-	-	-	작가(서양화)
류종민	1942-	柳宗旻	-	작가(조소)
류지연	1972-	-	-	전시기획
류창희	1949-	柳昌熙	-	작가(한국화)
류충희	1918-?	柳忠姬	RYU Choonghee	작가(한국화, 자수)
류태임	1954-	-	-	작가(서양화)
류필수	1937-	-	-	작가(서양화)
류한승	1972-	柳翰承	RYU Hanseung	미술이론

ㄹ

한글	출생 연도	한문	영문	활동 분야
류해일	1959–	–	–	작가(서양화)
류형욱	1969–	柳瑩旭	YOO Hyung-Wook	작가(한국화)
류호열	1971–	–	RYU Ho-Yeol	작가(조소, 설치)
류훈	1954-2014	柳薰	–	작가(조소)
류희영	1940–	柳熙永	RYU Heeyoung	작가(서양화)
리경	1969–	–	Ligyung	작가(설치)
리금홍	1972–	李錦鴻	LEE Guemhong	작가(영상, 설치)
림 라나	1961–	–	LIM Lana (Лим Лана)	작가(회화)

ㅁ

마상병	1955–	馬相炳	–	작가(서양화)
마순영(본명 마순자)	1952–	(馬淳子)	–	서양미술사
마영진	1956–	馬榮珍	–	작가(조소)
마이클 주	1966–	–	JOO Michael	작가(설치)
마종운	1943–	馬鍾云	–	작가(한국화)
맹인재	1930–	孟仁在	–	미술사
명경자	1942–	明卿子	–	작가(한국화)
명종말	1953–	明鍾末	–	작가(서양화)
명창준	1940–	明昌俊	–	작가(서양화)
모지선	1951–	牟智善	–	작가(서양화)
목수현	1962–	睦秀炫	–	미술사
목진석	1960–	睦鎭碩	–	작가(한국화)
문경원	1969–	文敬媛	MOON Kyungwon	작가(회화, 미디어)
문경원+전준호	2009–	–	MOON KYUNGWON & JEON JOONHO	작가(복합)
문계수	1921–	文桂洙	–	작가(서양화)
문곤	1943-2001	文坤	–	작가(서양화)
문광훈	1948–	文光勳	–	작가(서양화)
문국진	1925–	文國鎭	–	미술저술
문기선	1935–	文基善	–	작가(조소)
문명대	1940–	文明大	–	불교미술사

한글	출생 연도	한문	영문	활동 분야
문모식	1951–	–	–	작가(서양화)
문미란	1959–	文美蘭	–	작가(서양화)
문미애	1937–2004	文美愛	MOON Mi-Aie	작가(서양화)
문범	1955–	文凡	MOON Beom	작가(서양화)
문범강	1954–	文凡綱	MUHN B.G.	작가(서양화)
문복철	1941–2003	文福喆	MOON Bokcheol	작가(서양화)
문봉선	1961–	文鳳宣	MOON Bongsun	작가(한국화)
문 빅토르	1951–	–	MOON Victor (Мун Виктор)	작가(회화)
문상직	1947–	文相稷	MOON Sang Jic	작가(서양화)
문석오	1904–1973	文錫五	–	작가(조소)
문선덕	1957–	–	–	작가(서양화)
문선호	1923–1998	文善鎬	–	작가(사진)
문성환	1943–	文聖晥	–	작가(한국화)
문세관	1946–	文世寬	–	작가(한국화)
문소영	1975–	文昭暎	MOON So-Young	미술언론
문순	1960–	文順	–	작가(한국화)
문순만	1955–	文順萬	–	작가(서양화)
문순상	1939–	文淳相	–	작가(서양화)
문승근	1947–1982	文承根	MOON Seungkeun	작가(서양화)
문신(본명 문안신)	1923–1995	文信(文安信)	Moon Shin	작가(조소)
문영대	1960–	文永大	–	미술사
문옥자	1949–	文玉子	–	작가(조소)
문우식	1932–2010	文友植	MOON Woosik	작가(서양화)
문운식	1958–	文云植	–	작가(한국화)
문육생	1927–1998	文六生	–	작가(서예)
문윤모	1919–1980	文銃模	–	작가(서양화)
문윤섭	1960–	–	–	작가(서양화)
문은희	1931–	文銀姬	–	작가(한국화)
문인상	1960–	文仁相	MOON Insang	작가(한국화)
문인수	1955–	文靭洙	MOON Insoo	작가(조소)
문인환	1962–	–	MOON Inhwan	작가(서양화)

한글	출생 연도	한문	영문	활동 분야
문장호	1939-2014	文章浩	-	작가(한국화)
문정규	1956-	文正圭	-	작가(퍼포먼스)
문정희	1965-	文貞姬	-	미술사
문종옥	1941-	文鍾玉	-	작가(서양화)
문주	1961-	文洲	MOON Joo	작가(조소, 설치)
문창식	1954-	文昌植	-	작가(서양화, 판화)
문치장	1900-1969	文致暲	-	작가(사진)
문학수(본명 문경덕)	1916-1988	文學洙(文慶德)	Mun Hak-su	작가(서양화)
문학열	1956-	文學烈	-	작가(서양화)
문학진	1924-	文學晋	Moon Hakjin	작가(서양화)
문형민	1970-	-	MOON Hyungmin	작가(설치, 사진)
문형태	1976-	-	Moon Hyeong Tae	작가(서양화)
문혜자	1945-	文惠子	MOON Hyeja	작가(서양화, 조소)
문혜정	1954-	文惠正	-	작가(회화)
문혜진	1977-	文慧珍	MUN Hye Jin	미술이론
문홍규	1946-	文洪奎	-	작가(한국화)
뮌(김민선+최문선)	2001-	-	Mioon	작가(설치)
믹스라이스(양철모+조지은)	2002-2020	-	Mixrice	작가(사진, 설치)
민경갑	1933-2018	閔庚甲	MIN Kyoungkap	작가(한국화)
민경아	1965-	閔庚娥	MIN Kyeong-Ah	작가(판화)
민경익	1970-	閔庚翼	MIN Kyoung Ik	작가(도자공예)
민경찬	1935-	閔庚燦	MIN Gyeongchan	작가(한국화)
민경채	1959-	閔庚彩	-	작가(서양화)
민경희	1959-	閔京姬	-	작가(한국화)
민균홍	1958-	-	MIN Kyunhong	작가(조소)
민동기	1955-	閔東基	-	작가(서양화)
민병각	1938-	閔丙珏	-	작가(서양화)
민병권	1972-	閔丙權	MIN Byoung Kwon	작가(한국화)
민병도	1953-	閔炳道	-	작가(한국화)
민병목	1931-2011	閔丙穆	-	작가(서양화)
민병석	1858-1940	閔丙奭	-	작가(서예)

한글	출생 연도	한문	영문	활동 분야
민병직	1970-	閔丙直	-	전시기획
민병표	1923-	閔丙杓	-	작가(서양화)
민병헌	1955-	閔丙憲	MIN Byeongheon	작가(사진)
민복진	1927-2016	閔福鎭	MIN Bokjin	작가(조소)
민선식	1958-	閔善植	-	작가(한국화)
민성래	1949-	閔晟來	-	작가(조소)
민성홍	1972-	-	MIN Sung Hong	작가(설치, 회화)
민영익	1860-1914	閔泳翊	-	작가(서화)
민영환	1861-1905	閔泳煥	-	작가(서예)
민용기	1958-	閔龍基	-	작가(서양화)
민용식	1921-1993	閔龍植	-	작가(서양화)
민율	1973-	閔栗	MIN Yul	작가(회화)
민은주	1973-	閔銀周	MIN Eunju	미술이론
민정기	1949-	閔晶基	Min Joung-Ki	작가(서양화)
민정숙	1945-	閔貞淑	-	작가(서양화)
민주식	1953-	閔周植	-	미학
민철홍	1933-	閔哲泓	MIN Chulhong	작가(목칠공예)
민충식	1890-1977	閔忠植	Chungsik MIN	작가(사진)
민태식	1903-1981	閔泰植	MIN Taesik	작가(서예)
민태일	1943-	閔泰日	-	작가(서양화)
민택기	1908-1936	閔宅基	-	작가(서화)
민현식	1946-	閔賢植	-	건축
민혜숙	1948-	閔惠淑	-	미학

한글	출생 연도	한문	영문	활동 분야
바르토메우 마리 리바스	1966-	-	BARTOMEU Mari Ribas	전시기획, 미술행정
바이런 킴	1961-	-	Byron Kim	작가(회화)
박각순	1918-2004	朴珏錞	PARK Kaksoon	작가(서양화)
박갑성	1915-2009	朴甲成	-	미학
박강원	1957-	朴康遠	-	작가(서양화)

한글	출생 연도	한문	영문	활동 분야
박건	1957-	朴健	-	미술저술
박건희	1967-1995	-	PARK Geonhi	작가(사진), 문화사업
박경근	1978-	朴慶根	Kelvin Kyung Kun PARK	작가(미디어, 영상)
박경란	1949-	朴京蘭	-	작가(서양화)
박경미	1957-	朴敬美	-	갤러리스트
박경범	1975-	朴京範	-	작가(서양화)
박경숙	1958-	朴景淑	-	작가(서양화)
박경우	1960-	朴慶雨	PARK Kyoung Woo	작가(도자공예)
박경원	1915-2003	朴敬源	-	미술사
박경원	1958-	-	-	작가(한국화)
박경주	1960-	朴京珠	PARK Gyeongju	작가(도자공예)
박경학	1946-	朴慶學	-	작가(한국화)
박계리	1968-	朴桂利	-	미술비평
박계성	1953-	朴桂成	-	작가(서양화)
박계숙	1956-	-	-	작가(서양화)
박고석(본명 박요섭)	1917-2002	朴古石(朴耀燮)	PARK Kosuk	작가(서양화)
박고을	1958-	-	-	작가(한국화)
박공우	1957-	朴公雨	-	작가(서양화)
박관욱	1950-	朴寬旭	PARK Kwanwook	작가(서양화)
박광구	1960-	朴光求	-	작가(조소)
박광렬	1955-	朴光烈	-	작가(판화)
박광성	1962-	朴珖成	PARK Kwangsung	작가(서양화)
박광식	1942-	朴廣植	-	작가(한국화)
박광우	1957-	朴洸雨	-	작가(서양화)
박광웅	1942-	朴光雄	-	작가(서양화)
박광자	1956-	朴光子	-	작가(서양화)
박광진	1902-?	朴廣鎭	-	작가(서양화)
박광진	1935-	朴洸眞	PARK Kwangjin	작가(서양화)
박광진	1957-	朴光珍	-	작가(서양화, 판화)
박광혜	1952-	朴光惠	-	작가(서양화)
박광호	1932-2000	朴光浩	-	작가(서양화)

한글	출생 연도	한문	영문	활동 분야
박권수	1950-2005	朴權洙	PARK Kwonsoo	작가(서양화)
박규형	1958-	朴奎馨	–	갤러리스트
박근술	1937-1993	朴根述	–	작가(서예)
박근자	1932-	朴槿子	–	작가(서양화)
박근표	1968-	朴根杓	PARK Kun Pyo	작가(한국화)
박기수	1949-	朴基守	–	작가(서양화)
박기양	1856-1932	朴箕陽	–	작가(서예)
박기옥	1940-	朴基玉	PARK Kiok	작가(조소)
박기웅	1958-	朴起雄	–	작가(서양화)
박기원	1964-	–	PARK Kiwon	작가(회화, 설치)
박기진	1975-	–	PARK Kijin	작가(설치, 미디어)
박기태	1927-2013	朴基台	PARK Kitae	작가(서양화)
박기택	1937-	朴基澤	–	작가(서양화)
박기현	1976-	朴起賢	PARK Kihyun	예술철학
박기호	1956-	朴起鎬	–	작가(서양화)
박길룡	1898-1943	朴吉龍	–	건축가
박길룡	1946-	朴吉龍	–	건축사
박길웅	1941-1977	朴吉雄	PARK Kiloung	작가(서양화)
박나미	1948-	–	–	작가(서양화)
박낙규	1954-	朴駱圭	–	미학
박남	1934-	朴男	–	작가(서양화)
박남연	1953-	朴南研	–	작가(조소)
박남재	1929-	朴南在	–	작가(서양화)
박남철	1953-	朴南哲	–	작가(한국화)
박남희	1950-2016	朴南熙	–	미술사, 섬유미술
박남희	1970-	朴南熙	PARK Nam Hee	미술평론
박노련	1954-	朴魯璉	–	작가(서양화)
박노수	1927-2013	朴魯壽	Park Nosoo	작가(한국화)
박노혁	1922-	朴魯赫	–	작가(한국화)
박능생	1973-	朴能生	PARK Nungsaeng	작가(한국화)
박 니콜라이(본명 박성룡)	1922-2008	(朴成龍)	Nikolai PARK	작가(회화)

한글	출생 연도	한문	영문	활동 분야
박달목(본명 박진환)	1940-	朴達木	-	작가(조소)
박대성	1945-	朴大成	PARK Dae-Sung	작가(한국화)
박대순	1941-2011	朴垈洵	-	전시기획
박대조	1970-	-	PARK Dae Cho	작가(사진)
박대현	1942-	朴大鉉	-	작가(한국화)
박덕규	1935-	朴德圭	-	작가(서양화)
박덕인	1953-	-	-	작가(조소)
박덕찬	1956-2004	朴德讚	-	작가(서양화)
박도양	1938-1988	朴度洋	-	작가(한국화)
박도철	1960-	朴道哲	Park Do-chul	작가(회화, 설치)
박도훈	1954-	-	-	작가(한국화)
박돈(본명 박장돈)	1928-	朴敦(朴昌敦)	-	작가(서양화)
박동신	1960-	朴東信	-	작가(서양화)
박동열	1950-	-	-	작가(서양화)
박동윤	1957-	朴東潤	-	작가(서양화)
박동인	1944-	朴東仁	PARK Dongin	작가(서양화)
박동인	1947-	朴東寅	-	작가(서양화)
박동일	1941-	朴東日	-	작가(서양화)
박동준	1951-	朴東俊	PAK Dongjun	갤러리스트
박동진	1989-1981	朴東鎭	-	건축가
박동한	1953-2002	朴東漢	-	작가(서양화)
박두리	1958-	-	-	작가(서양화)
박득봉	1920-1995	朴得鳳	-	작가(서예)
박득순	1910-1990	朴得錞	PARK Deuksoon	작가(서양화)
박래경	1935-	朴來卿	-	미술비평
박래현	1920-1976	朴崍賢	Park Rehyun	작가(한국화, 판화)
박만수	1941-	朴萬樹	PARK Mansoo	작가(서양화)
박만수	1952-	朴萬洙	-	작가(서양화)
박만우(본명 박동천)	1959-	(朴東泉)	-	전시기획
박명규	1942-	朴明奎	-	작가(서양화)
박명선	1958-	-	Park Myung Sun	작가(서양화)

한글	출생 연도	한문	영문	활동 분야
박명선	1960-	朴明仙	-	작가(한국화)
박명순	1944-	朴明順	-	작가(서양화)
박명옥	1952-	-	-	작가(서양화)
박명옥	1957-	-	-	작가(한국화)
박명자	1943-	朴明子	-	갤러리스트
박명조	1906-1969	朴命祚	PARK Myungjoe	작가(서양화)
박무웅	1946-1997	朴茂雄	-	작가(서양화)
박문수	1937-	朴紋秀	-	작가(서양화)
박문수	1958-	朴文洙	-	작가(한국화)
박문원	1920-1973	朴文遠	-	미술비평
박문종	1957-	朴汶鐘	Park moon jong	작가(한국화)
박미나	1973-	-	PARK Meena	작가(회화)
박미연	1963-	朴美妍	PARK Meyoun	작가(서양화)
박미용	1950-	朴美蓉	-	작가(서양화)
박미정	1961-	朴美亭	-	미술관경영
박민숙	1964-	朴玟淑	-	작가(조소)
박민영	1971-	朴玟映	PARK Min-Young	미술사
박민정	1967-	朴敏晶	PARK Min-Jung	작가(조소)
박민준	1971-	-	PARK Min Joon	작가(회화)
박민평	1940-	朴敏平	-	작가(서양화)
박병구	1960-	朴柄九	-	작가(서양화)
박병규	1925-1994	朴秉圭	-	작가(서예)
박병문	1959-	朴炳文	PARK Byung-Moon	작가(사진)
박병선	1929-2011	朴炳善	-	역사학, 서지학
박병영	1933-1997	朴晒永	-	작가(조소)
박병욱	1939-2010	朴炳旭	PARK Byungwook	작가(조소)
박병윤	1956-	朴炳潤	-	작가(서양화)
박병준	1937-	朴柄俊	-	작가(한국화)
박병철	1935-	朴炳喆	-	작가(서양화)
박병춘	1966-	朴晒春	PARK Byoung Choon	작가(한국화)
박병희	1948-	朴炳熙	-	작가(조소)

한글	출생 연도	한문	영문	활동 분야
박복규	1946-	朴福奎	PARK Bockyoo	작가(서양화)
박본수	1967-	朴本洙	PARK Bon Soo	미술이론
박봉수	1916-1991	朴奉洙	PARK Bongsoo	작가(한국화)
박봉재	1912-1988	朴鳳在	-	작가(서양화)
박봉춘	1958-	朴鳳春	-	작가(서양화)
박봉택	1950-	朴鳳澤	-	작가(서양화)
박봉화	1936-	朴奉華	-	작가(서양화)
박부원	1938-	朴富元	PARK Bu Won	작가(도자공예)
박부찬	1947-	朴富瓚	PARK Bouchan	작가(조소)
박분자	1960-	朴分子	-	작가(한국화)
박불똥(본명 박상모)	1956-	-	PARK Bul Dong	작가(서양화)
박비오	1947-2011	朴飛鳥	-	작가(서양화)
박삼철	1964-	朴三喆	-	공공미술
박상국	1958-	-	-	작가(서양화).
박상덕	1951-	朴商德	-	작가(서양화)
박상도	1937-	朴相道	-	작가(서양화)
박상미	1969-	朴商美	-	미술저술
박상미	1976-	朴相美	PARK Sang-Mi	작가(한국화)
박상섭	1935-2010	朴相燮	-	작가(서양화)
박상수	1945-2018	朴商洙	-	작가(한국화)
박상숙	1951-	朴商淑	PARK Sangsook	작가(조소)
박상애	1974-	朴商䰚	PARK Sang Ae	아트아카이브
박상언	1950-	-	-	작가(서양화)
박상옥	1915-1968	朴商玉	PARK Sangok	작가(서양화)
박상우	1945-	朴商雨	-	작가(조소)
박상윤	1943-	朴相潤	-	작가(서양화)
박상자	1952-	-	-	작가(서양화)
박상천	1953-	朴商天	-	작가(서양화)
박상호	1952-	朴相鎬	-	작가(한국화)
박상호	1955-	朴相鎬	-	작가(조소)
박상호	1971-	朴常皓	PARK Sangho	작가(사진, 설치)

한글	출생 연도	한문	영문	활동 분야
박상훈	1952-	朴相薰	PARK Sang-Hun	작가(사진)
박상희	1955-	朴相禧	–	작가(조소)
박상희	1969-	朴商希	PARK Sang Hee	작가(회화)
박생광	1904-1985	朴生光	Park Saengkwang	작가(한국화)
박서보(본명 박재홍)	1931-2023	朴栖甫	PARK Seobo	작가(서양화)
박석규	1938-	朴錫奎	–	작가(서양화)
박석우	1947-	朴錫佑	PARK Suk-U	작가(도자공예)
박석원	1942-	朴石元	PARK Suk-Won	작가(조소)
박석호	1919-1994	朴錫浩	PARK Soukho	작가(서양화)
박석환	1929-2015	朴錫煥	–	작가(서양화)
박선(본명 박종선)	1948-	(朴宗先)	–	작가(조소)
박선경	1954-	朴仙卿	–	미술사
박선규	1936-	朴先圭	–	미학
박선기	1966-	–	BAHK Seonghi	작가(조소, 설치)
박선랑	1959-	朴仙郎	–	작가(서양화)
박선영	1957-	–	–	작가(서양화)
박선우	1957-	朴善宇	PARK Sun Woo	작가(도자공예)
박선주	1947-	朴善周	–	미술사
박선희	1950-	朴宣姬	–	작가(한국화)
박성남	1947-	朴城男	–	작가(서양화)
박성란	1973-	朴成蘭	PARK Seoung Ran	작가(서양화)
박성미	1960-	朴星美	–	작가(판화)
박성삼	1907-1988	朴星三	PARK Sungsam	작가(목공예)
박성삼	1949-	–	–	작가(서양화)
박성섭	1903-1974	–	–	작가(서양화)
박성순	1969-	–	PARK Sung Sun	작가(조소)
박성식	1972-	–	PARK Seong-Sik	작가(한국화)
박성원	1963-	–	PARK Sung Won	작가(유리공예)
박성은	1948-	朴性垠	–	미술사
박성진	1957-	朴聖珍	–	작가(서양화)
박성태	1960-	朴成泰	PARK Sungtae	작가(한국화, 설치)

한글	출생 연도	한문	영문	활동 분야
박성현	1953-	朴成鉉	-	작가(서양화)
박성현	1963-	-	-	예술기획
박성환	1919-2001	朴成煥	Park Sunghwan	작가(서양화)
박성환	1973-	朴聖煥	PARK Seong Whan	작가(서양화)
박세관	1955-	朴世寬	-	작가(서양화)
박세림	1925-1975	朴世霖	-	작가(서예)
박세상	1960-	朴世相	-	작가(서양화)
박세원	1922-1999	朴世元	PARK Seweon	작가(한국화)
박세은	1952-	朴世殷	-	작가(서양화)
박세진	1977-	-	PARK Se-Jin	작가(서양화)
박소영	1942-	朴昭映	-	작가(한국화)
박소영	1954-	朴邵暎	-	작가(한국화)
박소영	1961-	-	PARK So Young	작가(조소, 설치)
박소영	1973-	朴昭映	Park Soyoung	작가(한국화)
박소현	1961-	朴素賢	PARK Sohyun	작가(한국화)
박소현	1973-	-	PARK Sohyun	문화예술정책
박소현	1974-	朴紹見	PARK So-Hyeon	조형예술학
박송우	1941-	朴松祐	-	작가(서양화)
박수근	1914-1965	朴壽根	Park Soo Keun	작가(서양화)
박수남	1939-	朴秀男	-	작가(서양화)
박수룡	1954-	朴洙龍	-	작가(서양화)
박수빈	1946-	-	-	작가(서양화)
박수석	1918-1994	朴壽錫	-	작가(서예)
박수영	1945-	朴洙永	-	작가(서양화)
박수용	1956-	朴壽用	-	작가(조소)
박수진	1968-	朴秀眞	-	전시기획
박수철	1947-	朴秀喆	PARK Soochul	작가(섬유공예)
박숙영	1958-	朴淑英	-	미술사
박숙자	1959-	朴淑子	-	작가(서양화)
박숙희	1938-	朴淑姬	PARK Sookhee	작가(섬유공예)
박숙희	1963-	-	PARK Sukie	미술언론

한글	출생 연도	한문	영문	활동 분야
박순관	1955–	朴淳寬	–	작가(도자공예)
박순미	1960–	朴順美	–	작가(한국화)
박순우	1957–	朴順雨	–	작가(서양화)
박순자	1952–	–		작가(서양화)
박순철	1963–	朴順哲	–	작가(한국화)
박순흔	1941–	朴洵欣	–	작가(서양화)
박승	1947–	朴勝		작가(서양화)
박승규	1951–2007	朴承圭	PARK Seungkyu	작가(서양화)
박승모	1969–	–	PARK Seung Mo	작가(조소)
박승무	1893–1980	朴勝武	PARK Seungmoo	작가(한국화)
박승범	1944–	朴承範	–	작가(서양화)
박승빈	1938–	朴昇彬		작가(한국화)
박승순	1954–	朴承順	PARK Seung-Soon	작가(서양화)
박승예	1974–	朴昇藝	PARK Seung-Yea	작가(서양화)
박시동	1960–	朴是東		작가(조소)
박신의	1957–	朴信義	–	예술경영
박신자	1964–	–	PARK Shinja	작가(조소, 디자인)
박신혜	1956–	朴信惠	–	작가(서양화)
박실	1951–	朴實	–	작가(조소)
박아림	1970–	朴雅林	–	미술사
박애정	1959–	朴愛正	PARK Ad Jong	작가(섬유공예)
박언곤	1943–	朴彦坤	–	건축사
박 엘리사벳	1947–	–		작가(서양화)
박여숙	1953–	朴麗淑	–	갤러리스트
박여일	1915–?	朴如一	–	작가(서양화, 사진)
박연도	1933–	朴演島	–	작가(서양화)
박영국	1946–	朴永國	–	작가(서양화)
박영근	1965–	朴永根	PARK Young-Geun	작가(서양화)
박영길	1975–	–	PARK Young-Gil	작가(한국화)
박영남	1949–	朴英男	PARK Yung-Nam	작가(서양화)
박영달	1913–1986	朴英達	–	작가(사진)

한글	출생 연도	한문	영문	활동 분야
박영대	1942-	朴永大	PARK Youngdae	작가(한국화)
박영동	1938-	朴英同	-	작가(서양화)
박영란	1967-	朴英蘭	-	전시기획
박영래	미상	朴榮來	-	작가(서양화)
박영미	1959-	-	-	작가(서양화)
박영복	1945-	朴永福	-	미술사
박영선	1910-1994	朴泳善	PARK Youngseun	작가(서양화)
박영성	1928-1996	朴瑛星	PARK Youngsung	작가(서양화)
박영숙	1941-	朴英淑	PARK Youngsook	작가(사진)
박영숙	1959-	-	-	작가(서양화)
박영율	1958-	朴榮栗	-	작가(서양화)
박영일	1958-	朴英一	-	작가(한국화)
박영재	1938-	-	-	작가(한국화)
박영재	1957-	朴英才	-	작가(조소)
박영준	1947-	朴瑛俊	PARK Youngjune	작가(서양화)
박영진	1950-	朴榮鎭	-	작가(한국화, 서예)
박영진	1951-	-	-	작가(서양화)
박영택	1963-	朴榮澤	-	미술비평
박영하	1954-	朴永夏	PARK Youngha	작가(서양화)
박영환	1956-	朴永煥	-	작가(조소)
박영희	1936-	朴永姬	-	작가(조소)
박예신	1967-	朴禮伸	PARK Ye Shin	작가(판화)
박옥남	1956-	朴玉男	-	작가(한국화)
박옥생	1977-	朴玉生	PARK Ok Saeng	미술평론
박옥순	1947-	朴玉順	-	작가(조소)
박옥희	1950-	-	-	작가(서양화)
박완용	1959-	朴完用	-	작가(한국화)
박요아	1947-	朴晗雅	Park Yoah	작가(한국화)
박용규	1942-	朴容奎	-	작가(한국화)
박용석	1972-	朴龍錫	-	작가(미디어, 영상)
박용수	1960-	朴龍洙	-	작가(조소)

한글	출생 연도	한문	영문	활동 분야
박용숙	1935-2018	朴容淑	-	미술비평
박용순	1928-	朴容順	-	작가(서양화)
박용식	1971-	朴庸植	PARK Yong Sik	작가(조소)
박용인	1944-	朴容仁	PARK Yongin	작가(서양화)
박용자	1954-	朴用慈	-	작가(한국화)
박우찬	1961-	朴宇璨	-	전시기획
박우홍	1952-	朴雨弘	PARK Woo-Hong	갤러리스트
박원규	1947-	朴元圭	-	작가(서예)
박원서	1934-	朴元緒	-	작가(한국화)
박원섭	1948-	朴源燮	-	작가(조소)
박원수	1914-2005	朴元壽	-	작가(한국화)
박원식	1958-2006	朴源植	-	미술비평
박원주	1961-	朴嫄珠	PARK Wonju	작가(설치)
박원주	1976-	-	PARK Wonjoo	작가(회화)
박유미	1958-	朴裕美	-	작가(서양화)
박유복	1960-	朴有福	-	작가(서양화)
박윤경	1976-	-	PARK Yoon Kyung	작가(회화, 설치)
박윤배	1954-	朴允培	-	작가(서양화)
박윤서	1948-	朴允緒	-	작가(한국화)
박윤성	1951-	朴倫性	-	작가(서양화)
박윤숙	1952-	-	-	작가(서양화)
박윤영	1968-	朴允英	PARK Yoon-Young	작가(회화, 설치)
박윤자	1945-	朴允子	-	작가(조소)
박윤정	1966-	朴胤晶	-	전시기획
박윤종	1948-	朴潤鍾	-	작가(한국화)
박은경	1959-	朴銀卿	-	미술사
박은라	1960-	朴恩羅	-	작가(한국화)
박은선	1962-	-	PARK Eunsun	작가(조소)
박은선	1965-	-	PARK Eun Sun	작가(조각)
박은수	1952-	朴恩洙	-	작가(서양화, 설치)
박은순	1958-	朴銀順	-	미술사

한글	출생 연도	한문	영문	활동 분야
박은영	1958-	朴銀英	-	미술사
박은영	1972-	-	PARK Eunyoung	작가(미디어)
박은용	1944-2008	朴銀容	-	작가(한국화)
박은주	1951-	朴恩柱	-	미학
박은화	1957-	朴恩和	-	미술사
박은희	1953-	朴恩羲	-	작가(한국화)
박은희	1956-	朴銀姬	-	작가(회화)
박응주	1964-	朴應柱	-	미술비평
박이선	1953-	朴利善	-	작가(한국화)
박이소(박모/본명 박철호)	1957-2004	朴異素(朴某)	BAHC Yiso	작가(회화, 설치)
박익준	1911-1993	朴益俊	-	작가(한국화)
박인	1958-	朴仁	-	작가(서양화)
박인관	1956-	朴仁寬	-	작가(서양화)
박인권	1963-	朴仁權	-	미술저술
박인우	1957-	朴仁雨	-	작가(서양화)
박인채	1918-2010	朴仁彩	-	작가(서양화)
박인현	1957-	朴仁鉉	PARK Inhyun	작가(한국화)
박인호	1957-	朴仁浩	-	작가(서양화)
박일남	1957-	朴一南	PARK Ilnam	작가(서양화)
박일순	1951-	朴一順	PARK Ilsoon	작가(조소)
박일용	1960-	朴一用	-	작가(서양화)
박일주	1910-1994	朴一舟	-	작가(서양화)
박일철	1954-	朴一徹	-	작가(서양화)
박일호	1959-	朴一浩	-	미술비평
박일화	1958-	朴一花	-	작가(한국화)
박장근	1968-	朴長根	PARK Jang Keun	작가(조소)
박장년	1938-2009	朴庄年	PARK Jangnyun	작가(서양화)
박장화	1924-	朴張和	-	작가(한국화)
박재갑	1933-	朴在甲	-	작가(서양화, 디자인)
박재건	1948-2009	朴載建	-	사진학
박재곤	1937-1993	朴在坤	Park Jae Kon	작가(서양화)

한글	출생 연도	한문	영문	활동 분야
박재만	1946-	朴在萬	-	작가(서양화)
박재현	1960-	朴宰賢	-	작가(조소)
박재호	1927-1995	朴在浩	-	작가(서양화)
박재호	1940-	朴在鎬	PARK Jaeho	작가(서양화)
박정간	1944-	朴正幹	-	작가(서양화)
박정구	1961-	朴正玖	-	전시기획
박정기	1946-	朴廷基	-	미학
박정기	1971-	-	PARK Chungki	작가(설치)
박정렬	1946-	朴正烈	PARK Jeonglyul	작가(한국화)
박정렬	1959-	朴正烈	-	작가(서양화)
박정민	1977-	朴正敏	PARK Jung-Min	미술사
박정선	1970-	-	PARK Jung-Sun	작가(서양화)
박정수	1965-	朴定洙	-	미술저술
박정실	1946-	-	-	작가(서양화)
박정애	1956-	朴貞愛	Park jung ae	작가(조소)
박정애	1957-	朴正愛	-	미술교육
박정욱	1961-	-	-	미술저술
박정혁	1974-	-	PARK Jung Hyuk	작가(회화)
박정현	1977-	-	PARK Junghyun	작가(설치)
박정혜	1961-	朴廷蕙	-	한국미술사
박정호	1958-	朴定鎬	-	작가(서양화, 판화)
박정환	1956-	朴正煥	PARK Jung Whan	작가(조소)
박제성	1978-	-	BAAK Je	작가(미디어)
박제순	1858-1916	朴齊純	-	작가(서예)
박조유	1942-	朴朝由	-	작가(조소)
박종갑	1947-2006	朴鍾甲	-	작가(서양화)
박종갑	1968-	朴鐘甲	PARK Jong Gab	작가(한국화)
박종구	1957-	-	-	작가(한국화)
박종규	1966-	-	PARK Jongkyu	작가(미디어)
박종근	1939-2009	朴鍾根	-	작가(서양화)
박종기	1947-	朴鐘琦	-	작가(한국화)

한글	출생 연도	한문	영문	활동 분야
박종남	1936-	朴宗男	-	작가(서양화)
박종대	1942-2011	朴鍾大	-	작가(조소)
박종만	1934-	朴鍾萬	-	작가(한국화)
박종만	1954-	朴鍾晩	-	작가(조소)
박종배	1935-	朴鍾培	PARK Chongbae	작가(조소)
박종석	1939-	朴鍾奭	-	작가(서양화)
박종석	1957-	朴鍾錫	-	작가(한국화)
박종성	1953-	朴鍾聲	-	작가(서양화)
박종수	1947-	朴種洙	-	작가(서양화)
박종승	1930-	朴宗昇	-	작가(서양화)
박종식	1944-	朴鍾植	PARK Jongsik	작가(서양화)
박종욱	1952-	-		작가(서양화)
박종해	1953-	朴鐘海	-	작가(서양화)
박종호	1972-	朴鍾皓	PARK Jong-Ho	작가(서양화)
박종회	1944-	朴種會	PARK Jonghoi	작가(한국화)
박주생	1960-	朴柱生	PARK Joosaeng	작가(한국화)
박주석	1961-	朴柱碩	-	사진비평
박주영	1945-	朴周榮	-	작가(한국화)
박주욱	1970-	朴柱昱	PARK Juwook	작가(회화)
박주하	1952-	朴柱廈	-	작가(서양화)
박주현	1975-	-	PARK Ju-Hyun	작가(조소)
박준근	1940-1990	朴俊根	-	작가(서예)
박준렬	1959-	朴俊烈	-	작가(서양화)
박준범	1976-	-	PARK Junebum	작가(영상, 퍼포먼스)
박준원	1953-	朴畯遠	-	미학
박준헌	1970-	朴俊憲	-	전시기획
박중식	1948-	朴重植	-	작가(서양화)
박지숙	1963-	朴智淑	PARK Ji Sook	작가(서양화)
박지은	1972-	-	PARK Jee Eun	작가(설치)
박지택	1948-	朴智澤	-	작가(서양화)
박진규	1948-	朴珍奎	-	작가(한국화)

한글	출생 연도	한문	영문	활동 분야
박진명	1915–1947	朴振明	–	작가(서양화)
박진모	1941–	朴秦謨	–	작가(서양화)
박진아	1971–	朴眞我	Park Jina	미술사, 디자인평론
박진아	1974–	–	PARK Jin-A	작가(회화)
박진영	1971–	–	PARK Area	작가(사진)
박진웅	1942–	朴辰雄	–	작가(서양화)
박진호	1938–	朴鎭虎	–	작가(서양화)
박진호	1962–	朴鎭浩	PARK Jinho	작가(사진)
박진화	1957–	朴珍華	PARK Jinhwa	작가(서양화)
박진희	1959–	朴珍姬	–	작가(조소)
박찬갑	1940–	朴贊甲	–	작가(조소)
박찬걸	1974–	朴贊傑	PARK Chan-Girl	작가(조소)
박찬경	1965–	–	PARK Chan-Kyong	작가(영상, 설치)
박찬민	1970–	朴贊珉	PARK Chanmin	작가(사진)
박찬응	1960–	朴贊應	–	전시기획
박찬호	1944–	朴燦鎬	–	작가(서양화)
박창서	1955–	朴昌緖	–	작가(서양화)
박창식	1947–	朴昌植	–	작가(조소)
박채배	1946–	朴彩培	–	작가(한국화)
박천남	1961–	朴天男	–	전시기획
박천복	1942–	朴天福	–	작가(서양화)
박철	1950–	朴哲	PARK Chul	작가(서양화)
박철교	1935–	朴喆教	PARK Chulkyo	작가(서양화)
박철준	1927–1995	朴哲俊	PARK Chuljun	작가(조소)
박철호	1965–	朴徹鎬	PARK Chel-Ho	작가(회화, 판화)
박철희	1975–	朴铁熙	PARK Chulhee	예술기획, 아트딜러
박청아	1970–	朴淸雅	–	미술사
박춘묵	1948–	朴春默	–	작가(한국화)
박춘봉	1944–	朴春奉	–	작가(서양화)
박춘재	1936–2000	朴春載	–	작가(서양화)
박춘호	1963–	朴春鎬	PARK Choon Ho	미술이론

한글	출생 연도	한문	영문	활동 분야
박춘화	1947-	朴春華	-	작가(서양화)
박충검	1946-2005	朴忠檢	-	작가(한국화)
박충흠	1946-	朴忠欽	PARK Choongheum	작가(조소)
박치성	1956-2010	朴致聲	-	작가(서양화)
박태동	1961-	朴泰東	PARK Tae Dong	작가(조소)
박태성	1947-	-	-	작가(서양화)
박태정	1965-	朴泰正	PARK Tae-Jeong	작가(서예, 사진)
박태준	1926-2001	朴泰俊	-	작가(서예)
박태호	1958-	朴泰昊	-	작가(조소)
박태홍	1959-	朴泰弘	-	작가(서양화)
박태후	1955-	朴太候	-	작가(한국화)
박파랑	1973-	-	PARK Parang	미술사
박판용	1938-	朴判用	-	작가(한국화)
박평종	1969-	-	PARK Pyungjong	사진이론
박필호	1903-1981	朴弼浩	-	작가(사진)
박학배	1945-	朴鶴培	-	작가(서양화)
박학재	1917-1981	朴學在	-	건축가
박한진	1938-	朴漢鎭	-	작가(서양화)
박항률	1950-	朴沆律	PARK Hang-Ryul	작가(서양화)
박항섭	1923-1979	朴恒燮	PARK Hangsup	작가(서양화)
박항환	1947-	朴亢煥	PARK Hanghwan	작가(한국화)
박해동	1957-	朴海東	-	작가(한국화)
박해순	1948-	朴海順	-	작가(서양화)
박행보	1935-	朴幸甫	-	작가(한국화)
박헌걸	1959-	-	-	작가(서양화)
박헌열	1955-	朴憲烈	Park heon youl	작가(조소)
박현규	1948-1993	朴玄奎	PARK Hyunkyu	작가(서양화)
박현기	1942-2000	朴炫基	PARK Hyunki	작가(미디어아트)
박현두	1971-	-	PARK Hyun-Doo	작가(영상)
박현수	1967-	朴顯洙	PARK Hyun Su	작가(서양화)
박현주	1968-	-	PARK Hyun-Joo	작가(회화, 설치)

한글	출생 연도	한문	영문	활동 분야
박형국	1965-	朴亨國	PARK Hyoung-Gook	미술사
박형근	1973-	-	PARK Hyung Geun	작가(사진)
박형배	1950-	朴亨培	-	작가(서양화)
박형석	1959-	朴炯錫	-	작가(한국화)
박형진	1971-	朴炯珍	PARK Hyung-Jin	작가(회화)
박형철	1941-	朴炯哲	PARK Hyungchul	작가(목칠공예)
박혜경	1967-	朴惠卿	-	예술경영
박혜라	1947-2008	-	-	작가(서양화)
박혜련	1958-2010	朴慧蓮	-	작가(서양화)
박혜수	1974-	-	PARK Hye-Soo	작가(설치)
박호숙	1959-	-	-	작가(서양화)
박호정	1959-	朴好貞	-	작가(한국화)
박홍규	1952-	朴洪圭	-	미술저술
박홍도	1939-	朴弘燾	-	작가(서양화)
박홍수	1967-	朴洪秀	-	작가(한국화)
박홍순	1955-	朴洪淳	-	작가(한국화)
박홍순	1965-	-	PARK Hong-Soon	작가(사진)
박홍천	1960-	朴洪天	PARK Hongchun	작가(사진)
박환웅	1948-1996	朴桓雄	-	작가(서양화)
박효정	1958-	朴效貞	PARK Hyo-Jung	작가(조각)
박훈성	1961-	朴勳城	PARK Hoon-Sung	작가(서양화)
박휘락	1935-	朴徽洛	-	작가(서양화, 판화)
박휘봉	1941-	朴揮鳳	-	작가(조소)
박흥기	1960-	朴興基	-	작가(서양화)
박흥순	1952-	朴興淳	-	작가(서양화)
박희련	1958-	朴希蓮	-	작가(한국화)
박희만	1930-2005	朴喜滿	-	작가(서양화)
박희선	1957-1997	朴喜善	PARK Heesun	작가(조소)
박희섭	1972-	朴喜燮	PARK Heeseop	작가(회화)
박희자	1946-	朴熙子	-	작가(서양화)
박희제	1953-	朴喜濟	-	작가(서양화)

한글	출생 연도	한문	영문	활동 분야
박희준	1946-	-	-	작가(서양화)
박희현	1956-	朴喜鉉	-	작가(서양화)
반이정(본명 한만수)	1970-	-	BAN E-jung	미술비평
방국진	1953-	方國鎭	-	작가(한국화)
방근택	1929-1992	方根澤	-	미술비평
방두영	1947-	方斗榮	-	작가(서양화)
방명주	1970-	房明珠	BANG Myungjoo	작가(사진)
방병상	1970-	方炳相	BANG Byoung Sang	작가(사진)
방병선	1960-	方炳善	-	미술사
방순희	1938-1983	房順熙	-	작가(서양화)
방시영	1935-	方時榮	-	작가(한국화)
방의걸	1938-	方義傑	-	작가(한국화)
방정아	1968-	方靖雅	BANG Jeongah	작가(서양화)
방창현	1973-	-	BANG Chang Hyun	작가(도자공예)
방혜자	1937-	方惠子	BANG Haija	작가(서양화)
방효성	1955-	方曉星	-	작가(서양화, 퍼포먼스)
배금진	1975-	裵今震	-	미술교육
배기동	1952-	裵基同	-	고고학
배기찬	1948-	裵基燦	-	작가(서양화)
배길기	1917-1999	裵吉基	-	작가(서예)
배남경	1971-	裵男慶	BAE Namkyung	작가(판화)
배동신	1920-2008	裵東信	Bae Dong shin	작가(서양화, 수채화)
배동준	1933-	裵東俊	-	작가(한국화)
배동준	1933-1990	裵東俊	-	작가(사진)
배동준	1935-	裵東準	BAE Dong-Jun	작가(사진)
배동환	1943-	裵東煥	BAI Donghwan	작가(서양화)
배렴	1911-1968	裵濂	Bae Ryeom	작가(한국화)
배륭	1930-1992	裵隆	-	작가(서양화, 판화)
배만실	1923-2018	裵滿實	PAI Mansil	작가(섬유공예)
배명수	1948-2016	裵明洙	-	작가(서양화)
배명지	1972-	裵明智	BAE Myung Ji	전시기획

한글	출생 연도	한문	영문	활동 분야
배명학	1907-1973	裵命鶴	-	작가(서양화)
배명희	1955-	-	-	작가(한국화)
배병우	1950-	裵炳雨	BAE Bien-U	작가(사진)
배삼식	1957-	裵三植	-	작가(조소)
배상순	1971-	裵相順	BAE Sang Sun	작가(서양화)
배상하	1922-1965	裵相河	-	작가(사진)
배상하	1955-	裵相河	-	작가(서양화)
배성환	1958-2008	裵成桓	-	작가(한국화)
배순훈	1943-	裵洵勳	-	미술관경영
배승현	1956-	裵承鉉	-	작가(조소)
배영선	1938-	裵榮仙	-	작가(서양화)
배영철	1939-2011	裵榮哲	-	작가(서양화)
배영환	1969-	-	BAE Young-Whan	작가(설치)
배운성	1901-1978	裵雲成	Pai Unsung	작가(서양화, 판화)
배인숙	1959-	-	-	작가(서양화)
배재식	1931-2001	裵在植	-	작가(서예)
배정례	1916-2006	裵貞禮	-	작가(한국화)
배정자	1941-	裵貞子	-	작가(서양화)
배정혜	1950-	裵丁慧	-	작가(서양화)
배종록	1947-	裵宗錄	-	작가(한국화)
배종헌	1969-	-	BAE Jong Heon	작가(사진, 설치)
배준성	1967-	-	BAE Joonsung	작가(사진)
배진달(본명 배재호)	1964-	裵珍達	-	미술사
배진호	1961-	裵珍浩	-	작가(조소)
배진환	1952-	裵進煥	BAE Jin Hwan	작가(도자)
배찬효	1975-	裵燦孝	BAE Chan Hyo	작가(사진)
배현철	1953-	裵玄澈	-	작가(서양화)
배형경	1955-	裵馨京	BAE Hyung Kyung	작가(조소)
배형식	1926-2002	裵亨植	-	작가(조소)
배혜경	1958-	-	BAE Hye-Kyung	아트옥션
백경원	1945-	白景原	-	작가(서양화)

한글	출생 연도	한문	영문	활동 분야
백곤(본명 김백곤)	1977–	白坤	PAIK Gon	미학
백광기	1949–	白光基	–	작가(서양화)
백광익	1952–	白光益	BAIK Kwang-Ik	작가(서양화)
백규현	1953–	白圭鉉	–	작가(서양화)
백금남	1948–	白金男	BAIK Kumnam	작가(판화, 디자인)
백기수	1930–1985	白琪洙	–	미학
백기영	1969–	–	PEIK Ki Young	전시기획
백낙효	1947–	白樂孝	–	작가(서양화)
백남순	1904–1994	白南舜	BAIK Namsoon	작가(서양화)
백남준	1932–2006	白南準	Nam June Paik	작가(비디오아트)
백동칠	1947–	白東七	–	작가(한국화)
백락종	1920–2003	白樂宗	–	작가(서양화)
백령	1965–	白玲	–	예술교육
백만우	1946–	白滿佑	–	작가(서양화)
백문기	1927–2018	白文基	PAIK Moonki	작가(조소)
백미옥	1952–	白美玉	–	작가(서양화)
백미혜	1953–	白美惠	BACK Mi-Hye	작가(서양화)
백민준	1975–	–	BAIK Min-June	작가(조소)
백성기	1929–	白聖基	–	작가(서양화)
백성도	1949–	白聖道	BAEK Sungdo	작가(서양화)
백성혜	1957–	白盛惠	–	작가(서양화, 판화)
백성흠	1959–	白成欽	–	작가(서양화)
백수남	1943–1998	白秀男	PAIK Soonam	작가(서양화)
백순공	1947–	白淳共	–	작가(서양화)
백순실	1951–	白純實	BAIK Soonshil	작가(한국화)
백승관	1962–	白承寬	PAEK Seung Kwan	작가(판화)
백승길	1933–1999	白承吉	–	미술언론, 번역
백승업	1956–	白承業	–	작가(조소)
백승우	1973–	–	BACK Seung Woo	작가(사진)
백영수	1922–2018	白榮洙	Paek Youngsu	작가(서양화)
백영제	1953–	白永濟	–	미학

한글	출생 연도	한문	영문	활동 분야
백원선	1946-	白媛善	Paek Won-Sun	작가(서양화)
백윤기	1955-	白倫基	-	작가(조소)
백윤문	1906-1979	白潤文	PAEK Yonmoon	작가(한국화)
백인산	1967-	白仁山	Baik In-San	미술사
백인현	1956-	白仁鉉	-	작가(한국화)
백정암	1957-	白正岩	-	작가(서양화)
백준기	1953-	白俊基	-	작가(서양화)
백지숙	1964-	白智淑	-	미학
백지혜	1975-	-	BAEK Jee Hye	작가(한국화)
백진	1954-	白鎭	-	작가(서양화)
백찬홍	1948-	白贊弘	-	작가(서양화)
백철수	1950-2010	白徹洙	PAIK Chulsoo	작가(조소)
백태원	1923-2008	白泰元	PAIK Taewon	작가(목칠공예)
백태호	1923-1988	白泰鎬	-	작가(서양화)
백태호	1925-2009	白泰昊	PAIK Taiho	작가(섬유공예)
백향기	1960-	-	-	작가(서양화)
백현옥	1939-	白顯鈺	BAIK Hyunok	작가(조소)
백현진	1972-	-	BEK Hyunjin	작가(회화, 설치)
백현호	1959-	白賢鎬	-	작가(한국화)
백홍기	1913-1989	白洪基	-	작가(서예)
변경희	1976-	卞慶喜	BYUN Kyung-Hee	작가(서양화)
변관식	1899-1976	卞寬植	Byeon Gwansik	작가(한국화)
변광섭	1966-	卞光燮	-	예술경영
변광현	1956-2005	邊光賢	-	작가(서양화)
변길현	1968-	-	Gil Hyun Byun	전시기획
변대용	1972-	-	BYUN Dae-Yong	작가(조소)
변상봉	1942-2008	卞相奉	-	작가(한국화)
변상형	1965-	卞相馨	-	미학
변선영	1954-	-	-	작가(서양화)
변숙경	1963-	邊淑慶	BYUN Sook Kyung	작가(조소)
변순철	1969-	-	BYUN Soon cheol	작가(사진)

한글	출생 연도	한문	영문	활동 분야
변시지	1926-2013	邊時志	BYUN Shiji	작가(서양화)
변영섭	1951-	邊英燮	-	미술사
변영원	1921-1988	邊永園	BYON Yeongwon	작가(서양화)
변영혜	1958-	邊榮惠	-	작가(한국화)
변영환	1956-	邊英煥	-	작가(서양화)
변용국	1957-	邊用國	-	작가(서양화)
변웅필	1970-	-	BYEN Ung Pil	작가(서양화)
변월룡	1916-1990	-	PEN Varlen	작가(회화, 판화)
변유복	1942-	卞遺福	-	작가(조소)
변재현	1960-	卞在玄	-	작가(서양화)
변종곤	1948-	卞鍾坤	BYUN Chong-Gon	작가(서양화)
변종필	1968-	卞鍾弼	-	미술비평
변종하	1926-2000	卞鍾夏	Byun Chongha	작가(서양화)
변진의	1942-	卞珍義	-	작가(서양화)
변창건	1960-	卞昌建	-	작가(서양화)
변청자	1966-	邊淸子	BYUN Chung-Ja	미술이론
변호숙	1920-?	卞鎬淑	-	작가(한국화)
변홍철	1975-	邊洪徹	BYUN Hongchul	미술경영
변희천	1909-1997	邊熙天	-	작가(서양화)
복원규	1953-	卜元圭	-	작가(한국화)
복종순	1959-	卜宗淳	-	작가(조소, 설치)
부달선	1921-1983	夫達善	-	작가(서예)
부현일	1938-	夫賢一	-	작가(한국화)

사공홍주	1959-	司空弘周	-	작가(한국화)
사사[44]	1973-	-	Sasa[44]	작가(설치, 퍼포먼스)
사석원	1960-	史奭源	SA Suk-Won	작가(회화)
사윤택	1972-	-	SA Yun-Taek	작가(서양화)
상성규	1956-	尙成圭	-	작가(한국화)

한글	출생 연도	한문	영문	활동 분야
샌정(본명 정승)	1963-	-	CHUNG Sen	작가(서양화)
서경덕	1955-	徐敬德	-	작가(서양화)
서경원	1956-	徐敬源	-	작가(한국화)
서경자	1955-	徐敬子	-	작가(서양화)
서경희	1953-	徐京希	-	작가(서양화)
서계원	1953-	-	-	작가(한국화)
서공임	1960-	徐共任	-	작가(한국화)
서기문	1959-	徐基文	-	작가(서양화)
서기원	1942-	徐基元	-	작가(한국화)
서도식	1955-	徐道植	SEO Dosik	작가(금속공예)
서도호	1962-	徐道濩	SUH Doho	작가(설치)
서동관	1947-	徐東官	-	작가(한국화)
서동균	1902-1978	徐東均	-	작가(서화)
서동욱	1974-	徐東郁	SUH Dongwook	작가(서양화)
서동진	1900-1970	徐東辰	SEO Dongjin	작가(서양화)
서동화	1953-	徐東和	-	작가(조소)
서동희	1947-	徐東喜	SUH Dong Hee	작가(도자공예)
서명덕	1950-	徐明德	-	작가(서양화)
서무진	1950-	徐茂震	-	작가(한국화)
서문 정자	1945-	西門 政子	SUK SEMOON	작가(회화, 설치)
서민석	1969-	徐旻奭	SEO Min-Seok	미술이론
서박이	1940-	徐博二	-	작가(서양화)
서병기	1919-1993	徐丙麒	-	작가(서양화)
서병오	1862-1936	徐丙五	Seo Byeong-o	작가(서화)
서봉남	1944-	徐奉南	-	작가(서양화)
서봉한	1940-	徐奉漢	-	작가(서양화)
서분순	1948-	-	-	작가(서양화)
서상우	1937-	徐商雨	-	미술관 건축
서상익	1977-	-	SEO Sang-Ik	작가(서양화)
서상환	1940-	徐商煥	-	작가(서양화, 판화)
서석규	1924-2007	徐錫珪	SUH Suk-kyu	작가(서양화)

한글	출생 연도	한문	영문	활동 분야
서성근	1953–	徐成根	–	작가(한국화)
서성록	1957–	徐成綠	–	미술비평
서성찬	1906-1959	徐成贊	–	작가(서양화)
서세옥	1929–	徐世鈺	Suh Seok	작가(한국화)
서소언	1941–	徐昭彦	–	작가(서양화)
서수영	1972–	徐秀伶	SEO Soo Young	작가(한국화)
서수자	1944–	徐秀子	–	작가(서양화)
서순삼	1903-1973	徐淳三	–	작가(사진)
서순주	1961–	–	Sounjou Seo	전시기획
서승원	1942–	徐承元	SUH Seung-Won	작가(서양화)
서양순	1940–	徐良順	–	작가(서양화)
서영수	1928–	徐榮洙	–	작가(한국화)
서영수	1949–	徐暎洙	–	작가(한국화)
서영숙	1947–	徐英淑	–	작가(서양화)
서영숙	1952–	徐英淑	–	작가(서양화)
서영철	1962–	–	SEO Young-Chul	작가(사진)
서영희	1957–	徐英姬	–	미술비평
서옥순	1965–	徐玉順	SEO Ok-Soon	작가(설치)
서용	1962–	徐勇	–	작가(한국화)
서용석	1946-1983	徐龍鉐	–	작가(서예)
서용선	1951–	徐庸宣	SUH Yongsun	작가(서양화)
서유미	1958–	徐有美	–	작가(서양화)
서윤희	1968–	徐侖熙	SEO Yoon-Hee	작가(한국화)
서은경	1965–	–	SEO Eun Kyeong	작가(한국화)
서은애	1970–	徐恩愛	SEO Eunae	작가(한국화)
서응원	1947–	徐應遠	–	작가(서양화)
서이선	1942–	徐伊仙	–	작가(한국화)
서일석	1957-2005	徐一錫	–	작가(한국화)
서재관	1923–	徐載寬	–	작가(한국화)
서재만	1933–	徐在萬	–	작가(서양화)
서재철	1947–	徐在哲	–	작가(사진)

한글	출생 연도	한문	영문	활동 분야
서재행	1935-	徐載幸	SUH Jai-Haing	작가(섬유공예)
서재흥	1960-	徐載興	-	작가(서양화)
서정걸	1960-	徐廷杰	-	전시기획
서정국	1958-	徐正國	SEO Jung Kug	작가(조소)
서정련	1956-	-	-	작가(서양화)
서정묵	1920-1993	徐正默	-	작가(한국화)
서정순	1940-	徐貞順	-	작가(서양화)
서정찬	1956-	徐貞燦	-	작가(서양화)
서정철	1938-	徐正澈	-	작가(한국화)
서정태	1952-	徐政泰	SUH Jungtae	작가(한국화)
서정학	1959-	徐廷學	-	작가(서양화)
서정희	1958-	徐貞姬	-	작가(서양화, 판화)
서제섭	1941-	徐濟燮	-	작가(한국화)
서진달	1908-1947	徐鎭達	SEO Jindal	작가(서양화)
서진석	1968-	徐眞錫	SUH Jin Suk	전시기획
서진수	1956-	徐鎭洙	-	미술시장
서창환	1923-2014	徐昌煥	-	작가(서양화)
서태웅	1956-	徐太雄	-	작가(한국화)
서한달	1944-	徐漢達	SURH Han Dal	작가(도자공예)
서해근	1974-	徐海根	SEO Hae Geun	작가(퍼포먼스)
서해창	1954-	徐海昌	-	작가(서양화)
서형일	1943-	徐亨一	-	작가(서양화)
서혜경	1968-	徐惠卿	SEO Hae-Gyong	작가(서양화)
서혜영	1968-	-	SUH Hai-Young	작가(회화, 설치)
서홍원	1946-	徐弘源	-	작가(한국화)
서효정	1972-	-	SEO Hyojung	작가(미디어, 퍼포먼스)
서희선	1969-	徐嬉先	SUH Hee Sun	작가(판화)
서희환	1934-1995	徐喜煥	SEO Heehwan	작가(서예)
석난희	1939-	石蘭姬	SUK Ranhi	작가(서양화)
석도륜	1923-2011	昔度輪	-	미술비평, 서예
석영기	1960-	石永基	-	작가(서양화, 판화)

한글	출생 연도	한문	영문	활동 분야
석점덕	1954–	石點德	–	작가(서양화)
석종수	1948–	石鐘守	–	작가(조소)
석철주	1950–	石鐵周	SUK Chuljoo	작가(한국화)
석희만	1914–2003	石熙滿	–	작가(서양화)
선기현	1957–	–	–	작가(서양화)
선병용	1940–	宣炳庸	–	작가(서양화)
선승혜	1970–	宣承慧	–	전시기획
선우담	1904–1984	鮮于澹	–	작가(서양화)
선우영	1946–2009	鮮于英	–	작가(조선화)
선종선	1955–	宣鍾先	–	작가(서양화)
선주선	1953–1996	宣柱善	–	작가(서예)
선학균	1943–	宣學均	–	작가(한국화)
설경철	1956–	薛慶喆	–	작가(서양화)
설원기	1951–	薛源基	Sul Won-Ki	작가(서양화)
설희자	1954–	薛姬子	–	작가(서양화)
성경희	1961–	成京姬	SEONG Kyung Hee	작가(한국화)
성기점	1939–	成耆點	–	작가(서양화)
성낙희	1971–	–	SUNG Nak-Hee	작가(서양화)
성남훈	1963–	成南勳	SUNG Nam Hun	작가(사진)
성능경	1944–	成能慶	SUNG Neungkyung	작가(서양화, 퍼포먼스)
성동훈	1966–	成東勳	SUNG Dong Hun	작가(조소)
성두경	1915–1986	成斗慶	Sung Dookyung	작가(사진)
성백	1975–	–	SUNG Baeg	작가(퍼포먼스)
성백주	1927–	成百胄	–	작가(서양화)
성병태	1947–	成炳泰	–	작가(서양화)
성선옥	1959–	成善玉	–	작가(한국화, 설치)
성순희	1955–	成順姬	–	작가(서양화)
성옥희	1935–	成玉姬	SUNG Okhi	작가(섬유공예)
성완경	1944–	成完慶	–	미술비평
성용환	1939–	成龍煥	–	작가(서양화)
성재휴	1915–1996	成在烋	SUNG Jaehyu	작가(한국화)

한글	출생 연도	한문	영문	활동 분야
성정순	1947-	成正順	-	작가(서양화)
성정용	1966-	成正鏞		미술사
성정원	1972-	-	SUNG Jung Won	작가(사진, 설치)
성지연	1976-	成智蓮	SUNG Jiyeon	작가(사진)
성창경	1942-	成昌慶	-	작가(한국화)
성태진	1974-	-	SEONG Taejin	작가(회화, 판화)
성태훈	1968-	成泰訓	SEONG Tae Hun	작가(한국화)
세오(본명 서수경)	1977-	-	SEO	작가(회화)
소기호	1953-	蘇基鎬	-	작가(서양화)
소병호	1931-1988	蘇秉鎬	-	작가(서양화)
소삼령	1918-1976	蘇三鈴	-	작가(서양화)
소순희	1958-	蘇淳熙	-	작가(서양화)
소은영	1957-	蘇恩泳	-	작가(서양화)
손경숙	1960-	孫慶淑	SON Kyeong Sook	작가(한국화, 미술교육)
손광식	1953-	孫光植	-	작가(한국화, 서예)
손광주	1970-	-	SON Kwang-Ju	작가(영상)
손교석	1950-	孫校錫	-	작가(한국화)
손기덕	1948-	孫基德	-	작가(서양화)
손기원	1956-	孫基媛	-	작가(서양화)
손기종	1951-	孫奇鍾	-	작가(한국화)
손기환	1956-	孫基煥	SON Kihwan	작가(서양화)
손동	1924-1991	孫東	-	작가(서양화)
손동진	1921-2014	孫東鎭	SOHN Dongchin	작가(서양화)
손두옥	1930-	孫斗沃	-	작가(서양화)
손명희	1970-	孫明姬	Son Myoung-hee	전시기획
손문식	1950-	孫文翼	-	작가(서양화)
손문익	1950-	孫文翼	-	작가(서양화)
손문자	1942-	孫文子	-	작가(서양화)
손병철	1948-	孫炳哲	-	서예비평
손봉채	1967-	-	SON Bong Chae	작가(회화, 설치)
손부남	1957-	孫富南	-	작가(서양화)

한글	출생 연도	한문	영문	활동 분야
손상기	1949-1988	孫詳基	SON Sangki	작가(서양화)
손상익	1955-	孫相翼	-	만화이론
손서영	1958-	-	-	작가(서양화)
손석	1955-	-	SON Seok	작가(서양화)
손석만	1955-	孫錫萬	-	작가(서양화)
손성범	1949-	孫聖範	-	작가(한국화, 서예)
손성옥	1972-	孫成玉	SON Emma	갤러리스트
손성완	1968-2006	孫誠完	SON Sung-Wan	작가(한국화)
손성진	1969-	孫聲振	-	전시기획
손세관	1954-	孫世寬	-	건축이론
손수광	1943-2002	孫秀光	SOHN Sookwang	작가(서양화)
손수연	1974-	孫秀延	SOHN Soo Yun	미술사
손숙희	1956-	-	-	작가(서양화)
손순영	1944-2014	孫順榮	SON Soonyoung	작가(서양화)
손아유	1949-2002	孫雅由	-	작가(서양화)
손연자	1947-	孫妍子	-	작가(조소)
손연칠	1948-	孫連七	SON Yeanchil	작가(한국화)
손영선	1953-	孫榮宣	SON Youngsun	작가(서양화)
손영성	1939-1983	孫永晟	-	작가(서양화, 사진)
손영옥	1968-	孫英玉	SOHN Young-Ok	미술언론, 저술
손원영	1973-	孫元映	SONG Won Young	작가(서양화)
손응성	1916-1979	孫應星	SON Eungsung	작가(서양화)
손일봉	1906~1985	孫一峰	Son Il-bong	작가(서양화)
손일성	1958-	孫日成	-	작가(서양화)
손장섭	1941-	孫壯燮	SON Jangsup	작가(서양화)
손장원	1962-	孫張源	-	건축사
손재형(아명 손판돌)	1902-1981	孫在馨(孫判㖈)	SON Jaehyeong	작가(서예)
손정리	1942-	孫貞理	-	작가(도자공예)
손정숙	1941-	-	-	작가(서양화)
손정은	1969-	-	SOHN Jeung-Eun	작가(조소)
손정희	1974-	-	SOHN Jung Hee	작가(유리공예)

한글	출생 연도	한문	영문	활동 분야
손준호	1959-	孫俊鎬	SON Joonho	작가(서양화)
손지현	1970-	孫志弦	-	미술교육
손진아	1967-	孫眞雅	SON Jin-A	작가(회화, 설치)
손진우	1970-	孫辰宇	Sonznoo	예술기획
손찬규	1921-?	孫燦奎	-	작가(서양화)
손찬성	1936-1966	孫贊聖	-	작가(서양화)
손철주	1953-	孫哲柱	-	미술저술
손철호	1959-	孫鐵鎬		작가(서양화, 판화)
손필영	1940-	孫弼榮	-	작가(조소)
손현숙	1939-	孫賢淑	-	작가(서양화)
손형우	1970-	孫形優	SON Hyeoung-Woo	작가(한국화)
손화동	1950-	孫和東	-	작가(서양화)
손희락	1975-	孫希洛	SON Heerak	작가(서양화)
손희옥	1948-	孫喜玉	-	작가(한국화)
송경	1936-	宋璟	SONG Kyung	작가(서양화)
송경혜	1952-	宋慶惠	SONG Kyunghea	작가(서양화, 설치)
송계상	1939-1968	宋烓相	-	작가(조소)
송계일	1940-	宋桂一	SONG Kyeil	작가(한국화)
송관엽	1957-	宋冠燁	SONG Kwanyoub	작가(한국화)
송광익	1950-	宋光翼	-	작가(서양화)
송근배	1948-	宋根培	-	작가(조소)
송근호	1949-	宋近鎬	-	작가(서양화)
송기석	1941-	宋基錫	-	작가(조소)
송기성	1928-	宋基成	-	작가(서양화)
송남실	1955-	宋南實	-	미술사
송대섭	1953-	宋大燮	Song Daesup	작가(서양화, 판화)
송대현	-	宋大賢	-	-
송대호	1945-	宋大鎬	-	작가(서양화)
송만규	1955-	宋滿圭	SONG Mangyu	작가(한국화)
송매희	1952-	宋梅姬	-	작가(서양화)
송명진	1973-	宋明眞	SONG Myung Jin	작가(회화)

한글	출생 연도	한문	영문	활동 분야
송문익	1958-	宋汝翼	-	작가(한국화)
송미령	1958-	宋美齡	-	전시기획
송미숙	1943-	宋美淑	-	미술비평
송번수	1943-	宋繁樹	SONG Burnsoo	작가(판화, 섬유공예)
송병돈	1902-1967	宋秉敦	SONG Byungdon	작가(서양화)
송병직	1940-	宋炳直	-	작가(서양화)
송병훈	1959-	-	-	작가(한국화)
송상섭	1958-	宋相燮	-	작가(서양화)
송상희	1970-	-	SONG Sanghee	작가(사진, 설치)
송성남	1942-	宋盛男	-	작가(서양화)
송성용	1913-1999	宋成鏞	-	작가(서예)
송수남	1938-2013	宋秀南	SONG Soonam	작가(한국화)
송수련	1945-	宋秀璉	SONG Sooryun	작가(한국화)
송수용	1906-1946	宋守鏞	-	작가(서예)
송숙남	1959-	宋淑男	-	작가(서양화, 판화)
송순자	1942-	-	-	작가(서양화)
송승호	1964-	宋勝浩	SONG Seung-Ho	작가(한국화)
송심이	1955-	宋深伊	-	작가(서양화, 판화)
송영명	1943-	宋泳明	-	작가(서양화)
송영미	1957-	宋永美	-	작가(서양화, 판화)
송영방	1936-	宋榮邦	SONG Youngbang	작가(한국화)
송영수	1930-1970	宋榮洙	SONG Youngsu	작가(조소)
송영숙	1948-	宋英淑	SONG Young Sook	작가(사진)
송영애	1946-	-	Young Ae Song	작가(서양화)
송영옥	1917-1999	宋英玉	Song Young-Ok	작가(서양화)
송영호	1949-	宋榮鎬	-	작가(서양화)
송옥진	1950-	-	-	작가(서양화)
송용	1940-	宋龍	SONG Yong	작가(서양화)
송용달	1932-	宋龍達	-	작가(서양화)
송용원	1974-	-	SONG Yong Won	작가(조소)
송윤주	1974-	宋倫朱	SONG Yunju	작가(동양화)

한글	출생 연도	한문	영문	활동 분야
송윤희	1950-	宋允熙	SONG Yunhi	작가(서양화)
송은석	1965-	宋殷碩	-	미술사
송은영	1970-	-	SONG Eun-Young	작가(회화, 설치)
송인	1971-	宋寅	SONG In	작가(한국화)
송인상	1959-	宋寅相	-	전시기획
송인욱	1957-	宋寅旭	-	작가(서양화)
송인헌	1955-	宋仁憲	-	작가(서양화)
송일금	1954-	-	-	작가(서양화)
송재광	1951-	宋在光	-	작가(서양화)
송재진	1961-	宋宰鎭	SONG Jae Jin	작가(회화)
송주섭	1954-2014	宋朱燮	-	작가(서양화)
송준상	1925-2005	宋俊祥	-	작가(서양화)
송준일	1957-	-	-	작가(한국화)
송진세	1938-	宋鎭世	-	작가(서양화)
송진순	1947-	-	-	작가(조소)
송진화	1963-	宋珍嬅	SONG Jinhwa	작가(조소)
송창	1952-	宋昌	SONG Chang	작가(서양화)
송창애	1972-	-	SONG Chang-Ae	작가(회화, 설치)
송창영	1957-	-	-	작가(조소)
송치헌	1890-1963	宋致憲	-	작가(서예)
송태화	1966-	宋泰樺	SONG Tae-Hwa	작가(서양화, 판화)
송태회	1872-1941	宋泰會	-	작가(서예)
송필용	1958-	宋弼鏞	SONG Philyong	작가(서양화)
송하경	1941-	宋河璟	-	작가(서예)
송하영	1927-1992	宋河英	-	작가(서예)
송현숙	1952-	宋賢淑	SONG Hyunsook	작가(서양화)
송형근	1941-	宋亨根	-	작가(한국화)
송혜수	1913-2005	宋惠秀	SONG Hyaesoo	작가(서양화)
송혜숙	1953-	-	-	작가(서양화)
송혜영	1958-	宋惠英	-	미술사
수잔 송	1974-	-	SUZANNE SONG	작가(서양화)

한글	출생 연도	한문	영문	활동 분야
숨결새벌	1940-	-	Sumkyulsaeboal	작가(서양화)
슬기와 민(최슬기+최성민)	2005-	-	Sulki and Min	작가(디자인)
승동표	1918-1996	承東杓	SEUNG Dongpyo	작가(서양화)
승효상	1952-	承孝相	SEUNG H-Sang	건축
신건이	1934-	申建二	SHIN Geon I	작가(사진)
신경철	1960-	-	SHIN Kyungchul	작가(사진)
신경호	1949-	申炅浩	SHIN Kyoungho	작가(서양화)
신경희	1919-2000	辛卿熙	SHIN Kyunghee	작가(서예)
신광섭	1951-	申光燮	-	미술사
신광옥	1939-	申光玉	-	작가(서양화)
신권희	1937-1995	申權熙	SHIN Kownhi	작가(금속공예)
신금례	1926-	申今禮	SHIN Kumrye	작가(서양화)
신기운	1976-	申基雲	SHIN Ki Woun	작가(미디어, 조소)
신달호	1958-	申達浩	-	작가(조소)
신동국	1955-	申東國	-	작가(서양화)
신동권	1948-	申東權	-	작가(서양화)
신동언	1947-	申東諺	-	작가(서양화)
신동주	1924-2007	申東柱	-	작가(서양화)
신동효	1958-	申東孝	-	작가(조소)
신락균	1899-1955	申樂均	-	작가(사진)
신만현	1937-	辛萬鉉	-	작가(서양화)
신명범	1942-	辛明範	SHIN Myongbom	작가(회화)
신명식	1912-1995	申明湜	-	작가(한국화)
신명희	1948-	申明憙	-	작가(한국화)
신묘숙	1959-	申妙淑	-	작가(조소)
신문광	1951-	申文廣	-	작가(서양화)
신문용	1947-	愼文鏞	SHIN Moonyong	작가(서양화)
신미경	1967-	-	SHIN Meekyoung	작가(조소, 설치)
신미례	1954-	-	-	작가(서양화)
신미영	1959-	申美暎	SHIN Mee-Young	작가(도자공예)
신민선	1960-	-	-	작가(서양화)

한글	출생 연도	한문	영문	활동 분야
신민주	1969-	-	SHIN Min Joo	작가(회화)
신방우	1912-1973	申芳雨	-	작가(한국화)
신방흔	1957-2008	申芳炘	-	미술사
신범상	1956-	申範相	-	작가(조소)
신범승	1942-	辛範承	SHIN Bumseung	작가(서양화)
신보슬	1972-	-	SHIN Boseul	전시기획
신봉균	1929-2000	申鳳均	-	작가(서양화)
신봉자	1953-	申鳳子	-	작가(한국화)
신산옥	1954-	申山沃	SHIN San-ok	작가(한국화)
신상국	1942-	申相國	-	작가(서양화)
신상재	1939-2002	愼相宰	-	작가(섬유공예)
신상호	1947-	-	SHIN Sangho	작가(도자공예)
신석기	1937-	辛晳基	-	작가(서양화)
신석주	1957-	申錫住	-	작가(서양화)
신석필	1938-2012	辛錫弼	SHIN Sukpil	작가(조소)
신선주	1972-	-	SHIN Sun Joo	작가(회화, 조소)
신성림	1969-	申成林	-	미술저술
신성식	1934-	辛聖植	-	작가(한국화)
신성희	1948-2009	申成熙	SHIN Sunghy	작가(서양화)
신세자	1958-	-	-	작가(서양화)
신소연	1972-	辛所姸	SHIN So Yeon	작가(한국화)
신수경	1968-	申秀敬	-	한국미술사
신수진	1936-	申秀瑨	-	작가(서양화)
신수진	1968-	辛秀珍	SHIN Suejin	사진사
신수진	1972-	-	SHIN Sujin	작가(판화)
신수혁	1967-	申壽赫	SHIN Soo Hyeok	작가(드로잉, 설치)
신수희	1944-	申秀喜	SHIN Soohee	작가(서양화)
신숙정	1950-	辛淑貞	-	작가(서양화)
신순남	1928-2006	申順南	Nikolai Sergeevich Shin	작가(서양화)
신승균	1966-	-	SHIN Seung Gyun	작가(판화)
신승오	1975-	辛承五	SHIN Seung Oh	전시기획

한글	출생 연도	한문	영문	활동 분야
신승우	1946-	申承雨	SHIN Soung Woo	작가(도자공예)
신승철	1975-	申承澈	SHIN Seung-Chol	미술이론
신애선	1946-	辛愛善	-	작가(서양화)
신양섭	1942-	申養爕	SHIN Yangseob	작가(서양화)
신영란	1957-	申英蘭	-	작가(서양화)
신영복	1933-2013	辛永卜	SHIN Youngbok	작가(한국화)
신영상	1935-2017	辛永常	SHIN Youngsang	작가(한국화)
신영성	1959-	申永成	-	작가(서양화)
신영식	1952-	申榮植		작가(조소)
신영은	1950-	-	-	작가(서양화)
신영재	1937-	-	-	작가(서양화)
신영진	1961-	申榮鎭	SHIN Young Jin	작가(서양화)
신영헌	1923-1995	申榮憲	SHIN Youngheon	작가(서양화)
신영훈	1935-	申榮勳	-	건축사
신옥균	1955-	申玉均	SHIN Okkyun	작가(한국화)
신옥주	1954-	愼玉珠	SHIN Okjoo	작가(조소)
신옥진	1947-	辛沃陳	-	갤러리스트
신용덕	1958-	愼鏞德	-	미술사
신유라	1972-	申裕羅	SHIN Yoo La	작가(설치)
신유림	1960-	-	-	작가(한국화)
신은숙	1956-	申銀淑	-	작가(조소)
신은주	1958-	申銀珠	-	작가(서양화)
신일근	1947-	申一根	-	작가(서양화)
신장식	1959-	申璋湜	SHIN Jangsik	작가(서양화, 판화)
신재성	1938-	申宰成	-	작가(서양화)
신재홍	1959-	-	-	작가(서양화)
신전영	1953-	-	-	작가(서양화)
신정무	1941-	申正茂	-	작가(서양화)
신정자	1956-	申貞子	-	작가(서양화)
신정주	1951-	申晶珠	-	작가(한국화)
신정희	1929-2008	申貞姬	-	작가(서예)

한글	출생 연도	한문	영문	활동 분야
신정희	1959–	–	–	작가(한국화)
신제남	1952–	申濟南	–	작가(서양화)
신종섭	1937–	申鍾燮	–	작가(서양화)
신종식	1958–	申鐘湜	–	작가(서양화)
신종태	1957–	辛宗泰	–	작가(서양화)
신종택	1958–	申鍾澤	–	작가(조소)
신준형	1969–	申濬炯	–	미술사
신중덕	1949–	愼重悳	–	작가(서양화)
신지식	1938–	申址湜	SHIN Jisik	작가(서양화, 판화)
신지영	1964–	申祉永	–	미술사
신지원	1951–	申知媛	–	작가(한국화)
신창호	1929–2003	申昌鎬	–	작가(서양화)
신철	1953–	申哲	–	작가(서양화)
신철균	1958–	申澈均	SHIN Cheolkyun	작가(한국화)
신치현	1968–	申治鉉	SHIN Chi Hyun	작가(조소)
신하순	1965–	申夏淳	SHIN Hasoon	작가(한국화)
신학철	1943–	申鶴澈	SHIN Hak-Chul	작가(서양화)
신한철	1959–	申漢澈	–	작가(조소)
신항섭	1952–	申恒燮	–	미술비평
신현경	1955–	申賢京	Shin Hyun Kyoung	작가(회화)
신현국	1924–1997	申鉉國	–	작가(사진)
신현국	1938–	申鉉國	Shin, Hyun Kook	작가(서양화)
신현대	1951–	申鉉大	–	작가(한국화)
신현숙	1959–	申賢淑	–	작가(한국화)
신현오	1947–	申鉉五	–	작가(조소)
신현욱	1951–	申鉉郁	–	작가(서양화)
신현조	1935–	申鉉璪	SHIN Hyunjoe	작가(한국화)
신현주	1942–	–	–	작가(한국화)
신현중	1953–	申鉉重	SHIN Hyunjung	작가(조소)
신현진	1968–	申鉉眞	SHIN Hyun Jin	전시기획
신형섭	1969–	–	SHIN Hyung Sub	작가(회화)

한글	출생 연도	한문	영문	활동 분야
신혜경	1961–	申嘒瓊	–	전시기획
신혜림	1971–	–	SHIN Healim	작가(금속공예)
신호철	1951–	申浩澈	–	작가(서양화)
신홍휴	1911–1961	申鴻休	SHIN Honghyu	작가(서양화)
신흥우	1960–	申興雨	–	작가(서양화)
심경자	1944–	沈敬子	SHIM Kyungja	작가(한국화)
심광현	1956–	沈光鉉	–	미학
심명보	1940–	沈明輔	–	작가(서양화)
심문섭	1942–	沈文燮	SHIM Moonseup	작가(조소)
심봉섭	1929–2001	沈鳳燮	–	작가(조소)
심부길	1905–1996	沈富吉	–	작가(나전칠기)
심부섭	1954–	沈富燮	–	작가(조소)
심상용	1961–	沈相龍	–	미술비평
심상윤	1949–	–	–	작가(서양화)
심상철	1957–	沈相哲	–	작가(서양화)
심소라	1976–	–	SIM So Ra	작가(유리공예)
심수구	1949–2018	沈秀求	–	작가(서양화, 설치)
심승욱	1972–	–	SIM Seung Wook	작가(조소)
심아빈	1976–	–	SHIM Ah-Bin	작가(설치, 미디어)
심영섭	미상	沈英燮	Shim Yeong-seop	작가(서양화)
심영철	1956–	沈英喆	SHIM Youngchurl	작가(조소)
심우식	1941–	沈禹植	SHIM Woosik	작가(서예)
심우채	1958–	沈愚採	–	작가(서양화)
심웅택	1958–	沈雄澤	–	작가(서양화)
심은록	1962–	沈銀綠	SIM Eunlog	미학
심은택	1887–1948	沈銀澤	–	작가(한국화)
심인섭	1875–1939	沈寅燮	–	작가(한국화)
심인자	1952–	沈仁子	–	작가(조소)
심재관	1956–	–	–	작가(서양화)
심재섭	1937–2003	沈在燮	–	작가(한국화)
심재영	1937–	沈載英	SHIM Jaeyoung	작가(한국화)

한글	출생 연도	한문	영문	활동 분야
심재현	1938–	沈在鉉	–	작가(조소)
심정리	1965–	沈庭利	SIM Jeong Ri	작가(서양화, 미디어)
심정수	1942–	沈貞秀	SHIM Jungsoo	작가(조소)
심죽자	1929–	沈竹子	SHIM Jukja	작가(서양화)
심진섭	1970–	沈鎭燮	SHIM Jinsub	작가(서양화, 판화)
심차순	1938–	沈次順	–	작가(조소)
심철웅	1958–	沈鐵雄	SIM Cheolwoong	작가(회화, 미디어)
심현희	1958–	沈賢熙	–	작가(한국화)
심형구	1908–1962	沈亨求	SHIM Hyungkoo	작가(서양화)
심홍재	1959–	沈弘溓	–	작가(서양화, 퍼포먼스)
심화자	1941–	沈花子	–	작가(한국화)
써니킴	1969–	–	Sunny Kim	작가(회화)

한글	출생 연도	한문	영문	활동 분야
아트놈(본명 강현하)	1971–	–	Artnom	작가(회화, 설치)
안건형	1976–	–	AN Gunhyung	작가(영상)
안경문	1960–	安敬文	–	작가(조소)
안경수	1975–	–	AN Gyungsu	작가(회화)
안경자	1953–	–	–	작가(서양화)
안경자	1959–	安京子	–	작가(한국화)
안경화	1971–	安卿華	AHN Kyunghwa	미술사
안계현	1927–1981	安啓賢	–	한국불교사
안광석	1917–2004	安光碩	–	작가(서예, 전각)
안광준	1959–	安光俊	–	작가(조소)
안규동	1907–1971	安圭東	–	작가(서예)
안규식	1968–	安圭植	–	전시기획
안규철	1955–	安奎哲	AHN Kyuchul	작가(조소, 설치)
안동국	1937–2013	安東國	Dongkuk Don Ahn	작가
안동숙	1922–2016	安東淑	AHN Dongsook	작가(한국화)
안두진	1975–	–	AHN Doo-Jin	작가(회화)

한글	출생 연도	한문	영문	활동 분야
안말환	1957-	安末煥	-	작가(서양화)
안문훈	1951-	安文勳	-	작가(한국화)
안미자	1962-	-	AHN Mi Ja	작가(서양화)
안미희	1967-	安美熹	AN Mi Hee	전시기획
안병석	1946-	安炳奭	AHN Byeongseok	작가(서양화)
안병찬	1930-	安秉讚	-	작가(한국화)
안병철	1957-	安炳撤	-	작가(조소)
안봉규	1938-2014	安鳳奎	-	작가(한국화)
안상규	1937-	安象圭	-	작가(서양화)
안상수	1952-	安尙秀	AHN Sang Soo	작가(디자인)
안상철	1927-1993	安相喆	AHN Sangchul	작가(한국화)
안석주	1901-1950	安碩柱	An Seok-ju	작가(서양화)
안석준	1953-	安碩俊	AHN Seokjoon	작가(한국화)
안선애	1958-	安仙愛	-	전시기획
안선영	1953-	-	-	작가(서양화)
안선희	1951-	安善姬	-	작가(서양화)
안성금	1958-	安星金	AHN Sung Keum	작가(한국화)
안성복	1943-	安聖福	-	작가(조소)
안성하	1977-	安誠河	AN Sung-Ha	작가(서양화)
안성희	1967-	安晟喜	AHN Sung Hee	작가(설치)
안세권	1968-	安世權	AHN Se-kwon	작가(사진)
안세홍	1939-2011	安世洪	-	작가(서양화)
안소연	1961-	安昭妍	-	전시기획
안소연	1977-	-	AHN Soyeon	미술비평
안소현	1976-	-	AHN Sohyun	미술이론
안수진	1962-	安秀振	Ahn soo jin	작가(조소)
안승각	1908-1995	安承珏	AN Seungkak	작가(서양화)
안승모	1955-	安承模	-	고고미술사
안승오	1957-	安承五	-	작가(서양화)
안승주	1937-1998	安承周	-	고고미술사
안시헌	1956-	安時憲	-	작가(조소)

한글	출생 연도	한문	영문	활동 분야
안엽	1955–	安燁	AN Yeop	작가(문인화)
안영	1933–	安鍈	–	작가(서양화)
안영	1940–2005	安瑛	AHN Young	작가(서양화)
안영균	1936–	安永均	–	작가(한국화)
안영길	1955–	安永吉	–	동양미학
안영나	1961–	安泳娜	AHN Youngna	작가(한국화)
안영목	1923–2012	安泳穆	–	작가(서양화)
안영배	1932–	安瑛培	–	건축저술
안영옥	1959–	安令玉	–	작가(서양화)
안영일	1934–	安榮一	AHN Young-il	작가(서양화)
안예환	1958–	安禮煥	–	작가(한국화)
안예효	1941–	安藝孝	–	작가(조소)
안옥현	1970–	安玉鉉	AHN Ok Hyun	작가(사진, 영상)
안원태	1971–	安援台	AN Weon Tae	작가(한국화)
안원현	1956–	安源鉉	–	미학
안월산	1909–1979	安月山	–	작가(사진)
안의종	1959–	安義鐘	–	작가(조소)
안인근	1957–2018	安仁根	–	작가(서양화)
안인기	1967–	安仁琪	–	미술교육
안재덕	1956–1992	安在德	–	작가(서양화)
안재영	1968–	安載榮	AN Jae-Young	미술교육
안재홍	1968–	安在洪	AN Jae Hong	작가(조소)
안재후	1932–2006	安載厚	–	작가(서양화)
안정균	1953–	安正均	–	작가(서양화)
안정민	1952–	安貞敏	–	작가(서양화, 판화)
안정숙	1948–	安貞淑	–	작가(서양화)
안정완	1944–	–	–	작가(한국화)
안정주	1979–	–	AN Jungju	작가(미디어)
안종대	1957–	安鐘大	Zong-De An	작가(서양화)
안종연	1952–	安宗淵	–	작가(서양화, 설치)
안종원	1874–1951	安鍾元	–	작가(서예)

한글	출생 연도	한문	영문	활동 분야
안종칠	1928–?	安鍾七	AHN Jong Chil	작가(사진)
안준희	1957–	安俊姬	–	작가(서양화)
안중근	1879–1910	安重根	–	작가(서예)
안중식	1861–1919	安中植	An Choogsik	작가(한국화)
안진국	1975–	安珍國	AHN Lev	작가(서양화, 미술평론)
안진의	1970–	安眞儀	AHN Jinee	작가(한국화)
안창홍	1953–	安昌鴻	AHN Chang Hong	작가(서양화)
안치인	1955–	安致仁	–	작가(서양화, 퍼포먼스)
안태종	1957–	安泰鐘	–	작가(서양화)
안필연	1960–	安畢姸	AHN Pil Yeon	작가(조소)
안현일	1948–	安賢一	–	작가(서양화)
안현주	1959–	安賢珠	–	작가(서양화)
안현준	1972–	安炫俊	AHN Hyun Jun	작가(조소)
안형남	1957–	–	AHN Hyongnam	작가(조소)
안혜령	1958–	–	AHN Hyeryung	갤러리스트
안혜림	1950–	安惠林	–	작가(서양화)
안혜민	1956–	–	–	작가(한국화)
안호균	1960–	安浩均	–	작가(한국화)
안호범	1940–	安浩範	–	작가(서양화)
안휘준	1940–	安輝濬	–	미술사
야나기 무네요시	1889–1961	柳宗悅	YANAGI Muneyoshi	미술비평, 철학
양건열	1959–	梁建烈	–	예술정책
양계남	1945–	梁桂南	–	작가(한국화)
양계숙	1960–	–	–	작가(서양화)
양계탁	1938–	梁桂鐸	–	작가(서양화)
양광수	1941–	楊光秀	–	작가(서양화)
양광자	1943–	–	YANG Kwangja	작가(서양화)
양규준	1956–	楊圭埈	Yang Gyu-Joon	작가(서양화)
양규철	1939–	–	–	작가(서양화)
양기훈	1843–1911	楊基薰	Yang Gi-hun	작가(동양화)
양달석	1908–1984	梁達錫	YANG Dalsuk	작가(서양화)

한글	출생 연도	한문	영문	활동 분야
양대원	1966-	梁大原	YANG Dae-Won	작가(회화)
양덕환	1951-	楊德煥	-	작가(조소)
양두환	1941-1974	梁斗煥	-	작가(조소)
양만기	1964-	梁萬基	YANG Man Kee	작가(서양화, 영상)
양상근	1966-	梁商根	YANG Sang Geun	작가(도자공예)
양선홍	1949-	梁仙虹	-	작가(한국화)
양성모	1960-	梁性模	-	작가(서양화)
양성옥	1949-	梁成玉	-	작가(서양화)
양성철	1947-	梁誠哲	YANG Sung-Chul	작가(사진)
양성택	1939-2004	梁成澤	-	작가(한국화)
양수아	1920-1972	梁秀雅	YANG Sooa	작가(서양화)
양승수	1965-	-	YANG Seung Soo	작가(미디어)
양승욱	1945-	梁承旭	-	작가(서양화)
양아치(본명 조성진)	1970-	-	Yangahchi	작가(설치, 영상)
양영남	1939-	梁榮南	-	작가(서양화)
양원모(필명 라원식)	1958-	-	-	미술교육
양원종	1944-	梁原鍾	-	작가(회화)
양원철	1948-	梁原鐵	-	작가(서양화)
양은희	1965-	梁恩姬	Eun Hee Yang	전시기획
양인숙	1946-	-	-	작가(한국화)
양인숙	1953-	-	-	작가(서양화)
양인옥	1926-1999	梁寅玉	YANG Inok	작가(서양화)
양재건	1957-	梁在健	-	작가(조소)
양재령	1957-	-	-	작가(한국화)
양재문	1954-	梁在文	YANG Jae Moon	작가(사진)
양재식	1935-	楊在式	-	작가(서양화)
양재형	1946-	梁在滎	-	작가(서양화)
양정무	1967-	梁廷茂	-	서양미술사
양정자	1933-2001	楊貞子	-	작가(한국화)
양정화	1958-	梁瀞和	-	작가(서양화)
양종훈	1961-	梁淙勳	YANG Jong Hoon	작가(사진)

한글	출생 연도	한문	영문	활동 분야
양주혜	1955–	梁朱蕙	YANG Juhae	작가(서양화, 설치)
양지연	1969–	梁芝姸	–	예술경영
양지윤	1977–	楊智允	YANG Ji Yoon	전시기획
양진니	1928–2018	楊鎭尼	–	작가(서예)
양진우	1976–	–	YANG Jin-Woo	작가(조소, 설치)
양찬제	1971–	梁贊制	YANG Chan-Je	전시기획
양창보	1937–2007	梁昌普	–	작가(한국화)
양철모	1943–	梁哲模	–	작가(서양화)
양태근	1959–	梁太根	–	작가(조소)
양태모	1965–	梁泰模	YANG Tae Mo	작가(서양화)
양태석	1941–	梁泰奭	–	작가(한국화)
양태숙	1955–	楊泰淑	–	작가(서양화)
양해영	1957–	梁海英	–	작가(서양화)
양해웅	1957–	梁海雄	Yang Hae-woong	작가(서양화)
양현미	1964–	梁現美	–	예술경영
양현숙	1959–	梁賢淑	–	작가(서양화)
양현조	1954–	梁鉉肇	–	작가(조소)
양형미	1960–	–	–	작가(서양화)
양혜규	1971–	梁慧圭	YANG Haegue	작가(설치)
양화선	1947–	梁和善	Yang hwa su	작가(조소)
양화정	1950–	梁和定	–	작가(서양화)
어양우	1945–	魚陽愚	–	작가(서양화)
엄기홍	1948–	嚴基弘	–	작가(서양화)
엄기환	1960–	嚴基煥	–	작가(한국화)
엄길자	1959–	–	–	작가(서양화)
엄도만	1915–1971	嚴道晩	–	작가(디자인)
엄미순	1955–	嚴美淳	–	작가(서양화)
엄선애	1959–	嚴善愛	–	작가(서양화)
엄성관	1932–1989	嚴聖寬	–	작가(서양화, 도자공예)
엄윤숙	1958–	嚴允淑	–	작가(서양화)
엄윤영	1960–	嚴允榮	–	작가(서양화)

한글	출생 연도	한문	영문	활동 분야
엄정순	1961-	嚴貞淳	OUM Jeongsoon	작가(서양화)
엄태식	1960-	嚴泰植	-	작가(조소)
엄태정	1938-	嚴泰丁	UM Taijung	작가(조소)
엄혁	1958-	嚴赫	-	미술비평
엄혁용	1961-	嚴赫鎔	UM Hyuck Yong	작가(조소)
엄혜실	1952-2015	嚴惠實	-	작가(판화)
여경섭	1971-	-	YUE Kyoeng-Sub	작가(사진, 영상)
여동헌	1970-	呂東憲	YEO Dong-Hun	작가(판화)
여운	1947-2013	呂運	YEO Un	작가(서양화)
여태명	1956-	-	YEO Taemyong	작가(서예)
여홍부	1949-	余洪釜	-	작가(서양화)
연기백	1974-	延技栢	YUON Ki Baik	작가(조소, 설치)
연영애	1952-	延英愛	-	작가(판화)
연위봉	1949-	延位鳳	-	작가(서양화)
연정희	1959-	-	-	작가(한국화)
연제동	1944-	延濟東	-	작가(조소)
염명순	1960-	廉明筍	-	미술저술
염미란	1962-	廉米蘭	YEOM Mi Ran	작가(도자공예)
염주경	1960-	廉株京	-	작가(서양화, 판화)
염중호	1965-	廉中皓	YUM Jung Ho	작가(사진, 설치)
염태진	1915-1999	廉泰鎭	-	작가(조소)
예기(본명 김예경)	1965-	-	KIM Leggi	작가(회화, 사진)
예용해	1929-1995	芮庸海	-	민속학
예유근	1954-	芮遺根	-	작가(서양화)
오건탁	1946-	吳建鐸	-	작가(서양화)
오견규	1947-	-	-	작가(한국화)
오경안	1952-	-	-	작가(한국화)
오경화	1960-	吳景和	-	작가(서양화, 비디오아트)
오경환	1940-	吳京煥	OH Kyunghwan	작가(서양화)
오경환	1949-	吳京煥	-	작가(서양화)
오광섭	1955-	吳光燮	OH Kwangseop	작가(조소)

한글	출생 연도	한문	영문	활동 분야
오광수	1938-	吳光洙	Oh Kwang-su	미술비평
오광해	1957-	吳光海	OH Kwang-hae	작가(회화)
오구환	1958-	吳球煥	OH Goo Hwan	작가(목칠공예)
오귀원	1956-	吳貴媛	-	작가(조소)
오규형	1955-	吳圭亨	-	작가(서양화)
오남길	1941-	吳南吉	-	작가(서양화)
오낭자	1943-	吳浪子	OH Nangja	작가(한국화)
오능주	1928-	吳能周	-	작가(한국화)
오동훈	1974-	吳東勳	OH Dong Hoon	작가(조각)
오만진	1953-	吳滿珍	-	작가(한국화)
오명희	1956-	吳明姬	-	작가(한국화)
오민	1975-	-	OH Min	작가(영상)
오병남	1940-	吳昞南	-	미학
오병욱	1958-	吳秉郁	OH Byoungwook	작가(서양화, 미술이론)
오병욱	1959-	吳秉昱	Oh, Byung-wook	작가(서양화)
오병인	1938-	吳炳寅	-	작가(한국화)
오병희	1971-	-	Oh, Byung Hee	미술사
오상길	1957-	吳相吉	-	작가(서양화, 설치)
오상목	1933-	吳相穆	-	작가(서양화)
오상순	1924-1983	吳相焞	-	작가(서예)
오상욱	1959-	吳象郁	OH Sangwook	작가(조소)
오상일	1950-	吳相一	-	작가(조소)
오상조	1952-	吳相祚	OH Sangjo	작가(사진)
오상택	1970-	吳尙澤	OH Sang Taek	작가(사진)
오석환	1925-?	吳錫煥	-	작가(한국화)
오석훈	1953-	吳奭壎	-	작가(서양화)
오성만	1959-	吳成萬	-	작가(한국화)
오세권	1962-	吳世權	-	미술비평
오세열	1945-	吳世列	OH Seyeol	작가(서양화)
오세엽	1951-	吳世葉	-	작가(서양화)
오세영	1939-	吳世英	OH Seayoung	작가(서양화, 판화)

한글	출생 연도	한문	영문	활동 분야
오세원	1941-	吳世元	OH Sewon	작가(조소)
오세원	1971-	吳世媛	OH Sewon	전시기획, 예술행정
오세창	1864-1953	吳世昌	-	작가(서예, 전각)
오송규	1962-	吳松圭	OH Song Gyu	작가(한국화)
오수환	1946-	吳受桓	Su-Fan Oh	작가(서양화)
오숙례	1953-	吳淑禮	-	작가(한국화)
오숙환	1953-	吳淑煥	OH Sook-hwan	작가(한국화)
오순이	1966-	吳順伊	OH Soon Yi	작가(동양화)
오승우	1930-	吳承雨	OH Seungwoo	작가(서양화)
오승윤	1939-2006	吳承潤	OH Syngyoon	작가(서양화)
오연택	1956-2017	吳年澤	-	작가(서양화)
오연화	1977-	吳蓮花	OH Yeun Hwa	작가(판화)
오영란	1956-	吳暎蘭	-	작가(서양화)
오영재	1923-1999	吳榮在	-	작가(서양화)
오영희	1955-	吳英姬	-	작가(서양화, 판화)
오용길	1946-	吳龍吉	OH Yongkil	작가(한국화)
오용석	1974-	-	Yongseok Oh	작가(회화)
오용석	1976-	-	OH Yongseok	작가(사진, 영상)
오우선	1932-	吳禹善	-	작가(한국화)
오원배	1953-	吳元培	OH Wonbae	작가(서양화)
오유화	1953-	吳柳和	Oh Youhwa	작가(서양화)
오윤	1946-1986	吳潤	OH Yoon	작가(서양화, 판화)
오윤석	1971-	吳玧錫	OH Youn Seok	작가(회화)
오융경	1942-2012	吳隆京	OH Yoong Kyung	작가(금속공예)
오의석	1956-	吳義錫	-	작가(조소)
오이량	1962-	吳二良	OH Yiyang	작가(판화)
오인석	1959-	吳仁錫	-	작가(서양화)
오인환	1964-	吳仁煥	OH In Hwan	작가(사진, 설치)
오일	1939-2014	吳日	-	작가(서양화)
오일영	1896-1960	吳一英	OH Ilyoung	작가(한국화)
오재환	1956-	吳在煥	-	작가(한국화)

한글	출생 연도	한문	영문	활동 분야
오정숙	1947-	吳貞淑	-	작가(조소)
오정식	1960-	-	-	작가(서양화)
오정애	1939-	-	-	작가(서양화)
오정자	1945-	吳正子	-	작가(한국화)
오제봉	1908-1991	吳濟峰	-	작가(서예)
오종욱	1934-1994	吳宗旭	OH Jong-uk	작가(조소)
오종환	1952-	吳宗煥	-	미학
오주석	1956-2005	吳柱錫	-	한국미술사
오지호(본명 오점수)	1905-1982	吳之湖(吳點壽)	Oh Jiho	작가(서양화)
오진경	1956-	吳鎭敬	-	서양미술사
오천용	1941-	吳天龍	-	작가(서양화)
오천학	1948-2005	吳天鶴	OH Chunhak	작가(도자공예)
오춘란	1939-	吳春蘭	-	작가(서양화)
오치균	1956-	吳治均	OH Chigyun	작가(서양화)
오태학	1938-	吳泰鶴	OH Taehagk	작가(한국화)
오태환	1958-	吳泰煥	-	작가(서양화)
오해창	1941-	吳海昌	-	작가(서양화)
오형근	1963-	吳亨根	OH Hein Kuhn	작가(사진)
오형태	1952-	吳亨泰	-	작가(조소)
오화진	1970-	吳和珍	OH Hwajin	작가(섬유공예)
오효석	1960-	--	-	작가(서양화)
옥문성	1943-	玉文星	-	작가(서양화)
옥수춘	1935-	玉壽春	-	작가(서양화)
옥영식	1944-	玉榮植	-	미술비평
옥인 콜렉티브	2009-	-	Okin Collective	작가(미디어, 퍼포먼스)
옥정호	1974-	-	OAK Jungho	작가(사진, 영상)
왕열	1961-	王烈	WANG Yeul	작가(한국화)
왕진오	1967-	王眞五	WANG Jin-Oh	미술언론
우경희	1924-2000	禹慶熙	-	작가(서양화, 삽화)
우관호	1960-	禹寬壕	WOO Kwan Ho	작가(도자공예)
우국원	1976-	-	WOO Kuk Won	작가(회화)

한글	출생 연도	한문	영문	활동 분야
우동민	1954-	禹東玟	WOO Dong Min	작가(도자공예)
우문국	1917-1998	禹文國	-	작가(한국화)
우상기	1957-	禹相起	Woo sang ki	작가(한국화)
우송미	1952-	-	-	작가(서양화)
우순옥	1958-	禹順玉	U Sunok	작가(서양화, 설치)
우승현	1955-	禹承賢	-	작가(한국화)
우신출	1911-1991	禹新出	-	작가(서양화)
우용태	1943-	禹龍泰	-	작가(한국화)
우용하	1950-	-	-	작가(서양화)
우재국	1939-1978	禹裁國	-	작가(한국화)
우정아	1974-	-	WOO Jung-Ah	미술이론
우정희	1946-	-	-	작가(서양화)
우제길	1942-	禹濟吉	WOO Jaegil	작가(서양화)
우종택	1973-	禹鍾澤	WOO Jong Taek	작가(한국화)
우진순	1948-	禹眞純	WOO Jin-Soon	작가(금속공예)
우찬규	1957-	禹燦奎	WOO Chankyu	갤러리스트
우찬무	1942-	禹燦武	-	작가(한국화)
우창훈	1954-	禹昌勳	-	작가(서양화)
우혜수	1967-	禹慧受	-	전시기획
우혜원	1949-	禹惠媛	-	작가(서양화)
우흥찬	1939-2001	禹興贊	-	작가(서양화)
우희춘	1938-	禹熙春	Woo Hichoon	작가(한국화)
원경환	1954-	元慶煥	WON Kyung Hwan	작가(도자공예)
원계홍	1923-1980	元桂泓	WON Gyeihong	작가(서양화)
원대정	1921-2007	元大正	WON Daichung	작가(도자공예)
원동석(본명 원갑희)	1938-2017	元東石	-	미술비평
원명심	1955-	元明心	-	디자인학
원문자	1944-	元文子	WON Moonja	작가(한국화)
원범식	1973-	-	WON Beomsik	작가(사진)
원복자	1952-	-	WON Bok Ja	작가(도자공예)
원석연	1923-2003	元錫淵	WON Sukyun	작가(서양화, 연필화)

한글	출생 연도	한문	영문	활동 분야
원성원	1972-	元性媛	WON Seoung won	작가(사진, 설치)
원숙희	1947-	–	–	작가(서양화)
원승덕	1941-	元承德	WON Seungduk	작가(조소)
원애경	1964-	元愛卿	WON Ae Kyung	작가(서양화)
원은경	1958-	–	–	작가(한국화)
원인종	1956-	元仁鍾	WON Injong	작가(조소)
원주안	1956-	元舟岸	WON Ju-An	작가(도자공예)
원충희	1912-1976	元忠喜	–	작가(서예)
원형준	1967-	元亨俊		미술사
위상학	1913-1967	韋相學	–	작가(한국화)
위성만	1955-	魏聖萬	–	작가(한국화)
위성웅	1966-	魏聖雄	WI Seong Woung	작가(서양화)
위영일	1970-	魏榮一	Wee Young Ill	작가(회화)
유강렬	1920-1976	柳康烈	Yoo Kangyul	작가(판화)
유강열	1920-1976	劉康烈	YOO Kang Youl	작가(염색공예, 판화)
유경숙	1947-	兪鏡淑	–	작가(서양화)
유경원	1957-	柳垌沅	–	작가(조소)
유경희	1963-	柳京希	–	미술저술
유관호	1937-	柳寬浩	–	작가(판화, 그래픽)
유광상	1948-	劉光相	–	작가(한국화)
유권열	1968-	柳權烈	YU Kwon Yeol	작가(판화)
유근영	1948-	柳根永	–	작가(서양화)
유근오	1958-	–	YOU Keun Oh	미술이론
유근준	1934-	劉槿俊	–	미학, 미술비평
유근택	1965-	柳根澤	YOO Geun Taek	작가(회화)
유근형(이명 유봉래)	1894-1993	柳根瀅(柳鳳來)	–	작가(도자공예)
유기숙	1956-	–	–	작가(한국화)
유남식	1935-1983	兪南植	YU Namsick	작가(한국화)
유당주	1943-	劉唐珠	–	작가(조소)
유덕희	1944-	–	–	작가(서양화)
유동조	1952-	–	Yoo DongJo	작가(설치)

한글	출생 연도	한문	영문	활동 분야
유리지	1945-2013	劉里知	YOO Lizzy	작가(금속공예)
유마리	1952-	柳麻理	-	미술사
유만영	1924-1983	柳萬榮	-	작가(사진)
유명애	1945-	劉明愛	-	작가(서양화)
유미경	1960-	柳美景	-	미술사
유미수	1959-	柳米秀	-	작가(서양화)
유미옥	1962-	-	YOO Miok	작가(한국화)
유미정	1958-	-	-	작가(서양화)
유벽(본명 유성일)	1957-	-	YU Buck	작가(설치)
유병수	1937-2008	兪炳壽	YOO BYEONG SOO	작가(서양화)
유병호	1948-	兪丙昊	-	작가(판화)
유병훈	1949-	兪炳勛	YOO Byounghoon	작가(서양화)
유복열	1900-1971	劉復烈	-	미술저술
유봉상	1960-	劉奉相	-	작가(서양화)
유비호	1970-	劉飛虎	RYU Biho	작가(설치, 미디어)
유상희	1969-1998	-	-	작가(판화)
유선태	1957-	柳善太	Sun-Tai Yoo	작가(서양화)
유성숙	1950-	柳成淑	-	작가(서양화)
유성오	1941-1985	劉省吾	YOO SUNG O	작가(목칠공예)
유성웅	1943-	兪聖雄	YOO SUNG WOONG	미술저술
유성철	1952-	柳星喆	-	작가(서양화)
유성하	1957-	柳盛夏	-	작가(한국화)
유수종	1951-	劉守鍾	-	작가(서양화)
유수종	1956-	劉秀鍾	-	작가(한국화)
유숙자	1953-	-	RYU Sarah	작가(서양화)
유승우	1948-	劉承宇	-	작가(서양화)
유승조	1957-	-	-	작가(서양화)
유승호	1974-	劉承鎬	YOO SeungHo	작가(회화)
유시웅	1941-	柳時雄	-	작가(서양화)
유연희	1948-	柳燕姬	YOO Yeunhee	작가(서양화, 판화)
유영교	1946-2006	劉永敎	YOO Youngkyo	작가(조소)

한글	출생 연도	한문	영문	활동 분야
유영국	1916–2002	柳永國	Yoo Youngkuk	작가(서양화)
유영렬	–	柳榮烈	–	–
유영순	1949–	–	–	작가(서양화)
유영욱	1948–			작가(한국화)
유영운	1972–	劉永雲	YOO Young-Wun	작가(회화, 설치)
유영주	1959–	柳映朱	–	작가(한국화)
유영준	1939–	兪英濬	YOU YOUNG JUN	작가(조소)
유영호	1965–	劉泳浩	YOO Youngho	작가(조소)
유영희	1947–	柳英熙	YOU Younghee	작가(서양화)
유용만	1930–	劉龍萬	–	작가(한국화)
유용환	1949–	柳容煥	YU YONG HWAN	작가(조소)
유원준	1976–	兪元晙	YOO Won Joon	매체미학
유위진	1931–2010	柳渭珍	YOO WI JIN	갤러리스트
유윤진	1931–1994	兪胤鎭	–	작가(금속공예)
유의랑	1949–	劉義娘	–	작가(서양화, 판화)
유인수	1947–	劉仁洙	YOO IN SOO	작가(서양화)
유인식	1921–2007	柳寅植	–	작가(서예)
유재길	1950–	劉載吉	YOO JAE KIL	미술비평
유재빈	1977–	劉宰賓	Yoo Jaebin	한국미술사
유재옥	1954–	–	–	작가(한국화)
유재일	1941–	兪財一	–	작가(서양화)
유종상	1939–1999	柳鐘相	–	작가(한국화)
유종수	1928–	柳宗秀	–	작가(한국화)
유주희	1958–	劉株熙	Yoo Ju Hee	작가(서양화)
유준상	1932–2018	劉俊相	YOO JOON SANG	미술비평
유준영	1935–	兪俊英	YOO JOON YOUNG	미술사
유지원	1935–	柳智元	YOO Jiwon	작가(한국화)
유진	1942–	柳鎭	YU Jin	작가(서양화)
유진상	1965–	劉栐相	YOO JIN SANG	현대미술사
유진영	1977–	柳眞英	YU Jin Young	작가(조소)
유진재	1960–	兪珍在	–	작가(서양화)

한글	출생 연도	한문	영문	활동 분야
유창호	1958-	劉昌鎬	-	작가(서양화)
유창환	1870-1935	兪昌煥	-	작가(서예)
유철연	1927-	劉喆淵	YOO Chulyun	작가(섬유공예)
유치웅	1901-1998	兪致雄	-	작가(서예)
유태환	1959-	劉泰煥	-	작가(서양화)
유택렬	1924-1999	-	-	작가(서양화)
유필근	1938-	兪弼根	-	작가(한국화)
유한원	1919-1963	劉漢元	YOO Hanwon	작가(조소)
유향숙	1956-	兪香淑	YOO HYANG SOOK	작가(조소)
유현미	1964-	柳賢美	YOO Hyunmi	작가(사진, 설치)
유현숙	1969-	柳弦淑	RYU Anaki	작가(회화)
유형택	1950-	劉亨澤	YOO HYUNG TAICK	작가(조소)
유혜송	1959-	柳惠松	RYU HYE SONG	작가(서양화)
유혜인	1959-	-	-	작가(서양화)
유홍준	1949-	兪弘濬	YOO HONG JOON	미술사
유황	1937-	兪煌	YU HWANG	작가(한국화)
유휴열	1949-	柳休烈	RYU Hurial	작가(서양화)
유희강	1911-1976	柳熙綱	YOO Heekang	작가(서예)
유희경	1965-	-	YU Hee Kyung	작가(판화)
유희영	1940-	柳熙永	RYU Heeyoung	작가(서양화)
육근병	1957-	陸根丙	YOOK Keunbyung	작가(서양화, 설치)
육명심	1932-	陸明心	YOOK Myeong Shim	작가(사진)
육태진	1961-2008	陸泰鎭	YOOK Taejin	작가(영상, 설치)
윤건철	1941-1986	尹健哲	-	작가(서양화)
윤경렬	1947-	尹璟烈	-	작가(서양화)
윤경조	1947-	尹京兆	YOON KYUNG JO	작가(서양화)
윤경희	1956-	尹京姬	-	작가(조소)
윤관석	1948-	尹寬錫	-	작가(한국화)
윤광조	1946-	尹光照	YOON Kwang Cho	작가(도자공예)
윤근	1946-	尹瑾	YOON Keun	작가(목칠공예)
윤기	1954-	尹埼	YOON KIE	작가(서양화)

한글	출생 연도	한문	영문	활동 분야
윤기언	1973-	-	YOON Ki-Un	작가(회화)
윤기원	1953-	尹起元	-	작가(서양화)
윤길영	1948-	尹吉泳	-	작가(서양화)
윤난지	1953-	尹蘭芝	Yun Nan-jie	현대미술사
윤동구	1952-	尹同求	YUN Dongkoo	작가(조소, 설치)
윤동천	1957-	尹東天	Yoon Dongchun	작가(서양화, 설치)
윤명로	1936-	尹明老	Youn Myeung-Ro	작가(서양화)
윤명순	1955-	尹明順	YOUN Myongsoon	작가(조소)
윤명재	1960-	尹命在	YUN MYEONG JAE	작가(서양화, 설치)
윤명호	1942-	尹明鎬	-	작가(한국화)
윤무병	1924-2010	尹武炳	YOON MOO BYUNG	고고학
윤미란	1948-	尹美蘭	YOON Miran	작가(서양화)
윤미영	1953-	尹美榮	Yoon mi-young	작가(한국화)
윤미진	1957-	-	-	작가(서양화)
윤범모	1950-	尹凡牟	YOUN BUM MO	미술비평
윤병두	1936-	尹秉斗	-	작가(서양화)
윤병석	1935-2011	尹炳錫	-	작가(서양화)
윤병성	1959-	尹炳成	YOON BYUNG SUNG	작가(서양화)
윤병운	1976-	尹秉運	YOON Byung Woon	작가(서양화)
윤보현	1975-	-	YOON Bohyun	작가(유리공예)
윤복희	1948-	尹福熙	-	작가(한국화)
윤봉환	1960-	尹封桓	-	작가(서양화)
윤상진	1968-	尹相珍	YUN SANG JIN	전시기획
윤석	1945-	-	-	작가(서양화)
윤석구	1947-	尹石九	YOON SEOK KOO	작가(조소)
윤석남	1939-	尹錫男	YUN Suknam	작가(서양화, 설치)
윤석원	1938-	尹錫元	Yun Suk Won	작가(서양화)
윤석원	1946-	尹晳遠	YOON Suk-won	작가(조소)
윤석임	1940-	-	-	작가(한국화)
윤석창	1959-	尹錫昌	YunSeok-chang	작가(서양화)
윤성지	1970-	尹誠智	YUN Sungji	작가(조소)

한글	출생 연도	한문	영문	활동 분야
윤성진	1952–	尹晟鎭	YOON Sungchin	작가(조소)
윤성필	1977–	尹聖弼	YUN Sung Feel	작가(조소, 설치)
윤승욱	1914–1950	尹承旭	YUN Seung-uk	작가(조소)
윤애근	1943–2010	尹愛根	YUN Aekun	작가(한국화)
윤애영	1964–	–	YUN Aiyoung	작가(설치, 미디어)
윤여환	1953–	尹汝煥	YUN Yeowhan	작가(한국화)
윤열수	1947–	尹烈秀	YOON YEOL SOO	미술사, 박물관경영
윤영석	1958–	尹永錫	YOON Youngseok	작가(조소)
윤영월	1951–	尹榮月	–	작가(조소)
윤영자	1924–2016	尹英子	YOUN Young-ja	작가(조소)
윤옥순	1954–	尹玉順	Yoon Ok Soon	작가(서양화)
윤옥희	1941–	尹玉姬	YOON OK HEE	작가(한국화)
윤용구	1853–1939	尹用求	–	작가(서화)
윤용이	1947–	尹龍二	YOON YONG YEE	도자사
윤우학	1951–	尹遇鶴	YOON WOO HAK	미술비평
윤윤자	1960–	–	–	작가(서양화)
윤의정	1939–	尹義淨	–	작가(한국화)
윤의중	1946–	尹義重	–	작가(한국화)
윤익영	1952–	尹益榮	YOON IK YOUNG	미술사
윤인기	1943–	尹仁基	–	작가(한국화)
윤자정	1958–	尹自貞	YOON JA JUNG	미학
윤장렬	1953–	尹長烈	YOON JANG RYEOL	작가(서양화)
윤재갑	1968–	尹在甲	YUN Chea Gab	전시기획
윤재우	1917–2005	尹在玗	YOON Jaewoo	작가(서양화)
윤정녀	1966–	尹貞女	YOON Jeong Nyeo	작가(서양화)
윤정례	1959–	尹貞禮	YOON JEONG LYE	작가(한국화)
윤정미	1969–	–	YOON Jeong Mee	작가(사진)
윤정방	1942–	尹正芳	–	작가(서양화)
윤정선	1971–	尹禎旋	YOON Jeongsun	작가(서양화)
윤정원	1971–	–	YOON Jeong-Won	작가(설치)
윤정현	1963–	–	–	문화비평

한글	출생 연도	한문	영문	활동 분야
윤제술	1904–1986	尹濟述	YOON JE SOOL	작가(서예)
윤종구	1964–	–	YOON Jonggu	작가(서양화)
윤종석	1970–	–	YOON Jong Seok	작가(서양화)
윤주영	1928–	尹胄榮	–	작가(사진)
윤주은	1926–	尹柱殷	–	작가(서양화)
윤주희	1976–	–	YOUN Juhee	작가(설치)
윤준성	1966–	尹準晟	YOON JUN SUNG	미학
윤중식	1913–2012	尹仲植	YOON Jungsik	작가(서양화)
윤진섭	1955–	尹晉燮	Yoon Jinsup	미술비평
윤진영	1965–	尹軫暎	YOON JIN YOUNG	한국미술사
윤창수	1969–	尹昌壽	YUN Changsu	작가(사진)
윤철규	1957–	尹哲圭	YOON CHEOL GYU	미술저술
윤태건	1968–	尹泰健	YUN Tai Gun	공공미술기획
윤태석	1966–	尹泰錫	–	미술사, 박물관학
윤평상	1948–	尹平相	–	작가(한국화)
윤해남	1956–	尹海男	–	작가(서양화)
윤향남	1958–	–	Yoon Hyang Nam	작가(서양화)
윤형근	1928–2007	尹亨根	YUN Hyongkeun	작가(서양화)
윤형선	1972–	尹亨善	YUN Hyung Sun	작가(한국화)
윤형자	1942–	尹亨子	–	작가(한국화)
윤형재	1953–	尹炯才	YOUN Hyungjae	작가(서양화)
윤형호	1960–	尹炯皓	–	작가(서양화)
윤혜숙	1952–	尹惠淑	–	작가(한국화)
윤혜준	1966–	–	YOON Hye June	미술사
윤혜진	1975–	–	Yoon Hae jin	작가(서양화)
윤효준	1950–	尹孝埈	–	작가(서양화, 판화)
윤효중	1917–1967	尹孝重	Yun Hyojoong	작가(조소)
윤효중(이토 고조)	1917–1967	尹孝重(伊東孝重)	YOON Hyojoong	작가(조소)
윤후근	1921–2008	尹厚根	–	작가(서양화)
윤희수	1930–	尹熙壽	–	작가(서양화)
윤희수	1959–	尹熙洙	YOON HEE SOO	미술교육

한글	출생 연도	한문	영문	활동 분야
윤희순	1902-1947	尹喜淳	Yun Hi-sun	작가, 미술비평
은희중	1947-	殷熙重	-	작가(서양화)
음영일	1945-	陰榮一	EUM YOUNG IL	작가(서양화)
음정수	1975-	-	EUM Jeongsoo	작가(조소)
이갑열	1948-	李甲烈	LEE KAP YEUL	작가(조소)
이갑철	1959-	-	LEE Gap Chul	작가(사진)
이강근	1958-	李康根	LEE KANG GEUN	건축사
이강소	1943-	李康昭	LEE Kang-So	작가(서양화)
이강술	1948-	李康述	Lee Kang-sul	작가(한국화)
이강식	1954-	李康植	-	작가(조소)
이강우	1965-	-	LEE Kangwoo	작가(사진)
이강욱	1976-	李康旭	LEE Kang-Wook	작가(회화)
이강원	1960-	李康元	-	작가(조소)
이강원	1975-	李康元	LEE Kangwon	작가(조소)
이강윤	1942-	李康潤	-	작가(서양화)
이강일	1958-	李康一	LEE GANG IL	작가(서양화)
이강자	1946-2002	李康子	LEE Kangja	작가(조소, 설치)
이강하	1952-2008	李康河	Lee Kang-ha	작가(서양화)
이강화	1961-	李康和	LEE Gang Hwa	작가(서양화)
이강희	1954-	李康熙	LEE Kanghee	작가(서양화, 설치)
이건걸	1933-2006	李建傑	LEE Keunkeul	작가(한국화)
이건무	1947-	李健茂	LEE GUN MOO	고고학
이건수	1965-	李健洙	LEE GUN SOO	미학, 미술언론
이건영	1922-?	李建英	-	작가(한국화)
이건용	1942-	李健鏞	LEE Kunyong	작가(서양화, 퍼포먼스)
이건의	1939-	李健义	-	작가(조선화)
이건임	1941-	-	-	작가(서양화)
이건중	1916-1979	李健中	-	작가(사진)
이건직	1898-1960	李建植	-	작가(서예)
이경	1967-	李京	LEE Kyong	작가(서양화)
이경근	1958-	李經根	-	작가(서양화, 퍼포먼스)

한글	출생 연도	한문	영문	활동 분야
이경란	1952-	-	-	작가(한국화)
이경률	1962-	李京律	LEE KYUNG RYUL	사진비평
이경모	1926-2001	李坰模	-	작가(사진)
이경모	1948-	李坰模	-	작가(한국화)
이경모	1963-	李卿模	LEE KYUNG MO	미술비평
이경미	1977-	-	LEE Kyung-Me	작가(회화)
이경민	1967-	李卿珉	LEE KYUNG MIN	사진비평, 사진사
이경배	1900-1961	李慶培	-	작가(한국화)
이경석	1944-	李慶錫	LEE Kyungsuk	작가(서양화)
이경성	1919-2009	李慶成	Lee Gyeong-seong	작가, 미술비평
이경수	1940-	李炅洙	LEE Kyungsoo	작가(한국화)
이경수	1958-	李慶秀	-	작가(조소)
이경수	1963-	李慶洙	LEE Kyung Soo	작가(사진)
이경숙	1951-	李京淑	-	작가(한국화)
이경숙	1957-	-	-	작가(서양화)
이경순	1928-	李慶順	LEE KYOUNG SOON	작가(서양화)
이경순	1953-	李慶順	-	작가(조소)
이경승	1862-1927	李絅承	LEE Kyeongseung	작가(한국화)
이경자	1938-	李敬子	RHEE Kyungja	작가(한국화)
이경재	1960-	李景在	LEE KYOUNG JAE	작가(조소)
이경조	1936-	李景朝	-	작가(서양화)
이경혜	1934-	-	-	작가(서양화)
이경호	1967-	李京浩	LEE Kyungho	작가(미디어)
이경홍	1949-	李京弘	LEE Kyonghong	작가(사진)
이경훈	1921-1987	李景薰	LEE Kyounghun	작가(서양화)
이경희	1925-	李景熙	LEE Kyonghee	작가(서양화)
이경희	1949-	李京禧	LEE KYUNG HEE	작가(서양화)
이경희	1956-	李慶姬	LEE Kyunghee	작가(조소)
이계길	1957-	李啓吉	LEE Gye Gil	작가(한국화)
이계송	1948-	李啓松	LEE KYE SONG	작가(서양화)
이계원	1945-	李桂園	-	작가(한국화)

한글	출생 연도	한문	영문	활동 분야
이계원	1963-	李桂園	LEE Ke Won	작가(서양화)
이곤순	1948-	李坤淳	-	작가(서예)
이관훈	1963-	李官勳	LEE Kwan-Hoon	전시기획
이광미	1942-	李光美	LEE KWANG MI	작가(서양화)
이광범	1941-1993	李光範	-	작가(서예)
이광복	1946-	李光福	REE KWANG BOK	작가(서양화)
이광선	1962-	-	LEE Kwang-Sun	작가(금속공예)
이광성	1957-	李光成	-	작가(서양화)
이광수	1956-	李廣洙	LEE KWANG SOO	작가(서양화)
이광숙	1950-	李光淑	-	작가(서양화)
이광열	1885-1966	李光烈	-	작가(한국화)
이광우	1942-	李光宇	-	작가(서양화, 수채화)
이광원	1960-	李光園	Lee Kwangwon	작가(서양화)
이광진	1960-	李光振	LEE Kwang-Jin	작가(도자공예)
이광춘	1958-	李光春	-	작가(한국화)
이광표	1965-	李光杓	LEE KWANG PYO	미술언론, 저술
이광하	1942-	李光河	LEE KWANG HA	작가(서양화)
이광형	1962-2017	-	-	미술언론
이광호	1967-	李光鎬	LEE Kwang Ho	작가(서양화)
이교준	1955-	李敎俊	LEE Kyo Jun	작가(서양화)
이구산	1958-	李龜山	-	작가(서양화)
이구열	1932-	李龜烈	Lee Ku-yeul	미술비평
이구용	1967-	李龜龍	LEE Koo Yong	작가(한국화)
이구하	1975-	-	LEE Kooha	작가(회화)
이국봉	1953-1992	李國峯	-	작가(서양화)
이국전	1915-?	李國銓	-	작가(조소)
이권영	1959-	李權英	LEE KWON YOUNG	한국건축사
이귀영	1962-	李貴永	LEE GUI YOUNG	미술사
이귀영	1965-	-	LEE Guiyoung	작가(회화)
이귀화	1957-	-	-	작가(서양화)
이규경	1960-	李圭庚	-	작가(서양화)

한글	출생 연도	한문	영문	활동 분야
이규남	1958-	李揆南	YI Kyu Nam	작가(금속공예)
이규목	1952-	李奎木	-	작가(서양화)
이규민	1955-	李圭民	LEE KYU MIN	작가(조소)
이규상	1918-1967	李揆祥	Yi Kyu-sang	작가(서양화)
이규선	1938-2014	李奎鮮	LEE Kyusun	작가(한국화)
이규영	1943-	李揆永	-	작가(서양화)
이규옥	1916-1999	李圭鈺	LEE KYU OK	작가(한국화)
이규일	1939-2007	李圭日	Lee Kyuil	미술언론, 저술
이규철	1948-1994	李揆哲	-	작가(사진)
이규현	1972-	-	RHEE Kyu Hyon	미술저술
이규호	1920-2013	李圭皓	LEE Kyuho	작가(서양화)
이규화	1929-2012	-	-	작가(서양화)
이규환	1960-	李圭煥	LEE KYU HWAN	작가(서양화)
이근식	1958-	李根植	-	작가(한국화)
이근신	1940-	李根伸	LEE GEUN SIN	작가(서양화)
이근용	1969-	李根鏞	LEE Geun Yong	전시기획
이근택	1974-	李根澤	LEE Geun Taek	작가(서양화)
이근희	1958-	李根喜	-	작가(서양화)
이금희	1955-	李錦姬	Lee Keum Hee	작가(서양화)
이금희	1966-	李金姬	LEE Kum-Hee	작가(회화)
이기명	1965-	李起明	LEE KI MYUNG	사진이론
이기문	1956-	李基文	-	작가(조소)
이기봉	1957-	李基鳳	RHEE Kibong	작가(서양화, 설치)
이기선	1951-	李基善	LEE KI SUN	미술사
이기우	1921-1993	李基雨	-	작가(서예, 전각)
이기원	1927-2017	李基遠	LEE GI WON	작가(서양화)
이기일	1967-	李起日	LEE Ki Il	작가(사진, 설치)
이기전	1955-	李基全	Lee Gee Jeon	작가(서양화)
이기칠	1962-	李基七	YI Geechil	작가(조소)
이기홍	1939-	李基洪	-	작가(서양화)
이길래	1961-	-	LEE Gil Rae	작가(조각)

한글	출생 연도	한문	영문	활동 분야
이길렬	1969-	-	YI Gil Real	작가(서양화, 설치)
이길룡	1941-	李吉龍	LEE KIL YONG	작가(한국화)
이길성	1947-	李吉成	-	작가(서양화)
이길순	1942-	李吉順	LEE GIL SOON	작가(서양화)
이길우	1968-	李吉雨	LEE Gilu	작가(한국화)
이길원	1949-	李吉遠	LEE Kilwon	작가(한국화)
이길종	1939-	李吉種	LEE GIL JONG	작가(조소)
이김천	1965-	-	LEE Gim Cheon	작가(한국화)
이나경	1947-	李羅瓊	LEE NA KYUNG	작가(서양화)
이난영	1934-	李蘭暎	LEE NAN YOUNG	미술사
이남규	1931-1993	李南奎	RI Namkyu	작가(서양화)
이남숙	1954-	-	-	작가(서양화)
이남찬	1946-	李南瓚	LEE NAM CHAN	작가(서양화)
이남호	1908-2001	李南浩	LEE Namho	작가(한국화)
이내옥	1955-	李乃沃	-	미술사
이달우	1939-	李達雨	-	작가(서양화)
이달주	1920-1962	李達周	LEE Daljoo	작가(서양화)
이대동	1956-	李大東	LEE DAE DONG	작가(서양화, 판화)
이대범	1974-	李大範	LEE Dae Bum	미술이론
이대원	1921-2005	李大源	Lee Daiwon	작가(서양화), 미술사가
이대형	1974-	-	LEE Dae Hyung	전시기획
이덕환	1959-2004	李德煥	LEE DUK HWAN	작가(한국화)
이도선	1953-	李道宣	-	작가(서양화)
이도영	1884-1933	李道榮	LEE Doyoung	작가(한국화)
이돈희	1953-	李敦熙	-	작가(조소)
이돈희	1960-	李敦熙	-	작가(서양화)
이동국	1964-	李東莘	Lee Dong-kook	전시기획
이동근	1950-	李東根	-	작가(서양화)
이동기	1967-	李東起	LEE Dongi	작가(서양화)
이동록	1950-	李東祿	-	작가(서양화)
이동석	1964-2004	李東碩	LEE DONG SUK	전시기획

한글	출생 연도	한문	영문	활동 분야
이동수	1965–	–	LEE Dongsu	작가(서양화)
이동순	1946–	李東珣	–	작가(서양화)
이동식	1941–	李東拭	LEE Dongsik	작가(한국화)
이동업	1957–	李東業	LEE DONG UP	작가(서양화)
이동엽	1948–2013	–	LEE Dongyoub	작가(서양화)
이동용	1960–	李東庸	LEE DONG YONG	작가(조소)
이동욱	1976–	–	LEE Dongwook	작가(조소, 설치)
이동웅	1941–	李東雄	–	작가(서양화)
이동재	1974–	李東宰	LEE Dong Jae	작가(회화)
이동주	1960–	李東注	LEE DONG JU	고고미술사
이동주	1971–	李東柱	LEE Dongjoo	작가(미디어)
이동주(본명 이용희)	1917–1997	李東洲	LEE DONG JU	한국회화사
이동진	1939–2015	李東振	LEE Dongchin	작가(서양화)
이동철	1958–	李東喆	LEE DONG CHEOL	작가(서양화)
이동표	1932–	李東杓	LEE DONG PYO	작가(서양화)
이동호	1943–	李東浩	–	작가(조소)
이동화	1959–	李東花	–	작가(서양화)
이동훈	1903–1984	李東勳	LEE Donghoon	작가(서양화)
이동훈	1941–	李東燾	LEE Dong-hoon	작가(서양화, 판화)
이두식	1947–2013	李斗植	LEE Dooshik	작가(서양화)
이두옥	1948–2012	李斗玉	LEE DOO OK	작가(서양화)
이득영	1964–	–	LEE Duegyoung	작가(사진, 영상)
이득찬	1915–2006 이후	李得贊	LEE Dukchan	작가(서양화)
이림(본명 이정규)	1917–1983	李林(李正揆)	LEE Lim	작가(서양화)
이마동	1906–1981	李馬銅	LEE Madong	작가(서양화)
이만나	1971–	–	LEE Man Na	작가(서양화)
이만수	1961–	李晩洙	LEE Man Soo	작가(한국화)
이만식	1940–	李萬植	–	작가(한국화)
이만익	1938–2012	李滿益	LEE Manik	작가(서양화)
이면순	1937–	李冕舜	–	작가(서양화)
이명동	1920–	李命同	LEE Myeong Dong	작가(사진)

한글	출생 연도	한문	영문	활동 분야
이명미	1950-	李明美	LEE Myungmi	작가(서양화)
이명복	1958-	李明福	LEE Myoung-bok	작가(서양화)
이명수	1956-	-	-	작가(한국화)
이명숙	1954-	李銘淑	-	작가(서양화)
이명순	1954-	李明純	LEE Myung Soon	작가(도자공예)
이명아	1959-	-	LEE Myung-Ah	작가(도자공예)
이명옥	1955-	李明玉	Savina Lee	미술관경영, 저술
이명의	1925-2014	李明儀	-	작가(서양화)
이명일	1960-	李明一	Lee Myung Il	작가(서양화)
이명자	1948-	李明子	-	작가(서양화)
이명재	1947-	李明載	-	작가(한국화)
이명진	1976-	李明眞	LEE Myung Jin	작가(회화, 설치)
이명호	1975-	李明豪	LEE Myoung Ho	작가(사진)
이명화	1951-	-	-	작가(서양화)
이명훈	1960-	李明訓	-	작가(서양화)
이명희	1954-	-	-	작가(한국화)
이목을	1962-	李木乙	LEE Mok Eul	작가(서양화)
이목일	1951-	李木一	LEE MOK IL	작가(서양화)
이묘자	1944-	-	-	작가(서양화)
이묘춘	1942-?	李苗春	-	작가(서양화)
이문정	1976-	李文玎	LEE Moon-Jung	미술이론
이문주	1972-	李汶周	LEE Moon-Joo	작가(서양화)
이문표	1956-	李文杓	LEE MOON PYO	작가(한국화)
이문호	1970-	-	LEE Moon Ho	작가(사진)
이미경	1966-	-	LEE Mi Kyung	작가(디자인)
이미림	1960-	李美林	LEE MI RIM	동양미술사
이미숙	1954-	-	-	작가(서양화)
이미애	1972-	李美愛	LEE Mee Ae	전시기획
이미연	1953-	李美妍	YI MI YEUN	작가(한국화)
이민	1963-	李珉	LEE Min	작가(판화)
이민자	1941-	李敏子	RHIE MYIN ZHA	작가(한국화)

한글	출생 연도	한문	영문	활동 분야
이민주	1957–	李珉株	LEE Minjoo	작가(한국화)
이민혁	1972–	李民赫	LEE Min-Hyuk	작가(서양화)
이민호	1959–	李珉鎬	–	작가(사진, 판화)
이민희	1934–	李敏熙	–	작가(서양화)
이박	1938–	–	Lee PARK	작가(서양화)
이반	1940–	李潘	LEE Bann	작가(서양화)
이방자	1901–1989	李方子	–	작가(서화, 공예)
이배(본명 이영배)	1956–	(李英培)	LEE Bae	작가(서양화, 설치)
이배경	1969–	–	LEE Beikyoung	작가(영상)
이범석	1940–1990	李范碩	–	작가(서화)
이범재	1910–1993	李範載	–	작가(문인화)
이범헌	1962–	李範憲	LEE Bum Hun	작가(한국화)
이병규	1901–1974	李昞圭	Lee Byeong-gyu	작가(서양화)
이병무	1953–	李炳武	–	작가(한국화)
이병삼	1911–1995	李炳三	LEE BYOUNG SAM	작가(서양화)
이병석	1937–	李秉錫	LEE BYUNG SUK	작가(서양화)
이병용	1948–2001	李秉瑢	LEE Byoungyong	작가(서양화)
이병직	1896–1973	李秉直	–	작가(서화)
이병철	1949–	李秉喆	–	작가(서양화)
이병학	1943–	李炳學	LEE BYUNG HAK	작가(서양화)
이병한	1960–	李炳韓	–	작가(서양화)
이병헌	1956–	李炳憲	Lee Byong Hun	작가(서양화)
이병호	1976–	–	LEE Byeong-Ho	작가(조소, 설치)
이병희	1965–	李秉姬	YI Byung Hee	작가(조소)
이보림	1948–	李普林	LEE BO LIM	작가(조소)
이보석	1955–	李寶石	–	작가(서양화)
이보아	1964–	李寶娥	LEE BO A	박물관학
이보영	1935–2018	李甫榮	–	작가(한국화)
이복	1927–1975	李馥	–	작가(서양화)
이복수	1922–2005	李福洙	–	작가(서양화)
이복춘	1956–	李馥春	–	작가(문인화)

한글	출생 연도	한문	영문	활동 분야
이봉상	1916-1970	李鳳商	LEE Bongsang	작가(서양화)
이봉순	1935-2007	李鳳順	LEE BONG SOON	작가(서양화)
이봉열	1938-	李鳳烈	Lee Bongreal	작가(서양화)
이부연	1952-	李芙淵	LEE Boo Yeon	작가(도자공예)
이부웅	1942-	李富雄	LEE Boo Wong	작가(도자공예)
이부웅	1942-	李富雄	Rhee Boo-ung	작가(서양화)
이부재	1958-	李富載	-	작가(한국화)
이분태	1948-	-	-	작가(서양화)
이불	1964-	李불	LEE Bul	작가(설치, 조소)
이사범	1949-	李仕範	-	작가(서양화)
이삼영	1932-	李三榮	-	작가(한국화)
이상갑	1946-	李相甲	LEE Sangkap	작가(조소)
이상국	1947-2014	李相國	Sang-Guk Lee	작가(서양화, 판화)
이상권	1955-	李相權	LEE SANG KWON	작가(조소)
이상권	1960-	李相權	-	작가(서양화)
이상기	1948-	李相基	-	작가(서양화, 판화)
이상길	1964-	李祥吉	LEE Sang-Gill	작가(조소)
이상남	1941-	李相男	-	작가(서양화)
이상남	1953-	李相男	LEE Sangnam	작가(서양화)
이상덕	1941-2011	李相德	-	작가(서양화)
이상록	1954-	李相綠	-	작가(판화)
이상무	1950-	李相珷	LEE SANG MOO	작가(조소)
이상민	1966-	李尙珉	LEE Sang Min	작가(조소)
이상민	1970-	-	LEE Sang Min	작가(미디어)
이상민	1974-2007	-	-	작가(서양화)
이상범	1897-1972	李象範	Lee Sangbeom	작가(한국화)
이상복	1929-1995	李相馥	-	작가(서예)
이상복	1959-	李相福	-	작가(서양화)
이상봉	1958-	李相奉	Lee Sang Bong	작가(서양화)
이상선	1969-	李尙宣	LEE Sang Sun	작가(서양화)
이상수	1946-1998	李相洙	LEE SANG SOO	보존과학

한글	출생 연도	한문	영문	활동 분야
이상수	1959-	李相輪	LEE SANG SU	전시기획
이상숙	1947-	-	-	작가(한국화)
이상순	1941-	李相順	-	작가(서양화)
이상식	1954-	李相植	-	작가(서양화)
이상열	1956-	李相烈	LEE Sang Yong	작가(서양화)
이상완	1942-	李相完	-	작가(서양화)
이상용	1948-	李相容	-	작가(서양화)
이상용	1970-	-	LEE Sang Yong	작가(설치, 조각)
이상우	1918-1969	李商雨	-	작가(서양화)
이상우	1959-	李相雨	-	작가(서양화)
이상욱	1919-1988	李相昱	RHEE Sangwooc	작가(판화, 서양화)
이상원	1935-	李相元	LEE Sangwon	작가(한국화)
이상윤	1975-	李相侖	LEE Sangyoon	미술이론
이상은	1967-	李尙恩	LEE Sang Eun	작가(서양화)
이상일	1953-	李相一	LEE SANG IL	작가(조소)
이상일	1956-	李尙一	LEE Sang Il	작가(사진)
이상재	1930-1989	李常宰	-	작가(한국화)
이상조	1952-	李商照	-	작가(서양화, 판화)
이상준	1970-	-	YI Sang Jun	작가(조소, 설치)
이상중	1945-	李相中	-	작가(서양화)
이상진	1945-	李相珍	-	작가(한국화)
이상찬	1948-	李相讚	LEE Sangchan	작가(한국화)
이상태	1959-	李相怠	LEE SANG TAE	작가(한국화)
이상하	1955-	李相河	LEE SANG HA	작가(서양화)
이상학	1941-	李相鶴	-	작가(서양화)
이상해	1948-	李相海	LEE SANG HAE	건축사
이상헌	1966-	李相憲	LEE Sang-Heon	작가(조각)
이상현	1954-	李相鉉	LEE Sanghyun	작가(설치, 사진)
이상효	1960-	李相孝	LEE Sang-Hyo	작가(회화)
이상훈	1910-2002	李祥薰	-	작가(서양화)
이상훈	1927-2004	李祥薰	-	작가(한국화)

한글	출생 연도	한문	영문	활동 분야
이샛별	1970-	-	LI Setbyul	작가(회화)
이서미	1972-	李瑞薇	LEE Seomi	작가(회화)
이서지	1934-2011	李瑞之	LEE Soji	작가(한국화예)
이석구	1942-	李錫九	LEE Seok-koo	작가(한국화)
이석기	1958-	李錫基	LEE SEOK GI	작가(서양화)
이석우	1928-1987	李錫雨	-	작가(한국화)
이석우	1941-2017	李石佑	LEE SUK WOO	미술사
이석원	1950-	李錫元	LEE SUK WON	작가(한국화)
이석원	1954-	李錫元	-	작가(서양화)
이석조	1945-	李錫祚	LEE SEOK JO	작가(서양화)
이석주	1952-	李石柱	LEE Sukju	작가(서양화)
이석호	1904-1971	李碩鎬	-	작가(한국화)
이선경	1975-	-	LEE Sun Kyung	작가(회화)
이선민	1968-	李宣旼	LEE Sun Min	작가(사진)
이선열	1952-	李善烈	LEE SUN YUL	작가(한국화)
이선영	1965-	李仙英	LEE SUN YOUNG	미술비평
이선옥	1948-	李善玉	-	작가(서양화)
이선옥	1962-	李仙玉	LEE SEON OK	미술사
이선우	1958-	李宣雨	LEE Sunwoo	작가(한국화)
이선원	1956-	李善援	LEE Sunwon	작가(서양화)
이선종	1936-1987	李善鍾	-	작가(조소)
이선주	1958-	-	-	작가(서양화)
이선화	1958-	李善花	LEE SUN HWA	작가(조소)
이선희	1945-	李善熙	-	작가(서양화)
이설자	1943-	李雪子	LEE SEOL JA	작가(한국화)
이섭	1960-	-	LEE SUP	전시기획
이성구	1963-	李誠九	LEE Sung Gu	작가(판화)
이성근	1954-	李成根	LEE Sung Kuen	작가(금속공예)
이성도	1954-	李成道	LEE SUNG DO	작가(조소)
이성미	1939-	李成美	LEE SUNG MI	미술사
이성미	1950-	李成美	LEE SUNG MI	작가(서양화)

한글	출생 연도	한문	영문	활동 분야
이성미	1977–	–	LEE Sung-Mi	작가(조소)
이성석	1961–	李成錫	LEE SUNG SEOK	전시기획
이성순	1943–	李成淳	LEE Sungsoon	작가(섬유공예)
이성원	1942–	–	–	작가(한국화)
이성은	1968–	李誠恩	LEE Sungeun	작가(사진)
이성자	1918–2009	李聖子	Rhee Seundja	작가(서양화)
이성자	1950–	李聖子	LEE SUNG JA	작가(서양화)
이성재	1948–	李城在	–	작가(서양화)
이성조	1938–	李成祚	–	작가(서예)
이세경	1973–	李世京	LEE Sekyung	작가(조소, 설치)
이세길(본명 정건호)	1959–2006	李世吉	–	미술비평
이세득	1921–2001	李世得	LEE Seduk	작가(서양화)
이세상	1959–2004	–	–	작가(서양화)
이세정	1935–	李世正	–	작가(서양화)
이세정	1970–	李世楨	–	작가(한국화)
이세현	1967–	李世賢	LEE Saehyun	작가(서양화)
이소미	1964–	–	LEE Somi	작가(설치, 퍼포먼스)
이소연	1971–	–	LEE So Yeon	작가(회화)
이소영	1968–	李昭暎	LEE So-Young	작가(한국화, 미디어)
이수	1938–	李水	–	작가(서양화)
이수경	1963–	李秀京	YEE Sookyung	작가(회화, 설치)
이수균	1959–	李秀均	LEE SOU KYOUN	전시기획
이수길	1944–	李秀吉	–	작가(서양화)
이수동	1959–	李秀東	Lee Soo Dong	작가(서양화)
이수미	1965–	李秀美	LEE SOO MI	전시기획
이수억	1918–1990	李壽億	LEE Soo-auck	작가(서양화)
이수연	1973–	李秀燕	LEE SOO YOUN	작가(판화)
이수영	1936–	李洙瑛	–	작가(서양화)
이수영	1967–	李秀榮	LEE Soo Young	작가(사진, 설치)
이수재	1933–	李壽在	LEE Soojai	작가(서양화)
이수창	1929–2013	李洙昌	LEE SOO CHANG	작가(서양화)

한글	출생 연도	한문	영문	활동 분야
이수철	1967-	李樹喆	LEE Soo-chul	작가(사진)
이수헌(본명 이원용)	1930-2018	李樹軒	LEE Soohun	작가(서양화)
이수홍	1961-	李樹泓	LEE Soo Hong	작가(조소)
이숙	1945-	-	-	작가(서양화)
이숙경	1969-	李淑京	Sook-kyung Lee	전시기획
이숙자	1942-	李淑子	LEE Sookja	작가(한국화)
이숙종	1904-1985	李淑鍾	LEE SOOK JONG	작가(서양화)
이숙휘	1956-	李淑徽	-	작가(서양화)
이순구	1959-	李淳求	Yi Soon-Gu	작가(서양화)
이순란	1953-	李順蘭	-	작가(한국화)
이순만	1942-	李淳滿	-	작가(서양화, 판화)
이순석	1905-1986	李順石	Lee Soonsuk	작가(석공예)
이순심	1958-	-	LEE Soon	갤러리스트
이순애	1946-	-	-	작가(한국화)
이순애	1959-	李順愛	LEE SOON AE	작가(한국화)
이순영	1934-	李順英	LEE Soohyang	작가(한국화)
이순자	1951-	-	-	작가(서양화)
이순종	1915-1979	李純鍾	-	작가(서양화)
이순종	1953-	李純鍾	Lee Soon-Jong	작가(회화, 설치)
이순진	1957-	-	-	작가(서양화)
이순화	1950-	李純和	Lee Soon Hwa	작가(서양화)
이순희	1956-	李順姬	-	작가(서양화, 판화)
이순희	1957-	李順姬	-	작가(서양화)
이슬기	1972-	-	Seulgi Lee	작가(회화, 설치)
이승만	1903-1975	李承萬	LEE Seungman	작가(서양화, 삽화)
이승미	1967-	李承美	LEE SEUNG MI	미술교육
이승백	1934-	李承白	-	작가(서양화)
이승연	1942-	李承娟	LEE SEUNG YEON	작가(한국화)
이승연	1958-	-	LEE SEUNG YEON	작가(한국화)
이승오	1962-	李承午	LEE Seung-O	작가(서양화)
이승우	1950-	李承祐	-	작가(서양화)

한글	출생 연도	한문	영문	활동 분야
이승은	1942-	李昇恩	LEE SEUNG EUN	작가(한국화)
이승일	1946-	李承一	LEE Seungil	작가(판화)
이승조	1941-1990	李承祚	LEE Seungjio	작가(서양화)
이승준	1971-	-	LEE Seung Jun	작가(사진)
이승철	1964-	-	LEE Seung Chul	작가(한국화)
이승택	1932-	李升澤	Seungteak LEE	작가(조소)
이승하	1949-	李承夏	-	작가(서양화)
이승하	1959-	李承夏	LEE SEUNG HA	작가(한국화)
이승현	1955-	李承炫	Lee Seung Hyun	작가(서양화)
이승환	1947-	李承煥	LEE SEUNG HWAN	작가(서양화)
이승환	1968-	李升煥	LEE Seung Hwan	미술기획
이승희	1960-	-	LEE SEUNG HEE	작가(서양화)
이시우	1916-1995	李時雨	LEE SI WOO	미술비평
이신애	1951-	李信愛	RHIE SIHN AYE	작가(서양화)
이신자	1931-	李信子	LEE Shinja	작가(섬유공예)
이신호	1950-	李信浩	LEE SHIN HO	작가(한국화)
이실구	1959-	李實求	LEE SIL GOO	작가(서양화)
이안	1969-	-	IAN	미술비평
이애경	1959-	李愛慶	-	작가(서양화)
이애련	1957-	-	-	작가(한국화)
이애리	1969-	李愛理	LEE E-Ri	작가(한국화)
이양노	1929-2006	李亮魯	LEE Yangno	작가(서양화)
이양섭	1936-	李良燮	LEE Yangsup	작가(섬유공예)
이양우	1944-	李亮雨	LEE YANG WOO	작가(한국화)
이양원	1944-	李良元	LEE Yangwon	작가(한국화)
이양헌	1987-	李亮憲	LEE Yangheon	미술평론
이억영	1923-2009	李億榮	LEE Eok-yung	작가(한국화)
이여성	1901-?	李如星	-	작가(조선화)
이연수	1944-	-	LEE Yeon-Soo	미술관경영
이연수	1957-	李延洙	-	작가(서양화)
이연숙	1939-	-	-	작가(서양화)

한글	출생 연도	한문	영문	활동 분야
이연옥	1960-	-	-	작가(서양화)
이연주	1957-	-	-	작가(한국화)
이열	1955-	李烈	LEE Yeul	작가(서양화)
이열모	1933-2016	李烈模	Lee Yul-mo	작가(한국화)
이영길	1942-	李英吉	LEE Young-gil	작가(조소)
이영란	1957-	李英蘭	LEE YOUNG RAN	미술언론
이영래	1936-	李永來	-	작가(한국화)
이영룡	1939-	李永隆	LEE YOUNG RYUNG	작가(서양화)
이영박	1947-	李永博	LEE YOUNG BARK	작가(서양화)
이영복	1938-	李英馥	LEE Youngbok	작가(한국화)
이영석	1952-	李英石	LEE Young Seok	작가(한국화)
이영수	1944-	李寧秀	LEE Youngsoo	작가(한국화)
이영숙	1942-	李英淑	-	작가(서양화)
이영식	1952-	李永植	-	작가(서양화)
이영애	1947-	李寧愛	LEE Youngae	작가(서양화, 판화)
이영우	1952-	-	LEE YOUNG WOO	작가(한국화)
이영우	1962-	李永雨	LEE Young Woo	작가(서양화)
이영욱	1957-	李英旭	LEE YOUNG WOOK	미학
이영융	1939-	李永隆	LEE YOUNG YUNG	작가(서양화)
이영은	1931-	李英恩	-	작가(서양화)
이영일	1903-1984	李英一	Lee Young-il	작가(한국화)
이영재	1956-	李榮宰	LEE YOUNG JAY	미술비평
이영주	1957-	李英柱	LEE YOUNG JOO	작가(조소)
이영준	1961-	李瑛俊	LEE YOUNG JOON	사진비평, 기계비평
이영준	1966-	李泳浚	Lee Young-Jun	전시기획
이영찬	1935-	李永燦	-	작가(한국화)
이영철	1957-	李永喆	LEE YOUNG CHUL	미술비평
이영학	1949-	李榮鶴	LEE YOUNG HAK	작가(조소)
이영혜	1953-	李英惠	LEE YOUNG HYE	미술출판
이영환	1952-	李榮煥	-	작가(한국화)
이영훈	1956-	李榮勳	LEE YOUNG HUN	미술사

한글	출생 연도	한문	영문	활동 분야
이영희	1947–	李英姬	LEE YOUNG HEE	작가(서양화)
이영희	1949–	李榮熙	LEE YOUNG HEE	작가(서양화)
이영희	1954–	–	–	작가(한국화)
이예성	1961–	李禮成	YI YE SEONG	미술사
이예승	1976–	–	LEE Ye Seung	작가(미디어)
이오희	1948–	李午憙	LEE O HEE	보존과학
이옥련	1949–	–	LEE Okyohn	작가(사진, 설치)
이완	1979–	–	Lee, Wan	작가(설치)
이완교	1940–	李完敎	LEE Wankyo	작가(사진)
이완석	1915–1969	李完錫	–	작가(공예)
이완우	1957–	李完雨	LEE WAN WOO	미술사
이완종	1936–	李完鍾	LEE Wanjong	작가(한국화)
이완호	1948–2007	李莞鎬	LEE Ywanho	작가(서양화)
이왈종	1945–	李曰鐘	LEE Walchong	작가(한국화)
이왕재	1928–2001	李旺載	–	작가(서예)
이용길	1938–2013	李龍吉	LEE YONG GIL	작가(판화)
이용덕	1956–	李溶德	LEE Yongdeok	작가(조소)
이용문	1887–1951	李容汶	–	서화수장가
이용백	1966–	李庸白	LEE Yongbaek	작가(서양화, 영상)
이용석	1968–	李容碩	LEE Yongsuk	작가(한국화)
이용수	1968–	李勇洙	LEE Yong-Soo	작가(사진)
이용우	1902–1952	李用雨	Lee Yongwoo	작가(한국화)
이용우	1904–1952	李用雨	LEE Yongwoo	작가(한국화)
이용우	1950–	李龍雨	Yongwoo Lee	미술비평
이용욱	1956–	李庸旭	LEE Young Wook	작가(도자공예)
이용자	1918–?	李龍子	–	작가(한국화)
이용준	1946–	李容俊	LEE YONG JOON	작가(조소)
이용직	1852–1932	李容稙	–	작가(서예)
이용환	1929–2004	李容煥	–	작가(서양화)
이용휘	1937–2016	李容徽	LEE YONG WHI	작가(한국화)
이우경	1922–1998	李友慶	LEE WOO KYUNG	작가(삽화)

한글	출생 연도	한문	영문	활동 분야
이우곤	1936-	李羽坤	-	작가(한국화)
이우성	1933-2010	李又性		작가(산업디자인)
이우진	1935-	李宇鎭	-	작가(서양화)
이우환	1936-	李禹煥	LEE Ufan	작가(서양화)
이운식	1937-	李雲植	LEE UN SIK	작가(조소)
이웅배	1961-	李雄培	LEE Ung Bai	작가(조소)
이웅성	1942-	李雄成	-	작가(서양화)
이웅재	1948-	李雄在	-	작가(도자공예)
이원곤	1956-	李元坤	LEE WON KON	미디어예술론
이원달	1936-	李原達	-	작가(서양화)
이원복	1954-	李原福	LEE WON BOK	한국미술사
이원석	1967-	李原碩	I Wonseok	작가(조소)
이원식	1923-1994	李源植	-	작가(서예)
이원일	1960-2011	李圓一	Wonil Lee	전시기획
이원좌	1939-	李元佐	LEE Wonjoua	작가(한국화)
이원주	1963-	李媛珠	LEE Won-Ju	갤러리스트
이원창	1951-2000	李元彰	-	작가(서양화)
이원철	1975-	李源喆	LEE Won Chul	작가(사진)
이원호	1972-	-	LEE Won Ho	작가(설치)
이원희	1956-	李源熙	LEE Wonhee	작가(서양화)
이월수	1955-	李月洙	-	작가(서양화)
이유남	1964-	李裕男	-	미학
이유상	1965-	李有相	LEE YU SANG	디자인사
이유정	1970-	李侑靜	LEE Yu-Jeong	작가(회화, 자수)
이유태	1916-1999	李惟台	Lee Yootae	작가(한국화)
이육록	1926-	李六錄	-	작가(서양화)
이윤동	1956-	李允東	-	작가(서양화)
이윤미	1970-	-	LEE Yoonmi	작가(회화, 설치)
이윤복	1970-	李允馥	-	작가(조소)
이윤석	1970-	李允碩	LEE Yoon Seok	작가(조소)
이윤숙	1960-	李允淑	LEE YOUN SOOK	작가(조소)

한글	출생 연도	한문	영문	활동 분야
이윤아	1950–	–	–	작가(서양화)
이윤엽	1968–	–	LEE Yunyop	작가(판화)
이윤영	1934–	李允永	–	작가(한국화)
이윤정	1966–	李侖貞	LEE Yoon Jeong	작가(한국화)
이윤진	1972–	李侖珍	LEE Yoon Jean	작가(사진)
이윤호	1953–	李潤浩	LEE,YOON-HO	작가(한국화)
이윤희	1948–1997	李允姬	YI Younhee	작가(한국화)
이윤희	1970–	李允姬	LEE Yoon Hee	전시기획
이음	1971–	–	Ium	작가(미디어)
이융세	1942–	李隆世	LEE Yoongse	작가(서양화)
이은경	1960–	李殷慶	–	작가(서양화)
이은경	1964–	李恩慶	LEE Eun Kyung	작가(한국화)
이은광	1958–	–	–	작가(서양화)
이은규	1944–	李殷奎	LEE Eunkyu	작가(유리공예)
이은기	1951–	李銀基	LEE EUN KI	미술사
이은산	1948–	李恩珊	YI EUN SAN	작가(판화, 서양화)
이은숙	1949–	–	LEE Eunsook	작가(서양화)
이은영	1955–	李銀英	–	작가(한국화)
이은주	1945–	–	LEE Eunjoo	작가(사진)
이은주	1970–	李銀珠	–	전시기획
이은호	1966–	李銀鎬	LEE Eun Ho	작가(한국화)
이응구	1954–	李應求	Lee Eung Ku	작가(서양화)
이응노	1904–1989	李應魯	Lee Ungno	작가(한국화)
이응춘	1954–	李應春	–	작가(한국화)
이의주	1926–2002	李義柱	LEE Euyjoo	작가(서양화)
이이남	1969–	李二男	LEE Lee Nam	작가(미디어)
이이온	1967–	–	LEE Ion	작가(사진, 설치)
이이정은(본명 이정은)	1977–	異李貞恩	YI Yi Jeong-Eun	작가(서양화)
이인	1959–	李仁	LEE In	작가(한국화)
이인경	1958–	–	LEE Ingyong	작가(서양화)
이인범	1955–	李仁範	LEE IHN BUM	미학

한글	출생 연도	한문	영문	활동 분야
이인섭	1952–	李仁燮	Lee In Sup	작가(서양화)
이인성	1912–1950	李仁星	Lee In Sung	작가(서양화)
이인수	1954–	李仁秀	YI Insoo	작가(서양화)
이인숙	1957–	李仁淑	LEE IN SOOK	작가(한국화)
이인숙	1961–	李仁淑	LEE Insuk	미술사
이인실	1934–	李仁實	LEE Insil	작가(한국화)
이인애	1962–	李仁愛	LEE In Ae	작가(한국화, 판화)
이인영	1932–	李仁榮	LEE Inyoung	작가(서양화)
이인우	1957–	–	–	작가(서양화)
이인재	1956–	李仁宰	–	작가(한국화)
이인진	1957–	李仁鎭	LEE In Chin	작가(도자공예)
이인철	1956–	李仁澈	YI Inchul	작가(판화, 회화)
이인하	1946–	李仁夏	LEE IN HA	작가(한국화)
이인현	1958–	李仁鉉	LEE Inhyeon	작가(서양화)
이인화	1948–2018	李仁華	LEE Inhwa	작가(서양화, 판화)
이인희	1960–	李仁熙	–	작가(서양화)
이일	1952–	李逸	LEE IL	작가(서양화)
이일 (본명 이진식)	1932–1997	李逸	LEE YIL	미술비평
이일남	1955–	李一男	–	작가(서양화)
이일령	1925–2001	李逸寧	–	작가(서양화, 조소)
이일순	1972–	李一順	LEE Il Soon	작가(서양화)
이일호	1947–	李一浩	LEE Ilho	작가(조소)
이임순	1952–	李任順	–	작가(한국화)
이임호	1962–	李壬浩	LEE Im Ho	작가(서양화)
이자경	1943–	李慈瓊	LI Jagyong	작가(서양화, 판화)
이장복	1957–	李章馥	–	작가(서양화)
이장우	1954–	李章雨	–	작가(서양화)
이장은	1975–	李長恩	LEE Jangeun	전시기획
이재건	1944–2014	李在建	LEE JAE GEON	작가(한국화)
이재걸	1933–	李載杰	–	작가(서양화)
이재권	1954–	李在權	RHEE Jaikwon	작가(서양화)

한글	출생 연도	한문	영문	활동 분야
이재복	1958-	李在馥	LEE Jaebok	작가(한국화)
이재삼	1960-	李在三	LEE Jaesam	작가(서양화)
이재승	1954-	李在昇	–	작가(한국화)
이재신	1959-	李在信	–	작가(조소)
이재언	1958-	李在彦	LEE JAE EON	미술비평
이재옥	1959-	李在玉	LEE JAE OK	작가(조소)
이재운	1940-	李載運	LEE JAE EUN	미술출판
이재윤	1973-	李哉侖	LEE Jae Yune	작가(서양화)
이재이	1973-	李在伊	RHEE Jaye	작가(사진, 설치)
이재진	1936-	李在珍	–	작가(한국화)
이재호	1928-2008	李在鎬	LEE JAE HO	작가(한국화)
이재호	1953-	李在晧	–	작가(한국화)
이재홍	1950-	李在洪	LEE JAE HONG	작가(조소)
이재효	1965-	李在孝	LEE Jaehyo	작가(조소)
이재훈	1976-	李哉勳	LEE Jae Hoon	작가(한국화)
이점원	1951-	李點元	LEE JUM WON	작가(조소)
이정	1943-	李靖	LEE JUNG	작가(한국화)
이정	1972-	–	LEE Jung	작가(사진)
이정갑	1906-1983	李廷甲	–	작가(서예)
이정갑	1934-	李廷甲	LEE JEONG GAP	작가(조소)
이정강	1921-1990	李正綱	–	작가(사진)
이정규	1924-1989	李正奎	–	작가(서양화)
이정규	1955-	李貞圭	Lee, Jeongkyu	작가(서양화)
이정규	1957-	–	YI Junggyu	작가(공예)
이정근	1960-	李貞根	–	작가(조소)
이정동	1972-	李正東	LEE Jung-Dong	작가(서양화)
이정록	1971-	–	LEE Jeong-Lok	작가(사진)
이정룡	1952-	李正龍	–	작가(서양화)
이정배	1974-	–	LEE Jeong Bae	작가(회화, 조각)
이정석	1956-	–	–	작가(서양화)
이정석	1970-	–	LEE Jung Suk	작가(도자공예)

한글	출생 연도	한문	영문	활동 분야
이정섭	1957-	李政燮	Lee Jung Seop	작가(서양화)
이정섭	1971-	-	LEE Jeongsup	작가(목칠공예)
이정수	1906-1983	李正守	LEE Jeungsoo	작가(서양화)
이정수	1938-	李正守	-	작가(서양화)
이정수	1938-	李正洙	LEE JUNG SOO	작가(서양화)
이정숙	1951-	李貞淑	-	작가(한국화)
이정신	1944-	李正信	LEE Chungshin	작가(한국화)
이정아	1968-	-	LEE Joung-A	작가(회화, 사진)
이정아	1976-	李貞芽	LEE Jung-Ah	갤러리스트
이정연	1952-	李貞演	LEE JUNG YEON	작가(한국화)
이정웅	1963-	李錠雄	LEE Jung Woong	작가(서양화)
이정원	1958-	-	-	작가(한국화)
이정은	1967-	李姃恩	LEE Jung Eun	작가(서양화)
이정자	1940-	李正子	LEE Jungja	작가(조소)
이정자	1945-	-	-	작가(서양화)
이정재	1949-	李正宰	-	작가(서양화)
이정주	1949-	李貞珠	-	작가(서양화)
이정지	1943-	李正枝	LEE Chungji	작가(서양화)
이정진	1961-	李貞眞	LEE Jungjin	작가(사진)
이정현	1950-	李貞賢	-	작가(서양화)
이정현	1976-	-	LEE Jeong Hyun	작가(사진)
이정훈	1945-	李廷勳	-	작가(한국화)
이제창	1896-1954	李濟昶	LEE Je-chang	작가(서양화)
이제훈	1960-	-	LEE Jei Hoon	작가(서양화)
이존수	1944-2008	李尊守	LEE JON SOO	작가(서양화)
이종각	1937-	李種珏	LEE Jong-gak	삭가(조소)
이종구	1955-	李鍾九	LEE Jong-Gu	작가(서양화)
이종국	1963-	李鍾國	LEE Jong-kuk	작가(서양화)
이종목	1957-	李鍾穆	LEE Jongmok	작가(한국화)
이종무	1916-2003	李種武	LEE Chongmoo	작가(서양화)
이종무	1938-	李種茂	-	작가(서양화)

한글	출생 연도	한문	영문	활동 분야
이종민	1963-	李鐘玟	LEE JONG MIN	미술사
이종분	1952-	李種粉	-	작가(한국화)
이종빈	1954-2018	李鍾彬	LEE Jongbin	작가(조소)
이종상	1938-	李鐘祥	LEE Jongsang	작가(한국화)
이종석	1933-1991	李宗碩	-	미술언론, 저술
이종석	1973-	李鍾碩	LEE Jong Suk	작가(회화)
이종선	1948-	李鍾善	-	작가(서양화)
이종선	1948-	李鍾宣	LEE JONG SUN	미술사
이종송	1962-	李宗松	LEE Jong Song	작가(한국화)
이종수	1935-2008	李鍾秀	Lee Jong Soo	작가(도자공예)
이종숭	1961-	李鍾崇	LEE JONG SOONG	미술비평
이종승	1945-	-	-	작가(서양화)
이종안	1952-	李鍾安	LEE JONG AN	작가(조소)
이종애	1953-	李鍾愛	LEE JONG AE	작가(조소)
이종우	1899-1981	李鍾禹	LEE Chongwoo	작가(서양화)
이종우	1961-	李宗祐	LEE Jong Woo	작가(서양화)
이종원	1934-1994	李鍾元	-	작가(서예)
이종진	1946-	李鐘振	-	작가(한국화)
이종철	1944-	李鍾哲	LEE JONG CHUL	민속학
이종철	1970-	李鍾喆	LEE Jong-Chul	작가(판화, 서양화)
이종탁	1935-	李宗卓	-	작가(한국화)
이종태	1946-	李鍾泰	LEE Jong-Tae	작가(서양화)
이종필	1967-	李鍾鉍	LEE Jong-Pil	작가(한국화)
이종학	1925-2013	李鍾學	LEE Chonghak	작가(서양화)
이종한	1963-	李宗翰	LEE Jonghan	작가(판화)
이종혁	1938-	李鍾赫	LEE Chonghyock	작가(서양화)
이종현	1951-	李宗鉉	LEE JONG HYUN	작가(서양화)
이종협	1954-	李鍾協	LEE JONG HYUP	작가(판화)
이종환	1938-	李鐘煥	-	작가(서양화)
이종희	1946-	李鐘姬	-	작가(조소)
이주리	1972-	李周里	LEE Ju Ree	작가(서양화)

한글	출생 연도	한문	영문	활동 분야
이주숙	1951–	李株淑	–	작가(서양화)
이주연	1962–	李珠燕	LEE Jooyon	미술교육
이주연	1967–	李周妍	LEE Jooyeon	작가(한국화)
이주연	1970–	–	LEE Joo Youn	작가(판화)
이주영	1934–	李柱榮	–	작가(서양화)
이주영	1941–	李周永	LEE JU YOUNG	작가(서양화)
이주영	1960–	李柱暎	LEE JOO YOUNG	동양미학
이주요	1971–	–	RHII Jewyo	작가(설치)
이주용	1958–	李柱龍	EE Juyong	작가(사진, 영상)
이주은	1969–	李周恩	LEE JOO EUN	미술사
이주한	1962–	李柱漢	LEE Joo Han	작가(사진, 영상)
이주헌	1961–	李周憲	YI JOO HEON	미술저술
이주현	1965–	–	JOOHYUN LEE	미술사
이주형	1960–	李柱亨	LEE JOO HYUNG	미술사
이주형	1967–	–	LEE Joo Hyoung	작가(사진)
이주형	1974–	李宙亨	RHEE Joo Hyeong	작가(서양화)
이준	1919–	李俊	LEE Joon	작가(서양화)
이준	1959–	李峻	LEE JOON	전시기획
이준규	1969–	李浚揆	LEE Jun Gyu	작가(판화)
이준목	1961–	李俊穆	LEE Junmok	작가(서양화, 미디어)
이준무	1929–2015	李俊茂	LEE Joon Moo	작가(사진)
이준배	1932–	李俊培	–	작가(서양화)
이준범	1946–	李俊凡	–	작가(한국화)
이준성	1931–1961	李俊成	–	작가(서양화)
이준일	1949–	李濬一	–	작가(한국화)
이준희	1969–	李俊喜	LEE Junhee	미술언론
이중근	1972–	李仲根	LEE Joong Keun	작가(사진)
이중부	1939–	李重夫	–	작가(한국화)
이중섭	1916–1956	李仲燮	Lee Jungsup	작가(서양화)
이중희	1943–	李重熙	–	작가(조소)
이중희	1946–	李重熙	LEE Joonghi	작가(서양화)

한글	출생 연도	한문	영문	활동 분야
이중희	1950-	李仲熙	LEE JUNG HEE	미술사
이지민	1965-	李枝珉	LEE Jimin	작가(판화)
이지숙	1970-	李芝淑	LEE Ji-Sook	작가(도자공예)
이지윤	1969-	李知允	LEE Jiyoon	미술이론
이지은	1959-	李芝殷	LEE Ji-eun	작가(한국화)
이지은	1967-	李志恩	LEE JI EUN	미술사
이지호	1959-	李至浩	-	전시기획
이지훈	1944-	李之薰	-	작가(한국화)
이지휘	1935-	李志輝	LEE JI HUI	작가(서양화)
이진동	1955-	李溙東	LEE JIN DONG	작가(서양화)
이진명	1974-	李振銘	LEE Jin Myung	미학
이진섭	1918-2001	李鎭燮	-	작가(한국화)
이진숙	1951-	李振淑	-	작가(한국화)
이진숙	1956-	-	-	작가(한국화)
이진숙	1959-	-	-	작가(서양화)
이진숙	1967-	李眞叔	LEE Jinsuk	미술사
이진실	1947-	李鎭實	-	작가(한국화)
이진영	1973-	-	LEE Jin Young	작가(사진)
이진용	1961-	李辰龍	LEE Jinyong	작가(회화, 설치)
이진자	1958-	李鎭子	-	작가(조소)
이진준	1974-	李進俊	LEE Jin Joon	작가(회화, 설치)
이진철	1969-	李珍哲	LEE JIN CHUL	전시기획
이진형	1960-	李鎭瀅	Lee Jin Hyeong	작가(서양화, 판화)
이진휴	1958-	李鎭休	LEE Jin-Hyu	작가(회화)
이찬우	1958-	李璨雨	-	작가(조소)
이창규	1944-	李昌奎	-	작가(서양화)
이창남	1943-	李昌男	LEE Changnam	작가(사진)
이창락	1941-	李昌洛	-	작가(서양화)
이창래	1939-	李昌來	-	작가(한국화)
이창림	1948-	李昌林	LEE CHANG LIM	작가(조소)
이창분	1956-	李昌芬	-	작가(서양화)

한글	출생 연도	한문	영문	활동 분야
이창수	1958-	李昌洙	LEE CHANG SOO	작가(조소)
이창연	1955-2010	李昌演	LEE CHANG YOUN	작가(서양화)
이창원	1972-	李昌原	LEE Changwon	작가(조소, 설치)
이창조	1945-	李昌兆	-	작가(한국화)
이창주	1932-	李昌柱	LEE CHANG JOO	작가(한국화)
이창진	1939-	李昌振	-	작가(사진)
이창호	1926-1990	李昌浩	-	작가(한국화, 석공예)
이창환	1934-1983	-	-	작가(사진)
이창훈	1971-	李昌訓	LEE Chang Hoon	작가(설치)
이창희	1972-	李昌熙	LEE Chang Hee	작가(한국화)
이천우	1943-	李天雨	-	작가(한국화)
이천욱	1968-	-	LEE Chunwook	작가(판화)
이철	1931-	李哲	-	작가(서양화)
이철경	1914-1989	李喆卿	-	작가(서예)
이철규	1960-	李喆奎	LEE CHOUL KYU	작가(한국화)
이철량	1952-	李喆良	RHEE Chulryang	작가(한국화)
이철명	1935-	李哲明	LEE CHUL MYUNG	작가(서양화)
이철수	1954-	李喆守	LEE Chulsoo	작가(판화)
이철이	1909-1969	李哲伊	LEE Cheul-yi	작가(서양화)
이철주	1941-	李澈周	LEE Cheoljoo	작가(한국화)
이철희	1961-	李鐵熙	YI Chul Hee	작가(조소)
이청운	1950-	李淸雲	LEE Chungwoon	작가(서양화)
이청자	1938-	李淸子	LEE CHUNG JA	작가(서양화)
이추영	1970-	李秋榮	LEE Chu-Young	전시기획
이춘기	1933-2003	李春基	-	작가(서양화)
이춘만	1941-	李春滿	LEE Choonmann	작가(조소)
이춘옥	1955-	李春玉	Lee Choon Ok	작가(서양화)
이춘환	1956-	李春煥	-	작가(한국화)
이충근	1923-2008	李忠根	-	작가(서양화)
이충희	1953-	李忠熙	-	작가(서양화)
이쾌대	1913-1965	李快大	Lee Qoede	작가(서양화)

한글	출생 연도	한문	영문	활동 분야
이태근	1947–	李台根	–	작가(한국화)
이태길	1941–	李泰吉	LEE Taegil	작가(서양화)
이태량	1965–	李太樑	LEE Tae Ryang	작가(회화, 설치)
이태식	1936–	李泰植	–	작가(한국화)
이태식	1952–	李泰植	–	작가(서양화)
이태운	1949–	李泰運	LEE TAI WOON	작가(서양화)
이태익	1903–1973	李泰益	LEE TAE IK	작가(서예, 전각)
이태주	1946–	李泰周	–	작가(서양화)
이태현	1941–	李泰鉉	LEE Taehyun	작가(서양화)
이태형	1953–	李泰炯	–	작가(서양화)
이태호	1950–	李泰鎬	LEE TAE HO	작가(서양화)
이태호	1952–	李泰浩	LEE TAE HO	한국미술사
이태호	1964–	李泰鎬	LEE Tae Ho	작가(조소)
이택우	1946–	李澤雨	–	작가(서양화)
이판석	1933–	李判石	–	작가(한국화)
이팔찬	1919–1962	李八燦	–	작가(한국화)
이평규	1960–	李坪珪	LEE PEYOUNG GYU	작가(한국화)
이평직	1941–	李平稙	–	작가(서양화)
이필	1967–	李弼	LEE Phil	미술비평
이필언	1941–	李必彦	LEE Pilun	작가(서양화)
이학상	1920–	李學相	–	작가(한국화)
이학숙	1934–	李鶴淑	–	작가(한국화)
이학응	1900–1988	李鶴應	–	작가(금속공예)
이한동	1944–	李漢東	–	작가(한국화)
이한복	1897–1944	李漢福	LEE Hanbok	작가(한국화)
이한상	1967–	李漢祥	LEE HAN SANG	고고학
이한수	1967–	李汉洙	LEE Hansu	작가(조소, 설치)
이한순	1955–	李漢淳	LEE HAN SOON	미술사
이한우	1919–	李漢雨	LEE Hanwoo	작가(서양화)
이항성	1919–1997	李恒星	LEE Hangsung	작가(판화, 서양화)
이해경	1957–	李海璟	LEE HAE KYUNG	작가(한국화)

한글	출생 연도	한문	영문	활동 분야
이해균	1954-	李海均	LEE HAE KYUN	작가(서양화)
이해문	1922-1980	李海文	-	작가(사진)
이해민선	1977-	-	LEE Hai Min Sun	작가(회화, 설치)
이해선	1905-1983	李海善	LEE Haesun	작가(서양화, 사진)
이해성	1928-2008	李海成	-	작가(건축)
이해완	1963-	李海完	LEE HAE WAN	미학
이향미	1948-2007	李香美	LEE Hyangmi	작가(서양화)
이헌정	1967-	李憲政	LEE Hunchung	작가(도자공예, 설치)
이혁발	1963-	李赫發	YI Hyok Bal	작가(퍼포먼스, 설치)
이현숙	1949-	李賢淑	LEE HYON SOOK	갤러리스트
이현숙	1953-	-	-	작가(한국화)
이현애	1971-	-	Lee Hyun Ae	미술사
이현옥	1909-1988	李賢玉	LEE Hyunok	작가(한국화)
이형구	1969-	-	LEE Hyungkoo	작가(조소, 설치)
이형남	1946-	李珩南	-	작가(한국화)
이형두	1931-	李炯斗	-	작가(한국화)
이형록	1917-2011	李亨祿	Lee Hyung-rok	작가(사진)
이형섭	1916-1993	李衡燮	LEE Hyongsop	작가(한국화)
이형옥	1957-	李炯玉	-	작가(서양화)
이형우	1955-	李亨雨	LEE Hyungwoo	작가(조소)
이형재	1937-	李瀅載	-	작가(서양화)
이혜경	1946-	李惠慶	LEE Hye-kyeong	작가(서양화)
이혜경	1952-	李惠京	-	작가(서양화)
이혜경	1955-	-	-	작가(서양화)
이혜경	1958-	李惠敬	-	작가(조소)
이혜림	1965-	-	LEE Hye Rim	작가(사진, 영상)
이혜민	1954-	-	-	작가(서양화)
이혜연	1955-	李惠涓	-	작가(한국화)
이혜영	1963-	李惠暎	LEE Hye Young	작가(판화)
이혜자	1953-	-	-	작가(한국화)
이혜종	1938-	李惠鍾	LEE HAE JONG	작가(서양화)

한글	출생 연도	한문	영문	활동 분야
이호숙	1972-	李昊淑	LEE Ho Suk	아트옥션
이호신	1957-	李鎬信	-	작가(한국화)
이호재	1954-	李皓宰	-	갤러리스트
이호중	1958-2010	李浩仲	LEE HO JUNG	작가(서양화)
이호진	1974-	-	LEE Ho-Jin	작가(회화, 설치)
이호철	1958-	李昊哲	LEE HO CHUL	작가(서양화)
이홍복	1953-	李洪馥	LEE HONG BOK	전시기획
이홍수	1956-	李洪洙	LEE HONG SOO	작가(조소)
이홍원	1955-	李鴻遠	LEE HONG WON	작가(서양화)
이홍종	1958-	李弘種	LEE HONG JONG	미술사
이화백	1977-	李畵百	LEE Hwa-Baek	작가(회화)
이화세	1937-	-	-	작가(서양화)
이화영	1955-	李和映	-	작가(조소)
이화익	1957-	李和益	-	갤러리스트
이화자	1943-	李和子	Lee Whaja	작가(한국화)
이화준	1973-	-	LEE Hwa Jun	작가(도자공예)
이환	1952-	李煥	LEE WHAN	작가(조소, 설치)
이환교	1952-	-	Lee Whan-kyo	작가(회화)
이환권	1974-	李桓權	YI Hwan Kwon	작가(조각)
이환범	1950-	李桓範	YI WHAN BOM	작가(한국화)
이환영	1945-	李桓英	LEE HWAN YOUNG	작가(한국화)
이황	1944-	李晃	-	작가(서양화)
이효숙	1946-	李孝淑	-	작가(서양화)
이훈정	1950-	李薰正	LEE HOON JEONG	작가(서양화)
이흥덕	1953-	李興德	LEE Heungduk	작가(서양화)
이흥재	1955-	李興宰	LEE HEUNG JAE	미술관경영
이희상	1958-	李喜相	LEE Heesang	작가(사진)
이희세	1932-2016	李喜世	-	작가(한국화)
이희수	1950-	李熙秀	LEE HEE SU	갤러리스트
이희영	1953-	-	-	작가(서양화)
이희영	1965-	李熙英	YI HEUI YEONG	전시기획

한글	출생 연도	한문	영문	활동 분야
이희완	1951–	李義浣	–	작가(서양화)
이희주	1954–	李喜周	–	작가(한국화)
이희준	1954–	李熙濬	LEE HEE JUN	고고학
이희중	1956–	李熙中	YI Heechoung	작가(서양화)
이희태	1925–1981	李喜泰	–	건축가
인효진	1975–	印孝眞	IN Hyo Jin	작가(사진)
임갑재	1957–	任甲宰	–	작가(한국화)
임경	1955–	–	–	작가(한국화)
임경복	1957–	任京福	IM KYUNG BOK	디자인
임경순	1952–	任京順	–	작가(한국화)
임경식	1938–	林曔植	LIM KYUNG SIK	갤러리스트
임경애	1937–	林敬愛	–	작가(서양화)
임군홍(본명 임수룡)	1912–1979	林群鴻(林水龍)	LIM Gunhong	작가(서양화)
임규삼	1917–2008	林圭三	Lim Kyu Sam	작가(서양화)
임근우	1958–	林根右	LIM Geunwoo	작가(서양화)
임근준(필명 이정우)	1972–	林勤埈	Chungwoo Lee	미술비평
임근혜	1971–	林瑾慧	LIM Jade K.	전시기획
임기옥	1943–	林箕玉	Lim Ki Ok	작가(한국화)
임남수	1965–	林南壽	IM NAM SOO	미술사
임대근	1967–	林大根	–	전시기획
임대일	1941–2004	林大一	LIM DAE IL	작가(한국화)
임대희	1937–	林大熙	–	작가(서양화)
임동락	1954–	林東洛	LIM Donglak	작가(조소)
임동식	1945–	–	RIM Dongsik	작가(서양화, 퍼포먼스)
임두빈	1954–	任斗彬	LIM DOO BIN	미술비평
임립	1945–	林立	LIM Lip	작가(서양화)
임막임	1933–	林寞任	–	작가(서양화)
임만혁	1968–	任萬爀	YIM Man-Hyeok	작가(서양화)
임명옥	1958–	林明玉	–	작가(조소)
임명철	1939–	林明喆	–	작가(서양화)
임명철	1952–	林明喆	–	작가(한국화)

한글	출생 연도	한문	영문	활동 분야
임무근	1941–	林茂根	LIM Moo Keun	작가(도자공예)
임무상	1942–	林茂相	Lim Moo Sang	작가(한국화)
임미경	1958–	林美卿	–	작가(조소)
임미령	1960–	林美齡	–	작가(서양화)
임미림	1957–	任美林	–	작가(서양화)
임미자	1955–	–	–	작가(한국화)
임민욱	1968–	林珉旭	LIM Minouk	작가(설치, 영상)
임범재	1932–	林範宰	IM BUM JAE	미학
임병규	1942–2016	林炳圭	–	작가(서양화)
임병기	1939–	林秉淇	–	작가(서양화)
임병남	1948–	林炳南	–	작가(서양화)
임병성	1930–2012	林炳星	–	작가(한국화)
임봉규	1947–	林鳳奎	IM Bongkyou	작가(서양화)
임봉재	1933–	林奉宰	LIM BONG JAE	작가(서양화)
임산	1971–	–	LIM Shan	미학
임상묵	1933–1998	林庠默	Lim Sang-Mook	작가(도자공예)
임상빈	1957–	任相彬	–	작가(한국화)
임상빈	1976–	–	IM Sang Bin	작가(설치, 드로잉)
임상진	1935–2013	林相辰	LIM Sangchin	작가(서양화)
임서령	1962–	林瑞令	LIM Seo-Ryung	작가(한국화)
임석윤	1949–	林錫閏	–	작가(조소)
임석재	1961–	任奭宰	LIM SEOK JAE	건축사
임석제	1918–1994	林奭濟	–	작가(사진)
임선빈	1950–	任先彬	–	작가(조소)
임선이	1971–	任仙二	IM Sun Iy	작가(사진, 설치)
임선희	1951–	任仙嬉	LIM SUN HEUI	미학
임선희	1975–	林宣熹	LIM Sunhee	작가(서양화, 비디오아트)
임성훈	1964–	林聖勳	LIM Seong-Hoon	미학
임세택	1947–	林世澤	YIM Setaik	작가(서양화)
임송자	1940–	林松子	RIM Songja	작가(조소)
임송희	1938–	林頌羲	LIM Songhee	작가(한국화)

한글	출생 연도	한문	영문	활동 분야
임수란	1934-1996	林樹蘭	-	작가(서양화)
임숙재	1899-1937	任璹宰	LIM SookJae	작가(공예, 도안)
임순	1957-	林淳	-	작가(판화)
임승오	1957-	林承梧	LIM SEUNG O	작가(조소)
임승천	1973-	林承千	LIM Seung Chun	작가(회화, 설치)
임승택	1936-	林承澤	-	작가(서양화)
임안나	1970-	林安羅	LIM Anna	작가(사진)
임양수	1945-	林陽洙	Lim Yang Soo	작가(서양화)
임양환	1956-	林亮煥	LIM Yang Hwan	작가(사진)
임연숙	1967-	任延淑	LIM YUN SOOK	전시기획
임영균	1955-	林英均	LIM Young Kyun	작가(사진)
임영길	1958-	林英吉	YIM Youngkil	작가(서양화, 판화)
임영란	1955-	林英蘭	-	작가(조소)
임영방	1929-2015	林英芳	LIM YOUNG BANG	미술사
임영선	1946-	-	-	작가(한국화)
임영선	1959-	林永善	LIM Youngsun	작가(조소)
임영선	1968-	林英宣	LIM Young Sun	작가(서양화)
임영애	1963-	林玲愛	IM YOUNG AE	미술사
임영재	1956-	任英宰	LIM YOUNG JAE	작가(서양화, 판화)
임영주	1943-	林泳周	IM YOUNG JU	미술사
임영택	1947-	林永澤	LIM YOUNG TAEK	작가(서양화)
임영희	1936-	林榮熙	-	작가(서양화)
임옥금	1956-	林玉琴	-	작가(한국화)
임옥상	1950-	林玉相	Oksang Lim	작가(서양화, 설치)
임완규	1918-2003	林完圭	-	작가(서양화)
임용련	1901-?	任用璉	Yim Yongryun	작가(서양화)
임우경	1956-	林于景	-	작가(서양화)
임은순	1957-	-	-	작가(서양화)
임은자	1955-	-	Im Eun Ja	작가(서양화)
임응구	1907-1994	林應九	-	작가(서양화)
임응식	1912-2001	林應植	LIMB Eung Sik	작가(사진)

한글	출생 연도	한문	영문	활동 분야
임인동	1958-	-	LIM In-Dong	작가(디자인)
임인식	1920-1998	林寅植	-	작가(사진)
임자혁	1976-	-	YIM Ja-Hyuk	작가(서양화, 판화)
임장수	1941-	任長水	-	작가(서양화)
임재광	1957-	林載光	RIM JAI KWANG	미술비평
임재선	1957-2000	林在善	-	작가(조각)
임정기	1945-	任正基	LIM JUNG GI	작가(서양화)
임정기	1960-	任正基	LIM Jeong-gi	작가(한국화)
임정은	1964-	林廷恩	LIM Jeoungeun	작가(판화, 설치)
임정희	1957-	林貞喜	LIM JEONG HEE	미학
임종렬	1950-	林鍾烈	-	작가(서양화)
임종만	1944-	林鍾萬	LIM JONG MAN	작가(서양화)
임종성	1948-	林鍾成	-	작가(서양화)
임종영	1968-	任鍾榮	LIM JONG YOUNG	전시기획
임종은	1976-	林鐘恩	LIM Jong Eun	미술이론
임종호	1958-	-	-	작가(서양화)
임준영	1976-	-	LIM June Young	작가(사진)
임지현	1975-	林智賢	IM Jihyun	작가(회화)
임직순	1921-1996	任直淳	Yim Jiksoon	작가(서양화)
임진모	1936-	-	-	작가(서양화)
임창민	1971-	-	LIM Changmin	작가(미디어아트)
임창섭	1961-	林昌燮	LIM CHANG SUB	미술비평
임창순	1914-1999	任昌淳	IM CHANG SOON	작가(서예)
임창오	1939-	林昌五	-	작가(한국화)
임채욱	1970-	林�旭	LIM Chae Wook	작가(사진)
임채진	1959-	林采震	IM CHAE JIN	건축사
임천	1908-1965	林泉	IM CHUN	고고미술
임천수	1947-	-	-	작가(서양화)
임철순	1954-	任哲淳	LIM Chulsoon	작가(서양화)
임춘배	1957-	任春培	-	작가(조소)
임춘희	1970-	林春熙	IM Chun Hee	작가(회화)

한글	출생 연도	한문	영문	활동 분야
임충섭	1941–	林忠燮	LIM Choongsup	작가(서양화, 설치)
임태규	1959–	林泰奎	YIM Taekyu	작가(서양화)
임태규	1976–	任泰奎	YIM Tae Kyu	작가(한국화)
임택	1972–	林澤	LIM Taek	작가(한국화, 설치)
임택준	1957–	林澤俊	–	작가(서양화)
임학득	1954–	林鶴得	LIM HAK DEUK	작가(서양화)
임학선	1904–?	林學善	–	작가(서양화)
임헌자	1964–	林憲子	LIM Hunja	작가(도자공예)
임현락	1963–	林賢洛	LIM Hyun Rak	작가(한국화)
임현자	1946–	林賢子	LIM HYUN JA	작가(서양화)
임현진	1932–	林炫鎭	–	작가(서양화)
임형준	1957–	林亨俊	LIM HYOUNG JUN	작가(조소)
임형택	1923–?	林亨澤	–	작가(서예)
임혜란	1959–	任惠蘭	–	작가(한국화)
임호	1918–1974	林湖	–	작가(서양화)
임홍순	1925–	–	YIM Hong Soon	작가(목칠공예)
임효	1939–	林曉	–	작가(서양화)
임효	1955–	林涍	RIM Hyo	작가(한국화)
임효재	1941–	任孝宰	IM HYO JAE	고고학
임효택	1944–	林孝澤	IM HYO TAEK	고고학
임흥순	1969–	–	IM Heung-Soon	작가(영상)
임희주	1938–	林喜株	IM HEE JU	미술교육
임희중	1965–	–	YIM Hee Joong	작가(미디어)

한글	출생 연도	한문	영문	활동 분야
장경남	1964–	–	JANG Kyung Nam	작가(유리공예)
장경염	1957–	張炅炎	–	작가(서양화)
장경오	1935–	張慶吾	–	작가(한국화)
장경화	1958–	張京華	JANG KYEONG HWA	전시기획
장경희	1960–	張慶嬉	JANG KYUNG HEE	한국미술사

한글	출생 연도	한문	영문	활동 분야
장광덕	1954–	張光德	–	작가(서양화)
장광애	1963–	–	CHANG Kwang-Ae	작가(섬유공예)
장광의	1957–	張光義	–	작가(서양화)
장근수	1936–	–	–	작가(서양화)
장금원	1949–	張錦園	–	작가(서양화, 판화)
장기명	1903–1964	張基命	–	작가(나전칠기)
장기은	1922–1961	張基殷	–	작가(조소)
장길환	1946–	張吉煥	–	작가(서양화)
장남원	1963–	張南原	–	미술사
장대현	1946–	張大鉉	–	작가(서양화)
장덕(초명 장운봉)	1910–1976	張德(張雲鳳)	–	작가(한국화)
장동광	1960–	張東光	–	전시기획
장동문	1952–	張東文	CHANG DONG MOON	작가(서양화)
장동호	1961–2007	–	–	작가(조각)
장두건	1918–2015	張斗建	CHANG Dookun	작가(서양화)
장두일	1961–	張斗一	CHANG Du Il	작가(한국화)
장령	1937–2014	張玲	–	작가(서양화)
장리석	1916–	張利錫	Chang Ree-suk	작가(서양화)
장명규	1956–	張明奎	JANG Myoungkyu	작가(서양화)
장문걸	1960–	張文傑	JANG MOON GEOL	작가(서양화)
장문호	1932–	張文戶	JANG MOON HO	미술사
장미진	1950–	張美鎭	JANG MI JIN	미학
장민섭	1952–	張民燮	JANG MIN SUP	작가(서양화)
장민승	1979–	–	Jang Minseung	작가(설치)
장발	1901–2001	張勃	CHANG Louispal	작가(서양화)
장백	1958–	張白	–	작가(서양화)
장병일	1958–	張炳一	–	작가(서양화)
장보람	1977–	–	Jang Bo-Ram	미술법
장복수	1960–	張福洙	JANG BOK SOO	작가(한국화)
장봉균	1922–1997	張奉均	–	작가(서예)
장봉윤	1952–	張鳳允	–	작가(서양화)

한글	출생 연도	한문	영문	활동 분야
장부남	1941-	張富男	-	작가(서양화)
장상만	1940-	張相萬	CHANG SANG MAN	작가(조소)
장상의	1940-	張相宜	CHANG Sangeui	작가(한국화)
장석수	1921-1976	張石水	-	작가(서양화)
장석원	1952-	張錫源	-	미술비평
장석호	1944-	-	-	작가(서양화)
장석호	1961-	張錫浩	JANG SEOG HO	미술사
장선백	1934-2009	張善栢	CHANG Sunbaek	작가(한국화)
장선아	1967-	張先我	CHANG Suna	작가(조각, 설치)
장선영	1947-	張鮮暎	CHANG Sunyoung	작가(서양화)
장선희	1894-1966이후	張善禧	-	작가(공예, 자수)
장성순	1927-	張成旬	CHANG Seongsoun	작가(서양화)
장세곤	1932-	張世坤	-	작가(한국화)
장세관	1957-	張世觀	-	작가(한국화)
장세양	1947-1996	張世洋	-	건축
장수홍	1947-	章洙弘	JAHNG Soohong	작가(도자공예)
장순만	1946-	張淳萬	ZHANG Soonmann	작가(판화)
장순업	1946-	張淳業	CHANG Soonup	작가(서양화)
장승애	1953-	張承愛	CHANG Seung Ae SUZE	작가(회화, 설치)
장승택	1959-	張勝澤	Seungtaik JANG	작가(서양화)
장식	1946-	張植	CHANG SIK	작가(조소)
장연순	1950-	張蓮洵	CHANG Yeon Soon	작가(섬유공예)
장엽	1964-	張燁	JANG Yup	미술사
장영숙	1951-	張英淑	JANG Youngsook	작가(서양화, 판화)
장영일	1949-	張榮一	-	작가(서양화)
장영주	1947-	張永柱	-	작가(서양화)
장영주	1953-	張瑛周	Young Ju Jang	작가(서양화)
장영준	1930-2012	張令俊	-	작가(한국화)
장영준	1959-	張英俊	JANG YOUNG JUN	전시기획
장영줍	1952-	-		작가(서양화)

한글	출생 연도	한문	영문	활동 분야
장영혜중공업 (장영혜+마크 보주 Marc Voge)	–	–	Young-hae Chang Heavy Industries collective	작가(웹 아트)
장옥심	1951–	張玉心	–	작가(서양화)
장완	1939–	張完	CHANG Wan	작가(서양화)
장완영	1945–	張完永	JANG WAN-YOUNG	작가(회화, 시각디자인)
장용욱	1960–	張龍煜	–	작가(서양화)
장용주	1960–	張蓉姝	Jang Yong Ju	작가(한국화)
장우석	1974–	–	JANG Woosuk	작가(회화, 설치)
장우성	1912–2005	張遇聖	Chang Woosoung	작가(한국화)
장우순	1950–	–	–	작가(서양화)
장우의	1940–2018	張祐義	–	작가(서양화)
장욱진	1917–1990	張旭鎭	Chang Ucchin, CHANG Uc-chin	작가(서양화)
장욱희	1973–	–	JANG Wookie	작가(조소)
장운상	1926–1982	張雲祥	CHANG Unsang	작가(한국화)
장원훈	1917–1976	張元壎	–	작가(사진)
장윤성	1969–	張允成	CHANG Yoon Seong	작가(미디어, 설치)
장윤우	1937–	張潤宇	CHANG Yoon Woo	작가(금속공예)
장은경	1948–	張銀敬	CHANG EUN KYUNG	작가(한국화)
장은선	1960–	張殷仙	JANG Eun Sun	갤러리스트
장은정	1936–	張恩晶	–	작가(한국화)
장은주	1958–	張恩珠	–	작가(서양화)
장은철	1966–	張銀哲	JANG Euncheol	작가(한국화, 전각)
장이규	1954–	張理圭	CHANG LEE KYU	작가(서양화)
장인선	1967–	張仁仙	JANG In Sun	작가(설치)
장인성	1956–	–	–	작가(서양화)
장인숙	1950–	–	–	작가(서양화)
장인식	1928–1993	張仁植	–	작가(서예)
장인영	1938–	張仁榮	–	작가(서양화)
장재규	1955–	張在圭	–	작가(한국화)
장재운	1952–	張在運	–	작가(한국화)
장정란	1957–	張貞蘭	–	미술사

한글	출생 연도	한문	영문	활동 분야
장정웅	1945-	張正雄	CHANG JEONG WOONG	작가(한국화)
장종률	1934-1994	張宗律	-	건축
장주근	1925-2016	張籌根	-	민속학
장주봉	1948-	張柱鳳	-	작가(한국화)
장준문	1949-	張俊文	JANG JOON MOON	작가(조소)
장준석	1961-	張俊晳	-	미술사
장지아	1973-	-	CHANG Jia	작가(사진, 설치)
장지원	1946-	張地媛	CHANG CHI WON	작가(서양화)
장지환	1940-	張志晥	-	작가(서양화)
장진	1950-	張震	JANG Jean	작가(도자공예)
장진만	1960-2007	張鎭萬	-	작가(서양화)
장진성	1966-	張辰城	CHANG CHIN SUNG	미술사
장찬홍	1944-	張贊洪	-	작가(한국화)
장천일	1951-	張天一	-	작가(서양화)
장철야	1923-	張哲野	-	작가(한국화)
장철욱	1949-	張哲旭	-	작가(서양화)
장충식	1941-2005	張忠植	-	미술사
장태묵	1966-	張泰黙	JANG Tae Mook	작가(서양화)
장현재	1963-	張賢哉	JANG Hyun Jae	작가(한국화)
장혜용	1950-	張惠容	CHANG HYE YONG	작가(한국화)
장화진	1949-	張和震	CHANG Hwajin	작가(서양화, 판화)
장환	1968-	張桓	CHANG, HWAN	전시기획
장희옥	1919-1988	張喜玉	-	작가(한국화)
장희정	1968-	張姬貞	JANG HEE JEONG	전시기획
잭슨홍(본명 홍승표)	1971-	-	HONG Jackson	작가(설치, 디자인)
전강옥	1965-	全康鈺	JEON Kang Ok	작가(조각)
전강호	1960-	全剛浩	JEON KANG HO	작가(서양화)
전경미	1960-	全炅美	JEON KYUNG MI	보존과학
전경자	1943-	全京子	CHUN Kyungja	작가(판화, 서양화)
전경희	1954-	全敬姬	JEON KYUNG HEE	미술저술
전광영	1944-	全光榮	CHUN Kwangyoung	작가(서양화, 설치)

한글	출생 연도	한문	영문	활동 분야
전국광	1946–1990	全國光	Kook-Kwang Chun	작가(조소)
전기환	1941–	田基煥	–	작가(서양화)
전동식	1934–	全東植	–	작가(서양화)
전동호	1967–	錢東皞	CHUN DONG HO	미술사
전동화	1963–	–	CHUN Dong Wha	작가(서양화)
전동휘	1975–	全棟暉	JUN Dong-Whi	미술행정
전두인	1966–	–	CHUN Doo-In	작가(서양화)
전래식	1942–	全來植	CHON Naesik	작가(한국화)
전뢰진	1929–	田磊鎭	JEUN Loijin	작가(조소)
전명은	1977–	–	CHUN Eun	작가(사진)
전명자	1934–	全明子	JEON MYEONG JA	작가(서양화)
전명자	1943–	全明子	JUN MYUNG JA	작가(서양화)
전몽각	1931–2006	全夢角	–	작가(사진)
전미숙	1965–	全美淑	JEON Mee Sook	작가(사진)
전민조	1944–	田敏照	CHUN Minjo	작가(사진)
전범주	1973–	全範周	JEON Bumjoo	작가(조소, 미디어)
전병관	1958–	全炳官	–	작가(조소)
전병하	1924–	全炳夏	–	작가(서양화)
전병현	1957–	田炳鉉	CHUN Byunghyun	작가(서양화)
전병화	1957–	–	JEUN BUNG HWA	작가(한국화)
전보삼	1950–	全寶三	–	박물관경영
전상범	1926–1999	田相範	CHUN Sangbum	작가(조소)
전상수	1929–	田相秀	CHUN Sangsoo	작가(서양화)
전상희	1956–	全相熙	JUN SANG HI	작가(서양화)
전선자	1956–	全仙子	CHEON SEON JA	미술이론
전선택	1922–	全仙澤	JEON Seontaek	작가(서양화)
전성권	1931–	田成權	–	작가(서양화)
전성규	1961–	全成圭	JEON Sung Kyu	작가(서양화)
전성기	1958–	全聖基	JEON SUNG KI	작가(서양화)
전성우	1934–2018	全晟雨	CHUN Sungwoo	작가(서양화)
전성진	1953–	全成鎭	–	작가(한국화)

한글	출생 연도	한문	영문	활동 분야
전성진	1953-	田星鎭	-	작가(서양화)
전수천	1947-2018	全壽千	JHEON Soocheon	작가(서양화, 설치)
전수희	1956-	全壽姬	-	작가(서양화)
전순자	1948-	-	-	작가(서양화)
전승보	1963-	全勝寶	-	전시기획
전승창	1966-	田勝昌	JEON SEUNG CHANG	미술사
전연일	1946-	全季鎰	-	작가(판화)
전영근	1957-	全永根	-	작가(서양화)
전영근	1973-	-	JUN Young-Geun	작가(서양화)
전영기	1937-	田榮淇	-	작가(한국화)
전영래	1926-2011	全榮來	-	고고학
전영백	1965-	全英柏	CHUN YOUNG PAIK	서양미술사
전영우	1940-	全暎雨	JEON YOUNG WOO	미술사
전영진	1948-	全榮鎭	-	작가(서양화)
전영탁	1919-2012	全永鐸	-	미술재료
전영화	1929-	全榮華	CHUN YOUNG WHA	작가(한국화)
전용환	1964-	田龍奐	JEON Yong Whan	작가(조각)
전원근	1970-	田元根	Jun Wonkun	작가(회화)
전원길	1960-	田元吉	JEON Won Gil	작가(설치)
전유신	1975-	全宥信	JEON Yushin	미술사
전인선	1952-	-	-	작가(서양화)
전장원	1955-	全壯元	-	작가(서양화)
전재현	1958-	全在現	-	작가(한국화)
전준	1942-	全晙	CHON Joon	작가(조소)
전준엽	1953-	全俊燁	CHUN Junyeup	작가(서양화, 칼럼니스트)
전준자	1944-	全俊子	JUN JOON JA	작가(서양화)
전준호	1969-	全濬晧	JEON Joonho	작가(영상, 설치)
전준희	1952-	全俊熙	-	작가(서양화)
전지연	1955-	田智然	JEON JI YEON	작가(서양화)
전지원	1956-	田知媛	-	작가(서양화)
전창범	1956-	全昌範	-	미술사

한글	출생 연도	한문	영문	활동 분야
전창운	1942–	全昌雲	JEON CHANG UN	작가(서양화)
전철수	1959–	田喆秀	–	작가(서양화)
전춘이	1953–	全春伊	–	작가(서양화)
전태원	1952–	全泰元	–	작가(서양화)
전학출	1946–	全學出	CHUN Hak-Chool	작가(사진)
전항섭	1960–	全項燮	JUN Hangsup	작가(조소)
전해룡	1942–	全海龍	–	작가(서양화)
전혁림	1916–2010	全爀林	Jeon Hyuck Lim	작가(서양화)
전현실	1964–	全賢實	JEON Hyeon Sil	작가(서양화)
전형필	1906–1962	全鎣弼	JEON HYUNG PIL	문화재수집, 교육사업
전혜숙	1960–	全惠淑	JEON HYE SOOK	현대미술사
전호	1939–	全虎	–	작가(서양화, 수채화)
전호태	1959–	全虎兌	JEON HO TAE	고고학
전화황(본명 전봉제)	1909–1996	全和凰	CHUN Huahuan	작가(서양화)
전흥수	1956–	田興秀	CHUN Heungsoo	작가(사진)
전희수	1954–	田姬秀	–	작가(서양화)
전희정	1942–	–		작가(서양화)
정갑주	1950–	鄭甲柱	–	작가(한국화)
정강자	1942–2014	鄭江子	JUNG Kangja	작가(서양화)
정건모	1930–2006	鄭健謨	CHUNG Keonmo	작가(서양화)
정경연	1953–	鄭璟娟	CHUNG Kyung Yeun	작가(섬유공예)
정경자	1974–	鄭京子	JEONG Kyungja	작가(사진)
정경철	1960–	–	–	미술교육
정계령	1948–	–	–	작가(서양화)
정관모	1937–	鄭官謨	CHUNG Kwanmo	작가(조소)
정관식	1935–	丁官植	–	작가(서양화)
정관철	1916–1983	鄭寬澈	–	작가(서양화)
정관훈	1965–2005	鄭官勳	–	작가(서양화)
정광철	1958–1995	鄭光哲	–	작가(서양화)
정광호	1959–	鄭廣湖	Kwang Ho CHEONG	작가(조소)
정광화	1954–	鄭光和	–	작가(서양화)

한글	출생 연도	한문	영문	활동 분야
정광희	1971-	-	JEONG Gwang Hee	작가(한국화)
정국택	1971-	鄭國澤	CHUNG Kuk Taek	작가(조소)
정규	1923-1971	鄭圭	Chung Kyu	작가(서양화, 판화)
정규석	1955-	鄭圭錫	JEONG GYU SEOK	작가(서양화)
정규설	1958-	-	-	작가(서양화)
정규원	1899-1942	丁圭原	-	작가(한국화)
정규익	1895-1925	丁奎益	-	작가(서양화)
정근화	1934-	-	-	작가(한국화)
정금희	1962-	鄭琴憘	JUNG GEUM HEE	미술사
정금희	1968-	鄭琴喜	JUNG Geum Hee	작가(사진)
정기용	1945-2011	鄭箕溶	JUNG KI YONG	건축저술
정기호	1899-1989	鄭基浩	JUNG KI HO	작가(서예, 전각)
정기호	1938-2018	鄭基湖	-	작가(서양화)
정기호	1951-	鄭基鎬	-	작가(서양화)
정길영	1963-	-	JUNG Gil-Young	작가(도자공예, 회화)
정남영	1951-	鄭南泳	JUNG NAM YOUNG	작가(서양화)
정다운	1936-	程多韻	-	작가(서양화)
정담순	1934-	鄭潭錞	CHUNG Damsun	작가(도자공예)
정대수	1943-	鄭大壽	JUNG DEA SOO	작가(서양화)
정대식	1939-	鄭大植	-	작가(서양화)
정대원	1932-2001	丁大元	-	작가(한국화)
정대유	1852-1929	丁大有	JEONG Daeyoo	작가(서화)
정대유	1941-	鄭大有	JEONG Daeyoo	작가(금속공예)
정대현	1956-	丁大鉉	JUNG DAE HYUN	작가(조소)
정덕영	1951-	鄭德永	JUNG DUCK YOUNG	작가(서양화)
정도련	1973-	-	CHONG Doryun	전시기획
정도선	1917-2002	鄭道善	-	작가(사진)
정동명	1959-	鄭東明	-	작가(서양화)
정동석	1948-	鄭東錫	CHUNG Dong Suk	작가(사진)
정동철	1946-	鄭東喆	-	작가(서양화)
정란숙	1956-	丁蘭淑	JOUNG NAN SOOK	작가(서양화)

한글	출생 연도	한문	영문	활동 분야
정란순	1953–	–	–	작가(한국화)
정린	1932–1997	鄭隣	–	작가(서양화)
정만영	1970–	–	JUNG Man Young	작가(설치)
정만조	1858–1935	鄭萬朝	–	작가(서예)
정명돈	1960–	鄭明敦	JOUNG Myungdon	작가(한국화)
정명순	1915–1984	鄭明旬	–	작가(서예)
정명조	1970–	鄭明祚	JEONG Myungjo	작가(회화)
정명호	1934–	鄭明鎬	JUNG MYUNG HO	미술사
정명희	1945–	鄭蓂熙	CHUNG Myounghee	작가(한국화)
정무길	1942–	鄭茂吉	–	작가(조소)
정무정	1962–	鄭茂正	JUNG MOO JUNG	서양미술사
정문경	1922–2008	鄭文卿	–	작가(서예, 전각)
정문규	1934–	鄭文圭	CHUNG Munkyu	작가(서양화)
정문주	1950–	丁文珠	–	작가(한국화)
정문현	1926–2015	鄭文鉉	JUNG Moonhyon	작가(서양화)
정미영	1960–	鄭美瑛	JUNG MI YOUNG	작가(서양화, 판화)
정미옥	1960–	鄭美玉	CHUNG MI OK	작가(판화)
정미용	1952–	鄭美鎔	–	작가(서양화)
정미조	1950–	鄭美朝	JEONG MI JO	작가(서양화)
정미현	1956–	鄭美賢	–	작가(한국화)
정미혜	1965–	鄭美惠	JUNG Mi Hye	작가(한국화)
정민영	1964–	鄭玟英	JEOUNG Min-Young	미술출판
정민웅	1945–	鄭敏雄	–	작가(한국화)
정범태	1928–	鄭範太	CHUNG Bumtai	작가(사진)
정병관	1927–2017	鄭秉寬	–	서양미술사
정병국	1948–	鄭炳國	JUNG Byung-guk	작가(서양화)
정병모	1937–	––	–	작가(서양화)
정병모	1959–	鄭炳模	JUNG BYUNG MO	한국미술사
정병무	1953–	–	–	작가(서양화)
정보영	1918–?	鄭寶永	–	작가(서양화)
정보영	1973–	–	JEONG Boyoung	작가(회화)

한글	출생 연도	한문	영문	활동 분야
정보원	1947-	鄭寶源	CHUNG Bowon	작가(조소)
정복상	1951-	鄭復相	CHUNG Bok Sang	작가(목칠공예)
정복수	1955-	丁卜洙	JUNG Bocsu	작가(서양화)
정봉근	1948-	鄭奉根	-	작가(서양화)
정비파	1956-	鄭備坡	CHOUNG Bipa	작가(판화)
정상곤	1964-	鄭尙坤	CHUNG Sanggon	작가(판화)
정상돌	1935-1991	鄭相乭	-	작가(서양화)
정상복	1912-1997	鄭相福	JUNG Sangbuck	작가(서양화)
정상섭	1956-	鄭相燮	-	작가(서양화)
정상원	1939-	鄭相元	-	작가(한국화)
정상이	1947-	鄭尙二	-	작가(서양화)
정상현	1960-	鄭相玄	-	작가(한국화)
정상현	1972-	-	JUNG Sang-Hyun	작가(설치, 영상)
정상화	1932-	鄭相和	CHUNG Sang-Hwa	작가(서양화)
정상희	1973-	鄭詳憙	JUNG Sanghee	도시연구
정서영	1964-	鄭栖英	CHUNG Seoyoung	작가(조소, 설치)
정서진	1926-1983	丁西鎭	-	작가(한국화)
정석배	1965-	鄭焟培	JUNG SEOK BAE	고고학
정석연	1931-	鄭石淵	-	작가(서양화)
정석용	1909-2001	鄭錫龍	-	작가(서양화)
정석희	1964-	-	Jung Seok Hee	작가(회화, 드로잉)
정선진	1950-	鄭善鎭	-	작가(한국화)
정성복	1960-	丁成福	-	작가(서양화)
정성태	1946-	鄭成泰	CHUNG Sungtai	작가(한국화)
정세라	1972-	-	JUNG Se-Ra	작가(서양화)
정세유	1950-	鄭世裕	-	작가(서양화)
정세학	1960-	鄭世學	-	작가(한국화)
정소연	1967-	鄭素姸	JEONG Soyoun	작가(회화, 설치)
정송규	1944-	鄭松圭	-	작가(서양화)
정수경	1938-	丁壽京	-	작가(서양화)
정수모	1952-	鄭洙謨	CHUNG Soomo	작가(설치)

한글	출생 연도	한문	영문	활동 분야
정수연	1957-	鄭修妍	-	작가(서양화)
정수진	1969-	鄭秀眞	CHUNG Suejin	작가(서양화)
정숙영	1956-	鄭淑英	-	작가(서양화)
정숙자	1946-	鄭淑子	-	작가(서양화)
정숙진	1952-	鄭淑眞	-	작가(서양화)
정순복	1952-2007	鄭淳福	JUNG SOON BOK	미학
정순아	1950-	鄭順兒	-	작가(서양화)
정순이	1952-	鄭順伊	-	작가(서양화)
정순임	1939-	鄭順姙	-	작가(한국화)
정순태	1954-	鄭淳泰	-	작가(한국화)
정승	1976-	鄭勝	JUNG Seung	작가(설치)
정승섭	1941-	鄭承燮	JOUNG Sungsub	작가(한국화)
정승운	1963-	鄭勝云	CHUNG Seung Un	작가(설치)
정승은	1955-	鄭丞恩	CHUNG SEUNG EUN	작가(한국화)
정승주	1940-	鄭勝周	JUNG SEUNG JU	작가(서양화)
정안수	1963-2004	鄭安洙	JEONG AN SOO	작가(서양화)
정양모	1934-	鄭良謨	JUNG YANG MO	미술사
정양희	1955-	鄭良姬	JUNG Yanghee	작가(금속공예)
정연갑	1952-	鄭然甲	-	작가(서양화)
정연경	1960-	鄭燕暻	-	미술사
정연두	1969-	鄭然斗	JUNG Yeon Doo	작가(사진, 설치)
정연심	1969-	鄭然心	Chung Yeon Shim	현대미술사
정연희	1945-	鄭蓮姬	Younhee CHUNG PAIK	작가(서양화)
정연희	1959-	鄭研姬	JEONG YEON HEE	작가(조소)
정영관	1958-	鄭永琯	JUNG Young Kuwan	작가(금속공예)
정영남	1946-	鄭永男	-	작가(한국화)
정영렬	1935-1988	鄭永烈	JUNG Yungyul	작가(서양화)
정영모	1952-	鄭英謨	JEONG YOUNG MO	작가(한국화)
정영목	1953-	鄭榮沐	-	미술비평, 미술사
정영복	1937-	鄭永福	-	작가(서양화)
정영수	1940-	丁永水	-	작가(한국화)

한글	출생 연도	한문	영문	활동 분야
정영숙	1968-	鄭永淑	JEONG YOUNG SOOK	예술경영, 갤러리스트
정영조	1936-	鄭英朝	-	작가(한국화)
정영주	1970-	鄭英冑	JOUNG Young-Ju	작가(서양화)
정영준	1942-	鄭英俊	-	작가(서양화)
정영진	1954-	鄭永鎭	CHUNG Young Chin	작가(서양화)
정영철	1960-	鄭榮撤	-	작가(조소)
정영한	1971-	鄭暎翰	CHUNG Young-Han	작가(서양화)
정영호	1934-2017	鄭永鎬	JUNG YOUNG HO	한국미술사
정영희	1944-	-	-	작가(서양화)
정예경	1960-	鄭禮京	JUNG YE KYUNG	미술사
정완규	1953-	鄭完圭	Oan Kyu	작가(판화)
정완섭	1922-1978	鄭完燮	-	작가(한국화)
정용국	1972-	鄭容國	JEONG Yongkook	작가(한국화)
정용규	1956-	鄭容圭	-	작가(서양화)
정용근	1952-	鄭容根	Jeong Yong Keun	작가(서양화)
정용도	1964-	鄭用都	-	현대미술사
정용원	1948-	鄭龍元	-	작가(서양화)
정용일	1956-	鄭用一	JEONG YONG IL	작가(서양화)
정용진	1965-	-	CHUNG Yongjin	작가(금속공예)
정우범	1946-	鄭于範	CHUNG Woobum	작가(서양화)
정우종	1938-1993	鄭祐宗	-	작가(서예)
정우택	1953-	鄭于澤	JUNG WOO TAEK	불교미술사
정욱장	1960-	鄭煜璋	CHEONG Wook Jang	작가(조소)
정운면	1906-1948	鄭雲勉	JEOUNG Un-myoun	작가(한국화)
정운숙	1952-	鄭雲淑	CHOUNG UN SOOK	작가(서양화)
정운용	1957-	鄭雲龍	JUNG WOON YONG	미술사
정원일	1938-	鄭元一	-	작가(서양화)
정원철	1960-	鄭園澈	JUNG Wonchul	작가(서양화, 판화)
정유미	1974-	鄭裕美	CHUNG You Mi	작가(회화, 옻칠)
정윤아	1969-	鄭允牙	JUNG YOON A	예술경영
정윤정	1953-	鄭胤貞	-	작가(서양화)

한글	출생 연도	한문	영문	활동 분야
정윤태	1946-	鄭允台	JUNG YOON TAE	작가(조소)
정은기	1941-	鄭恩基	CHUNG EUN KI	작가(조소)
정은모	1946-	-	CHUNG Eun Mo	작가(서양화)
정은숙	1950-	鄭恩淑	CHUNG EUN SOOK	작가(한국화)
정은영	1931-1990	鄭恩泳	CHUNG Eunyoung	작가(한국화)
정은영	1974-	鄭恩瑛	siren eun young jung	작가(영상, 설치)
정은우	1956-	鄭恩雨	-	불교미술사
정은유	1967-	-	CHUNG Eun-You	작가(회화, 설치)
정은진	1969-	鄭恩賑	JUNG EUN JIN	서양미술사
정의부	1940-	鄭義富	CHUNG EUI BOO	작가(서양화)
정인건	1947-	鄭寅建	-	작가(서양화)
정인국	1914-1975	鄭寅國	-	건축
정인미	1959-	鄭寅美	JEONG IN MI	작가(서양화)
정인성	1911-1996	鄭寅星	CHUNG In Sung	작가(사진)
정인성	1951-	-	-	작가(서양화)
정인수	1949-	鄭仁壽	-	작가(한국화)
정인숙	1962-	丁仁淑	JEONG Insook	작가(사진)
정인하	1964-	鄭麟夏	JUNG IN HA	건축사
정인홍	1960-	鄭仁弘	-	작가(서양화)
정인화	1941-	鄭仁和	-	작가(서양화)
정일	1940-2005	丁逸	JUNG IL	작가(서양화)
정일	1958-	鄭一	CHUNG IL	작가(서양화, 판화)
정장직	1952-	鄭章稙	JUNG Jangjig	작가(서양화)
정재규	1944-	鄭在圭	CHONG Jaekyoo	작가(서양화)
정재규	1949-	鄭載圭	CHONG Jaekyoo	작가(서양화, 사진)
정재석	1955-	-	-	작가(한국화)
정재성	1960-	丁在星	-	작가(서양화)
정재수	1934-	丁在洙	-	작가(한국화)
정재숙	1961-	鄭在淑	JUNG JAE SOOK	미술언론
정재종	1946-	-	-	작가(서양화)
정재철	1959-	丁宰澈	JEOUNG JAE CHOUL	작가(조소, 설치)

한글	출생 연도	한문	영문	활동 분야
정재호	1970-	鄭在祜	JUNG Jaeho	작가(회화, 설치)
정재호	1971-	鄭載護	JUNG Jaeho	작가(한국화)
정재훈	1938-2011	鄭在鑂	-	미술사, 조경학
정재흥	1918-1988	鄭載興	-	작가(서예)
정점식	1917-2009	鄭点植	CHUNG Jeumsik	작가(서양화)
정정수	1953-	鄭正洙	CHUNG JUNG SOO	작가(서양화)
정정애	1940-	丁貞愛	-	작가(서양화)
정정엽	1962-	鄭貞葉	JUNG Jung Yeob	작가(서양화)
정정옥	1952-	鄭貞玉	CHUNG JUNG OK	작가(서양화)
정정주	1970-	程廷柱	JEONG Jeong Ju	작가(설치, 영상)
정정화	1956-	丁貞化	JUNG Junghwa	작가(사진, 영상)
정종구	1947-	鄭鍾久	Jung Jong-ku	전시기획
정종미	1957-	鄭種美	Jung Jongmee	작가(한국화)
정종수	1955-	鄭鍾秀	JUNG JONG SOO	민속학
정종여(본명 정철이)	1914-1984	鄭鍾汝(丁鐵以)	CHUNG Chong-yuo	작가(한국화)
정종해	1938-	鄭鍾海	-	작가(서양화)
정종해	1948-	鄭鍾海	JEONG Jonghae	작가(한국화)
정종효	1968-	鄭鍾孝	CHEONG Jonghyo	전시기획
정주상	1925-2012	鄭周相	-	작가(서예)
정주영	1969-	鄭珠泳	CHUNG Zu-Young	작가(서양화)
정주하	1958-	鄭周河	CHUNG Chuha	작가(사진)
정준모	1957-	丁俊模	-	미술비평
정준영	1963-	丁俊榮	-	문화비평
정준용	1930-2002	鄭駿溶	-	작가(서양화, 삽화)
정지권	1945-	鄭址權	-	작가(서양화)
정지문	1955-?	鄭址文	-	작가(한국화)
정직성	1976-	-	JEONG Zik Seong	작가(서양화)
정진국	1955-	鄭鎭國	-	사진사
정진영	1950-	鄭鎭英	CHUNG JIN YOUNG	작가(서양화)
정진용	1972-	鄭眞蓉	JEONG Jinyong	작가(한국화)
정진원	1949-	鄭鎭元	CHUNG Chin Won	작가(도자공예)

한글	출생 연도	한문	영문	활동 분야
정진윤	1954–2007	鄭鎭潤	–	작가(서양화)
정진철	1908–1967	鄭鎭澈	CHUNG Chincheol	작가(한국화)
정진환	1956–	鄭鎭煥	–	작가(조소)
정찬국	1952–	鄭燦國	–	작가(조소)
정찬승	1942–1994	鄭燦勝	Jung Chanseung	작가(서양화, 퍼포먼스)
정찬영	1906–1988	鄭燦英	Jung Chanyoung	작가(한국화)
정창섭	1927–2011	丁昌燮	CHUNG Changsup	작가(서양화)
정창훈	1955–	鄭昌薰	JEONG CHANG HOON	작가(조소)
정철교	1953–	鄭哲敎	–	작가(조소)
정춘자	1942–	鄭春子	–	작가(한국화)
정충락	1944–2010	鄭充洛	–	서예비평
정충일	1956–	鄭忠一	JEANG Tchoong-il	작가(서양화)
정치영	1972–	丁致榮	CHUNG Chi Yung	작가(회화)
정치환	1942–2015	鄭致煥	JUNG Chihwan	작가(한국화)
정탁영	1937–2012	鄭晫永	CHUNG Takyoung	작가(한국화)
정태관	1959–	鄭泰官	–	작가(한국화)
정태수	1948–	鄭兌洙	–	작가(조소)
정태진	1935–	鄭泰辰	–	작가(한국화)
정택영	1953–	鄭鐸永	Takyoung Jung	작가(서양화)
정하경	1943–	鄭夏景	CHUNG Hakyung	작가(한국화)
정하민	1945–	鄭夏旼	–	작가(서양화)
정하보	미상	鄭河普	JUNG HA BO	미술비평
정하정	1950–	鄭夏政	–	작가(한국화)
정학수	1884–?	丁學秀	CHUNG Haksoo	작가(한국화)
정한조	1964–	鄭漢朝	JEONG HAN JO	사진비평
정해숙	1956–	鄭海淑	CHUNG HAE SOOK	작가(서양화)
정해윤	1972–	丁海允	JUNG Hai-Yun	작가(회화)
정해일	1941–	鄭海一	JUNG HAE IL	작가(서양화)
정해준	1902–1993	鄭海駿	JUNG Haejun	작가(한국화)
정해창	1907–1968	鄭海昌	–	작가(사진, 서예)
정향숙	1946–	鄭香淑	–	작가(서양화)

한글	출생 연도	한문	영문	활동 분야
정헌이	1959–	鄭憲二	JUNG HUN YEE	미술비평
정헌조	1970–	鄭憲祚	JEONG Heon Jo	작가(판화)
정현	1956–	鄭鉉	CHUNG Hyun	작가(조소)
정현	1968–	丁鉉	JUNG Hyun	미술평론
정현도	1950–	丁鉉道	JEONG HYUN DO	작가(조소)
정현복	1909–1973	鄭鉉福	–	작가(서예)
정현숙	1956–	鄭賢淑	JEONG HYUN SOOK	작가(서양화)
정현숙	1957–	鄭鉉淑	JUNG Hyun-Sook	미술사
정현웅	1911–1976	鄭玄雄	Jeong Hyeonung	작가(서양화, 출판미술)
정현일	1972–	鄭鉉一	JUNG Hyunil	미술교육, 조소
정현주	1950–	–	–	작가(서양화)
정형렬	1956–	鄭亨烈	CHEONG HYEONG YEOL	작가(한국화)
정형민	1952–	鄭馨民	–	미술사
정형탁	1969–	鄭泂卓	JUNG HYUNG TAK	전시기획
정혜련	1977–	鄭惠蓮	JUNG Hye-Ryun	작가(조각, 설치)
정혜옥	1945–	鄭惠玉	–	작가(한국화)
정혜인	1968–	鄭惠仁	JUNG HYE IN	미학
정혜지	1946–	鄭惠池	–	작가(한국화)
정혜진	1958–	鄭惠鎭	CHUNG Hye Jin	작가(서양화)
정홍거	1912–?	鄭弘巨	–	작가(한국화)
정홍기	1955–	鄭洪基	–	작가(서양화)
정환선	1966–	鄭桓善	JUNG Whan Sun	작가(판화)
정환섭	1926–2010	鄭桓燮	–	작가(서예)
정황래	1962–	鄭晃來	JEONG Hwang Rae	작가(한국화)
정회남	1960–	鄭會南	JUNG HOI NAM	작가(서양화)
정흥섭	1975–	鄭興燮	JUNG Heung-Sup	작가(미디어, 설치)
정희균	1967–	丁憙均	JEONG Hee Kyun	작가(도자공예)
정희남	1958–	鄭熙男	–	작가(서양화)
정희섭	1917–1971	丁熙燮	–	작가(사진)
정희승	1974–	–	CHUNG Hee seung	작가(사진)
정희정	1970–	鄭熙靜	CHUNG Hee Chung	미술사

한글	출생 연도	한문	영문	활동 분야
정희주	1955–	–	–	작가(서양화)
제여란	1960–	諸如蘭	JE YEO RAN	작가(서양화)
제정자	1938–	諸靜子	JE Jungja	작가(서양화)
조강남	1960–	趙康男	CHO Kang Nam	작가(회화)
조강훈	1961–	–	CHO Kang Hoon	작가(서양화)
조경자	1949–	曺京子	CHO KYUNG JA	작가(한국화)
조경진	1974–	–	Kyung Jin Cho	미술이론
조경호	1956–	趙景浩	–	작가(한국화)
조관용	1963–	趙寬庸	CHO KWAN YONG	미학
조광석	1954–	曺光錫	JO KWANG SUK	미술비평
조광섭	1950–	趙光燮	–	작가(한국화)
조광익	1957–	趙光翼	JO Kwang-ik	작가(한국화)
조광호	1947–	趙光鎬	CHO KWANG HO	작가(서양화)
조국정	1943–	趙國禎	CHO Kookjeong	작가(조소)
조국현	1955–	趙國鉉	–	작가(서양화)
조규봉	1917–1997	曺圭奉	CHO KYU BONG	작가(조소)
조규석	1940–	曺圭石	CHO KYU SUK	작가(서양화)
조규일	1934–	曺圭逸	JO Kyuil	작가(서양화)
조규철	1945–	曺圭徹	CHO KYU CHUL	작가(서양화)
조규한	1954–	曺圭漢	–	작가(한국화)
조규희	1970–	–	CHO KYU HEE	미술사
조근호	1959–	曺根浩	CHO KEUN HO	작가(서양화)
조기순	1913–2010	趙基順	CHO Kisoon	작가(서화)
조기정	1939–2007	曺基正	–	작가(도자공예)
조기주	1955–	趙基珠	CHO KHEE JOO	작가(서양화)
조기풍	1936–	趙基豊	–	작가(서양화, 디자인)
조기현	1954–	曺基鉉	–	작가(한국화)
조덕현	1957–	曺德鉉	CHO Duckhyun	작가(서양화)
조덕호	1950–	趙德浩	CHO DUK HO	작가(서양화)
조덕환	1915–2006	趙德煥	CHO Dukhwan	작가(서양화)
조돈구	1947–	趙敦九	JO DON GU	작가(한국화)

한글	출생 연도	한문	영문	활동 분야
조돈영	1939-	趙敦瑛	CHO Donyoung	작가(서양화)
조동벽	1920-1978	趙東壁	-	작가(서양화)
조동윤	1871-1923	趙東潤	-	작가(서화)
조명계	1955-	曺明桂	CHO MYUNG GYE	예술경영
조명형	1939-	趙明衡	-	작가(서양화)
조목하	1926-2001	趙木夏	-	작가(서양화)
조문자	1940-	趙文子	CHO Moonja	작가(서양화)
조문호	1947-	趙文浩	CHO Moonho	작가(사진)
조문희	1949-	趙文姬	-	작가(서예)
조미현	1957-	趙美鉉	-	작가(서양화)
조미혜	1956-	趙美惠	-	작가(서양화)
조민환	1957-	曺玟煥	JO MIN HWAN	미학
조방원	1922-2014	趙邦元	CHO Bangwon	작가(한국화)
조병덕	1916-2002	趙炳悳	CHO Byungduk	작가(서양화)
조병래	1941-	趙炳來	-	작가(서양화)
조병섭	1958-	趙柄燮	CHO BYUNG SUP	작가(조소)
조병수	1957-	-	CHO Byoung Soo	건축가
조병연	1964-	趙炳淵	CHO Boung-Youn	작가(한국화)
조병완	1957-	曺秉浣	JO BYONG WAN	작가(한국화)
조병왕	1969-	-	CHO Byung Wang	작가(회화, 판화)
조병철	1963-	-	CHO Byeong Chul	작가(서양화)
조병태	1947-	趙炳泰	-	작가(서양화)
조병학	1953-	趙炳學	CHO Byunh Hark	작가(도자공예)
조병현	1921-2011	趙炳賢	CHO Byunghyun	작가(서양화)
조병희	1910-2003	趙炳喜	-	작가(서예)
조복순	1921-1981	曺福淳	-	작가(한국화)
조봉구	1957-	趙鳳九	-	작가(조소)
조부수	1944-2017	趙富秀	CHO Boosoo	작가(서양화)
조상	1958-	曺相	CHO SANG	작가(회화)
조상렬	1961-	-	CHO Sang Lyel	작가(한국화)
조상인	1977-	趙祥仁	CHO Sang-In	미술언론

한글	출생 연도	한문	영문	활동 분야
조상현	1950–	曺尙鉉	CHO SANG HYEN	작가(서양화)
조새미	1973–	–	Cho Sae Mi	전시기획
조석진	1853–1920	張旭鎭	Cho Seokjin	작가(한국화)
조선령	1968–	趙善玲	CHO SEON RYEONG	전시기획
조선미	1947–	趙善美	–	한국미술사
조선희	1958–	曺善熙	–	작가(한국화)
조성계	1960–	–	–	작가(한국화)
조성락	1934–2008	趙成洛	Cho Seng Rak	작가(한국화)
조성모	1960–	趙誠茅	CHO SUNG MO	작가(서양화)
조성무	1953–	趙誠武	–	작가(서양화)
조성묵	1939–2016	趙晟默	CHO Sungmook	작가(조소)
조성애	1946–	趙誠愛	CHO SUNG AE	작가(판화)
조성연	1971–	趙晟娟	JO Seong-Yeon	작가(사진)
조성용	1960–	–	DE Sonen (Дё Сон Ен)	작가(회화)
조성현	1965–	曺成鉉	JO SUNG HYUN	한국미술사
조성휘	1955–2014	趙星彙	–	작가(서양화)
조성희	1946–2001	趙星姬	CHO Sunghee	작가(서양화)
조소희	1971–	–	CHO Sohee	작가(드로잉, 설치)
조송식	1960–	曺松植	CHO SONG SIK	동양미술사
조수진	1969–	曺秀溱	CHO Soo-Jin	미술사
조수호	1924–2016	趙守鎬	JO Su Ho	작가(서예)
조숙의	1955–	趙淑儀	–	작가(조소)
조숙진	1960–	–	Jo Sook Jin	작가(설치)
조순호	1955–	趙舜鎬	CHO Soonho	작가(한국화)
조습	1975–	–	JO Seub	작가(사진, 퍼포먼스)
조승환	1940–	趙丞煥	CHO Seunghwan	작가(조소)
조양규	1928–?	曺良奎	CHO Yanggyu	작가(서양화)
조여주	1957–	趙如珠	CHO YEO JU	작가(서양화)
조영규	1945–	趙永奎	CHO YUNG KYU	작가(서양화)
조영남	1945–	趙英男	CHO YOUNG NAM	작가(서양화)
조영동	1933–	趙榮東	Cho Youngdong	작가(서양화)

한글	출생 연도	한문	영문	활동 분야
조영석	1956-	趙榮石	-	작가(한국화)
조영실	1940-	趙英實	-	작가(서양화)
조영자	1951-	趙英子	CHO Youngja	작가(조소)
조영호	1927-1989	趙英豪	-	작가(서양화)
조영훈	1952-	曺永勳	-	작가(서양화)
조영희	1945-2003	趙永姬	-	작가(서예)
조옥순	1938-	曺玉順	-	작가(서양화)
조요한	1926-2002	趙要翰	CHO YO HAN	예술철학
조용각	1946-	趙容恪	CHO YONG KAC	작가(서양화)
조용백	1960-	曺榕伯	CHO Youngbaek	작가(한국화)
조용승	1912-1946이후	曺龍承	CHO Yongseung	작가(한국화)
조용신	1959-	趙龍信	CHO Yong Shin	작가(미디어)
조용원	1964-	-	CHO Yongwon	작가(목공예)
조용익	1934-	趙容翊	CHO Yongik	작가(서양화)
조용진	1950-	趙鏞珍	CHO YOUNG JIN	작가(한국화)
조우	1974-	鳥友	JO Woo	작가(회화)
조운조(본명 조성관)	1961-	-	CHO John	전시기획, 갤러리스트
조원강	1959-	趙元强	-	작가(서양화, 판화)
조원섭	1949-	曺元燮	-	작가(한국화)
조원자	1960-	-	-	작가(서양화)
조유전	1942-	趙由典	CHO YU JEON	고고학
조유진	1957-	曺有珍	CHO Yu Jin	작가(금속공예)
조윤성	1972-	趙允晟	CHO Yoon Sung	작가(서양화)
조윤출	1933-	趙閏出	-	작가(서양화)
조윤호	1944-	曺潤鎬	-	작가(서양화)
조융일	1957-	趙隆一	-	작가(서양화)
조은경	1943-	趙恩慶	CHO EUN KYUNG	작가(한국화)
조은분	1950-	趙恩汾	CHO EUN BOON	작가(서양화)
조은숙	1957-	趙銀淑	Cho Eun Sook	작가(서양화)
조은영	1961-	曺垠暎	CHO Eunyoung	미술사
조은정	1962-	趙恩廷	-	미술비평

한글	출생 연도	한문	영문	활동 분야
조은정	1969-	曹恩晶	-	서양미술사
조은지	1973-	-	CHO Eun Ji	작가(설치)
조의현	1959-	趙義鉉	JO UI HYUN	작가(조소)
조이한	1966-	-	CHO EI HAN	미술저술
조인구	1960-	趙仁九	CHO IN GOO	작가(조소)
조인수	1964-	趙仁秀	JO IN SOO	미술사
조인호	1957-	趙仁晧	-	미술사
조일묵	1959-	趙一黙	CHO Il-Mook	작가(도자공예)
조자용	1926-2000	趙子庸	-	건축가, 연구자
조재구	1941-	趙在龜	CHO CHAE KOO	작가(조소)
조재연	1958-	趙載硏	-	작가(조소)
조재천	1955-	曺在天	CHO JAE CHEON	작가(서양화)
조정동	1947-	-	-	작가(서양화)
조정란	1961-	趙廷蘭	CHO Jungran	갤러리스트
조정아	1958-	曹靖芽	-	작가(한국화)
조정육	1963-	曹庭六	JO JUNG YUK	한국미술사
조정현	1940-	曹正鉉	CHO Chunghyun	작가(도자공예)
조정현	1959-	曹正鉉	-	작가(서양화)
조제현	1929-	曹濟鉉	-	작가(조각)
조종헌	1960-	趙鐘軒	-	작가(서양화, 판화)
조주승	1854-1903	趙周昇	-	작가(서예)
조주연	1963-	趙珠姸	CHO JU YEON	미학
조주호	1952-	曹周浩	-	작가(서양화)
조중현	1917-1982	趙重顯	CHO Joonghyun	작가(한국화)
조진호	1952-	趙眞湖	-	작가(서양화)
조창환	1967-	曹昌煥	CHO Chang-huan	작가(조소, 설치)
조천용	1941-	曹千勇	-	작가(사진)
조철수	1938-	趙哲秀	-	작가(서양화)
조철호	1957-	-	-	작가(서양화)
조초자	1940-	趙初子	-	작가(서양회)
조충식	1950-	趙忠植	JO CHOONG SIK	작가(서양화)

한글	출생 연도	한문	영문	활동 분야
조태근	1946-	曺泰根	-	작가(서양화)
조태병	1950-	趙泰炳	CHO Taibyung	작가(조소)
조태연	1956-	趙泰衍	-	작가(서양화)
조택연	1961-	趙澤衍	CHO TAEK YEON	건축이론
조택호	1957-	趙澤鎬	CHO Taik-Ho	작가(서양화)
조판동	1948-1980	趙判童	-	작가(조각)
조평휘	1932-	趙平彙	CHO Phyunghwi	작가(한국화)
조풍류(본명 조용식)	1968-	-	(CHO Yong Sik)	작가(한국화)
조해준	1979-	曺海準	JO Hae Jun	작가(미디어)
조행섭	1955-	趙行燮	JO HAENG SEOP	작가(한국화)
조현계	1947-	趙顯桂	-	작가(서양화)
조현두	1918-2009	曺鉉斗	CHO Hyundu	작가(사진)
조현숙	1956-	趙顯淑	JO Hyunsook	작가(서양화)
조현아	1974-	趙賢娥	CHO Hyun A	작가(사진, 설치)
조형섭	1975-	趙亨燮	CHO Hyeong Seob	작가(사진, 설치)
조혜숙	1955-	-	CHO HYE SOOK	작가(서양화)
조혜연	1948-	趙惠衍	CHO HE YEUIN	작가(서양화)
조홍근	1954-	曺泓根	-	작가(한국화)
조환	1958-	趙桓	CHO Hwan	작가(한국화, 설치)
조희구	1949-2001	趙喜九	-	작가(서예)
조희수	1927-	曺喜洙	-	작가(서양화)
존배(본명 배영철)	1937-	(裴英哲)	John PAI	작가(조소)
주경	1905-1979	朱慶(泰素)	CHU Kyung	작가(서양화)
주경미	1968-	周炅美	JOO KYUNG MI	동양미술사
주도양	1976-	朱道陽	ZU Do Yang	작가(사진)
주명덕	1940-	朱明德	CHU Myungduck	작가(사진)
주명우	1963-1998	朱明佑	-	작가(조소)
주미자	1943-	朱美子	-	작가(한국화)
주민숙	1946-2017	朱敏淑	JU Minsook	작가(한국화)
주봉일	1949-	朱峰一	JU BONG IL	작가(서양화)
주성희	1959-	朱星喜	-	작가(서양화)

한글	출생 연도	한문	영문	활동 분야
주수일	1941-	朱秀一	JU SU IL	작가(한국화)
주연화	1976-	-	JOO Henna	전시기획
주영도	1944-2006	朱永燾	JOO Youngdo	작가(조소)
주영숙	1937-	朱榮淑	-	작가(조소)
주영숙	1949-	朱英淑	-	작가(한국화)
주영애	1951-	朱永愛	-	작가(서양화)
주운항	1953-	朱雲恒	-	작가(서양화)
주일남	1941-	朱一男	-	작가(서양화)
주재현	1959-	朱宰賢	-	작가(한국화)
주재현	1961-1994	朱宰賢	-	작가(서양화)
주재환	1941-	-	JOO Jae Hwan	작가(회화, 설치)
주찬석	1977-	朱燦錫	JOU Chan Seok	작가(회화, 설치)
주태석	1954-	朱泰石	Ju TaeSeok	작가(서양화)
주해준	1936-	朱海濬	JOO Haejoon	작가(조소)
주황	1964-	-	JOO Hwang	작가(사진)
중광(본명 고창률)	1935-2002	重光	Joong Kwang	작가(회화)
지건길	1943-	池健吉	JI GUN GIL	고고학
지니 서	1963-	-	SEO Jinnie	작가(드로잉, 설치)
지미정	1960-	池美姃	JI MI JUNG	미술출판
지분란	1946-	-	-	작가(서양화)
지석철	1953-	池石哲	JI Seokcheol	작가(서양화)
지성배	1967-	-	JI Sungbae	작가(사진)
지성채	1899-1980	池盛彩	-	작가(한국화)
지순임	1947-	智順任	JI SOON IM	미학, 동양미술사
지순택	1912-1993	池順鐸	-	작가(도자공예)
지용주	1950-2016	池勇周	-	작가(서양화)
지운영	1852-1935	池雲英	Ji Woonyoung	작가(한국화, 사진)
지장현	1918-	池�制鉉	-	작가(한국화)
지창한	1851-1921	池昌翰	-	작가(서화)
진 마이어슨(박진호)	1972-	-	MEYERSON Jin	작가(회화)
진강백	1938-2007	陳剛栢	-	작가(한국화)

한글	출생 연도	한문	영문	활동 분야
진경우	1949–	陳景雨	–	작가(서양화)
진동선	1958–	陳東善	JIN DONG SUN	사진비평
진미나	1966–	陳美拏	JIN Mina	작가(서양화)
진병덕	1917–1999	陳炳德	–	작가(서양화)
진성수	1955–	陳聖壽	–	작가(한국화)
진성자	1945–	陳星子	–	작가(도자공예)
진송자	1945–	陳松子	JIN Songja	작가(조소)
진순선	1957–	陳順善	JIN SOON SUN	작가(서양화)
진시영	1971–	晋始瑩	JIN Siyon	작가(미디어)
진양욱	1932–1984	晋良旭	JIN Yangwook	작가(서양화)
진연숙	1957–	陳連淑	–	작가(서양화)
진영선	1945–	陳英善	JIN YOUNG SUN	작가(서양화)
진옥선	1950–	秦玉先	CHIN Ohcsun	작가(서양화)
진우범	1959–	陳佑範	–	작가(한국화)
진원장	1950–	陳元章	JIN WON JANG	작가(서양화)
진유영	1946–	–	TCHINE Yuyeung	작가(회화, 사진)
진의장	1945–	陳義丈	–	작가(서양화)
진익송	1960–	陳翼宋	–	작가(서양화)
진인범	1959–	–	–	작가(한국화)
진장현	1947–	陳章絃	CHIN Chang Hyun	작가(도자공예)
진정식	1959–	陳正植	–	작가(서양화)
진준현	1957–	陳準鉉	JIN JUN HYUN	한국미술사
진중권	1963–	陳重權	–	미학
진진숙	1944–	陳鎭淑	–	작가(한국화)
진철문	1955–	陳哲文	JINN CHURL MOON	작가(조소)
진춘희	1956–	秦春姫	–	작가(서양화)
진홍섭	1918–2010	秦弘燮	JIN HONG SUP	한국미술사
진환(본명 진기용)	1913–1951	陳瓛(陳錤用)	JIN Hwan	작가(서양화)
진휘연	1965–	陳輝涓	JIN WHUI YEON	미술사

한글	출생 연도	한문	영문	활동 분야
차경복	1944-	車慶福	-	작가(서양화)
차경애	1953-	車敬愛	-	작가(서양화)
차계남	1953-	車季南	CHA Kea-Nam	작가(섬유공예)
차규선	1968-	-	CHA Kyusun	작가(서양화)
차근호	1925-1960	車根鎬	CHA Keunho	작가(조소)
차기율	1961-	車基律	CHA Ki Youl	작가(서양화, 설치)
차대덕	1944-	車大德	CHA Daeduck	작가(서양화)
차대영	1957-	車大榮	CHA Daeyoung	작가(한국화)
차동수	1946-	車東守	-	작가(판화)
차동하	1966-	-	CHA Dongha	작가(한국화)
차두홍	1922-?	車斗弘	-	작가(서양화)
차명희	1945-	車明喜	-	작가(서양화)
차명희	1947-	車明熹	CHA Myunghi	작가(한국화)
차민영	1977-	車旻映	CHA Min Young	작가(설치)
차병갑	1955-	車炳甲	CHA BYUNG GAB	보존과학
차상권	1954-	車相權	CHA SANG KWON	작가(조소)
차선영	1949-	車先英	-	작가(서양화)
차승언	1974-	-	CHA Seung Ean	작가(조소)
차연우	1955-	車蓮雨	-	작가(한국화)
차영규	1947-	車榮圭	CHA YOUNG KYU	작가(한국화)
차영석	1976-	車泳錫	CHA Young Seok	작가(회화)
차용부	1942-	車龍夫	CHA Yong Boo	작가(사진)
차우희	1945-	車又姬	CHA Ouhi	작가(서양화)
차일만	1952-	車一萬	CHA IL MAN	작가(서양화)
차일환	1938-1987	車一煥	CHA Changduk	작가(서양화)
차일환	1959-	車日煥	-	작가(서양화)
차재만	1950-	-	-	작가(한국화)
차종례	1968-	-	CHA Jong Rye	작가(조소)
차종순	1956-	車宗順	-	작가(서양화)
차주환	1930-2012	車珠煥	-	작가(서양화)
차창덕	1903-1996	車昌德	-	작가(서양화)

한글	출생 연도	한문	영문	활동 분야
차충현	1946–	車胎鉉	–	작가(한국화)
차평리	1935–	車平里	–	작가(한국화)
차학경	1951–1982	車學慶	Theresa Hak Kyung Cha	작가(영상, 퍼포먼스)
찰리 한	1973–	–	HAHN Charlie	작가(미디어)
찰스 장(본명 장춘수)	1976–	–	JANG Charles	작가(회화, 사진)
채남인	1916–1959	蔡南仁	–	작가(무대미술)
채득용	1924–	蔡得龍	–	작가(서양화)
채미현	1957–	蔡美賢	CHAI MI HYUN	작가(서양화, 설치)
채성필	1972–	–	CHAE Sungpil	작가(동양화)
채연희	1960–	–	–	작가(서양화)
채영	1977–	蔡映	CHAE Young	전시기획
채용복	1953–2001	蔡龍福	–	작가(서예, 전각)
채용신	1850–1941	蔡龍臣	Chae Yong-sin	작가(한국화)
채우승	1960–	蔡雨昇	CHAE WO SEUNG	작가(조소)
채정빈	1957–	–	–	작가(서양화)
채종기	1956–	蔡鍾基	–	작가(서양화, 전시기획)
채홍기	1961–	蔡弘基	CHAE HONG KI	전시기획
채희석	1957–	–	CHAI HI SUCK	작가(서양화)
천경우	1969–	–	CHUN Kyungwoo	작가(사진)
천경자	1924–2015	千鏡子	Cheon Gyeong-ja	작가(한국화)
천광엽	1958–	千光燁	Kwang yup CHEON	작가(서양화)
천광호	1954–	千光鎬	CHUN KWANG HO	작가(서양화)
천대광	1970–	–	CHEN Dai Goang	작가(설치)
천동옥	1964–	千東玉	CHEON Dong Ok	작가(서양화)
천병근	1927–1987	千昞槿	PyongKun CHEON	작가(서양화)
천복희	1949–	千福熙	CHEON Bok-Hee	작가(도자공예)
천성명	1971–	千成明	CHUN Sungmyung	작가(조소, 설치)
천칠봉	1920–1984	千七峰	CHUN Chilbong	작가(서양화)
천태자	1959–	–	–	작가(한국화)
천혜원	1956–	–	–	작가(서양화)
최강희	1947–	崔康熙	–	작가(서양화)

한글	출생 연도	한문	영문	활동 분야
최건	1950-	崔建	CHOI GUN	도자사
최건수	1953-	崔健水	-	사진비평
최경선	1972-	崔慶善	CHOI Kyungsun	작가(서양화)
최경식	1959-2005	崔炅植	-	작가(조소)
최경옥	1949-	崔卿沃	-	작가(서양화)
최경태	1957-	崔鏡泰	CHOI KyoungTae	작가(서양화)
최경한	1932-2017	崔景漢	CHOI Kyunghan	작가(서양화)
최경화	1955-	-	-	작가(한국화)
최경희	1950-	-	CHOI Kyung Hee	작가(서양화)
최계복	1909-2002	-	CHOI Kyebok	작가(사진)
최공호	1957-	崔公鎬	CHOI KONG HO	미술사
최관도	1938-	崔寬道	CHOI Gwando	작가(서양화)
최관호	1973-	崔官浩	CHOI Gwan-Ho	전시기획
최광규	1957-	崔光圭	-	작가(한국화)
최광선	1938-	崔光善	CHOI KWANG SUN	작가(서양화)
최광식	1953-	崔光植	CHOI KWANG SIK	고고학
최광진	1962-	崔光振	CHOI KWANG JIN	예술학
최광호	1956-	崔光鎬	CHOI Kwnagho	작가(사진)
최구자	1941-	-	Choi Goo-Ja	작가(서양화)
최국병	1938-	崔國炳	CHOI Kookbyung	작가(조소)
최규상	1891-1956	崔圭祥	-	작가(서예)
최규철	1954-	崔圭澈	-	작가(조소)
최근배	1910-1978	崔根培	CHOI Keunbae	작가(한국화)
최금수	1967-	崔金洙	-	전시기획
최금숙	1954-	崔錦淑	-	작가(서양화)
최금자	1943-	崔金子	-	작가(한국화)
최기득	1957-	崔起得	CHOI GI DEUK	작가(서양화)
최기석	1962-	崔起碩	CHOI Kiseog	작가(조각)
최기성	1954-	崔基成	-	작가(한국화)
최기원	1935-	崔起源	CHOI Kiwon	작가(조소)
최기창	1973-	-	CHOI Kichang	작가(판화, 설치)

한글	출생 연도	한문	영문	활동 분야
최기채	1926-	崔基彩	-	작가(한국화)
최낙경	1940-2017	崔洛京	CHOI NAK KYEONG	작가(서양화)
최남진	1948-	崔南鎭	CHOI NAM JIN	작가(조소)
최대섭	1927-1991	崔大燮	CHOI Daesup	작가(서양화)
최덕교	1949-	崔德敎	CHOI DUCK KYO	작가(조소)
최덕인	1944-	崔德寅	-	작가(한국화)
최덕휴	1922-1998	崔德休	Choi Dukhyu	작가(서양화)
최도담	1940-	崔道淡	-	작가(한국화)
최돈정	1940-	崔燉正	-	작가(서양화)
최동수	1926-2001	崔東秀	CHOI DONG SOO	작가(서양화)
최동열	1951-	崔東悅	CHOI Dongryul	작가(서양화)
최두수	1972-	崔斗需	CHOI Dusu	작가(설치)
최만길	1958-	崔萬吉	-	작가(조소)
최만린	1935-	崔滿麟	CHOI Manlin	작가(조소)
최명룡	1946-	崔明龍	CHOI MYOUNG RYOUNG	작가(조소)
최명영	1941-	崔明永	CHOI Myoungyoung	작가(서양화)
최명옥	1960-	-	-	작가(서양화)
최명윤	1947-	崔明允	CHOI MYUNG YOON	보존과학
최명희	1949-	-	-	작가(서양화)
최몽룡	1946-	崔夢龍	CHOI MONG RYONG	고고학
최문선	1971-	崔文瑄	CHOI Moonsun	미술사
최문순	1960-	-	-	작가(서양화)
최미경	1955-	崔美京	-	작가(서양화)
최미아	1958-	崔美娥	CHOI Meeah	작가(판화)
최미영	1957-	崔美榮	-	작가(서양화)
최민	1944-2018	崔旻	-	미학, 미술비평
최민식	1928-2013	崔敏植	CHOI Min Shik	작가(사진)
최민화	1954-	崔民花	Choi Min-Hwa	작가(서양화)
최백란	1950-	崔白蘭	-	작가(한국화)
최범	1957-	崔範	CHOI BUM	디자인비평
최병건	1968-	崔炳健	CHOI Byong-keon	작가(도자공예)

한글	출생 연도	한문	영문	활동 분야
최병관	1955–	崔秉寬	CHOI Byung Kwan	작가(사진)
최병국	1957–	崔炳國	CHOI BYUNG KUK	작가(한국화)
최병기	1950–1994	崔炳棋	CHOI Byungki	작가(서양화)
최병길	1956–	崔炳吉	CHOI BYUNG KIL	조각이론
최병민	1949–	崔秉民	CHOI BYUNG MIN	작가(조소)
최병상	1937–	崔秉常	CHOI Byeongsang	작가(조소)
최병석	1949–	崔秉錫	–	작가(한국화)
최병소	1943–	崔秉昭	CHOI ByungSo	작가(서양화)
최병식	1954–	崔炳植	CHOI BYUNG SIK	미술비평
최병진	1975–	–	CHOI Byung Jin	작가(회화)
최병춘	1956–	崔炳春	–	작가(조소)
최병훈	1952–	–	CHOI Byunghoon	작가(목칠공예)
최복은	1938–	崔福殷	CHOI BOK EUN	작가(한국화)
최봉림	1959–	崔鳳林	CHOI Bonglim	사진비평, 사진
최봉준	1939–	崔奉俊	–	작가(서양화)
최분자	1952–	崔紛子	–	작가(서양화)
최붕현	1941–?	崔朋鉉	CHOI Boonghyun	작가(서양화)
최상선	1937–2005	崔相善	CHOI SANG SEON	작가(서양화)
최상철	1946–	崔相哲	CHOI Sangchul	작가(서양화)
최석규	1944–	崔錫圭	–	작가(한국화)
최석영	1940–	崔碩瑛	–	작가(한국화)
최석운	1960–	崔錫云	CHOI SUK UN	작가(서양화)
최석진	1960–	崔夕秦	CHOI SUK JIN	작가(한국화)
최석태	1959–	崔錫台	CHOI SUK TAE	미술비평
최선	1972–	–	CHOE Sun	작가(회화)
최선	1976–	–	CHOI Sun	작가(회화, 설치)
최선명	1960–	崔善明	CHOI Sunmyong	작가(서양화)
최선일	1967–	崔宣一	CHOI SUN IL	미술사
최선주	1963–	崔善柱	CHOI SUN JU	미술사
최선호	1957–	崔善鎬	CHOI Sunho	작가(서양화)
최선희	1972–	–	CHOI Sunhee	갤러리스트

한글	출생 연도	한문	영문	활동 분야
최성숙	1946-	崔星淑	-	작가(한국화)
최성은	1956-	崔聖銀	CHOI SUNG EUN	동양미술사
최성재	1962-	崔成在	CHOI Sungjae	작가(도자공예)
최성진	1923-	崔成鎭	-	작가(서양화)
최성호	1954-	崔星浩	Sungho Choi	작가(서양화)
최성환	1960-	崔成煥	-	작가(한국화)
최성훈	1944-	崔盛熏	-	작가(서양화)
최성훈	1953-	崔成勳	CHOI Sunghoon	작가(한국화)
최송대	1944-	崔松代	CHOI SONG DAE	작가(한국화)
최수	1949-	崔秀	CHOI SOO	작가(서양화)
최수앙	1975-	崔秀仰	CHOI Xooang	작가(조소)
최수영	1943-1987	崔秀榮	-	작가(한국화)
최수정	1977-	-	CHOI Soo Jung	작가(회화)
최수화	1947-	崔水華	CHOI Suewha	작가(서양화)
최수환	1972-	崔秀煥	CHOI Soo-Whan	작가(미디어)
최순녕	1966-	崔淳寧	CHOI Soon Young	작가(한국화)
최순우	1916-1984	崔淳雨	CHOI SOON WOO	미술사
최순택	1946-	崔筍宅	CHOI SOON TAEK	미술사
최승규	1932-	崔承圭	CHOI SEUNG KYU	미술저술
최승천	1934-	崔乘千	CHOI Seungchun	작가(목칠공예)
최승현	1976-	崔承賢	CHOI Seung-Hyun	전시기획
최승호	1955-	崔昇鎬	CHOI SEUNG HO	작가(조소)
최승훈	1955-	崔乘勳	CHOI SEUNG HOON	전시기획
최승훈+박선민	2003-	-	CHOI Sunghun+PARK Sunmin	작가(사진, 영상)
최쌍중	1944-2005	崔雙仲	CHOI Ssangjung	작가(서양화)
최아자	1941-	崔雅子	CHOI A JA	작가(서양화)
최연섭	1945-1978	崔連燮	-	작가(서양화)
최연하	1974-	崔演河	CHOI Yeon-Ha	사진비평, 전시기획
최연해	1910-1967	崔淵海	-	작가(서양화)
최연현	1947-	崔延鉉	-	작가(한국화)
최연희	1959-	崔蓮希	-	미학

한글	출생 연도	한문	영문	활동 분야
최열(본명 최익균)	1956–	崔烈	–	미술비평
최영걸	1968–	崔令杰	CHOI Young-Geol	작가(한국화)
최영년	1856–1935	崔永年	–	작가(서예)
최영달	1951–	崔泳達	–	작가(서양화)
최영돈	1955–	–	CHOI Young-Don	작가(사진)
최영림	1916–1985	崔榮林	Choi Youngrim	작가(서양화)
최영선	1947–	崔榮仙	–	작가(서양화)
최영숙	1951–	崔英淑	CHOI YOUNG SOOK	작가(서양화)
최영순	1937–	崔榮筍	–	작가(서양화)
최영순	1945–	崔映順	–	작가(서양화)
최영식	1953–	崔榮植	–	작가(한국화)
최영신	1945–	崔英新	–	작가(한국화)
최영애	1946–	崔暎愛	–	작가(한국화)
최영옥	1948–	–	–	작가(서양화)
최영욱	1964–	–	CHOI Youngwook	작가(서양화)
최영자	1945–	崔英子	CHOI Youngja	작가(섬유공예)
최영조	1943–	崔英造	CHOI YOUNG JO	작가(서양화)
최영호	1959–	崔永浩	CHOI Young Ho	작가(사진)
최영훈	1947–	崔英勳	CHOI YOUNG HOON	작가(서양화)
최예태	1937–	崔禮泰	CHOI Yetae	작가(서양화)
최옥자	1919–	崔玉子	–	작가(서양화)
최완수	1942–	崔完秀	CHOI WAN SOO	한국미술사
최용건	1949–	崔龍建	–	작가(한국화)
최용덕	1931–	崔龍德	–	작가(서양화)
최우람	1970–	–	CHOE U-Ram	작가(조소, 설치)
최우상	1939–	崔又相	–	작가(서양화)
최우석	1899–1965	崔禹錫	CHOI Wooseok	작가(한국화)
최욱	1964–	–	CHOI Uk	작가(서양화)
최욱경	1940–1985	崔郁卿	CHOI Wook-kyung	작가(서양화)
최운	1921–1989	崔雲	–	삭가(서양화)
최울가	1955–	崔蔚家	CHOI Woolga	작가(서양화)

한글	출생 연도	한문	영문	활동 분야
최웅	1947-2003	崔雄	-	작가(서양화)
최원근	1946-	崔元根	CHOI WON GUN	작가(서양화)
최원태	1939-	崔元泰	-	작가(서양화)
최윤정	1956-	崔允禎	-	작가(한국화)
최은경	1955-	崔銀卿	CHOI EUN KYUNG	작가(조소)
최은경	1970-	-	CHOI Eunkyung	작가(회화)
최은규	1957-	崔殷圭	-	작가(서양화)
최은규	1960-	崔恩奎	-	작가(서양화)
최은수	1952-	崔銀水	-	작가(서양화)
최은옥	1970-	崔恩玉	CHOI Eun-Oak	작가(한국화, 미술교육)
최은원	1973-2014	-	CHOI Eunwon	작가(금속공예)
최은정	1973-	-	CHOI Eun Jung	작가(조소)
최은주	1963-	崔銀珠	-	전시기획
최응규	1945-	崔應圭	CHOI ENG KYU	작가(한국화)
최응천	1959-	崔應天	CHOI EUNG CHON	미술사
최의순	1934-	崔義淳	CHOI Euisoon	작가(조소)
최익진	1968-	崔益賑	CHOI Eek Jin	작가(한국화, 설치)
최인선	1963-	崔仁宣	CHOI In Sun	작가(서양화)
최인수	1946-	崔仁壽	CHOI Insu	작가(조소)
최인수	1954-	崔仁秀	-	작가(서양화)
최인진	1941-2016	崔仁辰	CHOI IN JIN	한국사진사
최인한	1937-	崔仁韓	-	작가(서양화)
최인호	1960-	崔仁浩	-	작가(서양화)
최일	1960-	崔一	CHOI Il	작가(조소)
최일단	1936-	崔一丹	-	작가(한국화, 조소)
최일선	1952-	-	-	작가(한국화)
최장한	1960-	崔璋漢	-	작가(서양화)
최재덕(이명 최재득)	1916-?	崔載德(崔載得)	CHOI Jaiduck	작가(서양화)
최재은	1953-	崔在銀	CHOI Jae-eun	작가(조소, 설치)
최재종	1936-	崔在宗	CHOI Jaijong	작가(한국화)
최재혁	1939-	崔梓赫	-	작가(서양화)

한글	출생 연도	한문	영문	활동 분야
최정균	1924–2001	崔正均	–	작가(서예)
최정룡	1943–	崔正龍	–	작가(서양화)
최정부	1940–	崔貞夫	Choi Jungboo	작가(서양화)
최정수	1918–1999	崔正秀	–	작가(서예)
최정열	1960–	崔正烈	CHOI JUNG YEOL	작가(조소)
최정윤	1951–	崔禎允	CHOE JEONG YUN	작가(서양화)
최정윤	1964–	–	CHOI Jeong Yun	작가(도자공예, 설치)
최정은	1970–	崔禎恩	CHOI JEONG EUN	전시기획
최정주	1969–	崔正周	CHOI Jeong-Ju	전시기획
최정칠	1949–	崔丁七	–	작가(한국화)
최정화	1961–	崔正和	CHOI Jeong Hwa	작가(설치)
최조영	1948–	崔兆永	–	작가(한국화)
최종건	1960–	–	–	작가(한국화)
최종걸	1927–2000	崔鍾傑	CHOI JONG GEOL	작가(한국화)
최종걸	1952–	崔鍾杰	CHOI JONG GEOL	작가(조소)
최종림	1950–	崔鍾淋	–	작가(서양화)
최종모	1926–	崔鍾模	–	작가(한국화)
최종섭	1939–1992	崔鍾燮	CHOI Jongsup	작가(서양화)
최종식	1960–	崔鍾植	CHOI JONG SIK	작가(서양화, 판화)
최종인	1932–	崔宗寅	–	작가(한국화)
최종일	1960–	崔鍾一	–	작가(서양화)
최종철	1940–	崔鍾鐵	–	작가(한국화)
최종태	1933–	崔鍾泰	Jong-Tae Choi	작가(조소)
최종택	1964–	崔鍾澤	CHOI JONG TAEK	미술사
최종호	1958–	崔鍾浩	CHOE JONG HO	박물관학
최준걸	1953–	崔俊傑	CHOI JOON GUL	작가(서양화)
최준자	1945–	崔準子	CHOI Junja	작가(금속공예)
최중길	1914–1979	崔重吉	–	작가(서예)
최중섭	1967–	崔仲燮	CHOI Jung-seob	작가(서양화)
최중원	1974–	–	CHOI Joong-Won	작가(사진)
최지만	1970–	崔智輓	CHOI Ji Man	작가(도자공예)

한글	출생 연도	한문	영문	활동 분야
최지영	1951–	–	–	작가(한국화)
최진욱	1956–	崔震旭	Choi Gene-uk	작가(서양화)
최창규	1919–1991	崔昌奎	–	건축
최창혁	1947–	崔昶赫	–	작가(서양화)
최창홍	1940–	崔昌弘	CHOI Changhong	작가(서양화)
최창희	1974–	崔滄熙	CHOI Changhee	미술행정
최철주	1959–	崔徹柱	–	전시기획
최추자	1946–	崔秋子	–	작가(한국화)
최충웅	1939–	崔忠雄	CHOI CHOUNG WOONG	작가(조소)
최태만	1962–	崔泰晩	–	미술비평
최태문	1941–	崔泰汶	–	작가(한국화)
최태신	1942–	崔台新	CHOI Taeshin	작가(서양화)
최태화	1948–	崔台化	CHOI Rita Taehwa	작가(조소)
최태훈	1965–	崔台勳	CHOI Tae Hoon	작가(조소)
최필규	1956–	崔弼圭	–	작가(서양화)
최학로	1937–	崔學老	–	작가(서양화)
최한동	1954–	崔翰東	CHOI Handong	작가(한국화)
최한룡	1941–	崔漢龍	–	작가(한국화)
최해성	1944–	崔海星	–	작가(한국화)
최해숙	1936–	崔海淑	–	작가(서양화)
최향	1952–	崔香	–	작가(서양화)
최현식	1952–	–	–	작가(서양화)
최현주	1902–1972	崔賢柱	–	작가(서예)
최현칠	1939–	崔賢七	CHOI Hyunchil	작가(금속공예)
최현태	1925–1994	崔賢泰	–	작가(서양화)
최형순	1963–	崔衡洵	CHOE HYEONG SOON	미술비평
최혜란	1960–	崔惠蘭	–	작가(서양화, 설치)
최혜명	1943–	崔惠明	–	작가(서양화)
최혜숙	1952–	–	–	작가(서양화)
최혜인	1971–	崔憓仁	CHOI Hye In	작가(한국화)
최호철	1965–	崔皓喆	CHOI Ho Chul	작가(서양화)

한글	출생 연도	한문	영문	활동 분야
최홍순	1944–	崔弘洵	–	작가(서양화)
최홍원	1929–	崔洪源	–	작가(서양화)
최화수	1901–?	崔華秀	CHOI Hwasu	작가(서양화)
최효순	1949–	崔孝淳	CHOI HYO SOON	작가(서양화)
최효주	1947–	崔曉洲	CHOI HYO JOO	작가(조소)
최효준	1951–	崔孝俊	CHOI HYO JOON	전시기획
최흥철	1971–	崔興澈	CHOI Houng Cheol	미술이론
최희수	1948–	崔熺秀	Choi Hee Soo	작가(서양화)
추경	1947–	秋京	–	작가(서양화)
추경옥	1947–	秋京玉	–	작가(서양화)
추광신	1923–1982	秋光信	–	작가(서양화)
추순자	1934–	秋順子	Soonja Choo	작가(한국화)
추연근	1922–2013	秋淵槿	CHOO Yenkeun	작가(서양화)
추원교	1950–	秋園教	CHOO Won-Gyo	작가(금속공예)
추응식	1956–	秋應植	–	작가(서양화)
추인엽	1963–2016	秋人燁	CHU In Yup	작가(서양화)
추정희	1970–	秋正熙	CHU JUNG HEE	미학
추종완	1976–	秋宗完	CHOO Jong Wan	작가(서양화)

(ㅋ)

코디 최(본명 최현주)	1961–	(崔玄周)	CHOI Cody	작가(입체, 퍼포먼스)

(ㅌ)

탁양지	1942–	卓良枝	TAK Yangjee	작가(한국화)
탁연하	1932–	卓鍊河	TAK YEON HA	작가(조소)
탁현주	1958–	卓賢珠	TAK HYUN JOO	작가(한국화)
탄허(속명 김금택)	1913–1983	吞虛	–	작가(서예)
태현선	1968–	太鉉善	TAE HYUN SUN	전시기획

한글	출생 연도	한문	영문	활동 분야
파야(본명 김상호)	1975–	–	Paya	작가(사진)
표미선	1949–	表美仙	–	갤러리스트
표승현	1929–2004	表丞鉉	PYO Seunghyun	작가(서양화)
표영실	1974–	表榮實	PYO Youngsil	작가(서양화)
표인숙	1960–	–	–	작가(조소)
필주광	1929–1973	弼珠光	–	작가(서양화)

ⓗ

하계훈	1958–	河桂勳		미술비평, 예술행정
하관식	1946–	河觀植	HA KWAN SIK	작가(서양화)
하금주	1959–	河今珠	Ha Kum Ju	작가(서양화)
하기님	1951–	–	–	작가(서양화)
하남호	1926–2007	河南鎬	HA Namho	작가(서예)
하대준	1977–	河大俊	HA Dae Joon	작가(한국화)
하도홍	1957–	河道泓	HA DO HONG	작가(조소)
하동균	1942–2003	河東均	HA DONG KYUN	작가(서양화)
하동철	1942–2006	河東哲	HA Dongchul	작가(서양화)
하두용	1954–	河斗容	HA Doo Yong	작가(도자공예)
하명옥	1952–	–	–	작가(서양화)
하미혜	1941–	河美惠	–	작가(한국화)
하반영	1920–2015	河畔影	–	작가(서양화)
하상림	1961–	河相林	HA Sang Lim	작가(서양화)
하상용	1948–1994	河相用	–	작가(서양화)
하선규	1963–	河善奎	HA SUN KYU	미학
하선용	1940–	河善容	–	작가(한국화)
하수경	1950–	河秀京	HA SOO KYUNG	작가(한국화)
하순옥	1960–	–	–	작가(서양화)
하승연	1972–	河承延	HA Seungyun	미술경영
하승희	1955–	河昇嬉	–	작가(한국화)
하연수	1968–	河燕秀	HA Yeon Soo	작가(한국화)

한글	출생 연도	한문	영문	활동 분야
하영식	1936–	河榮植	HA Youngshik	작가(서양화)
하영희	1943–	河榮喜	–	작가(한국화)
하용석	1958–	河龍石	–	작가(서양화)
하원	1971–	河媛	HA Won	작가(서양화)
하의수	1957–	河義秀	HA UI SOO	작가(서양화, 판화)
하이브(한장민+유선웅)	2010–	–	Hybe	작가(미디어)
하인두	1930–1989	河麟斗	Ha In-du	작가(서양화)
하재옥	1959–	河在玉	–	작가(한국화)
하재정	1938–	–	–	작가(서양화)
하정애	1954–	河靜愛	–	작가(서양화, 판화)
하종현	1935–	河鍾賢	HA Chong Hyun	작가(서양화)
하진	1973–	–	HA Jin	작가(서양화)
하진용	1959–	河珍容	–	작가(서양화)
하철경	1953–	河喆鏡	HA Chulkyung	작가(한국화)
하태범	1974–	河泰汎	HA Tae-Bum	작가(사진, 설치)
하태임	1973–	河泰任	HA Tae Im	작가(서양화)
하태진	1938–	河泰瑨	HA Taejin	작가(한국화)
하태홍	1945–	河泰洪	HA TAE HONG	작가(서양화)
하혜주	1951–	河惠珠	–	작가(서양화)
한경숙	1950–	–	–	작가(서양화)
한경혜	1975–	韓鏡惠	HAN Kyoung-hye	작가(회화)
한계륜	1969–	韓桂崙	HAN Kye Ryoon	작가(설치, 영상)
한계원	1949–	韓桂園	HAN GYE WON	작가(조소)
한규남	1945–	韓奎男	HAN KYU NAM	작가(서양화)
한규성	1952–	韓圭星	–	작가(판화)
한규언	1954–2010	韓圭彦	–	작가(서양화)
한기늠	1952–	韓基凜	HAN KI NEUM	작가(조소)
한기석	1930–2011	–	Han Nong	작가(서양화)
한기주	1945–	韓基柱	HAN Kijoo	작가(서양화)
한기창	1966–	韓基昌	HAN Ki Chang	작가(회화, 사진)
한길홍	1944–	韓吉弘	HAN Gilhong	작가(도자공예)

한글	출생 연도	한문	영문	활동 분야
한동수	1960-	韓東洙	HAN DONG SOO	건축사
한동원	1948-	韓東遠	HAN DONG WON	철학
한락연(본명 한광우)	1898-1947	韓樂然	-	작가(서양화)
한만영	1946-	韓萬榮	HAN Manyoung	작가(서양화)
한명섭	1939-2004	韓明燮	-	작가(서양화)
한명호	1957-	韓明鎬	-	작가(서양화)
한무권	1971-	-	HAN Mookwon	작가(미디어)
한무창	1972-	韓武昌	HAN Moo Chang	작가(서양화)
한묵(본명 한백유)	1914-2016	韓默(韓百유)	Han Mook	작가(서양화)
한미애	1963-	韓美愛	HAN MEE AE	전시기획
한범구	1946-	韓範求	-	작가(서양화)
한병국	1957-	韓炳局	-	작가(서양화)
한병삼	1935-2001	韓炳三	HAN BYONG SAM	고고학
한봉덕	1924-1997	韓奉德	HAN Bongduk	작가(서양화)
한봉림	1947-	韓鳳林	HAN Bongrim	작가(도자공예)
한봉호	1921-2016	韓奉浩	-	작가(서양화)
한상권	1961-	-	HAN Sang Kwon	작가(사진)
한상돈	1908-2003	韓相敦	-	작가(서양화)
한상봉	1945-	韓相奉	HAN Sangbong	작가(한국화)
한상윤	1960-	韓相潤	-	작가(한국화)
한상정	1969-	韓尙精	HAN SANG JUNG	미학
한생곤	1966-	韓生坤	HAN Saeng-Gon	작가(한국화)
한석란	1952-	韓晢欄	HAN Sukran	작가(서양화)
한석현	1975-	-	HAN Seok Hyun	작가(설치, 사진)
한성숙	1956-	韓聖淑	-	작가(한국화)
한성필	1972-	韓盛弼	HAN Sung pil	작가(사진)
한성희	1950-	韓聖希	-	작가(판화)
한성희	1957-	韓成姬	HAN SUNG HEE	미술사
한소희	1924-1983	韓召熙	-	작가(서양화)
한수정	1967-	韓洙晶	Han Soojung	작가(서양화)
한수진	1956-	-		작가(서양화)

한글	출생 연도	한문	영문	활동 분야
한수희	1974–	韓水熙	HAN Su-Hee	작가(회화)
한숙자	1953–	–	–	작가(한국화)
한승재	1947–	韓勝才	HAN Seungjae	작가(서양화)
한애규	1953–	韓愛奎	HAHN Aikyu	작가(도자공예)
한영	1958–	韓鈴	Han Young	작가(서양화)
한영섭	1941–	韓永燮	HAN Youngsup	작가(서양화)
한영수	1933–1999	韓榮洙	–	작가(사진)
한영수	1953–	韓英秀	–	작가(서양화)
한영숙	1972–	韓英淑	HAN Young Sook	작가(도자공예)
한영실	1960–	韓英實	HAN Young Sil	작가(도자공예)
한영옥	1938–	韓英玉	HAN YOUNG OK	작가(한국화)
한영호	1956–	韓永鎬	HAN YOUNG HO	작가(조소)
한영희	1948–1999	韓永熙	HAN YOUNG HEE	고고학
한용진	1934–	韓鏞進	HAN Yongjin	작가(조소)
한우식	1922–1999	韓佑植	HAHN Wooshik	작가(서양화)
한운성	1946–	韓雲晟	HAN Unsung	작가(서양화, 판화)
한유동	1913–2005	韓維東	–	작가(한국화)
한윤정	1971–	韓侖廷	HAN Yoon Jeong	작가(서양화)
한은희	1938–	韓銀姬	HAN EUN HEE	작가(한국화)
한의정	1975–	韓儀汀	HAN Eui-Jung	미술이론
한익환	1921–2006	韓益煥	–	작가(도자공예)
한인성	1941–	韓仁晟	HAN Insung	작가(조소)
한인수	1957–	韓仁洙	–	작가(서양화)
한재웅	1957–	韓在雄	HAN JAE UNG	작가(서양화)
한재현	1954–	韓在鉉	–	작가(서양화)
한정선	1959–	–	–	작가(한국화)
한정수	1958–1998	韓禎洙	–	작가(한국화)
한정식	1937–	韓靜湜	HAN Chung Shik	작가(사진)
한정희	1952–	韓正熙	HAN JUNG HEE	동양미술사
한젬마	1970–	–	Han Jemma	미술저술
한종훈	1959–2017	韓宗勳	HAN JONG HOON	예술경영

한글	출생 연도	한문	영문	활동 분야
한주연	1972-	韓周延	HAN Joo Yeon	박물관학, 미술교육
한주익	1939-	韓周益	-	작가(서양화)
한증선	1952-	韓增善	HAN JEUNG SUN	작가(서양화)
한지석	1971-	韓知錫	HAN Jisoc	작가(판화, 설치)
한지희	1963-	韓知熙	HAN Ji Hee	작가(한국화)
한진구	1935-	韓進九	-	작가(서양화)
한진만	1948-	韓陳萬	HAN Jinman	작가(한국화)
한진섭	1956-	韓鎭燮	HAN JIN SUB	작가(조소)
한진수	1927-	韓珍洙	-	작가(서양화)
한진수	1970-	-	HAN Jin-Soo	작가(설치)
한창조	1943-	韓昌造	HAN Changjo	작가(조소)
한태순	1953-	韓太淳	-	작가(서양화)
한풍렬	1942-2009	韓豊烈	HAN Poongryul	작가(한국화)
한혜경	1956-	韓惠慶	-	작가(서양화)
한혜선	1960-	韓惠善	-	작가(서양화)
한혜영	1955-2010	韓惠英	-	작가(서양화)
한홍택	1916-1994	韓弘澤	HAN Hongtaik	작가(공예, 디자인)
한효석	1974-	-	HAN Hyoseok	작가(회화, 설치)
한희원	1955-	韓希源	-	작가(서양화)
함경아	1966-	咸京我	HAM Kyungah	작가(사진, 설치)
함대정	1920-1959	咸大正	HAM Daejung	작가(서양화)
함명수	1966-	-	HAM Myung-Su	작가(회화)
함섭	1942-	咸燮	HAM Sup	작가(서양화)
함순옥	1951-	咸順玉	HAHM SOON OK	작가(한국화)
함양아	1968-	咸良娥	HAM Yangah	작가(설치, 영상)
함연주	1971-	咸延宙	HAM Yeonju	작가(조소, 설치)
함영훈	1972-	-	HAHM Young Hoon	작가(판화)
함용식	1946-2017	咸容植	-	작가(한국화)
함진	1978-	陷進	Ham jin	작가(조소)
함창연	1933-2000	咸彰然	-	작가(판화)
허건	1907-1987	許楗	HEO Geon	작가(한국화)

한글	출생 연도	한문	영문	활동 분야
허계	1944–	許桂	HEO Gye	작가(서양화)
허구영	1966–	–	HEO Ku Yong	작가(설치)
허규	1913–1977	許圭	–	작가(한국화)
허균	1947–	許鈞	HEO GYUN	미술저술
허기진	1960–	許琪珍	–	작가(한국화)
허기태	1947–	許基泰	HUH GI TAE	작가(서양화)
허달재	1952–	許達哉	HUH DAL JAE	작가(한국화)
허대득	1931–1993	許大得	–	작가(한국화)
허동화	1926–2018	許東華	HUH DONG WHA	박물관경영
허란숙	1951–	許蘭淑	HUR RAN SOOK	작가(조소)
허룡	1931–	許龍	–	작가(한국화)
허림	1917–1942	許林	–	작가(한국화)
허명순	1948–	許明順	–	작가(서양화)
허문	1941–	許文	–	작가(한국화)
허미자	1962–	許美子	Huh Mija	작가(서양화)
허민	1911–1967	許珉	–	작가(한국화)
허백련	1891–1977	許白鍊	HEO Baekryeon	작가(한국화)
허보윤	1967–	許寶允	HER BO YOON	디자인학
허산옥	1924–1993	許山玉	–	작가(문인화)
허석순	1938–	許石順	–	작가(한국화)
허수빈	1975–	許琇斌	HEO Subin	작가(설치)
허숙	1952–	許淑	–	작가(서양화)
허영	1951–	許榮	–	작가(한국화)
허영도	1956–	–	–	작가(한국화)
허영환	1937–	許英桓	HEO YOUNG WHAN	동양미술사
허용	1945–	許勇	HEO YONG	작가(서양화)
허위영	1960–	許渭永	HEO WI YOUNG	작가(조소)
허윤희	1968–	–	HUH Yun Hee	작가(회화, 드로잉)
허은경	1964–	–	HUR Ruby Unkyung	작가(회화, 설치)
허은경	1976–	–	Hur Eunkyung	미술저술
허은영	1961–	許恩寧	HUR Eun Nyong	작가(판화)

한글	출생 연도	한문	영문	활동 분야
허의득	1934–1997	許義得	-	작가(한국화)
허재구	1939–2007	許在九	-	작가(서양화)
허정도	1938–	許正道	HEO JEONG DO	작가(서양화)
허진	1962–	許墡	HUR Jin	작가(한국화)
허진권	1955–	許鎭權	HUH JIN KWON	작가(회화)
허행면	1906–1966	許行冕	-	작가(한국화)
허현주	1962–	許賢珠	HUH HYUN JOO	사진학
허형	1862–1931	許瀅	HYH Hyung	작가(한국화)
허혜숙	1956–	-	-	작가(서양화)
허혜욱	1971–	-	HUH Hyewook	작가(유리공예)
허황	1946–	許榥	HUR Hwang	작가(서양화)
허후	1912–1992	許煦	-	작가(서예)
허휘	1946–	-	-	작가(한국화)
현수정	1960–	玄琇晶	Hyun Soojung	미술사, 전시기획
현숙	1943–	玄淑	HYUN Sook	작가(서양화)
현숙자	1937–	玄淑子	-	작가(서양화)
현영란	1967–	玄英蘭	HYUN Young-Ran	미술행정
현일영	1903–1975	玄一榮	-	작가(사진)
현재호	1934–2004	玄在浩	-	작가(서양화)
현중화	1908–1997	玄中和	-	작가(서예)
현채	1856–1925	玄采	-	작가(서예)
현혜경	1953–	-	-	작가(한국화)
현혜명	1943–	-	-	작가(서양화)
현혜성	1955–	玄慧星	-	작가(조소)
형진식	1950–	邢鎭植	HYUNG Jinsik	작가(서양화)
홍가이	1948–	洪可異	Kai Hong	철학, 예술평론
홍경아	1968–	洪景娥	HONG KYOUNG A	전시기획
홍경택	1968–	洪京姬	HONG Kyoung Tack	작가(서양화)
홍경한	1970–	洪京漢	Hong Kyoung-han	미술비평
홍경희	1954–	洪京姬	HONG Kyunghee	작가(금속공예)
홍권표	1955–	洪權杓	-	작가(한국화)

한글	출생 연도	한문	영문	활동 분야
홍기자	1948-	洪紀子	HONG Kija	작가(서양화)
홍동식	1926-2003	洪東植	-	작가(서양화)
홍득순	1910무렵-?	洪得順	-	작가(서양화)
홍라영	1960-	洪羅玲	-	미술관경영
홍라희	1945-	洪羅喜	-	미술관경영
홍맹곤	1948-	洪孟坤	-	작가(서양화)
홍명섭	1948-	洪明燮	HONG MYEONG SUP	작가(조소, 설치)
홍문규	1952-	洪文圭	-	작가(서양화)
홍미선	1960-	洪美先	HONG MI SUN	전시기획
홍민표	1947-	洪民杓	HONG Minpyo	작가(서양화)
홍범	1970-	-	HONG Buhm	작가(조소, 설치)
홍범순	1938-1970	洪凡順	-	작가(서양화)
홍병학	1942-	洪炳學	-	작가(한국화)
홍복례	1953-	-	HONG Bok Rye	작가(서양화)
홍사영	1949-2009	洪思暎	-	작가(한국화)
홍상문	1952-	洪祥文	HONG SANG MOON	작가(한국화)
홍상식	1974-	洪祥植	HONG Sangsik	작가(설치)
홍상탁	1955-	洪相鐸	HONG Sang-Tark	작가(사진)
홍석창	1940-	洪石蒼	HONG Sukchang	작가(한국화)
홍선기	1959-	洪宣基	-	작가(서양화)
홍선웅	1952-	洪善雄	HONG Seonwung	작가(판화)
홍선표	1949-	洪善杓	HONG SUN PYO	미술사
홍성경	1953-	洪性暻	HONG SUNG KYUNG	작가(조소)
홍성국	1953-	洪性國	-	작가(한국화)
홍성담	1955-	洪成潭	HONG Sungdam	작가(서양화)
홍성도	1953-	洪性都	HONG Sung Do	작가(조소, 사진)
홍성문	1930-2014	洪性文	HONG SUNG MOON	작가(조소)
홍성민	1964-	洪聖旻	HONG Sung Min	작가(미디어)
홍성석	1960-	洪性奭	HONG SEONG SEOK	작가(서양화)
홍성열	1968-	-	HONG Seong-Youl	작가(금속공예)
홍성익	1956-	洪性翊	-	작가(서양화)

한글	출생 연도	한문	영문	활동 분야
홍성임	1970-	洪性林	Hong Sung-im	아트컨설턴트
홍성철	1969-	洪性哲	HONG Sung Chul	작가(미디어)
홍소안	1958-	洪小岸	HONG SO AHN	작가(한국화)
홍수연	1967-	洪秀然	HONG Sooyeon	작가(서양화)
홍숙자	1946-	-	-	작가(한국화)
홍순관(인)	1888-1962이후	洪淳官(仁)	-	작가(한국화)
홍순록	1916-1983	洪淳鹿	-	작가(서예)
홍순명	1959-	洪淳明	HONG Soun	작가(서양화)
홍순모	1949-	洪淳模	HONG Soonmo	작가(조소)
홍순무	1935-	洪順武	HONG Soonmoo	작가(서양화)
홍순열	1955-	-	-	작가(한국화)
홍순인	1943-1982	洪淳寅	-	작가(건축)
홍순주	1954-	洪淳珠	HONG Soonjoo	작가(한국화)
홍순태	1934-2016	洪淳泰	HONG Soontai	작가(사진)
홍순환	1967-	洪淳奐	HONG Sun-Hoan	작가(서양화)
홍승남	1955-	洪承南	HONG Seungnam	작가(조소)
홍승욱	1951-	洪承郁	HONG SUNG UK	작가(서양화)
홍승일	1960-	洪承逸	HONG SEUNG Il	작가(서양화)
홍승혜	1959-	洪承惠	HONG Seunghye	작가(서양화)
홍영인	1972-	洪英仁	HONG Young In	작가(조소, 설치)
홍영표	1917-1994	洪永杓	-	작가(서양화)
홍오봉	1956-	洪五奉	-	작가(서양화, 퍼포먼스)
홍완표	1912-1982	洪完杓	-	작가(서예)
홍용남	1941-	洪龍男	HONG YONGH NAM	작가(서양화)
홍용선	1943-	洪勇善	Hong Yong-Sun	작가(한국화)
홍용선	1947-	洪容宣	-	작가(판화)
홍용택	1953-	洪龍澤	-	작가(서양화)
홍원기	1957-	洪源基	HONG WON KI	미술사
홍윤리	1973-	洪允梨	HONG Yun-Lee	미술사
홍윤식	1934-	洪潤植	HONG YOON SIK	미술사
홍윤표	1945-	洪潤杓	-	작가(서양화)

한글	출생 연도	한문	영문	활동 분야
홍은경	1957–	–	Hong Eun Kyoung	작가(서양화)
홍인숙	1973–	–	HONG Insook	작가(판화)
홍일	1966–	–	HONG Il	작가(사진)
홍일표	1915–2002	洪逸杓	HONG Ilpyo	작가(서양화)
홍재연	1947–	洪在衍	HONG JEA YEON	작가(판화)
홍정욱	1975–	洪貞旭	HONG Jung-Ouk	작가(회화, 설치)
홍정자	1942–	洪正子	–	작가(서양화)
홍정표	1907–1991	洪貞杓	–	작가(서예)
홍정표	1976–	洪政杓	HONG Jungpyo	작가(설치)
홍정호	1955–	洪正鎬	–	작가(한국화)
홍정희	1945–	洪貞熹	HONG Junghee	작가(서양화)
홍종명	1922–2004	洪鍾鳴	HONG Jongmyoung	작가(서양화)
홍주영	1948–	–	HONG Ju Young	작가(사진)
홍지석	1975–	洪志碩	HONG Ji Suk	미술사
홍지수	1976–	洪沚秀	HONG Ji-Su	미술이론
홍지윤	1970–	洪志侖	HONG Ji Yoon	작가(한국화)
홍진삼	1940–	洪進三	–	작가(서양화)
홍진표	1909–1991	洪震杓	–	작가(서예)
홍창룡	1959–	洪昌龍	HONG Changryong	작가(서양화)
홍창호	1961–	洪昌澔	HONG Chang Ho	작가(서양화)
홍충태	1950–	洪忠泰	–	작가(서양화)
홍푸르메	1966–	–	HONG Purume	작가(한국화)
홍현숙	1958–	洪顯淑	HONG HYUN SOOK	작가(조소, 설치)
홍현주	1958–	洪賢珠	HONG Hyun Joo	작가(서양화, 판화)
홍화순	1939–	洪花順	HONG HWA SOON	작가(한국화)
홍희기	1965–	洪嬉基	HONG Heui-Gi	갤러리스트
황갑순	1963–	–	HWANG Kap Sun	작가(도자공예)
황경순	1950–	黃敬順	HWANG Kyung Soon	작가(회화, 서예)
황계용	1941–	黃季容	–	작가(서양화)
황교영	1939–1986	黃敎泳	–	작가(조소)
황규백	1932–	黃圭伯	HWANG Kyubaik	작가(서양화, 판화)

한글	출생 연도	한문	영문	활동 분야
황규응	1928-2004	黃圭應	-	작가(서양화)
황규태	1938-	黃圭泰	HWANG Gyutae	작가(사진)
황기식	1905-1927	黃基式	-	작가(서예)
황길연	1947-	黃吉淵	-	작가(한국화)
황도영	1957-	黃道永	-	작가(도자공예)
황록주	1977-	黃鹿珠	HWANG Rock-Joo	전시기획, 미술비평
황만영	1941-2015	黃滿泳	HWANG MAN YOUNG	작가(한국화)
황병식	1928-2014	黃秉植	-	작가(서양화)
황상주	1949-	黃尙周	-	미술사
황서성	1938-	黃瑞性	-	작가(한국화)
황선구	1962-	黃善求	HWANG Seongoo	작가(사진)
황선태	1972-	-	HWANG Seontae	작가(미디어)
황성옥	1960-	黃星玉	HWANG SUNG OK	미술저술, 갤러리스트
황성준	1958-	黃成俊	-	작가(조소)
황성하	1891-1965	黃成河	HWANG Seongha	작가(한국화)
황소연	1937-	黃昭淵	-	작가(서양화)
황수영	1918-2011	黃壽永	HWANG SOO YOUNG	미술사
황순례	1946-	黃純禮	HWANG SOON RYAE	작가(조소)
황순칠	1956-	黃淳七	HWANG SOON CHIL	작가(서양화)
황술조	1904-1939	黃述祚	HWANG Suljo	작가(서양화)
황승원	1954-	-	-	작가(서양화)
황승호	1949-	黃承虎	-	작가(서양화)
황염수	1917-2008	黃廉秀	Hwang YeomSoo	작가(서양화)
황영성	1941-	黃榮性	HWANG Youngsung	작가(서양화)
황영숙	1951-	黃榮淑	HWANG YOUNG SOOK	작가(조소)
황영식	1959-	黃煐植	-	작가(한국화)
황영애	1949-	黃暎愛	HWANG YOUNG AE	작가(조소)
황영자	1936-	黃英子	-	작가(서양화)
황용식	1947-	黃龍植	-	작가(도자공예)
황용엽	1931-	黃用燁	HWANG Yong Yop	작가(서양화)
황용진	1955-	黃龍墐	HWANG Yongjin	작가(서양화, 판화)

한글	출생 연도	한문	영문	활동 분야
황용하	1899–1949 이후	黃庸河	HWANG Yongha	작가(한국화)
황우성	1942–	黃禹性	–	작가(한국화)
황욱	1898–1993	黃旭	HWANG Wook	작가(서예)
황원철	1939–	黃元喆	HWANG WON CHEOL	작가(서양화)
황유경	1953–	黃宥敬	–	미학
황유엽	1916–2010	黃瑜燁	HWANG Yooyup	작가(서양화)
황유찬	1942–	黃有燦	–	작가(서양화)
황의철	1956–	–	–	작가(한국화)
황인기	1951–	黃仁基	InKie HWANG	작가(서양화)
황인춘	1894–1950	黃仁春	–	작가(도자공예)
황인학	1941–1986	黃仁鶴	HWANG In Hak	작가(회화, 조소)
황인혜	1946–	黃仁惠	HWANG IN HEH	작가(한국화)
황재형	1952–	黃在亨	HWANG Jai-Hyoung	작가(서양화)
황정수	1961–	黃正洙	–	미술사
황정자	1939–	黃靜子	HWANG JEONG JA	작가(서양화)
황제성	1948–	黃濟性	–	작가(서양화)
황종구	1919–2003	黃鍾九	–	작가(도자공예)
황종례	1927–	黃鍾禮	HWANG Chongnye	작가(도자공예)
황종하	1887–1952	黃宗河	–	작가(한국화)
황종환	1948–	黃鍾煥	–	작가(서양화)
황주리	1957–	黃珠里	HWANING Julie	작가(서양화)
황지선	1952–	黃智鮮	HWANG Jisun	작가(조소)
황진현	1929–	黃鎭賢	HWANG JIN HYUN	작가(서양화)
황찬수	1956–	黃燦秀	–	작가(서양화)
황창배	1947–2001	黃昌培	HWANG Changbae	작가(한국화)
황채금	1956–	黃彩金	HWANG CHAE GEUM	보존과학
황철	1864–1930	黃鐵	–	작가(서화, 사진)
황추	1924–1992	黃秋	–	작가(서양화)
황태갑	1948–	黃泰甲	HWANG TAE GAP	작가(조소)
황하수	1910–1978	黃河水	–	작가(서예)
황하진	1936–1999	黃河進	–	작가(조각)

한글	출생 연도	한문	영문	활동 분야
황학만	1948-	黃學萬	HWANG HAK MAN	작가(서양화)
황해규	1962-2008	-	HWANG HAE KYU	작가(서양화)
황행일	1945-	黃幸一	-	작가(서양화)
황헌만	1948-	黃憲萬	-	작가(사진)
황현수	1954-	黃賢秀	HWANG Hyunsoo	작가(조소)
황현욱	1947-2001	黃賢旭	HWANG HYUN WOOK	전시기획
황혜영	1954-	黃慧煐	-	작가(서양화)
황호섭	1955-	黃虎燮	HWNAG Hosup	작가(서양화)
황호철	1945-	黃鎬哲	-	작가(한국화)
황효순	1953-	黃孝順	Hwang HyoSoon	미술평론
황효창	1945-	黃孝昌	-	작가(서양화)

연구자 및 도움 주신 분

사업 수행기관 (용어 선정 및 작성)
- 1차년도　　　이화여자대학교 통역번역대학원,
　　　　　　　(사)한국미술연구소
- 2차년도　　　한국예술종합학교 한국예술연구소
- 3차년도　　　한국근현대미술사학회
- 4차년도　　　한국근현대미술사학회
- 5차년도　　　한국근현대미술사학회

사업 수행기관 번역
- 1–4차년도　　(주)이윤
- 5차년도　　　(주)워드캣

영어
- 1, 2차년도　　영어팀 책임자, 사례조사 수행, 권고안 작성: 박가은
　　　　　　　사례조사 수행, 권고안 작성: 성소담
　　　　　　　미술용어 자문: 오윤정
- 3차년도　　　영어팀 책임자, 권고안 작성: 김이순
　　　　　　　사례조사 수행: 김동현, 조재희
- 4차년도　　　영어팀 책임자, 권고안 작성: 김이순
　　　　　　　사례조사 수행: 이윤수
- 1–4차년도　　원어민 감수자: 루크 휴스턴(Luke Houston)

Researchers and Contributors

Project Teams
(Selecting Terms and Writing Descriptions)

- First Year
 - Ewha Woman's University, Graduate School of Interpretation and Translation, Center for Art Studies, Korea
- Second Year
 - Korea National University of Arts, Korean National Research Center for the Arts
- Third Year
 - Association of Korean Modern & Contemporary Art History
- Fourth Year
 - Association of Korean Modern & Contemporary Art History
- Fifth Year
 - Association of Korean Modern & Contemporary Art History

Project Translation Agency

- First, Second, Third, and Fourth Years
 - Yiyoon Inc.
- Fifth Year
 - WORDCAT

English Edition

- First and Second Years
 - English Edition Team Manager, Case Studies Researcher, Recommendation Report Author: Park Kaeun
 - Case Studies Researcher, Recommendation Report Author: Seong Sodam
 - Art Term Advisor: Oh Younjung

일본어

- 1, 2차년도　　일본어팀 책임자, 사례조사 수행,
　　　　　　　　　권고안 작성: 한보경
- 3, 4차년도　　일본어팀 책임자, 권고안 작성: 박소현
　　　　　　　　　사례조사 수행: 아카시 카오루(明石 薫)
- 5차년도　　　일본어팀 책임자, 권고안 작성: 노유니아
- 1–4차년도　　원어민 감수: 나가타 켄이치(長田謙一)

중국어

- 1, 2차년도　　중국어팀 책임자, 사례조사 수행,
　　　　　　　　　권고안 작성: 김새미
　　　　　　　　　원어민 감수자: 추망(邹芒)
　　　　　　　　　미술용어 자문 및 감수: 소현숙
- 3차년도　　　중국어팀 책임자, 사례조사 수행,
　　　　　　　　　권고안 작성: 김은경
　　　　　　　　　원어민 감수자: 옹위원(翁宇雯)
- 4차년도　　　중국어팀 책임자, 권고안 작성: 이보연
　　　　　　　　　사례조사 수행: 김새미
　　　　　　　　　원어민 감수자: 첸첸(陳晨)
- 5차년도　　　중국어팀 책임자, 권고안 작성: 정창미

- Third Year
 - English Edition Team Manager, Recommendation Report Author: Kim Yisoon
 - Case Studies Researcher: Kim Donghyun, Cho Jae Hee
- Fourth Year
 - English Edition Team Manager, Recommendation Report Author: Kim Yisoon
 - Case Studies Researcher: Yi Yunsu
- First, Second, Third, and Fourth Years
 - English Language Reviewer/Proofreader: Luke Houston

Japanese Edition

- First and Second Years
 - Japanese Edition Team Manager, Case Studies Researcher, commendation Report Author: Han Bo-Kyung
- Third and Fourth Years
 - Japanese Edition Team Manager, Recommendation Report Author: Park Sohyun
 - Case Studies Researcher: Akashi Kaoru
- Fifth Year
 - Japanese Edition Team Manager, Recommendation Report Author: Roh Junia
- First, Second, Third, and Fourth Years
 - Japanese Language Reviewer/Proofreader: Nagata Kenichi

Chinese Edition

- First and Second Years
 - Chinese Edition Team Manager, Case Studies Researcher, Recommendation Report Author: Kim Sae Me
 - Chinese Language Reviewer/Proofreader: Chu Mang
 - Art Term Advisor and Reviewer: So Hyunsook
- Third Year
 - Chinese Edition Team Manager, Case Studies Researcher, Recommendation Report Author: Kim Eunkyung
 - Chinese Language Reviewer/Proofreader: Weng Yu-Wen

- Fourth Year
 - Chinese Edition Team Manager, Case Studies Researcher, Recommendation Report Author: Yi Boyoun
 - Case Studies Researcher: Kim Sae Me
 - Chinese Language Reviewer: Chen Chen
- Fifth Year
 - Chinese Edition Team Manager, Recommendation Report Author: Chung Changmi

한국미술 다국어 용어사전
Multilingual Dictionary of Korean Art Terminology
韩国美术多语种术语词典
韓国美術多言語用語辞典

펴낸날
초판 1쇄 발행
2023년 12월

Publication date
1st edition, 1st printing
December, 2023

펴낸이
(재)예술경영지원센터 문영호
이안북스 김정은

Publisher
Moon Young Ho · President of Korea Arts Management Service
Kim Jeong Eun · Publisher of IANNBOOKS

기획
(재)예술경영지원센터
김승연 · 시각예술본부장
윤지영 · 시각해외진출팀장
김아영 · 시각해외진출주임

Publication planning
Korea Arts Management Service
Kim Seung Yeon · Director of Visual Arts Division
Yun Ji Young · Team Lead of Visual Arts International
　　　Development Team
Kim Ah Young · Project Manager of Visual Arts International
　　　Development Team

책임편집
김정은, 김소연

General editing
Kim Jeong Eun, Kim Soyeon

검수
(주)이윤 윤희경

Review
YIYOON INC., Yoon Heekyung

디자인
에이오 그래픽스

Design
ao graphics

인쇄 · 제책
인타임

Printing
INTIME

펴낸곳
문화체육관광부
(재)예술경영지원센터

Publishing
Ministry of Culture, Sports and Tourism
Korea Arts Management Service

발행 · 유통
이안북스
서울시 종로구 자하문로24길44, 2층
T. 02 734 3105

Publishing distribution
IANNBOOKS
2F, 44 Jahamun-ro 24gil, Jongno-gu, Seoul, South Korea
(03042)

www.iannmagazine.com
Instagram. @iannbooks

ISBN 979-11-85374-94-9
Price 18,000원

Ministry of Culture, Sports and Tourism Korea Arts Management Service IANN̄